鳥獸毛皮標本製作技術

謝決明　劉春田　編著

國立鳳凰谷鳥園

鳥獸毛皮標本製作技術
目錄

編者序

鳳凰谷鳥園是一處以鳥類展示為主的觀光遊憩場所，目前除了提供鳥類展示及解說導覽服務之外，尚肩負有學術研究、保育繁殖及環境生態教育之任務，同時配合各級中小學辦理校外生物生態學教學研習等活動。本園自民國八十年七月一日後，已由原先以公共造產注重營收之經營方式，轉型為以推動生態保育、環境教育為主的生態教育園地。從八十年七月一日改隸為社教機構後，即積極地改善各項軟硬體設施，並擴大服務層面與服務內涵，藉以提昇服務品質，其中鳥類相關圖書雜誌之陸續出版印行，就是重要的施政重點工作之一。

近幾年來，政府持續推動「書香社會」這個活動，鳳凰谷鳥園身為社教機構的一份子，當然也是推動這項活動的重要成員之一。但限於園內本身人力之不足，目前僅能以最少的人力，做最大的貢獻，那就是出版好書，提供正確的資訊，一來可做為學校的教學輔助教材；二來可提供對野生動物有興趣的學者、專家或從事野生動物保育工作人員一些參考資料。尤其從事野生動物標本採集、製作、陳列展示、維修保養以及科學研究時，如何取得正確的野生動物素材與製作技術資訊，這是非常重要的，特別是面對各式各樣生理習性皆不大相同的野生動物時，更需要有一本野生動物的標本製作技術圖書做為指引，才不致於浪費寶貴的資源，才不致於做好的動物標本出現形態走樣或毫無生機神態之病徵。

筆者在擔任鳥禽天地雜誌總編輯時，得以結識本書之另一著者謝決明先生。筆者去年八月在昆明參加第四屆海峽兩岸鳥類學術研討會時，在會場與謝先生相遇，謝先生有意將其十多年來從事標本製作之經驗心得著書傳承，遂提議與筆者合作出版「鳥獸毛皮標本製作技術」這一本書，也算是對野生動物事業所做的一點小貢獻吧！但出書得要有經費支持，或有出版社願意編印才行，經探詢多家著名出版社結果，皆以此類專業書籍購買的人不多，毫無利潤可圖，甚且可能會血本無歸，而遭婉拒。筆者遂尋求由公務預算印製之可行性，幸經園長支持，經費有了著落之後，正式函覆謝先生同意合作出版這本書，由本園編印發行，以饗國內讀者。

出版本書的另一動機，是鑒於坊間有關毛皮標本製作技術方面之書籍幾乎沒有。雖然各動物園都有自己的一套毛皮標本製作技術，但都僅限於自家使用，幾乎不對外公開。從事標本製作者，更視此技術為商業機密，只傳自家人，更不可能出書論述。加上，筆者常接到一些民眾來電查詢，謂：他家寵物死亡想做成標本，要如何做，或找誰做，誰的技術比較好，或做成何種標本較好，以及他家以前製作之標本要如何維修保養等，這些問題在在都顯示一般民眾求知無門，在坊間根本買不到真正專業人士所寫的書。故在謝先生多次誠邀，加上印製經費有著落之情況下，遂應允合作編寫這本書。

本書由謝先生負責初稿，筆者負責複稿、潤稿、打字校對及編輯工作，出版本書正好與筆者所負責的標本製作陳列展示業務有關，剛好能夠使理論與實務相結合。本書專門介紹鳥獸毛皮標本製作技術，目的不是鼓勵大家都去抓野生動物來製作標本販售營利，而是要大家對動物標本之價值及用途有一個正確的認識，萬一您收容或保育管理該類動物死亡時，就可以有一個正確的因應之道。讓死亡之鳥獸，得以廢物利用，讓其永續經營永續利用，徹底發揮科學教育及學術研究之價值。倉促成書，又限於筆者二人的專業學養，故疏漏錯誤之處在所難免，尚祈各方賢達不吝指正，以期下次再版時得予一併修正。時值完稿出版之際，特文為序。

<div style="text-align: right">

劉春田　謹識於

國立鳳凰谷鳥園

中華民國九十年四月一日

</div>

序言

　　本人從事標本製作只有短短的十餘年時間，其間有幸得到國內南唐北劉兩家專家的技術指導，使我對國內標本製作的情況有了大致的了解。我並不是一個專業動物工作者，這使我無法經常得到大師們系統性的傳授，學習起來很吃力。但同時我也是幸運的，不爲人徒可以不受傳統框框的限制，以大自然爲師，以我所製作的標本動物爲師，反而有了更大更自由發揮的餘地。在我多年的實際操作體驗中，許多從事標本製作的專家、前輩，給我相當多的指點和啓示，令我受益非淺。

　　本書是我對標本製作的心得，就事論事，只談如何操作，一些與標本有關的採集、鑑定內容，就不包括在內。希望本書能起到拋磚引玉之作用，讓更多人了解標本的眞義，關心標本的專業研究發展。從傳統的角度講，書中的許多做法與描述，並不屬於那一流派，在此我想說明的是，標本製作就像許多學科領域一樣，只重結果，不重方式，或許，它根本就不應被人爲地劃分屬於那一種風格類型。製作標本是一門專業技術，而非一種可用傳統方式傳承的手藝，書中的內容限於自己的學識及表達能力，肯定存在不少錯誤和不妥之處，我毫不諱言自己在標本領域方面只是個剛入門的摸索者，急欲得到多方面的幫助，這也是我嘗試寫此書的目的。基於我較多是寫自己的體會，不敢將專家前輩太多的經驗成果編入其中，以便於接受來自多方面的批評與指正，俾作爲日後修正錯誤之重要依據。

　　在此，要感謝中國鳥類學會理事長鄭光美先生，北京動物園的標本製作專家肖方先生、上海自然博物館的標本製作師潘金文先生等三位多年來所給予的精神鼓勵、教誨以及無私的幫助和關心。最後，特別要感謝國立鳳凰谷鳥園劉春田研究員允諾合作編撰此書，並爭取國立鳳凰谷鳥園同意贊助出版經費，本書才得以面世，劉春田先生的工作精神與工作態度，令我十分感佩，藉此序文一併致謝。

<div style="text-align: right">

謝決明　謹識于

江蘇　無錫

二〇〇〇年十二月

</div>

鳥獸標本製作技術
綜述篇

標本製作，是一種經人爲處理後使失活生物解剖特徵得以長久保存的技術。一件眞正有意義的標本，必須是完全以眞實的動物活體或屍體製作完成，而不能以該物種以外的任何生物性或非生物性材料來取代。完成後的標本，必須能夠客觀地反映出製作者所試圖展現的對象生物之解剖學或行爲學特性，如外形、內部構造、行爲特徵或相互關係等。

標本所蘊含的是其所提供的科學研究價值，至於其觀賞性只是科學教育的附屬功能而已。現代工藝技術的精進，使得人們完全能夠運用各種無機物仿造出栩栩如生的生物模型。另外，電腦數位技術能夠展示生物的多維立體圖像；先進的攝影技術可將生物表現得更細緻，甚至連我們用肉眼無法完整辨識的部分也能纖毫畢現。然而，這些先進技術仍不能取代標本的客觀性，正因爲它是可觸及的，而且是眞實又具體的東西，不摻雜絲毫的想像和猜測，所以它才能有資格成爲科學研究活動中最有説服力的證據。我們或許可以用更多的技術或方法來表現某種生物的某些特性(包括活體內的或活體外的)，以作爲教學研究的輔助材料，使我們能在斗室中綜覽世界。但這些輔助的表現方式，只是由於人類的求知慾望而存在的，而在眞實的動物世界或植物世界中，除非是遭病原微物感染，或人爲的化學污染或人爲基因操控，否則是不會隨便改變，的而標本正是代表這種物種自然又客觀屬性的表徵，它不被其他物種仿冒，也不會仿冒其他物種，更不會隨人的審美觀而改變，也不因各人見解不同而有所影響，因此它們的科學價值是永恒的。

動物標本是最常見的展示內容之一，其中又粗分爲乾標本（剝製標本、鑄型標本、乾製標本）和濕標本（浸漬標本）兩大類，尤以乾標本爲主要樣式。科學意義的標本製作，起始於英國，迄今不過三百多年的歷史，伴著標本的誕生，生命科學進一個嶄新的時代，神話及許多道聽途説，或憑空想像的非理性言論與行爲，已被排斥在科學的大門之外，無疑地，標本在其中也扮演一部分相當關鍵性的作用。

標本製作技術約在十九世紀末或二十世紀初傳入中國，在當時標本製作仍不爲絕大多數民眾所了解，有的只是變相地轉售給外國人收藏，或是降格成爲僅供遊客觀賞或家庭陳設的裝飾品而已，在那樣的情況下，中國的標本製作業從起步開始，就被賦予了相當多非純科學的內容，變相地成爲一門〝商品手藝〞。我們常以傳統的方式延續祖先的文化，標本製作業剛傳入中國時，亦被深深地打上了這種傳統的烙印，以至在中國出現了所謂〝南唐北劉〞的門派，製作技術也以一種幾近世襲的方式在少數家族之間傳承。這一個世紀以來，這種以家族繼承的方式延續下來的標本製作技術，依然保留著剛傳入中國時的那種風味，成了某種意義上的〝國寶級活化石〞，然而科學是需要發展的，標本製作技術不應再有門戶之見，除了學習國際上的先進經驗與技術之外，同時也要師法自然、勤於觀察、勇於創新，才是標本製作技術最高境界。

長期的固守傳統，以人爲師而非以自然爲師，使得中國的標本製作水平一直停留在較原始的層次上，製作粗劣、造型呆板成了最常見的缺陷，造成了資源的重大浪費。面對這種窘境，有的學者在研究時，大多是倚重附在標本上的文字記錄標籤，而非依靠標本本身所體現的內容，故會得出〝標籤比標本更重要〞的結論，這何豈不是一種無奈呢？

第一章　前言

　　動物標本的內容形式十分多樣，鳥獸爲最常見的動物類群，其標本的製作方式多爲剝製。英國是現代標本的創始國，英文字"stuff"一詞即含有充填之意，準確地説，原始社會人們將獸皮剝下作禦寒材料時，剝制的形式已經存在，但是從標本製作概念上來説，只有當實現充填這一過程時，標本才從模糊的概念中獨立出來。

　　標本剝製是一門綜合技術，需要有關動物生態行爲、生理解剖方面的專業知識，同時還必須具備一定的描繪和雕塑造型的美術基礎，和了解多種防腐固定藥物之使用及配製法的化學知識，因此做好一件剝製標本並不是一件很容易的事。許多優秀的標本製作師，同樣也是一名動物學家或動物畫家。有志於從事製作剝製標本或想在這方面多取得一些收獲的朋友，平時就應該注重相關知識的學習和累積。

　　本書分兩大部分來介紹剝製標本的基本操作方法及注意事項，但由於鳥獸的種類繁多，不可能將所有的情況都加以詳盡的描述，除了儘可能地以插圖和照片形式來幫助讀者理解作者的操作手法和意圖外，更需要讀者自己平時多動手去操作，在練習中得到有益的體會。

　　書中很多內容與國內傳統的製作方法有所不同，在某些方面會將傳統方式同時列舉出來，供大家比較、參照。讀者們可根據各自的條件，針對不同的情況，作出恰當的選擇。

　　標本製作沒有一成不變的規範，其要素是要客觀、眞實、長久，以此爲宗旨，在操作手法上可以靈活多樣，十個人或許會用十種不同的方法也能製作出完美的標本來。書中談到的許多具體手法，只是體現作者個人的思想，並不是什麼金科玉律，希望有更多的人能在此基礎上精益求精，達到更完美的境界。

第二章　標本的準備

第一節　配備的工具

壹、手術器械

　　〝工欲善其事，必先利其器〞，得心順手的操作工具能使工作更有效率。製作標本時所用的器械，與外科手術用之器械在基本功能上是相同的，所以外科用手術刀(帶柄)、手術剪、鑷子、持針鉗、縫合針、縫合線等可直接用於製作標本，但是只要能滿足器械的使用屬性，也可以完全用其它更簡便更實用的工具來代替昂貴的醫用器械。

一、剪刀

　　外科手術剪當然是最理想的器械，它具有鋒利、柔韌性好、剪口吻合整齊、端部角度小等優點，操作時剪口可換性強，能進行各類精細操作。如無這種手術剪刀，也可用普通的家用剪刀來代替，但必須鋒利，剪刀頭部刀口對齊，角度不宜太大，便於看清剪口位置，同時手持的舒適感及便於用力等因素，也是在選擇時應考慮的。剪刀是剝製標本的工具中最常用的，一把好的剪刀，兼具剪、刺、割、挖和挑的功能。一名熟練的使用者，可以僅靠一把剪刀完成各種動物的皮張剝褪，給野外操作帶來極大的方便。

二、刀片

　　常用帶柄的手術刀，但事實證明用鋸條磨製的簡易刀片也很好用，鑒於剝製操作中，刀除了割、劃、切之外，還有適度的撬、剝動作，因此必須鋒利，刀頭要尖，還要有一定的柔韌性和強度。還有一點很重要，刀柄的防滑性要好。有時動物血污會使把握不穩，既影響操作，又可能造成手部割傷。用自製刀具操作時，大型刀要在緊握的虎口位置設計防止前滑的護圈。用鋼條磨製的小型刀具，應在手握位置用布條等材料纏繞防滑。

三、鑷子

　　以鋼製的爲好，形狀爲常見的直頭型，多準備幾種不同長度規格以應付不同的需要。小的用於小型鳥獸的精細操作，大號鑷子可兼具充填器的作用。鑷子端部要對齊吻合，並有防滑的線紋，還要考慮到夾持的省力。鑷子端部不可太尖，一則夾持力度不夠，再者也容易刺破皮張。

四、鋼絲鉗＆尖嘴鉗

　　用於切斷、絞合、彎曲支架用鐵線。兩種鉗子最好各準備一把，在絞合較粗的鐵線時，雙手各持一把，操作會更方便。有時專門剪鐵絲用的斜口鉗也有用，能幫助切斷附有韌帶的關節或較細的四肢骨骼。

五、卷尺＆游標卡尺

　　測量動物各部位的長度。在沒有卡尺的情形

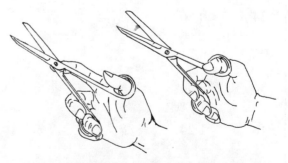

圖一、兩種基本的持剪手法。

下，如在野外作業時，可用筆將動物的外形輪廓描摹在白紙上，在製成標本後，與紙上描摹的輪廓相對照。在野外製作較大型標本時，也可將動物伸展放在平地上，用粉筆沿動物身體描下實際形狀，便於與標本對照。

六、鋼鋸

應備有幾種規格的鋸條，細齒用於鋸金屬線、粗大的肢骨及硬質的樹枝支架；粗齒用於鋸斷大型加工標本之支架等木質材料。

七、鑽孔設備

電鑽或手搖木工鑽及其配套鑽頭。在使用電鑽時還要準備長線的插座板。在不太粗的樹枝上鑽洞時，也可使用燒紅的錐子或鋼絲趁勢插入需鑽孔位置，一次不行可在同樣位置重複多次直至穿透。

八、針＆線

用普通針線完全可應付中、小型標本的縫合。對於體型較大，皮張較厚的種類，建議採用醫用大號縫合針，其形狀彎曲，端部為更易刺透的三菱形，能有效刺穿鹿、獅等動物的皮張。碰到具鱗甲或厚實堅韌皮張的情況，可先用小型鑽頭或錐子在縫合處兩邊鑽孔，縫合用線的唯一要求，就是要有足夠的抗拉強度。有時為整形需要，必須貫穿動物身體，所用的特形長針可用自行車車輪之鋼絲輻條自製：將鋼絲一端磨成銳尖，另一端略加錘扁後用細鑽頭鑽孔。

九、釘＆錘

沒有特殊要求，要多準備些長短不同規格的鐵釘。

十、鐵線：又稱鉛線

粗細不同的規格，要多準備幾種，起碼要有細、中、粗三大類。彈性強的鋼絲可塑性差，一般不用。銅線通常強度不夠，成本較高，平時很少使用。許多標本製作資料中對鐵線規格有一定的要求，依作者的經驗，只要準備8號、12號、16號和22號這幾種規格就足以應付絕大多數情況。為便於製作時有所參考，現將鳥獸標本傳統上所用鐵線規格，詳列於表一。但即使是這樣，在實際操作中還應根據標本的整形需要有所變化，千萬不可墨守成規，有關詳細情況，會在標本支架安裝及整形章節中加以說明。

表一、鳥獸標本支架鐵線規格參考表

鐵線號數	鐵線直徑(mm)	適用獸類*	適用鳥類
24	0.56	長尾盧跳鼠、菊頭蝠、鮑鱝、巢鼠	鶺鴒、柳鶯、小鸚鵡、綠繡眼、山雀、斑文鳥
22	0.71	家鼠、花鼠、蝙蝠、睡鼠	麻雀、白頭翁、黑枕藍鶲、鴝、鵪鶉、小型翠鳥
20	0.89	竹鼠、白鼬、松鼠、樹鮑	白頭鵯、夜鷹、杜鵑、黑領噪鶥、黃鸝、百靈
18	1.24	鼯鼠、蜂猴、旱獺、貓	臺灣藍鵲、紅嘴藍鵲、綠啄木、九官、紫嘯鶇、小型秧雞、皇鳩
16	1.65	野兔、刺猬、黃鼬、紫貂	夜鷺、鴛鴦、烏鴉、紫秧雞、白冠秧雞、家鴿

（續接前頁）

鐵絲號數	鐵絲直徑(mm)	適用獸類*	適用鳥類
14	2.11	豬獾、豪豬、青鼬、鯪鯉	鸕鶿、白鷴、銀鷗、金剛鸚鵡、環頸雉
12	2.76	狐、水獺、小貓熊、獼猴	鵰鴞、大雁、蛇雕、鳶、藍冠鴿、馬雞、蒼鷺、大白鷺、鰹鳥、白尾赤腰雞
10	3.40	麝、黃麂、海豹、袋鼠	金雕、孔雀、信天翁、灰鶴、蓑羽鶴
8	4.19	狼、雲豹、猞猁、毛冠鹿	天鵝、赤頸鶴、丹頂鶴、白鸛、鵜鶘

*大型獸類：如東北虎、華南虎、孟加拉虎、斑馬、獅子、麋鹿、牛、河馬、象、長頸鹿等，須用支架（假體）製作，無適用規格的鐵絲

　　以上為剝製標本操作時所應準備的工具，因製作手法的不同，實際操作時所用的工具也可能有所不同。大家應本著能簡則簡的宗旨，在不影響實際效果的前提下，儘可能用最少最簡單的工具完成工作。若能充分了解動物的解剖學特徵，即使只用一把剪刀或刀片，也能完整地剝下絕大多數動物的皮張。

貳、其他輔助材料

一、吸附粉末

　　用以吸附標本體表殘污或滲出的體液，如：血污、消化液或溼泥漿、水漬等。對吸附粉末的要求是：化學性質穩定、有吸水功能、無褪色染色作用、不附著毛(羽)或容易去除的物質，常用的有石膏粉、滑石粉、礱糖灰、木屑、明礬粉等，其中使用最多的是滑石粉和石膏粉。明礬粉對吸附油脂有效，但成本較高，一般情形下使用不多。

二、盛物容器

　　包括浸泡皮張用的各種不同規格尺寸之桶、盆、罐、瓶、盒等，要求使用塑膠或玻璃材質容器，化學性質較穩定，耐腐蝕又不滲漏。如採用金屬製品，應在表面作鍍鉻或搪瓷處理。裝有揮發性、腐蝕性藥品的容器，應有密封蓋。為保持環境整潔，特別是學生在教室內操作時，最好將標本材料置於托盤或淺盆中操作。

三、保護用品

　　在塗擦有毒防腐劑時使用，塑膠手套用後扔棄，方便衛生：塑膠手套在一般的超市或日用雜貨店有售。為防異味刺激，在夏季操作或平時解剖不太新鮮的動物屍體時，要戴上口罩，穿上工作服。在潮溼環境下作業要穿長統雨靴。特殊操作時還應穿有護袖工作服，並戴工作帽等。

四、冰箱&冷藏櫃

　　用於冷藏動物材料。在標本製作量大而且時間不夠用的情況下，為保持標本材質的新鮮度，這種設施是不可缺少的。每件材料在放入冰箱或冷藏櫃之前，要先作初步處理並用塑膠袋

緊密包裹，並附上記載有冷藏之動物名稱、存放日期等記錄的紙條或卡片備查。

五、充填棒

是一根有鈍端的棍棒。充填棒將填充物推送到標本內部的細節部位。在具體操作中，其功能常由長柄鑷子、螺絲刀甚至一根對折的鐵線或端部磨光滑的竹棒來替代。

六、標籤

標籤亦稱爲記錄卡，它是標本中最重要的科學價值部分，它記錄標本的外形、度量數據、名稱、產地、習性、性別、食性、採集時間、標本製作單位等相關信息。它通常由小塊的硬紙卡片做成，一端有孔，穿線後繫在標本足部，並編上與登記冊相對應的號碼，以便於管理和檢索。同時，它還可對標本不完善之處作文字補充，例如：可以記錄虹膜顏色、跗蹠顏色或裸區等不易精確製作或容易褪色變色的原始色彩。一件失去標籤的標本，也失去了大部分的科研價值，其重要性可想而知。但是標籤有許多是涉及動物鑑定分類、生態習性等方面的內容，與標本製作技術沒有太大的關係，在此不作詳細評論或說明。

參、佈景

依規模的不同，佈景也有很大的變化，主要用於姿態標本的陳列、展示。所謂姿態標本，就是在整形時作出各種動態造型的標本。最簡單的佈景是一塊經修飾過的木板，在標本行業中稱此木板爲置檯板（或檯架），便於標本的站立固定。樹棲品種則在此基礎上配有一定造型的樹幹。比較複雜的是仿棲地生態（或稱模擬自然生態）展示，用各種材料堆砌，塑造出岩石、樹木、花草、流水，並在背景上畫出該動物生活的環境，在本書的整形章節中，將會談及有關的內容。

肆、收藏櫃

收藏櫃多用於放置以科研用途爲主的半剝製標本（或稱假剝製標本），亦稱爲冰棒式標本。所謂半剝製標本，即是將標本整理成自然躺臥的姿態，亦即〝死亡狀態〞，這樣能保證在有限的空間內存放更多的標本。放置這類標本的櫃子，具有防塵、防蟲蛀、防潮、防鼠害以及防強光等五大功能，故大多採用密閉型的抽屜櫃存放。樣式沒有嚴格規定，只要達到上述五大功能的都算符合要求。大專院校、科學研究機構大多採用此種高密度收藏，集中管理，分類擺放的全密封式收藏櫃。

伍、陳列櫃

有時陳列櫃也用於展示姿態標本，這種陳列櫃至少正面要安裝透明玻璃，並配以恰當的佈景和燈光。博物館的展示區這種形式的陳列最多，一般中、小學標本室大多也採用方式。

陸、各類塗料

一、顏料

一般常用於給義眼虹膜著色，或塗佈標本製作後變色、褪色的部分。最普遍的顏料是油畫色、油漆、丙烯色、工業染料、水粉色以及模型專用塗料。丙烯色和水粉色顏料有一定的透明度，給虹膜著色更爲理想；油畫色顏料和油漆乾後不溶於水，可以給肉冠及裸露皮膚上色；水

溶性工業染料能均勻溶於水，最適合給羽毛補色；而模型專用塗料附著性能好，特別適用於蠟膜、跗蹠和喙等光滑部分的塗佈。

二、膠粘劑

常用的膠黏劑有環氧樹酯、聚醋酸乙烯（木膠，也稱白膠）以及502速乾強力膠等。環氧樹酯除用作標本外部的聯接外，也用於佈景粘合製作及標本硬模製作；聚醋酸乙烯乾燥後硫化成透明而有韌性的聚合物，適用於標本本身的修補及義眼安裝。快速效果的膠粘劑，較多是用於趾爪固定、喙或唇的定型以及骨骼標本的姿態確定。

還有些塗料具防腐固定功能，將在本書的防腐藥品中提及。

柒、充填物

充填物在剝製標本中用以取代被剝去的動物軀體，它是構成剝製標本的要素。

凡化學性質穩定，能互相鉤纏糾結，具一定可塑性的絲狀物或條狀物，均能被用作標本的充填物，常見的有以下幾種：

一、棉花

棉花尤以醫用脫脂藥棉為佳，適用於充填小型標本和中型標本的頭、頸、腿部等細節。可塑性好但彈性略嫌不足，充填時要預留收縮餘地，尤其是皮張較厚的品種。另外它成本較高，不適合大量用於體型較大的品種。

二、竹絲

竹匠加工竹製品時所刨刮下的殘餘，亦稱竹花，其性質蓬鬆而輕，通透性與可塑性俱佳，適於各種標本的充填，在填塞小型標本時要先揀去硬質的竹塊和竹條。

三、紙屑

紙屑多為印刷廠或紙張加工廠的切邊殘餘，以較細的條狀為佳，用作充填物時要先將紙條揉搓一下，使之蓬鬆具彈性。白色紙屑優於彩色紙屑，此材料價格低廉，又能大量取得，是常用的充填物，但細部表現力差，不適合小型標本之頭頸部位充填。

四、稻草

稻草是農村地區最易取得的充填物，使用前必需徹底烘曬乾燥，否則很易發霉，只適合較大型獸類的充填或紮製假體。稻草雖然經濟實惠，但質料彈性與可塑性均屬普通級，自身重量較大，現已逐漸被淘汰不用。另外須注意的是，在大量使用這種有機充填物時，要嚴防夾雜寄生蟲、蟲卵或其它有害物質。除非不得已，一般最好不用作充填物。

五、其他

用作充填物的材料，還有布條、木刨花、廢舊（棄）塑膠薄膜、麻絲、舊尼龍網等，有時還用盛物的袋子替代大塊的肌肉。粉末或顆粒狀的物質，不適合單獨當作充填物，因為其所具的可流動性，會使完成後的標本，因重力作用而使充填物流向標本中下部，導致外形發生畸變。具明顯菱角的硬質材料，也不適合作為充填物；但有時經初步加工後，可成為很好的假體製作材料，如：泡沫塑膠塊，經剪切後可做成各類動物假體，並具有質輕、性狀穩定的特點。有的人用海綿不經粉碎就大塊地當作充填物，由於它所具有的彈性功能，在標本逐漸乾燥過程中，海綿的彈性恢復，促使標本皮張被過度擴張，形成失真狀態，故應用海綿作為充填物時，

應該有所裁切，並且不可填得太紮實，如以圓柱條形充填長頸鳥類的頸項，則效果相當好。

外國一些專業的標本製作機構，目前已採用聚胺酯，多種樹脂或其它聚合材料作為新穎的充填材料，具有質輕、造型能力強、清潔細膩的優點，惟其成本較高，有些還需一定的工藝技術要求。聚合材料，目前在國內尚不普通使用。

油灰、橡皮泥、泥圍和石膏有時也被用來充填標本的眼眶或塑造面部表情，隨著科技的進步，越來越多的標本製作者，嘗試用製模技術翻造精確的假體模型，以替代傳統的充填法，以致這些傳統材料已較少在實際應用中出現。

製作假體是對充填法的改進和補充，其優越性在獸類標本製作中尤其顯著，有關技術將在本書的專章中作詳細的介紹說明。

第二節　常用藥品的置備

在剝製標本中，使用藥物的目的就是為了便於標本的長久保存。標本製作常用的藥物種類不少，但最主要的是防腐、驅蟲、腐蝕、脫脂、漂白等幾大類，而在剝製標本中使用最多的是防腐和驅蟲兩大類，以下分別加以簡要說明。

壹、防腐藥品的置備

標本防腐的原理，是殺死各種可能使肌膚、骨骼腐爛的菌類，以防止毛、羽脫落，使蛋白質凝固，從而起到長期保存的作用。常用的有溶劑、膏劑和粉劑等三種形式，本書僅就剝製標本所用的防腐藥品進行介紹。

一、溶劑類

1.酒精 Alcohol〔又稱為乙醇，C_2H_5OH〕

純度高的酒精為無色透明之揮發性液體，易燃，能溶於水及某些化學物質中，分工業用酒精與醫藥用酒精兩類，標本製作以價廉的工業用酒精為主，用於浸泡動物皮張起到防腐固定作用，另外也可用某些藥物做配合使用。單獨使用時，以 75～78 ％(V/V)的濃度的宜。

2.苯酚 Phenol〔又稱為石炭酸，C_6H_5OH〕

苯酚為具刺激性氣味的無色晶體，易氧化成為粉紅色，常將其溶於酒精中達到飽和狀態，稱為酒精－苯酚飽和溶液，用於標本頭骨、腳趾、喙、角等堅硬部份的塗抹消毒，在高溫環境下能起到快速防腐作用，也常被用於標本製作後的補充防腐。

3.甲醛 Formaldehyde〔又稱為蟻醛，HCHO〕

原為無色、有毒有刺激性氣體，易溶於水，其40％的水溶液通稱〝福爾馬林Formaline〞，是最常見的浸製標本用防腐劑。有時也使用在獸類皮張的防腐消毒，長期浸泡的皮張會變硬變脆，需進行回軟操作後才能製作剝製標本，在標本不易剝淨的肉冠、肉垂、耳廓內注射，也可起防腐固定作用。

4.丙三醇 Glgcerol〔又稱為甘油，$C_3H_5(OH)_3$〕

丙三醇為無色透明液體，粘稠，略帶甜味。通常用於精細的浸製標本，在剝製標本中與防腐劑配合使用，可防止皮膚快速乾燥，便於操作。

二、膏劑類

1. 砒霜防腐劑

砒霜防腐是以普通肥皂四份、三氧化二砷〔砒霜，AS_2O_3〕五份、樟腦粉〔萘，$C_{10}H_{16}O$〕一份加水適量配製而成。操作方法如下：

將肥皂切成薄片，放入容器中，加入相當於肥皂體積3至5倍的水，在爐上加熱並不斷攪動，火勢不可太旺，以免滾沸溢出。待肥皂完全溶解後置一旁稍涼片刻，然後邊攪動邊逐漸加入三氧化三砷與樟腦粉，直至完全均勻。這種防腐藥，在冷卻後呈膏狀，用毛筆蘸塗於皮張內側，可防止皮膚腐爛和蟲害蛀蝕。據傳此配方對於防止鳥類標本的羽毛脫落十分有效，以往國內許多專業機構或專業人士製作標本多用此方。但在作者的實際操作經驗中發現，這種防腐劑在皮膚油脂未徹底除淨時，則效果不佳，而且不利於體型較小的鳥類，易造成塗布不勻及沾染羽毛的情況。

在放置時間較長後，此防腐膏常會出現凝固時，只要加入少量熱水並攪勻，即可獲得滿意的粘稠度，並不影響其防腐效果。有人愛在此防腐劑中加入少量丙三醇以起滋潤作用，效果也很好。

此防腐劑有毒性，使用時不可沾及傷口，且使用後要充分洗手。

三、粉劑類

粉劑種類很多而且各人喜愛配製的成份各異，可根據不同季節，以及不同的條件作靈活的運用。能根據各類剝製標本的防腐要求，只要藥物選擇得當，使用方法正確，防腐效果都很理想。最常使用的藥物如下：

1. 三氧化二砷〔又稱為砒霜，AS_2O_3〕

三氧化二砷爲白色無臭無味的粉末，比重較大，性劇毒，是以往使用最多的防腐藥。爲避免與外觀性質相近的其它白色粉末混淆，常在其中加入少量樟腦粉後使用。從環保的角度考慮，這種劇毒防腐藥品已逐漸被更安全的藥品所取代。

2. 硼酸〔H_3BO_3〕

硼酸爲白色無特殊氣味的晶體，毒性低，防腐效果尚可，是符合環保要求的藥物，在製作出口用或低年級教學用剝製標本時尤爲適用，爲增強使用效果，常與明礬粉、樟腦粉混合使用。一般來說，硼酸約佔總量的一半，明礬粉和樟腦粉各佔四分之一。用於皮張較厚的種類時，明礬粉的比例可加大些。

3. 明礬粉〔硫酸鋁鉀 $K_2SO_4 \cdot Al_2(SO_4)_3 \cdot 24H_2O$〕

明礬粉爲無色透明晶體，有酸味，具有吸附油脂、鞣皮及防腐的功能，通常與其它防腐藥粉配合使用以增強效果；也可單獨用於中、小型獸類皮張的防腐。當用於鳥類時，可將少量明礬置於烘箱或蒸發皿中加熱，使之成爲粉末狀物質，均勻地塗佈於新鮮鳥皮的內面，就能起到防腐作用。

明礬和食鹽按一定比例混合後，可用於野外作業時對獸皮作簡單鞣製防腐。氣溫高時食鹽比例減少些；冬季食鹽比例則加大些。另外，將這兩種物質溶於水中製成飽和溶液，也可用來浸泡固定大型標本皮張。

4. 樟腦〔$C_{10}H_{16}O$〕

樟腦爲具有特殊氣味的白色揮發性粉末，化學名稱爲萘，有驅蟲、抑制不良氣味的作用，常與其它防腐藥混合使用，亦可在非炎夏季節單獨用於小型鳥獸的皮張防腐。

在剝製標本中還有人使用冰片、茴香粉末、溴氰菊酯,甚至六六粉等作為防腐物質,其中有的物質有毒性及刺激性氣味;且其防腐效果如何,尚有待進一步的了解。

貳、消毒及驅蟲藥品的置備

此類藥品主要用於標本的存放環境,是確保標本長期保存的必需品。對標本損害較大的各類皮蠹、菌蟲,以及居家囓齒類之防治,主要依賴化學防治措施加以驅除和殺滅。各類不損傷標本的薰蒸、噴灑或撒佈方法均可採用,在此簡單介紹下列幾種:

最簡便實用的是使用各類家庭用的有機磷或除蟲菊成份的噴霧殺蟲劑,對標本周圍進行噴霧,如必撲、住美寧、滅害靈、速必落、克蟑等。

用於薰蒸消毒的藥品很多,如硫昇華、磷化鋁、溴化甲烷、硫醯氟等。但因此類物質多具劇毒性,操作人員應有良好的安全防護措施;或有專用的薰蒸室(櫃),以避免中毒。

還有的物質被用於驅避害蟲,常用的如樟腦油、樟腦丸、對位二氯化苯、除蟲菊粉等,只要將這類藥品放置在標本櫥內就能起驅蟲作用。

關於防腐劑及消毒藥物的使用操作,將在剝製作業及標本管理的內容中另外闡述。

第三節　標本義眼(假眼)

所謂義眼就是以玻璃、塑膠或聚甲基丙烯酸甲酯(亦稱有機玻璃)等材料製成的假眼(圖二)。動物的眼睛含水量很大,當機體死亡後,眼球會因失水而塌陷乾癟,虹膜也會因而失去光彩,所以只能用晶瑩透明的硬質材料來代替。從某種程度來說,剝製標本雖能保留動物所有的外在部份,唯有眼睛是人造物,而這部分恰恰又是標本最傳神的部位,處理得好,增添神彩;處理不當,會影響標本的整體效果。有鑒於此,以一個專節來做詳細介紹。

絕大多數標本製作者,均以現成的工藝品用義眼套用在標本上(表二)。工藝用義眼雖說有多種規格,但形式比較單一,在製作工藝上均是在半球形材料上附

(A)玻璃假眼　　(B)一粒椒　　(C)塑膠有機玻璃假眼
圖二、幾種現成的假眼。

著一根鐵絲或尾柄,這種設計是為了便於在玩具上牢固安裝的需要,總體來看,製作時並未周詳地考慮到解剖學意義上的真實性。最常見的缺失是角膜曲率太小、瞳孔太大且偏離眼球中心位置、虹膜色調單一,有時遇到需要塗色的情況,色彩很難在光潔的假眼反面塗佈均勻,或者根本無法在較小的義眼上表現出虹膜色彩的層次。另外,幾乎所有國產工藝假眼的瞳孔都是圓形的,遇到許多瞳孔特型如豎線形、橢圓形或不規則形狀的情況往往束手無策,或者乾脆不裝假眼,用文字在標籤上簡單說明了事。在國內,一般半剝製標本往往不裝假眼,可能與現成的假眼不能準確表現其生活狀況有關,其實虹膜色彩對於標本的分類很有意義,做研究鑑定用的

標本不裝假眼實在是一種遺憾，這使標本失去了一個重要的識別特徵，如產於大陸的黑領噪鶥(*Garrulax pectoralis*)和小黑領噪鶥(*Garrulax monileger*)，在外形上十分相似，在分布區上也有許多重疊的地區，大陸學者以標本爲依據，認爲體型大小差異是兩者間最主要的區別，即使在學術上很具權威性的《中國動物志—鳥類卷畫眉亞科》的論述中，以及兩種鳥的比較表中沒有重點提到兩者間一個很明顯的差別—虹膜的顏色：小黑領噪鶥的虹膜亮黃色，在黑色眼先陪襯下極其醒目；而黑領噪鶥的虹膜暗褐色，與棕白色的眼光一樣毫不起眼。這種在野外一眼便能辨識的特徵竟被忽略了，可能要歸咎於製成的標本中極可能沒有安裝逼眞的假眼。類似的情況也出現在國外的學術界，例如1851年發現的中美鱷(*Crocodylus moreletii*)，直到1924年才被確認是有別於早就爲人所知的古巴鱷(*Crocodylus rhombifer*)的一個新種，當初得到的皮張製成標本後沒有裝假眼，直到半個多世紀後有位學者在野外看到這種鱷魚的淺銀棕色虹膜有別於其它鱷魚的深色虹膜，才解開這個謎題。

表二、鳥獸標本假眼規格參考表

假眼直徑(mm)	適用獸類	適用鳥類
2～3	鼩鼱、蝙蝠	綠繡眼、福面鸚鵡（太陽鳥）
4	刺蝟、家鼠	白鶺鴒、家燕、洋燕
5	黃腹鼬、竹鼠	壽帶鳥、白頭鵯
6	鼠兔、松鼠	黃鸝、灰胸竹雞
7	樹鼩、鯪鯉（穿山甲）	小緋胸鸚鵡、白骨頂
8	旱獺、豪豬	藍翡翠、杜鵑
9	海豚、小靈貓	環頸雉、鴛鴦
10	水獺、鼬獾	雀鷹、綠頭鴨
11	鼯鼠、長臂猿	夜鷹、鷗鷗
12	懶猴、鼷鹿	長耳鴞、琵鷺
13～14	大貓熊、獼猴	蒼鷺、蓑羽鶴
15～16	野兔、金絲猴	白枕鶴、灰林鴞
17～18	狐、海豹	鵟、鵟
19～20	黃麂、狼	金鵰、鵜鶘
21～22	雲豹、野豬	禿鷲、鸕鶿
23～24	金錢豹、海獅	食火雞、美洲鴕
25～26	藏羚、梅花鹿	鵰鶚
27～28	東北虎、斑馬	非洲鴕鳥

11

　　由於動物眼睛因種類不同而富於變化，在剝製標本中不是經常能得到現成又合適的假眼。國外許多製作標本的單位，已將製作假眼視爲標本製作的一項重要內容，即使在一些皮張標本上也安裝起點睛作用的假眼。根據解剖特徵已製作與標本本身相配的個性化假眼，已成爲提高標本製作水平的重要工作。

　　製作十分逼眞的標本假眼，是項精細的工作，它不能像工藝假眼那樣，按一種規格大批量生產。爲減輕量身定做的負擔，我們可以用現成的工藝假眼作適度改進。下面介紹幾種比較簡單可以自行製作或改製工藝假眼的方法（圖三）：

　　1.取大小合適的塑膠材質或有機玻璃製成之假眼，除去尾柄，將假眼背面在細小顆粒的砂紙或磨刀石上打磨，直至將內凹的瞳孔部分完全磨去，從正面看不再有瞳孔形式殘留爲止，然後根據標本眼睛的實際情況，用色彩在磨面上描繪上瞳孔和虹膜色彩。如需要量較大的話，可委託假眼生產之廠商製作半球型無瞳孔及尾柄的透明半成品假眼。如是玻璃製品，應考慮在背面塗色的需要，進行適當的打磨處理。製作這種半成品的材料應是無色透明的。

　　2.用耐熱、堅硬而且光潔度高的材料（如金屬）製作半球型的凹模及相對應的凸模，將透明硬質塑膠質料膜或有機玻璃薄片，經預熱後，放入模具加壓，冷卻脫模後得到呈球突的圓片，在圓片反面描繪後便成爲簡單的自製假眼。但這種做法，並不適合直徑太大的眼睛之仿製。

　　3.石膏假眼：將石膏粉加膠水調成橡皮泥狀，先塡入標本眼窩，將眼窩外霧部分刨光滑，待石膏乾燥變硬後，用顏料給假眼上色，最後塗上稀薄清漆加以保護。如能將透明的壓製成球突薄片，再加在這種石膏假眼之外表，則效果更佳。

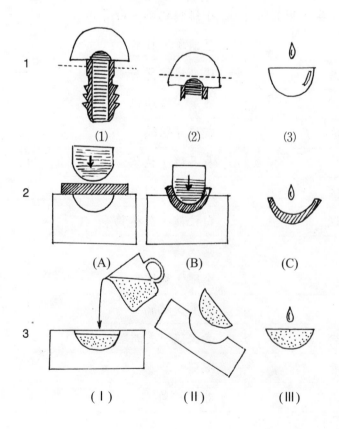

圖三、自製假眼的幾種做法。

1.以塑膠假眼改製
　(1)剪去尾柄（虛線以下）
　(2)磨去凹陷的瞳孔（虛線以下）
　(3)在透明半球體背面繪上瞳孔和虹彩

2.以塑膠片壓製
　(A)在凹模上放塑膠圖片
　(B)沖壓成形
　(C)修飾並在背面繪上瞳孔和虹彩

3.澆鑄製造假眼
　(I)用透明冷塑材料倒入圓形凹模中
　(II)洗鑄材料凝固後脫模
　(III)在假眼背面繪上瞳孔和虹彩

4.小型紙片假眼：取白色硬紙板，在上面細心描出如活鳥般的眼睛，待色彩乾後再貼上一層透明膠帶，加以覆蓋，除增加光潔度又可防止顏料被擦掉，然後在所畫眼睛的外圍將其剪下，簡單的自製假眼便完成了，這種方法表現細膩逼真，但由於缺乏刨光面，只能用於小型標本。

5.澆鑄標本假眼：先在金屬模塊上沖壓出各種規格的圓形刨光面凹坑，並將內面打磨成鏡面光潔度，以製成假眼模具。在製作假眼時，先將合適的原料如碎玻璃加熱至液化，在冷凝前灌注入模具內，冷卻脫模後便成為假眼初胚。這種方法有一定的工藝要求，操作難度較大，需多次實際操作才能得心應手，適合於有一定水準條件且假眼需求量較大的單位。

當然，有些現成的工藝假眼也製作相當精緻，經修飾後也能適合標本假眼的要求。儘管如此，自行製作標本假眼以作為標本製作的一個重要組成部分，應該得到每個專業工作者的重視。建議今後在包括半剝製標本在內的任何形式的剝製標本在內，都應配上相應的假眼。

在觀念上，大家應該摒棄將各具特色的眼睛只用幾種簡單規格和樣式的工藝假眼來替代的做法，〝真實感〞既然是標本的靈魂，那麼假眼的表現自然也不應被忽視才對。

常見工藝假眼（林德豐　攝）。

鳥類篇

第三章　標本的初步處理

　　許多剛獲得的標本原材料，常沾有血跡或別的污漬，羽毛也顯得凌亂；活捕到的鳥往往會因劇烈撲撞而使羽毛脫落。這些均會影響標本製作的質量，因此對標本材料作初步處理是很重要的，如果忽視了這個步驟，原先可能製成好標本的材料，就會造成一定程度的浪費，這是相當可惜的。反之，有些鳥即使外表受到嚴重的破損，只要早期及時處理得當，仍能加以利用。一般情形下，完全不能做標本的情形很少見，但始終要記住每件標本來之不易，應加以珍惜愛護。

第一節　活鳥快速致死法

　　為確保鳥隻保持羽毛光潔完整的外觀，需要及時將剛捕到的鳥予以安樂死或失活處理。早期常有些用槍獵法獲得的鳥隻，在拾獲時往往作瀕死前的掙扎。從人道角度來說，應將牠們以最少痛苦的方式儘快處死。

壹、麻醉致死

　　將小鳥放入盛有少許乙醚(Ether)或三氯甲烷（又稱為氯仿，Chloroform）等麻醉劑的密閉容器中，使鳥處於不可逆的深度昏迷狀態中致死。體型較大的鳥，可用盛有麻醉劑的塑膠袋套住頭頸部。要注意的是，鳥類有許多輔助呼吸的氣囊組織，會有較長時間的摒息，因此麻醉時間要稍微長一些，以確保完全死亡。否則，處於淺度麻醉的鳥，在隨後的操作中被活剝是極痛苦的，也是不人道的。

貳、窒息致死法

　　一手從鳥的背部用手指捏緊鳥的胸脯，以抑制其胸、肋擴展的呼吸動作；另一隻手的拇指、中指和食指捏緊鳥的上下喙，同時堵住鼻孔，持續一段時間，直至鳥的瞳孔散大。操作時要注意從鳥的背部向前抓握，抓握時要連同雙翅一起抓住，以防雙翅亂撲或被鋒利的鳥爪抑傷。在鳥完全停止掙扎後，仍要將緊握的姿勢再持續數秒才可鬆手，以防假死的鳥在喘息稍定後復活飛逸（圖四）。

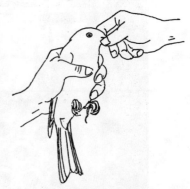

圖四、鳥類的窒息致死法。

參、注射致死法

　　對於較大型鳥類，可採用靜脈注射法：在翼下腹面的肱骨附近找到一根較粗且呈暗紅色的靜脈血管，一手捏緊該靜脈的遠心端使其怒張，另一手持空注射器用針頭準確扎入血管並將空氣緩推注進去，鳥會因心臟麻痺而很快死亡。採用此法要有熟練的外科技巧，並需有助手在操作時協助保定。

肆、摔斃法

　　這是一種最直接的外力致死手段，尤其適合於將受傷的鳥做人道處死。用手抓住鳥向地面或牆壁等堅硬表面猛摔，一至數下便可快速致死。對較大型的活鳥，操作時應事先將鳥的雙翼及兩腿捆紮固定。此法不適於羽毛容易脫落的種類，如斑鳩、咬鵑等。

伍、其它

　　快速致死的方法還有電擊法、放血法等，此類方法多用於體型較大的走禽及猛禽。電擊法多見於專業屠宰場，而標本處理方面則很少人使用。放血法放血的部位多位於口腔，那樣不會給外表帶來損傷。

　　被槍擊落的鳥，常帶有血跡，要趁血未凝固時用濕酒精棉球擦淨，如無酒精時亦可以水代替。剛獲得的鳥，不要急於裝入盛器中，且應將其身體朝頭下尾上姿勢拎於手中或懸掛在樹枝上，待鳥體冷卻後再放置起來。同時還要防止擠壓，避免血及消化液從創口及口腔中滲出污染羽毛。黃昏採集到的鳥，胃內容物飽滿，尤應注意，特別是在鳥的口腔及泄殖腔內，填入少量棉花的做法，是必要的步驟。

第二節　羽毛污漬的清除方法

　　獸類標本的皮張，被血液、油漬污染時，可以透過清洗的方法，很輕易地去除污漬。但鳥類標本的去污處理則較困難，因為羽毛不能用常規的水洗處理，揉搓的動作會導致羽毛脫落，影響標本質量，而且各種液體性洗滌液，對已凝結的污漬處理效果並不理想。作者在實際經驗中，得到以乾性除污法為主的羽毛清潔法，雖然有些情況是針對標本的成品，但大多數情況仍是在實施剝製前應處理的，茲將其作為初步處理的內容加以說明。

壹、血跡

　　用槍獵法獲得的鳥，常有不同程度的出血現象，除了在剛撿到鳥體時及時擦去未乾的血液，並用棉花等物堵塞口腔，以及包裹傷口等防止血液進一步滲出的初步處理程序外，有時仍會出現血液在軀體受擠壓後繼續滲出，而污染羽毛的情況。血跡會很快凝固，並在創口附近的羽毛上形成硬性結痂。傳統的做法是用棉球蘸洗滌液在受污部位擦拭，這樣做即使擦去大部分血跡，也常有血污與洗滌液作用而生成的黃色斑跡殘留，並且會因擦拭的動作，很容易造成創口的撕裂與擴大，以及傷口附近的羽毛脫落。

　　作者操作方法是：

㈠、急速冷凍：將鳥體放進塑膠袋中，紮緊袋口，置於冰箱中進行急速冷凍，至整個鳥體凍至堅硬後取出。急速冷凍的目的有三：⑴是使血液凝固不再滲出；⑵是操作時保持鳥體表面有一層冷凝水氣，給清潔工作提供適量水份；⑶是肌體被凍硬後羽毛不易脫落，操作時傷口亦不易被撕裂及擴大。

㈡、捻羽：在血跡上撒上少許石膏粉，用手指輕捻被血凝住的羽毛，將羽片（翈）的羽小鉤脫離開，使羽片呈鬆散狀態，讓成塊的血痂無附著之處而脫落。操作時只能有拇、食指捻動的動

作，不可拉扯羽毛。頭部等羽毛短小的部位，可用牙刷順著羽毛長勢方向刷（不可來回地刷），直至將羽毛梳散，血痂隨著結塊的石膏粉一起脫落。無論是手捻還是刷擦，在操作時要不斷地在被清潔處添加石膏粉。頑固性血跡附著處，可滴幾滴清水後再撒粉，重複以上操作。

㈢、堵創：在處理完血跡後，要看準傷口所在，用沾有石膏粉的棉球堵塞創口；口腔流血的，要用溼棉球塞入反復吸附血液，然後再用沾有石膏粉的棉球堵塞。堵創操作不宜在急速冷凍前進行，以免造成傷口撐大、脫羽和血液慢性滲出。

㈣、及時剝製：清除完血跡後，趁皮膚開始回軟，內部尚未完全解凍之際，儘快完成剝皮的工作，可避免標本體內的血液解凍外滲，弄髒已清潔的羽毛。

貳、油漬

油漬污染多出現於剝製完成的水禽標本，或是在剝製脂肪較多的標本時，油漬沾染羽毛。部位常發生於胸腹部的剖口附近。

若是正在剝製的標本，可嘗試儘量剝去皮下脂肪層後，用苯酚與酒精配成的飽和溶液塗抹殘留有脂肪的內側皮膚。被沾油漬的羽毛則用明礬粉吸附，直至羽毛能用手指捻開，再用石膏粉與明礬粉混合粉末如除去血跡般進行捻擦，直至油污去除為止。

大多數情況是，標本在製成一段時間後，胸腹部剖口附近的羽毛被慢性滲出的油漬污染。許多水禽胸腹部脂肪層較厚，皮膚柔嫩易破裂，所以在剝製時為防止剝破皮膚，往往很難將脂肪完全剝淨。在標本完成後，殘餘脂肪會沿皮膚內側向下流淌至剖口處滲出。清除的方法是：將標本從支架上小心拆下，使之仰臥，令胸腹部朝上，用去油污防腐粉（硼酸1份，明礬粉2份，樟腦粉1份，石膏粉1份）將油污部位覆蓋，並撥動羽毛，使粉末進入到羽根和剖口附近。放置一晝夜後，去掉粉末，並觀察吸附效果，如手摸該部位仍感油膩，則需增加明礬粉的用量，繼續覆蓋吸附，直至手感滑爽為止。最後，用石膏粉配合手指捻羽，除去殘留的結塊。拆開縫合線，取出剖口附近的填充物，用浸有苯酚酒精飽和溶液的棉花塞入，代替被油漬污染的填充物，再加以重新縫合。縫合前，若能在標本內腔再撒入防腐粉，則效果更好。

參、泥漿

水邊的鳥被擊落時，有時會掉在泥漿中。簡單的處理方法是：將鳥掛起晾乾，待泥漿乾結成塊後，將泥塊用手捻碎，便可將其不留痕跡地除去。泥漿未乾時如用水沖洗，會致泥水沾染更多羽毛，使清潔更加困難。夏季採得的標本，沾上泥漿而又需儘快處理時，可將鳥埋入石膏粉中片刻，然後再用刷子將泥與石膏粉一起刷去。鳥體泄殖腔附近如沾糞塊，亦可參照此法處理。

肆、水樣斑跡

食果性的鳥類，被採集後，有時會有有色水樣液體從口中流出，沾染頭部羽毛，尤其給白色和淺色羽區帶來污染。處理方法是：用浸有酒精或清水的棉球順羽毛生長方向輕輕擦拭，反復更換棉球直至擦淨為止。如斑跡已乾透，可先將標本置於冰箱中凍硬後再操作，則能防止擦污時羽毛脫落。擦淨後的羽毛，有時會糾結成束，待羽毛乾透後，用手指將成束的羽毛捻鬆，理順即可。不推荐使用具有粘性或對羽毛有腐蝕作用的洗滌劑。

在清潔羽毛時，首先要保證標本的外觀質量不受影響，實在無法在不損傷羽毛的情況下，除盡污漬的工作亦不可過於勉強，還可以在整形時透過調整姿態的方法來遮掩和彌補缺憾。作者的經驗是：水或其它液體對標本羽毛的不良影響較大。一般情況下，羽毛的清潔以乾處理爲佳，尤其是對凝結成塊的附著物，水洗非但不能達到預期效果，還可能污染週圍清潔的羽毛。建議在羽毛受水樣物質污染時，才嘗試用液體清潔劑處理，而且應掌握不浸溼羽根，不弄溼無關部位的羽毛爲原則。作爲清潔媒介的物質，無論是粉劑或是液劑，均要求其化學性質穩定，不會給羽毛帶來二次污染和其它副作用。

塵埃也是標本保存的大忌，由於鳥類常用尾脂腺分泌的油脂塗擦羽毛，一旦灰塵與羽毛中的油脂結合，會使羽毛失去光鮮感而變得灰暗，而且頑固性的塵埃，很難用撣拂的方法清除掉。由於這個問題出現在標本的保存階段，所以關於塵埃的去除方法，將在本書中標本的保存和管理中進行介紹。

第三節　記錄和度量

爲力求今後做出的標本更接近實體，更爲了防止有些標本的特性，如：虹膜、裸區、喙與跗蹠的顏色，以及體重等，在機體死亡後逐漸褪去或減輕，所以及時記錄各種準確數據是極爲重要的。對於科學研究用標本而言，記有相關數據的標籤是不可或缺的，因此可以打趣地說，做標本的第一步不是用刀和剪，而是用尺和筆。將那在隨後的操作過程中無法準確體現的形狀，用文字、數字形式進行補充說明，這一點在種別鑑定，尤其在亞種的辨識上極爲重要。

壹、操作方法

記錄數據看似一件比較容易的事，其實有時會由因爲記錄者的記錄方法有問題而出現不準確、不客觀的情況。以下幾個問題是在具體工作中必須注意的：

一、測量標本長度時，起止點位置必須明確，長度應該是兩點間的直線距離。如測量喙彎而且長的鳥種時，所得到的數據往往比感覺上的長度要短些，但反映的是學術意義上的數據，具有資料價值；反之，若用尺順著喙的形狀彎曲測量，則是不符合科學規範的。

二、測量體長時，起止點應以肌體的標準，不能將動物的毛、羽長度也計算在內。如測量鳥的軀幹長時，應測量嘴基至泄殖腔，而非至尾羽端部的長度。因爲毛、羽的長度，會因季節性換毛（羽）或物理性因素（如折斷、磨損）而變得不準確。

三、文字儘可能不含主觀想像或猜測的成份，諸如〝可能〞、〝左右〞、〝我覺得〞、〝應該是〞等等，一時不明確的內容，寧可缺如也不要輕率地加以記錄。

四、對色彩的描述應制定統一的標準。如描述虹膜色彩時，對於同一種鳥，可能會有多種不同的色彩描述差異，如茶褐、棕褐、褐色、暗褐。有時會由於讀者理解度和感覺的差異而造成混淆。除了記錄者用調製準確的顏色在標籤上加以形容說明之外，最好在同業中能先制定一套可資共同參照依據的色譜表。

五、避免使用不符科學規範或不精確的名稱和計量單位。記錄的標本名稱最好是用學名，如果一時無法記住學名而先用中文名，也應使用國內最普遍使用的名稱，並且事後必須再補上

學名。長度一般以公釐（或稱毫米，mm）爲單位，如使用公分（或稱厘米，cm）爲單位的，則必須加以說明。

六、每個標本個體均應有獨立的記錄，嚴禁套用、混淆，甚至共用同一張記錄卡。即使有兩隻數據完全相同（縱然這種情況很少出現）的同種標本，也應有兩張編號不同的記錄卡。

貳、鳥類標本的主要數據

一、名稱：標本的拉丁文學名、中文名、英文名、俗名等，其中拉丁文學名是不可缺少的。

二、長度：以mm爲長度的統一計量單位，有的數據在標本製成後可能會有所改變，因此必須在採到標本後儘早完成記錄：

1.軀幹長：自鳥的喙基部長羽毛的起點至泄殖腔的長度。

2.翼展：水平伸直的雙翼，兩翼尖之間的長度。最常見的是測量最長飛羽端部之間的距離；但也有人是測量兩翼最外端指骨尖端之間的距離。從解剖學角度考慮，應以後者爲準。但究竟您是採用何種標準，應附加說明。

3.翅長：自肩部前緣至最長初級飛羽尖端的長度。

4.全長：鳥體仰臥後，自喙尖至尾端的長度。

5.喙長：鳥的喙尖到喙基的直線長度。具蠟膜的種類，測量由喙尖到蠟膜前緣的距離。

6.尾長：自泄殖腔後緣到最長尾羽端部的長度。如果是以中央尾羽的長度爲測量基準，則應加以說明，因爲有些種類之中央尾羽長度短於邊緣尾羽。

7.喙寬（或稱喙厚）：上喙的上緣至下喙的下緣，在嘴閉合時最寬處的厚度，在極大多數情形下，喙的最厚處位於嘴基與羽區的交界處。

8.嘴裂長：自喙尖至嘴角的長度（有時往往大於喙長）。

9.跗蹠長：從脛跗關節後面的中央點至中趾基部的直線距離，即跗蹠骨的完整長度。

10.趾長：一般測量不含爪的中趾長度。

11.爪長：尤其是後爪的長度，它常是某些種類鑑定的重要依據。

在測量較短或彎曲部位的直線長度時，要先用分規器精確指向被測長度的兩端，然後將分規器的兩端在直尺上量出之相應數據。

三、體重：應在採得標本後立即進行稱量，單位爲公克(g)。有時會因鳥隻體內胃內容物的多寡而有所變化。在一些科學研究項目中，體重的稱量有其重要意義，特別是當牠與鳥的捕食習性相關時。

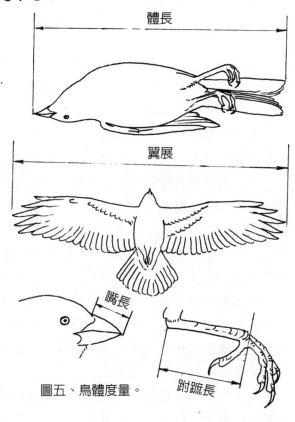

圖五、鳥體度量。

四、色彩：標本有些部位的組織在失水後顏色會發生失真性變化，因此需要在變色或褪色前加以記錄。

1.虹膜色：有些鳥種之虹膜色彩會因年齡的不同而變化，如：八哥。有的虹膜具有多圈色彩，如：某些鸚鵡和岩鷚。還有的具混合色彩，如：鴿等。還有些鳥種公母性別不同，虹膜色也會不同，如：大犀鳥、灰鶴。這些在記錄時均應詳細描述清楚，最好用完全相同的顏色，在標籤上在其特定部位把虹膜色具體表現畫出來，以便在製作義眼時有所依據。

2.蠟膜色：有些種類在鼻孔周圍有蠟質膜包裹，其色彩依特定種類或性別的不同而有所差異，必須準確記錄，如：虎皮鸚鵡成年雄鳥蠟膜青紫或藍色，而雌鳥則呈現白色或黃褐色。

3.角質色：包括盔突、喙、跗蹠、趾爪的顏色。

4.肉質色：鳥類皮膚裸露部分如肉冠、肉髯、耳垂、臉頰、眼圈、肉裾、頸部肉垂及頸部等部位，在鮮活時的顏色。有些情況下，還要記錄鳥腭部位的顏色。

五、其他相關資料：如採集地點、植被、海拔高度、時間、日期、天氣以及單獨或成對活動或混群狀況等。

六、性別：如當時就能正確辨別的話，則應予記錄，否則要等解剖檢視生殖器官後才確定。有時某些種類的雄性亞成鳥與雌性成鳥，在羽色上相同或相似（如某些鸚鵡類）。還有許多鳥種在體型、羽色上幾乎相同，很難由外觀判別公母（如某些鸚鵡類、巨嘴鳥類、鶴類、紅鶴類）。故確定性別不能光憑羽色，而應以生殖器官的構造來決定。

七、編號：編號可依情況不同而有所不同，如野外採集編號與收藏保管編號或檢索編號可能有所不同，所以，如果是那樣的話，則要以不同的標記方式加以區別和說明，以防混淆。

八、採集人、標本製作者及收藏單位的說明。

為記錄上的方便，可將重要記錄項目印製在小卡片上，逐項填寫清楚後，牢繫在鳥的跗蹠上。野外作業時多用鉛筆作為書寫工具，因為這樣的字跡即使不慎受潮也不會模糊不清。

或者在標本上只標記編號，同時在隨身攜帶的記錄本或手提電腦上，在相對應編號後面記錄相關資料。

記錄應儘可能地詳盡。雖然有些數據在當時看來可能無關緊要，但在日後檢視標本時，如果需要此方面的資料做佐證或參考的話，將是彌足珍貴。有些內容不一定都要在標本的標籤上反映出來，但在登記冊上則要儘可能詳細。

第四章　鳥的剝法

第一節　胸剝法

　　將鳥體仰臥於工作檯上，用拇指和食指將胸腹部中線區的羽毛向兩脇方向分開，露出胸部的裸區（即無羽毛著生的區域）。用刀片或剪刀在接近腹部的胸部偏下部位橫向開個小口，以剪刀頭小心挑起鳥的皮膚，沿胸部裸區的中線向喉部方向邊挑邊剪，直至胸與頸的交界處為止。有的操作者習慣用手術刀沿裸區中線作割劃，那樣容易劃破胸肌，導致該部位在隨後的操作中因受到擠壓而出血。在剝皮操作中如遇出血現象，應及時在出血處撒石膏粉或滑石粉加以吸附，以免血漬沾染羽毛。剖口線需多長並沒有嚴格規定，長度約為軀體長度的一半，以能順利剝出胴體為度（圖六）。如果一開始的剖口不夠長的話，寧可向腹部方向延伸而儘量不要往頸部方向延伸，因為胸部比較顯眼，要儘可能保持其完整性。

　　用鑷子夾住剖口一側的皮膚，小心地分離皮膚與肌肉之間的結締組織，向鳥的兩脇和喉部方向慢慢地褪剝。剝大型鳥類時，可用手揪住剖口一側的皮膚，另一手的手指插入皮膚與胸肌之間，鈍性分離結締組織。小型鳥結締組織的分離可用鑷子或剪刀頭劃撥分離，為保持分離後的皮膚與肌肉不再粘連，可在其中撒入石膏粉或滑石粉。

　　頸部的皮膚剝離是剝褪中可能會遇到的第一個難點，該部位是氣管、食道、頸椎以及嗉囊（有些鳥種沒有嗉囊）集中的部位。此時要仔細地分離出深紅色的頸椎，將具骨質環的氣管、肉白色又柔軟的食道以及它末端膨大的嗉囊與頸椎相分離。用鑷子或剪刀對準頸椎的位置，從下方將其挑起，並在中段剪斷（圖七）。這階段要注意幾點：挑頸椎時勿傷及頸背的皮膚，造成該處羽毛脫落；頸椎要在中段斷離，使往後剝軀幹部和頭部時有供抓握的地方；此時暫勿剪斷食道和氣管，以免食物和血液流出污染羽毛。如不慎剪斷，應在該部位多撒吸附粉末。

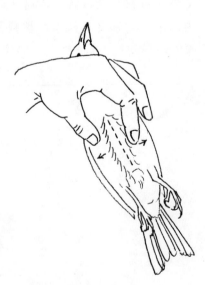
圖六、胸剝法剖口線。

圖七、頸椎的斷離。

圖八、拎起頸椎向下環剝。

　　頸椎剪斷後，一手捏住連接軀幹的那段頸椎將鳥提起，另一手慢慢地從鳥的背部和胸腹部交替往下剝離（圖八）。剝時不可用力拉扯，以防皮膚撕裂。正確的方法是用拇指指甲緊貼肌肉向下刮剝，直至軀體與雙翼的聯接部分（腋）顯露出來為止。食道和氣管在胸部充分剝出後再剪斷。在斷離食道時，如嗉囊內食物充盈，要在嗉囊與食道的交界處用線紮緊打結，然後再於結紮端上方剪斷，這樣可防止嗉囊內食物溢出。

　　在翼的基部，即肱骨近軀體一端慢慢地將前肢與軀幹的關係清楚顯現，用剪刀插入腋下將翅從軀幹上斷離下來（圖九）。剪時要留心，勿使鳥肩背部的皮膚被弄破。當前肢被分離後，軀幹在這部分的斷離處常有大量血液湧出，此時擦去血污及吸附的操作要及時，在隨後的剝皮過程中，要經常留意這個部位，湧出的血要及時處理。捏住頸椎的手要始終提著鳥體，在這種姿態下，即使血液向下滴漏，也不易污染頭、頸、胸脯等關鍵部位的羽毛。

　　鳥類背腰部的皮膚緊貼骨骼，該部位的羽毛因而附著很淺，操作不當容易脫落。在剝到皮膚很薄，或者脂肪較多、皮膚柔嫩的種類（如：鳩鴿類、水禽類）時尤應小心操作，稍用力的拉扯動作，都可能造成這個部位的皮破羽落。有趣的是，腰背部羽毛越厚密的種類越是容易脫羽。如果剝時不慎將皮剝破，首先要保持鎮定，勿使創口進一步擴大。一段情況下，這樣的破洞是可以彌補的，只需待剝製工作全部結束後，在此部位補縫幾針即可。整形時，該部位厚實的羽毛及收攏的雙翼飛羽均能遮掩缺憾。腰背部的剝離要用指甲緊貼脊椎向尾部方向刮，不能拉扯皮膚或用刀片作任何形式的切割。

圖九、翼的斷離。

　　腿部的皮膚較堅韌，用手捏住脛部的肌肉向頭部方向稍用力緩緩拉扯，另一手保定該部位的皮膚，能將腿順利剝出，一直剝至脛部與跗蹠交接處為止。除鴞等少數種類外，大多數鳥的跗蹠不剝。用剪刀將股骨與脛骨間的關節斷開，保留脛骨，並剔除附在脛骨上的肌肉，腿部就剝好了（圖十）。有的人在剝腿時，乾脆連脛骨也一併剪去，這種做法的好處是不必保留較多的骨骼，使剝腿的工作簡化，但不利於整形時腿的準確定位。另外，安插支架鐵線時，使標本的支撐力有所削弱。剪去脛骨的做法，使得在製作半剝製標本及蹲伏或懸掛式飛翔的姿態標本時的優越性十分明顯。

　　繼續向後剝，當剝至將近尾部時，要當心剝破腹腔，使腸內容物和污血流出污染。此時可改為拎住已剝下的鳥皮部分，讓軀幹部分垂下，即使腹腔破裂也不會造成沾染。鳥的尾部背面通常有一或兩個白色尾脂腺（也有些鳥種沒有尾脂腺），剝至尾脂腺露出，或者在相對應部位摸到膨大的尾綜骨時要停止，將軀幹部在尾脂腺或尾綜骨前緣與皮膚斷離，保留尾綜骨，將

圖十、腿的斷離，注意已剝出的左腿及在皮張上保留的脛骨。

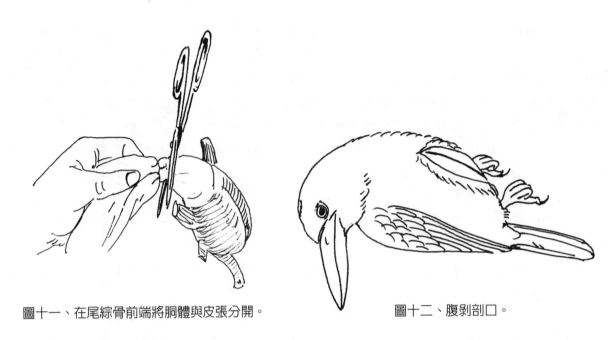

圖十一、在尾綜骨前端將胴體與皮張分開。　　　　　　圖十二、腹剝剖口。

尾脂腺剝除幹淨，軀幹與皮膚完全分開（圖十一）。尾綜骨附著的肌肉不易徹底剝幹淨，因爲尾羽是著生在尾綜尾上的，剝去部分尾綜骨或試圖完全清除該部位的肌肉，極可能造成鳥的尾羽脫落。

第二節　腹剝法

有不少專業工作者喜歡用腹剝法來剝製鳥類。所謂腹剝，其剖口位置與胸剝差不多，只是先剝出的部位不同而已。此法較胸剝難度稍大，但製成的標本胸部豐滿平滑，是中國大陸北方風格的做法，尤適於胸部有紋飾的鳥類標本製作。

將鳥仰臥，在鳥的腹部中央自胸骨後端至泄殖腔前用尖頭剪刀挑起皮膚，直線剖開（圖十二）。這種剝法不用刀片剖口，否則極易將腹腔劃破，造成大面積污染。用手指插入腹腔與皮膚之間的空隙，分離結締組織，由兩邊分別向腰背方向作鈍性剝離。如遇腹腔破裂的情況，破損不大時可用石膏粉吸附，并在創口處填入棉球以阻止污物外溢，如腹腔大面積破裂，則乾脆將腹腔內的臟器除乾淨，再用棉花臨時填塞。
向剖口的兩邊剝離，直至腿與軀幹的交界處顯露爲止。

一手抓住鳥的跗蹠，將腿部向剖口方向推送，另一手適度固定胴體，可使腿部股骨與脛骨的關節部位在剖口處顯露。剪斷股骨與脛骨的關節，即能順利抽出斷離的腿並剝除脛骨上附著的肌肉（圖十三）。在這個操作中，要點是腿部關節一顯露即應切斷，而不是像胸剝法那樣（等整個腿部完全剝出後再切斷關節，分離腿部）。因爲在腹剝操作中，此時腰背部的皮膚尚未剝離，不斷關節的剝法會使腹部的剖口被撐大。

兩腿分別剝出後，繼續向腰背方向剝離，直至腰背與皮膚完全分離。用剪刀在鳥的尾綜骨前端小心地將鳥的軀幹部分與尾部斷離（圖十四）。這時腹腔內會有些腸內容物流出，應儘快用石膏粉加以吸附。

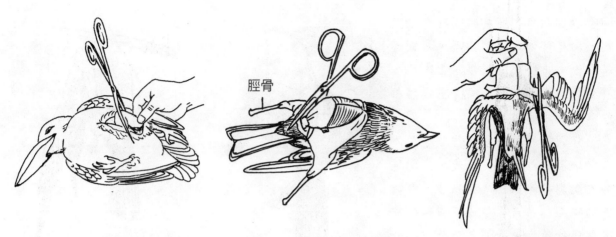

圖十三、從剖口處推出腿部，　　　圖十四、腹剝法的尾根斷離。　　　圖十五、腹剝法鳥翼斷離。
　　　　並在脛股關節處斷離。　　　　　　　　　　　　　　　　　　　　　　　（左翼已斷離）

　　捏住斷下的腹部尾端胴體，將鳥頭朝下提起，繼續向胸背方向剝褪，操作時避免壓迫胸腹腔，防止腸內容物從腹腔內擠出污染羽毛。

　　剝至肩部位置時，如胸剝法一樣將雙翼根部從軀幹處斷離（圖十五），所不同的是應將鳥倒提，勿使腹腔污物弄髒尾部羽毛。

　　接下去剝頭頸部。可不剪斷頸椎一直往下剝，也可剪斷頸椎，先將軀幹部分與皮膚分離後再在稍後單獨剝出頭部。初學者宜採用後一種方法，能避免可能的髒物沾染。

第三節　背剝法

　　有些種類的鳥，尤其是適於游泳、潛水的各種水禽，腳的位置均較靠近尾部，為保持重心，這些鳥在站立時軀體一般站得較直，胸腹部完全顯露，如採用胸剝或腹剝，則正面的姿勢會受到影響；有時，一些標本需要做成飛行的姿態，使其腹面完全暴露在視線之下，在胸腹部剖口的處理，不如在看不到背部的剖口更能隱蔽；另外，從解剖特徵上看，某些種類（如雁鴨、企鵝、潛鳥、鸊鷉等）在胸腹部羽毛密布，沒有裸區，這在此部位做剖口勢必會損傷部分羽毛，致使縫合後在剖口部位出現明顯的疤痕；對於某些脂肪較多，剝皮時不易除盡的標本，殘餘脂肪會在標本製成後慢慢地滲出，順腹部的剖口沾染羽毛，形成頑固的黃色油漬。背部剖口則完全無此現象。鑒於鳥標本的背部剝法有諸多優點，而在以往所有的標本製作參考書中未見詳細說明，儘管有的偶而提及，也是缺乏具體描述的。在此，根據作者的體會，詳細介紹背部剖口剝製鳥類的操作方法如下：

　　將鳥俯臥於桌面，分開鳥隻背部正中線的羽毛，用剪刀或刀片從鳥的兩翼之間順脊椎向尾部方向劃一條剖口線，直至腰部位置（圖十六）。剖口線選擇在上背部較好。大多數鳥在背部均無裸區。因此在背部作剖口時，難免會損傷部分羽毛，但由於此部位在製成標本後處於視線無法看到的位置，在收翼標本中還能受到翼羽的遮掩。

　　小心地從剖口線的兩側將皮膚與肌肉分離，在鳥的肩部及兩肋露出後，先在翼根處將兩翼分開從軀體上切斷。爾後將鳥的背部適度拱起，往頸部方向剝離，配合頸的後推動作使頸背暴露，用剪刀或鑷子伸入頸的下方將頸椎挑起并在其中段剪斷（圖十七）。

拎住頸椎，將鳥的軀幹部分提起，向尾部方向環剝胴體，當腿部露出後，再將雙腿從軀幹上斷離，直至剝到尾部，在尾綜骨前端將軀體與皮膚分離。

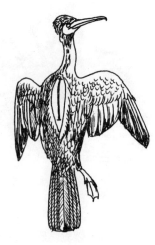
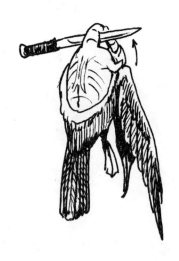

圖十六、背剝法剖口位置。　　　　圖十七、背剝頸椎的斷離。

背剝法的另一種操作順序是：在分離剖口兩側的皮膚後，先向尾部方向剝褪，露出尾脂腺後，在該處向腹面剝，直至整個下腹部的皮膚與軀幹清晰地分開，用剪刀小心地在尾綜骨前端將尾部斷離軀幹，隨後拎住軀體的斷離處，使鳥頭朝下，接下去的操作一如腹剝法，即先剝出雙腿并予斷離，繼續向前，依序剝出雙翼和頸部，在頸部中段使軀幹與皮膚分離。

在國外，尚有人使用側面剖口法、"U"形剖口法或橫向剖口法，主要應用於大型商用鳥皮的剝離。在此簡單說明如下（圖十八）：

側面剖口法：其實剖口並非嚴格位於兩脅部位，而是偏向於背部或腹部的一側，剝皮方法可參照背剝或腹剝進行。

"U"型剖口的剖口線有兩種：一種是經雙腿內側剖開，向尾部在泄殖腔附近匯合；另一種是在兩脅開口，向前在前胸部位匯合。這兩種剖口法是為了延長剖口線，在剝製大型、巨型鳥體時無需再費力地拽拉笨重的腿和軀體。

橫向剖口法的剖口，一般選擇在腹面的中段，較長的剖口將軀體攔腰截成兩段，再分別剝出前段的胸、雙翼和頭頸，後段的腰、腹及雙腿，有些類似剝製蛇類標本時的手法。

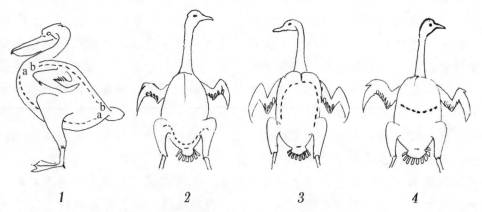

1 　　　　　　 *2* 　　　　　　 *3* 　　　　　　 *4*

圖十八、大型鳥皮的幾種商業性剝法（虛線示剖口）。
　　1 側剝法：a 腹側剖口　 b 背側剖口
　　2 U 型剝法之一
　　3 U 型剝法之二
　　4 橫向剖口法

　　關於這三種剝法，作者未有太多的實際操作經驗，但是從解剖學的角度看，過長的剖口線，特別是在有些部位可能會傷及羽毛，對於製作剝製標本肯定是不利的。在此作介紹給讀者的目的，是為了使大家在有機會實際操作時，可借助其中可取之處，輕鬆、完整地完成各種鳥類標本的剝製。

第四節　頭部的剝法

壹、常規剝法

　　雖然鳥類的頸部較頭部細，但由於頸部皮膚在新鮮時有很強的擴張力，大多數鳥的頭部均能經頸部順利剝出。剝法是：一手捏住與軀幹斷離的頸椎末端，另一手將頸部皮膚朝喙部方向緩緩拉扯（圖十九，A）。頸部結締組織鬆的，可用一手拇指、食指攏成圈狀，像擠丸子般地將頭部由掌握中向虎口外擠，配合頸部的適度抽拉，將頭部逐漸剝出（圖十九，B）。不太新鮮的標

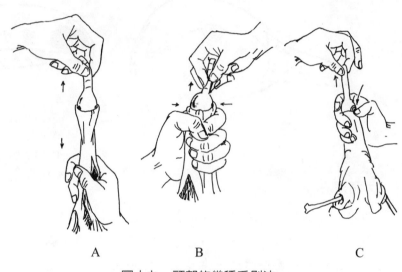

圖十九、頭部的幾種手剝法。
A 拉剝　B 擠剝　C 刮剝

本及部分結締組織堅韌的種類，可用刀片緊貼肌體作鈍性割離，剝時刀鋒要介於皮膚和肌肉之間，看不清的地方，刀鋒寧可落在肌肉上，也勿劃破皮膚。在剝至顱骨露出後，在頭部兩側會有皮膚筋膜與顱骨相連，這是耳道的所在，小型鳥類的耳道可用拇、食指甲掐住拉出，也可用刀片劃斷分離，這時兩側顯現的孔道即是耳孔。再往下剝，深色的眼球就逐漸顯露出來。剝眼眶是剝製中的難點之一，稍不留意就可能割裂眼眶造成難以彌補的破相。剝此部位時，一般採用鈍性剝離（圖十九，C），眼球附近筋膜較發達，剝時要小心，看準位置再下刀。為保險起見，也可採用先剝出眼球，再分離附著的筋膜，使眼眶顯現的方法。待眼眶全部剝出後就不需要再往前剝了。眼眶週圍的筋膜如未剝乾淨可暫不去管它，待鳥皮復原後由外部對眼眶內的筋膜逐步剔除。

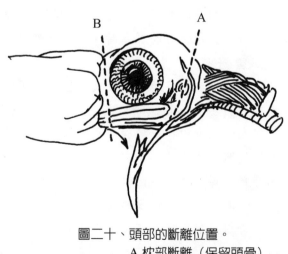

圖二十、頭部的斷離位置。
A 枕部斷離（保留頭骨）
B 眼前斷離（不留頭骨）

在頷下位置，拉住舌骨，可連同氣管一起拔出。在枕骨大孔處剪掉頸椎，挖淨腦髓，剔除附著在顱骨上的肌肉，摳去兩側的眼球，常規的頭部剝製即告完成（圖二十，A）。

有的製作者在剝出頭部後，在眼眶前緣的位置，將整個顱骨連同頸部一起剪去，省卻不少剝褪的麻煩，在該部位皮膚復原時也很方便（圖二十，B）。但對於頭臉部形狀特殊的種類（如：平頂的鷹隼類、具面盤的鴞類等），最好還是保留顱骨作為以後整形時的依據，在確保顱骨能較順利地由頸部翻轉復原的前提下，作者傾向於保顱骨，使製成後的標本頭部形狀更加準確。

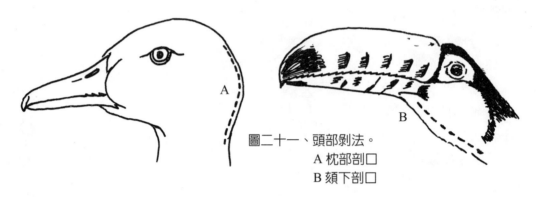

圖二十一、頭部剝法。
A 枕部剖口
B 頷下剖口

貳、大頭剝法

頭部按常規剝法無法順利剝出，是作者以及大部分專業人員剝製鶴及雁鴨類鳥禽時常遇到的問題，這類鳥的頭部較大，不能直接從細長的頸部剝出，如強行剝褪，勢必將頸部皮膚撐裂。以下介紹幾種處理方法，供讀者選擇使用。

一、枕部開口法

將頸部儘可能地剝出，直至枕骨部位露出。剪掉頸項，將頭部恢復成原來的狀態。在頭的後枕部位縱向另開一剖口，將頭部由此剖口處剝出，剝淨肌肉、腦髓、眼球、舌骨等附著物並採取防腐措施後，將頭骨歸位，再縫合枕部的剖口（圖二十一，A）。

二、頷下剖口法

與前者的原理相同，只是剖口選擇在更為隱蔽的下頜部（圖二十一，B）。如果製作飛翔標本等位於視線上方的標本時，仍以枕部剖口為宜。

三、保留剝法

按常規剝法，將頸剝至最大限度，即頸椎與顱骨相連處顯露時，將整個頸項剪去，並將枕骨大孔剪得更大，用鑷子或其它工具將腦髓由此孔摳淨，儘量剔除枕部附著肌肉。將頭部復位，從鳥的眼眶中挖出眼球。鳥的眼球比眼眶大，但由於眼球富含水份，彈性很強，通常均能完整地從眼眶中剝出。剝眼球前，先用細而鈍端的工具（如：彎成圓頭的鐵線），沿眼球與眼眶間分離結締組織，再由眼球的基底向眼眶方向將眼球用力挑出。在此過程中如遇眼球破裂，應迅速用石膏粉吸附流出的液體，鳥舌可由鳥的口中直接抽出。完成後將頭部浸沒在酒精中半小時或者用注射器經眼眶、口中及枕部向顱骨注入防腐藥液。用此法剝出的頭部，完整光滑且操作簡便，同樣適用於鳥的頭部嚴重受損的情況。常規的翻剝，易造成血液污染頭部羽毛。保留剝法才可防止這種污染。

四、碎骨剝法

將頸椎先行剝去後，用軟布將頭部包裹起來，緩緩施壓，使頭部顱骨碎裂。在使用台虎鉗之類的夾具時，注意勿將喙夾壞。也可施以敲擊的手法，但碾壓或過度的突然用力會使頭部羽毛受損脫落，操作時應加注意。當顱骨出現輕度碎裂時，就可嘗試由枕骨部位將碎骨取出，只需取出部分顱骨碎片便能將頭部剝出。剪去所有碎裂的殘餘顱骨，將頭部復原。這種方法的操作要領是：用力要適度，避免任何擠、擦的動作，而且僅適用於體型較大，顱骨已充分鈣化的成鳥。

有些鶴形目與雁形目的種類，如白冠秧雞（白骨頂）、鴛鴦等，儘管頭部也較大，但只要耐心翻剝，頭部還是能從頸部剝出的。除非不得已，常規的剝法仍是最理想的。某些頭部勉強能剝出的種類（如：大型鸚鵡、啄木鳥類），由於皮張較厚，收縮率大，往往顱骨剝出後卻很難由皮張收縮的頸部復原，如果堅持將顱骨完整翻轉，可能會造成頭部羽毛受皮張的擠壓摩擦而脫落，如帶鳳頭的雞尾鸚鵡，羽冠很容易在強行復原時脫落，應除去顱骨再復原。

參、具肉冠、盔突的頭部剝法

原雞、食火雞、鶴鴕、珠雞、秧雞等鳥類頭部具有肉冠或盔突，如能按常規方法剝出頭部則照剝；如無法順利剝出，則可採用以下方法處理：

圖二十二、剝肉冠（垂）的剖口線（以虛線表示）。

圖二十三、具盔突的鳥可在頦下剖口剝出頭部；具喉囊（肉垂）時，在其背面開剖口。

具較大肉垂或肉冠的原雞、角雉（綬雞類）、肉垂鶴、火雞等，先剝肉質部分，再剝頭部。剝肉冠（肉垂）時，先在不顯眼處開剖口（圖二十二），剝除其中的肌肉和軟骨，但不要將肉冠（肉垂）與頭部斷離。通常這些部位剝完後，頭部能順利翻剝出，如仍翻不出的，可參照前面介紹的大頭剝法處理。待頭部剝完並復原後，再修飾、充填和縫合肉冠（肉垂）。

頭部肉冠較小的，可不剝肉冠，等頭部剝完後，在採取防腐措施時，再用注射器向肉冠內部注入防腐劑即可。

具盔突的鳥，頭部無法按常規方法剝出。鑒於盔突是顱骨的衍生物，翻剝是無濟於事的，建議參照大頭鳥類的剝法，特別是頦下剖口法和保留剝法（圖二十三）。

還有些特例，如巨嘴鳥（或稱鵎鵼 Toucan），其喙部太大致使頭部不能順利剝出的，可在頸部不顯眼位置開剖口將頭部翻出剝淨。

第五節　翼的剝法

在剝翼之前，先要初步構思一下，標本在製成後採用何種姿態，因爲收翼與展翼在剝法上是有區別的。翼的處理是否合適，對標本的表現力影響很大，因此要愼重處理。

壹、收翼的剝法

剝收翼時，手法如同剝軀幹部份一樣，一手拎住從軀幹上斷離下來的肱部；另一手慢慢地向翼尖方向作環狀刮剝。鳥的次級飛羽是著生在尺骨上的，剝時用指甲刮壓的力量可稍大些，只要順著骨骼生長方向用力，翼部皮膚一般不會被剝破。較大型的鳥類，次級飛羽著生較牢固，可用小刀緊貼尺骨向翼尖方向刮切，將羽根從附著的尺骨上斷離下來。還有一種方法是將尺骨靠近指骨的一端支撐在桌面上，用大拇指甲抵住尺骨順勢下壓，也能使羽根脫離，從而將尺骨以及併列的橈骨完全剝出。當尺骨和橈骨完全剝出後，應停止繼續向翼尖剝，剝出的翅膀只保留一根尺骨（即肱骨前端連接的兩根併列骨骼中較粗的那一根），其餘部份剪去，剔除附在尺骨上的肌肉，翼便剝好了。

在翼部骨骼的取捨中，操作者的做法各有不同。有的將肱骨、尺骨和橈骨一併去除不用（圖二十四，A右）；也有的將這三根骨骼全部保留（圖二十四，A左）。全部除去的考慮，可能是爲了操作簡便，少留骨骼對防腐效果也有積極作用；保留骨骼是爲了在整形時有更準確的定位。但保留一根骨骼的做法，是集兩種想法於一體，既方便操作也有利於整形。

貳、展翼的剝法

展翼與收翼在剝法上的不同，主要是不能將著生在尺骨上的次級飛羽的羽根，從骨骼上剝離，否則標本的翼，在做成之後，會因次級飛羽的鬆弛下垂而失去眞實感。

具體剝法有內剝和外剝兩種：

㈠、內剝法：內剝是參照收翼的剝法，剝出肱部後，只將與尺骨平行的翅前緣的橈骨儘量剝出，而尺骨與飛羽連接的一側則不要剝。然後剔去附著在肱骨及橈骨的肌肉，保留翼部的所有骨骼（圖二十四，B）。

㈡、外剝法：外剝是在翼的外部另開剖口。剖口處選擇在翼的腹面橈骨與尺骨間的位置。撥開此部位的羽毛，在裸區用刀片作相當於尺骨長度的剖口（圖二十四，C），從剖口處儘量剝淨肌肉和筋腱，同樣要注意不要剝尺骨。在對該部位作防腐和充填後再行縫合。

兩種剝法比較起來，外剝法更易操作，缺點是翼下多了一道切口，所需工序較多。內剝法的缺點是翼部的肌肉不能完全剔淨，尤其是那些翅膀狹長的種類（如各種海鳥的剝製），在製作完後須向翅內注入適量防腐藥液，這兩種方法互有利弊，在具體操作中，要根據標本的情況，選擇更合適的剝法。作者較喜愛的傾向是：中小型鳥類儘量採用內剝法，大型品種則無所謂，而翅膀狹長的種類以外剝法爲宜。

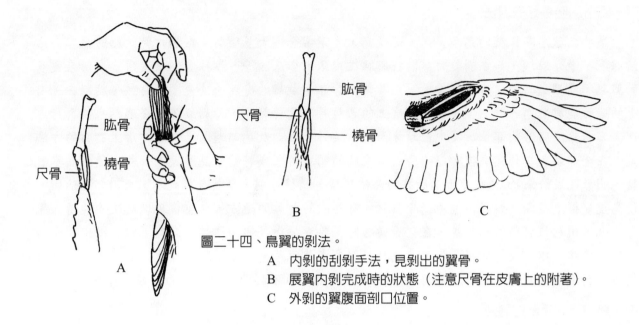

圖二十四、鳥翼的剝法。
　　A　內剝的刮剝手法，見剝出的翼骨。
　　B　展翼內剝完成時的狀態（注意尺骨在皮膚上的附著）。
　　C　外剝的翼腹面剖口位置。

　　剝展翼時要保留所有的翼部骨骼，為的是使翼部在展開時能有準確的角度和比例。剝收翼時如不考慮標本製成後的重量，也可保留肱骨和尺骨、橈骨，這樣會給整形工作帶來方便（在本書整形的章節中會詳細說明）。翼部的骨骼如有斷裂的，須將碎骨除去，尺骨和橈骨中有一根折斷的，則保留另一根完整的。

第六節　幾種特殊情況的剝法

壹、足筋的抽除

　　大型鳥類標本的足筋應該抽去，特別是在高溫高濕季節，這種做法有利於杜絕跗蹠內部細菌的滋生，使防腐措施更完善。

　　在鳥的足底部用刀劃一道傷口，用鑷子或錐子從剖口處挑出數根白色筋腱，在剖口處將筋腱剪去（圖二十五）。在腿部未剝時，筋腱是無法抽出的。碰到大型鳥類足筋難以抽挑時，可用鑷子夾住已挑出的部分筋腱，然後轉動鑷子，使筋腱纏繞在鑷子上而逐漸被卷出。

　　中小型鳥類不一定要抽除筋腱，但抽除筋腱的好處不僅符合防腐要求，這樣做還能使鐵線支架更容易穿過跗蹠，而且抽去足筋的趾，在乾燥後不易因筋腱的收縮而上翹。

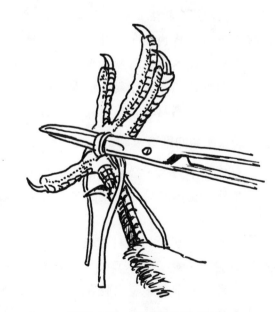

圖二十五、足底筋腱的卷抽。

貳、富含脂肪鳥類的剝法

某些在秋冬季採集的鳥類，尤其是候鳥，皮下常含有大量脂肪。在剝皮時，脂肪很容易沾污羽毛，十分麻煩，如在剝製時試圖將脂肪從皮張上徹底除淨，往往會刮破皮膚，或污染更多的羽毛。浸潤脂肪的皮膚特別柔嫩，尤其是腰背部。最好的處理手法是順其自然，粘附在肌肉上的脂肪能與肌肉一起剝下，留在皮膚上的，暫時不急於刮除，待剝製工作全部結束後再行處理。容易粘附脂肪的部位，集中在頸背兩側、腰背、腹部及尾部週圍。剝除皮膚上脂肪的方法是：在全部剝製工作完成後，以研磨成粉末狀的明礬粉（或將明礬晶體逐漸加熱，使結晶水蒸發，明礬遂成粉末），於皮膚上沾脂肪的部位搓揉，稍待片刻，令其自然脫水，吸附部分油脂，使鳥皮變得更柔韌，然後慢慢地揭除脂肪。有些脂肪特厚的地方，要重複地做幾次才能清除乾淨。也可用刮板將脂肪刮除掉，在刮除脂肪時，要遵循從尾部向頭部方向刮，以及從中間向兩邊刮的規律，以免使得羽根鬆動，造成日後羽毛成片脫落。去除脂肪的操作，要在皮膚柔軟時進行。如果皮膚在明礬粉長時間作用下，會發硬變脆，不利於下一步驟的縫合和整形。

參、鳥類不太新鮮的剝法

有時候所得到的鳥，由於死亡時間稍久或已久，鳥體變得不十分新鮮，此類常見於動物園、飼養場或個人飼養的觀賞鳥，在確定非傳染病死亡後，或已做初步解剖後，並經冷凍保存過之鳥屍，其特徵是兩腿和趾爪發硬，軀體脫水乾癟，眼部下陷；羽毛，尤其是頭部的羽毛，稍受外力便可能脫落。碰到這種情況，如操作謹慎應可避免鳥材的浪費，仍能製成較為滿意的標本。在處理這類情況時，剝皮操作儘量少用拉扯的動作，而採用鈍性剝離。頭部最好不用常規的翻剝法，因為頭部皮膚失去水份，彈性已不足，即使僥倖翻剝出頭部，也很難做到在復原時不掉羽毛。一般剝至枕部就不再繼續往前剝了，而採用頭部的保留剝法（見頭部剝製部分內容）。腳趾太硬無法彎曲時，可在溫水中浸泡至變軟後再操作，注意勿浸溼羽毛。完整剝下皮膚後，可在皮膚內側，塗抹甘油使皮膚柔軟，便於整形操作。

有時鳥類本身已腐爛過度，出現了組織自溶現象，羽毛稍觸即落，並伴有不良氣味，這樣的情況顯然已不宜製作剝製標本，即使勉強製成，由於防腐無法徹底，日後仍會出現羽尾脫落現象，從節約鳥材的角度考慮，可將其改製成骨骼標本。

肆、殘缺鳥類的剝法

製作標本的人，很多有過這樣的經歷：有時候當我們得到一隻很珍貴的鳥體時，忽然發現牠已殘缺不全，有的喙斷腿缺，有的腸破腦溢，似乎已經沒有什麼利用價值，但要丟棄又十分可惜。

其實完全無用的鳥材是很少的。當軀幹被嚴重創傷所損時（包括打鬥受傷死亡），如果已經不能剝製，乾脆就不要剝，將整個鳥體浸漬於酒精或福爾馬林溶液中，數日後撈起吹乾羽毛，擺成半剝製姿態（自然躺臥），小心地剖腹取出內臟，塞入以防腐劑浸潤的棉花。然後再將鳥體包埋於吸濕粉末中，使鳥體快速乾燥變硬，最後再向頭顱、口中及腹腔內注入防腐液，置於密封容器中保存。

如鳥的外形已經不完整，可將肢體的完整部份，如頭、翅、尾、腿等部位從軀體上分離下

來單獨剝製成局部標本。有時，能反映該鳥特徵的某一部份，仍是具有價值的，可作爲比較及對照用的標本，在附加之標籤上註明標本是那一種鳥身體的那一部位即可。如果不作科研用途，這些剝下的局部標本，還能作爲修補同種鳥的素材，也就是用兩隻或多隻殘缺標本，仍可拼湊成一隻外觀完整的標本。雖然這種拼湊成的標本，已經比較沒有科學研究價值，仍可作爲一般的展示標本，也可算是一種廢物利用。具體做法將在鳥類標本製作篇的附錄中作概略性介紹。

人工飼養之灰孔雀雉，死亡後再製成標本供教學展示用（林德豐　攝）。

第五章　標本的防腐與皮張還原

第一節　防腐措施

在鳥類剝製標本中，防腐藥物通常均施在骨骼及皮膚內側，但根據剝製時之條件的不同，有時也會採取一些非常規的做法，如浸泡、冷凍、乾燥、先充填後防腐以及後期的補充防腐等措施。

防腐措施的好壞，直接影響到標本在製成後，能否長期保存。因此，是標本製作者和收藏者最為關心的內容，以下就幾種常用的防腐法加以分別說明。

壹、塗佈防腐

用毛筆或毛刷蘸防腐膏（或防腐溶液）塗佈於皮張內側。對於標本的翼、腿及皮膚，通常亦用苯酚酒精飽和溶液塗抹防腐。用液態防腐藥品的優點是藥液能滲入到細微的部份，特別是翼尖、顱骨內部等部位，但對於脂肪較多的皮膚則效果不佳，且塗佈時容易沾溼羽毛；另因其為液體的流動性，也易導致塗佈不均勻。

貳、堆埋防腐

將剝下的鳥皮堆埋在防腐粉中，或將剝下的皮在藥粉中撥動，使藥粉能夠沾附在溼潤的內側皮膚的表面上。只要皮張接觸到藥粉，就會在其表面形成均勻的防腐粉層，而防腐藥粉不會沾在乾燥的羽毛上。這種防腐做法特別適合於中、小型鳥類。有時藥粉不易深入到細微末節的部位，需在難以沾附的部位附近撒些藥粉以強化防腐效果。如果在防腐藥粉中摻雜一些揮發性物質（如：樟腦、冰片），能使藥力更均勻地遍布皮張。

參、揉搓防腐

將防腐劑或防腐粉施於皮張後，伴以揉搓的動作，使藥力深入皮膚內部。這種方法多見於獸皮操作，在鳥類剝製標本中，主要用來處理皮膚較厚而堅韌的大型走禽或含脂量較高的水禽皮張，常常再配合其它型式的防腐。在一般的鳥類標本防腐中，揉搓的情況只適合於處理局部的脂肪層，同時要注意動作的力度，以防羽毛的脫落或皮張的損傷。

肆、注射防腐

注射防腐是將防腐固定藥液用注射器注入到其它措施難以達到部位的做法，如肉冠內部、跗蹠，或某些情況下不剝出的部位，最宜用注射法。注射也常用於在製成標本後所作的補充防腐或加強防腐。

伍、浸泡防腐

將皮張完全浸沒於防腐液中的做法，此法更適合使用於獸類皮張。在鳥類標本中，此法很少被應用的原因，主要是這樣做可能會損害羽毛的特性，如光澤、顏色、平整度等。浸泡法對於油脂較多或血污較嚴重的鳥類，或許有一定的作用，但有幾點必須注意：(一)浸泡時翻動要

輕，勿折斷或扯落羽毛。(二)浸泡時間不宜太長，以防止羽毛變質或變形。(三)所用藥液濃度不宜太高。除了特大型種類外，鳥類剝製標本的皮張不提倡用浸泡法防腐。當然，對於無羽毛的部位，如長喙、跗蹠和趾爪的浸泡，藥液的濃度及浸泡時間則沒有太大的限制。

陸、充填物濕潤防腐

用浸濕防腐液的充填物進行標本充填，是野外作業時值得一試的做法。操作要領是充填物浸濕的程度要掌握好，太乾可能達不到可靠的防腐效果，太濕又可能對羽毛帶來潛在損害。濕潤的充填，在操作時的難度是不言而喻的。還有一種做法是，用乾燥充填物對未作防腐處理的標本先進行充填，完成後再用注射器抽取防腐劑對標本內之充填物進行多處內部注射，使充填物充分吸附防腐藥液。這種做法特別適合在野外大量製作半剝製標本粗胚，尤其在低溫條件下，可在製成多日後再補行防腐，而不必隨身攜帶防腐藥品。

有時，仍可用一些暫時有效的方法處理剝製標本，例如將標本進行低溫凍乾、晾乾，使皮張脫水，但這類標本一旦遇到高溫、潮濕環境，很容易發霉、長蟲，因此藥物防腐是必須的，而且在使用各種防腐藥品之前，一定要先了解它們的適用對象、使用方法、化學特性、毒性以及可能帶來的副作用。對於防腐藥品、防腐方法的選擇，要遵循「安全、高效、實用」的原則，因應標本對象、氣候狀況、環境條件的變化而相應變化。在藥物的使用上，要朝低毒性且藥效時間長的目標努力。

第二節　皮張還原

剛剝製完成，鳥的羽毛在皮張包裹之下（圖二十六），需要將其回復到剝製前的狀態。

在尾羽附近的羽毛中找到趾爪，在腿部的內側皮膚採取了防腐措施後，將趾爪向尾部方向緩緩拉扯，腿部便可復位。此時要留意跗蹠是否已被充分地拉出，如脛部的羽毛不順，則可能跗蹠未被完全拉出，或者是跗蹠部捻轉所致。當皮張腹面朝上時，趾的位置是三趾在上，後趾在下（正常趾型）。從跗蹠的情況看，應該是前緣在上，後緣在下，但有時候跗蹠部捻轉了360度，致使腿部羽毛相對地糾結在一起。在腿的復位時，仔細檢查腿部的羽毛狀況，就能知道是否正確復原。

將尾部復位時，不要拉扯尾羽，那樣會扯落尾羽。正確的方法是用手指抵住尾綜骨向外翻，待翻出後抓住尾羽將鳥提起，並輕輕抖一下，借重力的作將尾部完全拉出。

翼的復原，和腿的做法差不多。先在保留的翼部骨骼上塗佈苯酚溶液，並對翼部皮膚作防腐處理，然後抓住鳥的幾枚初級飛羽，緩緩向外側拉，能使翼順利復位。在拉出翼後，要用手指隔著皮膚觸摸一下骨骼的位置是否到

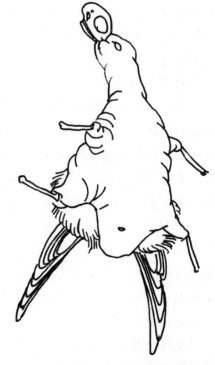

圖二十六、剝肉後尚未復原的鳥皮。

位，將該部位的羽毛初步梳理一下。由於剝皮時的抽拉，翼部皮膚會偏離正常的解剖位置，透過將翼部飛羽和覆羽的調整，能使皮張回復到剝製前的狀態。如果翼與軀體交界處的羽毛無法理順，就要仔細檢查翼是否捻轉了。抓住一側的翼，將鳥皮提起，如果翅膀捻轉，這樣做可使位置復位。

頭部的復原比較複雜。由於皮膚剝離肌肉後會乾燥收縮，帶有顱骨的頭部復原可能會比剝出更困難。可在顱骨上及顱腔內先塗苯酚溶液；在眼窩內填入油灰、橡皮泥、棉球或濕泥團；眼突出的種類眼窩要填滿；眼深凹的種類將眼窩抹平即可。然後將鳥的頭部耐心地從頸部翻出。有時剝出的頸部變得很細，可能是頸部皮膚上殘存的結締組織或脂肪未剝淨。爲操作方便，除了將頸部皮膚剝乾淨外，趁皮張未乾，尚有彈性時要及時復位。頸部皮膚，一般是在頭部復位後，再進行防腐處理的，有時爲使皮張保持柔軟濕潤，可先行在皮膚上塗些防腐膏或甘油以起潤滑作用。

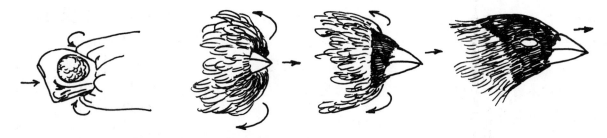

圖二十七、頭部的復原（箭頭示用力方向）。

將頭部的皮膚先向顱骨上翻轉一部份，使鳥喙尖端從頸部羽毛中露出，用手捏緊露出的鳥喙部份，再慢慢將頭部從頸中拉出，邊拉邊配合在喙的週圍向後作環狀翻剝動作，可使頭部復位（圖二十七）。剝出頭部的手法，類似鳥頭部的剝皮，但翻轉時用力要更輕，以免頭部羽毛脫落。有時頭部翻轉復位很困難時，不可強行翻轉，否則會將頸部皮膚撐裂，正確的處理方法是將顱骨除去一部份或全部除去，不想除去顱骨時，可在顱骨頂部縱剪一刀，使得頭部復位時略有收縮的餘地。

復位的頭部，應使眼眶的位置對稱，不對稱時要及時加以調整，頸部套疊是頭部復位時最常見的現象，套疊的部位多位於眼先和枕部，眼先部位套疊時，眼眶可能被其它部位的皮膚蓋住，在整眼眶時較易發現並糾正。枕部皮膚套疊有時不易察覺，但能夠在比對剝皮前頸部的長度，或者在整理頭頸部羽毛時察覺出來。復位後的頭部羽毛需初步梳理一下，特別是頭頂、眼先、頰部和頦部，除了注意羽毛的平整之外，也要仔細檢查一下兩邊是否對稱。

頭頸部的防腐多在復原後進行，可用毛筆蘸防腐膏伸入頸項塗抹，也可往頸內撒防腐粉，並在該部位輕輕揉搓一下，使藥粉均勻分佈。腭部是有時容易忽略防腐措施的部位，可經口中撒少許防腐粉。在夏季，較大型的種類還需經鼻孔注入少許防腐劑。將整個標本頭部浸泡在酒精中數十分鐘，也是一種強化防腐效果的好辦法。喙、跗蹠、趾爪有時也可以浸泡防腐，但要防止沾濕更多的羽毛。

皮張的復位與防腐措施，經常是同步進行的，鳥皮完全復位後，最好全面檢查一下防腐情況，特別是翼、腿和尾部。

第六章　支架的製作與穿扎

第一節　支架的製作

　　做標本的鳥，在剝褪後，僅剩一張很薄的皮和數量有限的骨骼，是無法站立並做出各種姿態的，因此需要有替代骨架的支架來支撐。支架應該具有可塑性和結構儘可能簡單及重量輕的三個特點。其中，鐵線（絲）由於有各種粗細不同的規格，而且價格低廉，成為最常用的支架製作材料。

　　製作支架的方法，是將兩根或兩根以上的鐵線絞合在一起，其端部分別插入頭、尾、兩腿和兩翼。具體的做法有多種，在此僅就最常見的介紹幾種。

壹、收翼標本的支架製作

　　絕大多數的鳥類標本，都採用收攏翼部的姿態，因其只需考慮承受軀幹與兩腿的重量，用兩根粗細合適的鐵線便能解決問題。

　　量取稍長於鳥體全長的鐵線一根(A-A')，以及稍長於腿長兩倍的鐵線一根(B-B')。將這兩根鐵線在各自的中間位置(O)互相絞合起來，成十字型，垂直方向的為 A-A'，水平方向的為 B-B'。這兩根鐵線的絞合，一定要緊固不可鬆動。在絞合較粗的兩根鐵線時，可借助老虎鉗或尖嘴鉗這樣的夾緊工具，需要將更粗的鋼筋或鐵條絞合時，可能要用到台虎鉗或電焊。設備較簡陋的，也能用較細的鐵線，在兩根支架的結合點上纏繞緊固。

　　將水平方向的鐵絲兩端，先向上再向後地彎曲，與 O-A'平行，作為兩腿的支架。垂直方向的鐵線 A 端，由頸內插入頭部。A'端插入尾部。A-A'成為軀幹支架。絞合處 O 點應位於軀體正中重心所在位置。O-B 和 O-B'分別經跗蹠內部穿入，從腳心穿出，成為兩腿支架（圖二十八）。

　　另一種支架製作的方法是：先穿扎再絞合。將一根鐵線A-A'，兩端分別插入頭部和尾部，另一根鐵線B-B'從中間折彎，兩端各由腿的內部插入，爾後在軀體重心部位，將這兩根鐵線絞合起來。

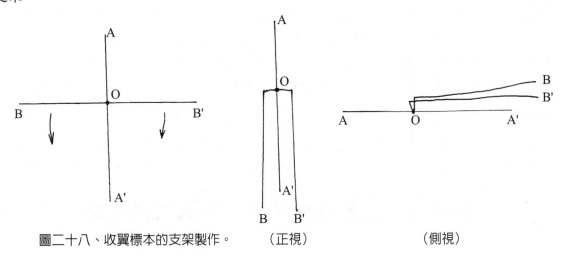

圖二十八、收翼標本的支架製作。　　　（正視）　　　　　　　（側視）

貳、展翼標本的支架製作

展翼標本除了要求要能穩固站立外，還要求能張開雙翅，因此在兩翼內部亦要設置支架，常用兩種方法：一種是在收翼支架的基礎上，在絞合點稍靠頭部的位置，亦即兩翼之間再增加一根水平方向的鐵線，兩端分別由翼內向指骨方向插入固定，其中間與軀幹部的鐵線相絞合。另一種方法是將一根鐵線的兩端，分別插入頭部和尾部做成軀幹支架，再取兩段長度略長於一腿一翅的等長鐵線，一根穿扎左腿右翅，另一根穿扎右腿左翅，在軀體部位形成"×"交叉。將交叉點與軀幹支架絞合起來（圖二十九）。

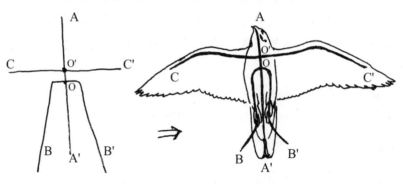

參、假體法標本的支架製作

多年以前，也有人應用製作獸類標本的技術和構想進行鳥類標本的製作，即假體組合法。這種假體法的支架常有五根：即軀體一根，兩翼兩根，兩腿各一根，這五根鐵線在軀體部位透過製作假體的材料，互相鉤連結合。由於製作方法繁瑣，製成的標本可塑性差，現已較少被採用。

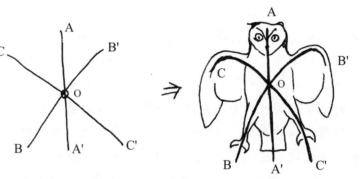

圖二十九、展翼標本的支架製作。

以往在大陸的標本製作業中，素有"南唐北劉"之稱謂。南方的唐家，標本框架簡捷，風格上是先絞合再充填，此法的長處是製成的標本線條流暢，可塑性強，能體現小鳥的靈秀；北派的劉家，多採用假體法，將多根鐵線作為頭、頸、翅、腿和尾的假體支架，與軀體假體組合後，標本外觀勻稱、堅實，能體現大型鳥的雄健。從支架的做法上，就能立分南、北迥異的風格。但由於鳥的種類繁多，需要做成多種姿態，決非僅靠一種方法便能概全的。支架的設計，關係到標本的成形質量，因此在這方面多動腦思考，對於提高標本製作水準是有幫助的。

肆、半剝製標本（研究標本）的支架

有些教學及科學研究用的標本，並不要求做成生活時的姿態，只要提供外形的展示即可，故可以不按裝支架；或簡單地僅用一根長於鳥體的竹籤或鐵線，貫穿頭尾，供手持觀察即可。

第二節　支架鐵線（絲）的長度與規格

壹、支架的長度

根據以往的做法，無論是南派、北派或是其它門派，對於支架鐵線的長度，都有較精確的要求。但是這種依據的參照對象是死亡個體，如果做成的標本仍表現死亡狀態，那倒也沒什麼不妥，然而想要表現的是標本的多種姿態的話，精確的支架長度自然成為一種制約。用常規長度的頸部支架，所表現出的是一隻縮脖打盹的鳥，支架顯得過長；當要刻意表現伸長脖子之神態時（如黑冠麻鷺伸直脖子的擬態；某些雄鳥伸頸的求偶姿勢），頸部支架似乎又顯得太短了。當然，基於整形需要的考慮，支架適度留長些總是好的，多餘的部份，在整形結束後可以截掉。除了製作研究用的標本之外，在製作其它類型的姿態標本時，不必從標本實體上量取支架精確長度，而是採寧長勿短原則。過長的鐵線除了能在事後剪掉外，還能在某些部位起到臨時性的固定作用。

喙端多餘的鐵線，可由鼻孔或口中穿出，纏繞在喙部，防止需要閉合的上、下喙張開。

翼尖穿出的多餘鐵線，在整理成收翼狀時，可以輔助固定翼與軀體的位置。

腳心穿出的鐵線，在棲架上能將趾爪緊貼在所站物體或襯板上，以防止乾燥後趾爪上翹失真，特別是後趾。

尾部太長的鐵線，可以彎成水平的托架，托住可能會下垂的尾羽，尤其是尾羽較長的種類。

貳、支架的粗細規格

支架所用的鐵線（絲）規格，視鳥的體型和姿態而定。一般來說，大型鳥的支架應比小型鳥的粗；腿部的支架應比軀幹和翼部的支架要粗些。然而這只是一般規律。在許多標本製作書籍中，都以表格的形式列出某種規格的鐵線適合哪些鳥。作者認為這是比較死板的教條，我們在選擇鐵線製作支架時，最需要考慮的是如何承受標本的重量，同樣的鳥，在不同造型的姿態中，各部位所用的鐵線規格，往往有所不同，如直徑為 2.11 mm 的 14 號鐵線被用來製作錦雞；

如果要設計一種從地上躍起的動態，由於雙腿懸空，不需要受力，鐵線規格用更細的 18 號（直徑 1.24 mm）便已足夠；但承受整個體重的尾部，如用 14 號則肯定不行，而要選用更粗的規格。

選擇適當粗細的鐵線作支架，對於製成後的標本，是否能夠塑造出理想的姿態，是很重要的。在實際操作時，表中所列出的規格只能當作一種參考。重心支撐點的鐵線，應該是能夠維持整個標本的穩定，而其它部位的支架，基本上只需應付充填物的份量，讓所在部位

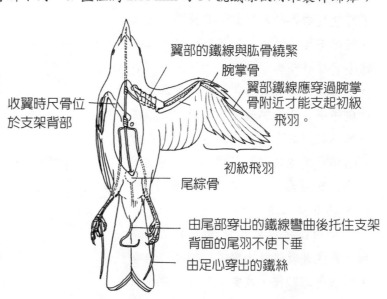

翼部的鐵線與肱骨繞緊

腕掌骨

翼部鐵線應穿過腕掌骨附近才能支起初級飛羽。

收翼時尺骨位於支架背部

初級飛羽

尾綜骨

由尾部穿出的鐵線彎曲後托住支架背面的尾羽不使下垂

由足心穿出的鐵絲

圖三十、支架穿扎位置（腹視），右翼收攏、左翼展開。

保持可塑性即可，從標本穩固的角度看，支架鐵線在可能的情況下似乎越粗越好，但從造型的角度看，正好能維持穩定的鐵線規格，是最合適的。一隻站立的標本，如果重心準確，腿部用較細的鐵線就已夠用；要是重心位置不對，這較細的鐵線或許就不能支撐牢固畸型的標本，因而就更容易發現問題。

第三節　支架的穿孔

做好的支架，要妥善地固定在標本皮張的內部，這是透過對幾個位置的穿扎來實現的。

壹、頭部的穿扎

關於頭部的穿扎，製作者有著多種做法，其實各種做法都有其特色及不足。現將幾種最常使用的方法介紹如下，供讀者依實際情況選擇運用，或結合標本特點加以改良。

一、鼻孔穿出法：

將頭部一端的鐵線，由頸內經枕孔穿過顱骨，在鳥上喙的一側鼻孔穿出（圖三十一，A）。等標本完成整形後，將露出鼻孔的多餘鐵線剪去。此法操作簡便，可以任意調節頸部的伸縮。製作支架時，用作軀幹的鐵線長度不需精確量度。不足之處是穿扎位置不準，可能傷及頭部羽毛或刺穿上喙；頭部固定得不夠牢固，尤其不適於頭部朝下的姿態。另外，對於上喙與顱骨有部分絞合結構的種類（如：嬰鵡、鷹和鴉類），不宜採用此法。否則，製成後的標本，會由於該絞合部位肌腱乾縮，而使上喙上翹失真。但頸部較長的種類，運用此法穿扎，能使頸部在整形時富於變化。

二、插入上喙法

將鐵線由頸內經枕孔穿過顱腔，插入鳥的上喙內部，末端不顯露在外（圖三十一，B）。此法同樣具有操作簡便易行的優點，且穿扎後頭部的牢固度大於前者，特別適合於穿扎上喙有一定可變性的鸚鵡和猛禽。其缺點是：對支架的量度，要求比較嚴格精確，且操作不當可能會扎壞上喙。一旦穿扎到位後，因為支架的長度是固定的，在整形時頸部不能任意伸縮，不易整理成頭部動態感強烈的姿態。此類穿扎，多見於科學研究用途的假剝製標本，既不需要太強的動態感，又具有精確的量度。

三、頦下穿入法

必須在頭頸部皮膚還原前進行穿扎，方法是將鐵線由顱骨的頦下部位穿入，通過顱腔後，在顱骨頂部刺穿，將穿出的一端向枕後彎曲，在穿入部位進行絞合，使顱骨被鐵線綁牢。穿扎完畢

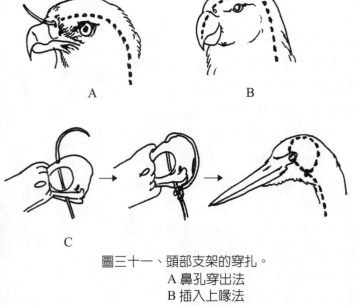

圖三十一、頭部支架的穿扎。
　　A 鼻孔穿出法
　　B 插入上喙法
　　C 頦下穿扎法

後，再將頭部的皮膚復原（圖三十一，C）。使用此法的好處是：頭部穿扎牢固，能多方位任意變化角度，特別適合於長頸種類（如：鷺類）。不便之處是：需在穿扎完畢後再復原頭部，操作較繁瑣，而且對於不太新鮮的皮張或頭部受損的標本不宜使用此法；另外頭部較大的鴉、鵲、啄木鳥和鸚鵡類，應用該法會使頭部更加難以復原。它多見於中型腹剝標本的頭部穿扎。

貳、腿部的穿扎

腿部穿扎比較費力，鐵線常常在腿與跗蹠的交界處受阻，為操作方便，可將鐵線端部磨尖或剪成銳角。穿扎時，一手握住鐵線來回旋轉刺進；另一手在腿和跗蹠外面摸索鐵線的位置，協調引導鐵線端部在腿的內部順著脛骨後緣穿入蹠部皮膚，最後於鳥的足心穿出。腿的穿扎是比較困難的，特別是小型種類，穿扎不當可使鐵線刺穿跗蹠部皮膚。鑒於這種可能，鐵線應在跗蹠骨的後面穿過，即使跗蹠表皮穿破，也無礙正面觀瞻。由於穿扎小鳥的鐵線較細，操作時會由於受阻而致鐵線彎曲，此時要抽出鐵線，理直後重新再穿，否則彎曲的鐵線不是無法通過皮膚較緊的跗蹠，便是將跗蹠的皮膚撐破。在常規具支架的標本中，鐵線穿出的正確位置必須在足心，如果要製作不具支架的站立式標本，鐵線應通過足心，繼續順中趾方向向前穿扎，直至在中趾端部爪的附近穿出。如果在穿扎前，先將跗蹠內的筋腱抽去，會便穿扎操作更容易。鐵線不能在脛骨或跗蹠骨的骨腔內穿行，因為支架鐵線往往會在關節處受阻而無法穿出。

參、尾部的穿扎

尾部的穿扎分成穿出與不穿出兩種情況。

穿出的方法比較簡單，只需將鐵線的一端從尾綜骨的凹處中央插入，在尾的腹面穿出。尾羽較長的種類，尾部穿出的鐵線應留得長些，將多餘部份的尾部支架鐵線水平彎曲，托住可能下垂的尾羽，待標本乾透後再行剪去（圖三十二，A）。穿扎尾部的鐵線，要穿透尾綜骨及尾部的肌肉組織，才能起固定的作用。操作時，一手在皮外摸住尾綜骨，有利於另一隻手握住鐵線進行定位，鐵線不可在尾部多次反復穿扎，那樣會破壞羽根，使尾羽脫落。

不穿出的方法，適用於體型較大、尾羽無需作姿態調整的情況。將穿向尾部的鐵線，在尾綜骨處截斷，再於鐵線末端平行綁紮一根短鐵線，使支撐尾端的那一端鐵線，形成一個叉狀，將叉插入尾綜骨固定（圖三十二，B），不使其發生捻轉或鬆脫即可。也可將撐住尾綜骨的鐵線端，彎成圓圈或其它鈍形，在尾部充填物塞緊固定。

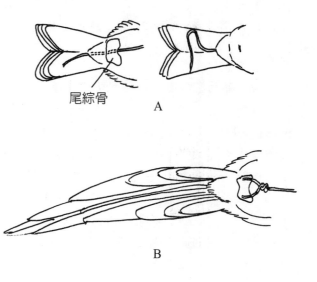

尾綜骨　A

B

圖三十二、尾部的穿扎（腹面觀）。
A 支架經尾綜骨穿出體外，穿出部份彎曲成水平托架。
B 尾部支架不穿出體外，支架末端呈叉狀水平插入尾綜骨固定。

肆、翼部的穿扎

收翼型的標本，有時在翼部不穿支架。有的標本製作者爲了整形的方便，也常在翼部按裝支架，而展翼標本由於要使翼能夠張開作飛翔狀，所以必須要有支架。

穿扎時，將端部弄尖的鐵線，順著肱骨向翼尖部的指腕骨方向穿，鐵線要在翼部骨骼腹面位置的皮膚內穿行，其端部終止於指骨的肌腱中，亦即初級飛羽著生的位置。鐵線過長的，有兩種處理方法，一種是乾脆由翼尖部穿出，在做收翼標本時，這段伸出體外的鐵線，還能起到輔助固定的作用（將多餘部份環繞在軀幹上）。待標本乾燥固定後，剪去外露的鐵線。另一種方法是：將鐵線在體內繞在肱骨上，直至鐵線的長度正好合適。與其它部位的穿扎有所不同的是，支架穿好後，還要循著尺骨和肱骨的自然狀態作一番彎曲調整，並將肱骨與支架綁紮牢固（支架多餘鐵線纏繞在肱骨上的，則無需再綁紮固定）。要完美地做好翼部穿扎不是輕而易舉的。有的展翼標本做得很彆扭，問題就出在穿扎不妥上。惟有充分了解翼部骨骼的結構，以及翼在搧動時的動態，操作起來才會做到心中有數。要記住，鐵線的端部必須從初級飛羽著生的指骨下穿過，否則初級飛羽將無法充份地展開。

第四節　姿態標本框架的個性化設計

作者（謝決明）在多年的標本製作實際體驗中，有幸得到多名不同風格的標本製作師的指導，故能從解剖學角度出發，融會多家之長，對支架的設計進行創造性的改良。基於多次解剖鳥類和製作骨骼標本之經驗，作者採用放長支架，多餘部份在體內彎曲的全新手法，力求支架的設計更具有解剖學的特點，同時使整形更具靈活性和合理性，現概略描述如下：

壹、腿部支架

在腿部的鐵線留出大腿的長度。鳥的大腿部份緊貼軀幹，其內側與軀幹間有堅韌的結締組織，雖然在皮外不顯露，能見的小腿通過膝關節在體側彎曲向下，但大腿的活動仍直接影響到整個腿部的位置及重心（圖三十三）。傳統的支架省略了大腿部分，支架直接由小腿位置從腹下伸出，這種支架的標本，在整形時，由於無法體現大腿的影響，易出現腿部強直的"脫白"現象（圖三十四），或因充填不當造成的雙腿位置後移，重心偏向尾部的失衡（圖三十五）。傳統的腿部穿扎，常使小腿的長度固定，沒有伸縮的餘地。當標本取蹲伏姿態時，小腿無法按解剖特點正確收攏。給大腿留有餘地的新構想，使腿部的鐵線如原來的鳥體那樣，改由側面彎曲向下，這樣，不僅完整的軀幹假體可以在兩腿之間擺放到位，而且腿部彎曲的角度可任意變化而不失真。

圖三十三、大腿位置在體側由後向前，露出體外的小腿經膝關節向下彎曲。（黑線亦腿的彎度）

圖三十四、腿部處理不當造成的 "脫臼" 現象（雙腿彎曲時小腿不充分暴露，且應後伸），虛線示準確彎度。

圖三十五、雙腿偏後，造成重心前傾的情況。虛線表示腿的正確位置。

貳、翼部支架

剝製後的翼，在外形上會有所變化，因為隨著翼部的數條牽引筋膜連同肌肉一同被剝去，翼的前緣、掌、腕、指骨的連繫鬆弛，原先很微妙的角度不易控制好。翅內穿扎鐵線，可使翅膀角度調整起來更方便，即使是收翼時也不例外。因此建議在製作時，中大型鳥類無論採取什麼整形姿態，都需在翼內安插支架。剝翼時，最好保留肱骨，以便在支架彎曲時有所依據。實際情況下的鳥，尺、橈骨並不收在體腔內，而當收翼做法中不設支架時，為使翼固定，需將尺骨的一端納入體腔內，這種骨骼固有的位置改變，勢必令翼的外部也發出微妙的相應變化。改進後的支架，即使不保留肱骨，也放足肱骨的長度，使翅完全如活體那樣折疊收放，由於支架的作用，整形後無需採用特別的外部綁扎固定。這種構思與假體做法不同，翼的內部仍能採用充填法，過長的鐵線也能在肱骨上纏繞，調整長度並起固定作用（圖三十六）。

圖三十六、翼部過長的支架鐵線，可透過在肱骨上纏繞加以調整，並使支架和骨骼固定。穿扎的鐵絲可使翼收展自如。

參、頸部支架

由於頸部具有極大的靈活性，因此這是個很難處理好的部位。大多數鳥在死亡後頸部

A 支架從鼻孔穿出　　B 頸內支架彎曲　　C 頸部支架彈簧狀伸縮
圖三十七、調整頸部伸縮的三種構想。

41

鬆馳，度量時的長度可能會不精確。姿態標本沒有固定的動作標準，頸的屈伸並無固定的度量可循。支架在此的功能已轉化為可塑性強，便於整形。以往的一些做法，是在頸部固定安裝一根經過度量的直鐵線，做成後伸縮的餘地不大。經改進後，頸的長短可隨意調節，主要方法有三種（圖三十七）：

(一).如前面頭部穿扎法中提及的，將穿入頭部的鐵線，由一側鼻孔穿出體外，整形後，將外露部份剪去，此種方式適於各種小鳥。

(二).鐵線前端插入上喙內固定，鐵線留長些。整形時，多餘部份在靠近體腔中部透過彎曲來調整長短。此種方式適於各種長頸鳥類或鸚鵡類標本。

(三).將頸部支架繞成細彈簧狀，前端插入上喙固定。最初頸部短一些，在整形時可以慢慢地拉長至合適為止。此種方式適於體型較大的種類。

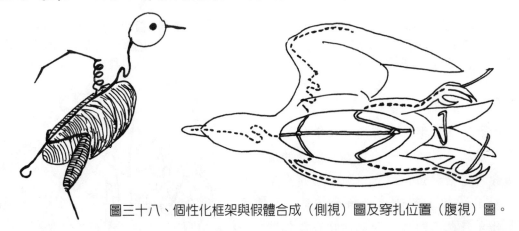

圖三十八、個性化框架與假體合成（側視）圖及穿扎位置（腹視）圖。

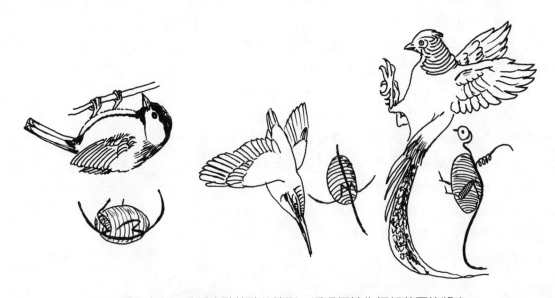

圖三十九、幾種支點特殊的情形，透過個性化框架草圖能將身
體結構表達的十分清楚，給整形帶來很大的方便。

肆、組合

　　將以上的設計組合成框架，主體由三根鐵線組成，但不同於以往的任何做法，位於兩翼之間及兩腿之間的兩個絞合點，皆不在重心位置，但由於軀幹的假體位於這兩點間的腹面，重心

是不成問題的。框架製作時，以"寧長勿短"爲原則，在剪取支架鐵線時不需要精確量度，多餘的部份可在體腔內調整。這樣的設計，在支架剛做成時，是在一個平面上的，穿扎完畢後位於標本的背部，放入軀幹假體後，再將兩腿支架貼著軀幹假體側面向腹部方向彎曲。在整形充填完成後，從體外背部可以觸及翅、大腿以及替代脊椎的軀幹部份的支架，這與鳥類骨骼的解剖學特徵是一致的（圖三十八）。羽毛的遮蓋作用，使得這種結構的支架，在標本製成後外觀沒有絲毫的影響。鑒於這種框架與活體的骨架在位置上是相同的，最符合解剖一致的情況，基於這一點，可以塑造所要表現標本種類的任何生活狀態，使不同種類的個性得以完美表達，故稱之爲個性化設計框架（圖三十九）。

伍、操作要領

此法在實際運用時，要注意支架始終不要被假體或充填物包埋住，標本之大腿部份不用刻意塑造假體，該部位的鐵線貼於軀幹假體外側，從標本體外靠近腰脅的兩側應能摸到。如將大腿部位的鐵線插入假體之中，或被填充物埋沒，不利於小腿的彎曲和收縮。

翅膀不要做假體，一般情況下也不充填，大型鳥類亦要少填，過多的充填會使翼收放不自然，尤其是收翼時羽毛會難以理順。穿翼的鐵線，前端的一定要深達指端，因爲指骨部位往往有一定的內收角度，若忽視這個細節，收翼會顯得鬆垮，比實際長度更偏長，初級飛羽無法整齊併攏。

大型天堂鳥常被剝製成展翅求偶狀，擺在自家客廳做裝飾（林德豐　攝）。大型天堂鳥屬瀕危物種，國民赴國外旅遊切勿購買鳥皮，以免觸法。

第七章　標本的充填

　　所謂標本的充填，用句最通俗的話說，就是用適宜的物質替代被剝去的肌肉骨骼及體腔臟器，並把標本的皮張撐起來，使其與活體狀態時之外形一致之意。在鳥類標本製作中，充填方法有兩種，即假體法和局部充填法。

第一節　假體的製作

　　〝假體法〞是昔日習慣採用的鳥類剝製標本的充填手法。傳統的做法是：將鳥的身體分成軀幹、兩腿、兩翅等五個部分，分別製作與實體大小相似的形狀；再組裝成假體的輪廓（圖四十）。由於這種做法嚴格來說算不上是假體，它並不具備假體是需事先設計形狀的特性，而且真正的假體有嚴格的解剖準確性，多為硬模。故昔日所謂的假體法，缺乏嚴格的解剖學準確性，形狀可能會由於可塑性鐵線的不當彎曲整形而使得富有彈性的軟模變形，依然可能使外形失真。如今中小型鳥類多採用更為省力的局部充填，所以這種似是而非的拼裝式軟模假體，已很少被實際運用。在此介紹的假體，是指有精確度量值，事先設計好姿態，具有製成後不可變性質的硬模。

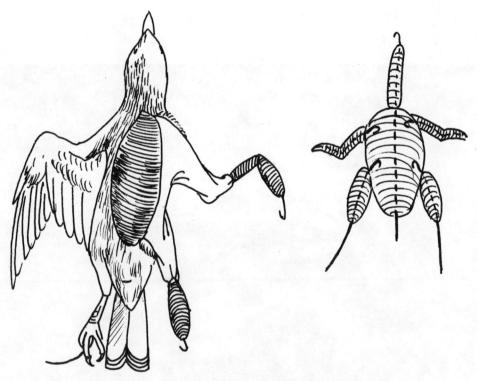

圖四十、以往所稱的〝假體〞，是將頸和軀幹、雙翼、雙腿五根支架鐵線纏以條形鬆軟材料，再組合成身體的大致形狀，取代剝去的肉體。本圖示左翼及左腿完成後尚未裝入的假體（其餘部份已裝入）。

圖四十一、硬模假體標本製作步驟。
(1)用鋼筋做出粗略框架　　(2)用木條釘出輪廓　　(3)蒙鐵紗網
(4)糊敷料、塑造細節　　(5)蒙皮、縫合　　(6)修飾成形

　　鴕鳥、鴯鶓、食火雞、鵜鶓等大型走禽，由於牠們的體型過於龐大，即使採用最粗規格的鐵線作支架，都無法支撐起諾大的軀體，縱使採用強度更大的鋼筋作支架，製成後難以將其彎曲調整姿態，使形體顯得呆板。在此情況下，就不得不考慮用更有效的辦法來製作，而假體法便具此類大型走禽標本最有效的技巧之一。

　　假體不同於前面所描述的支架，支架是可塑的，可以按製作者的意圖任意改變形態；而假體一旦製成便不能隨意改變形狀。由此考慮，製作假體是先整形後再蒙皮縫合，而支架法是先充填縫合，最後才整形。製作假體必須有精確的量度和事先縝密的構思，製作中還要考慮假體結構的合理性，要便於皮張的覆蓋與縫合（圖四十一）。假體法操作之高難度及繁瑣，就在於此。

　　假體法標本的剝法，有別於常規之中小型鳥類製法。由於要將整個軀體（除趾骨和翼尖外）完整地剝下，所需的剖口線很長，一般從頷下開口，順著頸部、胸腹部一直剖到尾部前端，兩腿也要在內側充分剖開，從脛部直到趾的附近。要做到剝下的骨、肉仍保持外觀上的完整性，便於製作假體時的全方位測量；而剝下的皮張，基本上能攤平，這種剝法與獸類的大開刀剝法在原理上是一致的，只是鳥類由於有覆蓋全身的羽毛，能掩飾假體的不足。因此，鳥類假體的製作工藝要求，不如獸類那樣嚴格。在具體操作時，需要特別小心的是趾蹠的剝離，趾蹠骨與腿部不能斷開。由於趾蹠骨外部緊裹著鱗皮，在剝該部位時，要使用剝製魚、龜等有鱗動物一樣的手法，以避免在不正確的角度上用力而使鱗片脫落。跗蹠骨與趾應在足心部位斷離，挖去部份足心的骨塊，只保留純粹的趾骨。在頭部與皮張斷離的位置是在眼窩前，相當於眼先的部位；在翼部斷離的位置是尺骨和橈骨靠近掌骨的匯合點。肌肉和脂肪要充分剝淨，由

45

於鳥類附在皮張上的脂肪較易去除（參見前面關於多脂肪鳥類剝法），同時羽毛的附著不如獸毛那樣牢固，所以不能像處理獸皮那樣依賴用力鏟刮除去脂肪。

爲仿製出完全符合解剖要求的假體，要對剝下的胴體進行仔細的精確測量記錄，並繪製相對應的假體草圖。一般情況下，需要測量的數據有頸長、頸寬、胸寬、軀幹長、肱骨長、尺橈骨長、翼基部寬、腿長、腿基寬、跗蹠長度及直徑、翼根至腿基的長度、腰寬、胸高（自龍骨突至脊椎的側面高度）以及顱骨的有關尺度。

如前所述，由於鳥類假體的製作要求不是太嚴苛，國内幾乎沒有製作翻模鳥類假體的報告。在此概略介紹鳥類假體粗胚的製作（而翻模技術部份將在獸類雕塑法部份做重點介紹）：

用一根與鳥類長度相等的鋼筋（或其它有一定強度和可塑性材料），作爲頸部和脊椎；另由兩根長度爲跗蹠長度加脛骨長度加股骨長度的鋼筋，標明骨骼在其上的對應位置後，分別作爲兩腿的支架。將這三根主要的鋼筋，根據設計好的造型、角度，在專用折彎工具上折彎成所需形狀後，焊接在一起，做成最粗略的骨架。將此支架固定在檯板（底座）上，調整好重心，再用一些較粗的鐵線，做成鳥的軀體輪廓，並設法固定在相應位置上。

將棕絲、麻條或其它纖維物質纏繞在骨幹框架上，做出鳥體主要的肌肉，使軀體形狀初步顯現。纏繞物要繞得緻密且緊固些，在頸和腿的位置要保留必要的彈性餘量。除了這兩個部位外，在纏繞物的表面刷上稀薄石膏糊，反覆多刷幾次，以確保石膏與纏繞物已牢固結合。

在製作假體的全部過程中，要經常將製作中的假體，與實體測得的數據進行比對，不足的部位要填足，太鼓脹的部位要削磨掉，待假體完全乾透後，再根據實體模樣進行打磨，並覆蓋幾層樹脂漆（普通油漆亦可），防止石膏龜裂剝脱。

製模法一定要反覆觀察，勤於練習才能達到熟練的程度，在練習製模時，可以選用中、小型鳥類做試驗，所用材料主要是泡沫膠或紙漿。

聚苯乙烯(Polystyrene)是常用的充填材料。用包含爆炸劑成分的50%樹脂加上等量的異氰酸鹽，能生成硬質泡沫塑膠材料…聚氨基甲酸乙酯(Polyurethane)，該材料質輕，不易變形，化學性質穩定，易於切削加工。大家也可將某些包裝材料中作爲緩衝托架的泡沫膠料塊（或保麗龍）作爲代用品。

紙漿是最易得到的模製練習材料，其製作手法又可分成實模和空心模。實模是先用濕泥塑造出假體粗坯（不含腿和翅），晒乾或烘乾至堅硬，然後用製模材料做成左右兩塊合成的模塊，用打爛的廢紙漿加木屑和膠水調和後灌入模具中，乾燥後取出，即成實心模型。這種模型，適合多種體型近似的鳥類標本大量製作。空心模更簡單：將粘土塑造好的假體粗胚，乾燥地貼敷於粘土泥模上，每層紙之間用漿糊粘貼，務使整個表面都被均勻地粘貼多層。待紙層乾燥變硬時，用鋸將泥模鋸開成左右兩塊，棄去粘土，並將留下的硬紙殼對粘，即成空心的紙質假體。考慮到整形的需要，這類假體只宜塑造軀幹。頭、頸和肢體仍採用充填法或彈性假體製作。這兩類作爲練習的簡易模型，由於模型與支架分離，所以只能採用與個性化支架設計相配套的方法。將鐵絲支架與軀幹假體相粘連，也能實際地裝置在標本內。這樣的操作對於日後著手製作大型翻模標本是很有幫助的。

待假體乾透之後，將處理好的鳥皮蒙在上面，自上而下地縫合剖口，在縫合過程中，要不斷地整理，使剖口線始終保持在正中線的直線位置。因爲剖口線如果偏離了原來的位置，就表示皮張發生了移位。對於不足的地方，要以充填的形式加以補充。對假體過分膨脹的地方，要

用銼刀磨法或刀削去。跗蹠表皮是無法縫合的，可用膠水將表皮粘貼在作爲跗蹠骨的支架鋼筋上，並用線繩纏繞固定，等膠水乾後拆去。

對於大型假體標本的皮張防腐，亦有將剝下的鳥皮浸在鹽礬溶液中醃漬的作法，作者認爲用此法處理的鳥皮，在裝置前，必須充分漂洗掉鹽分，再用明礬粉揉搓後才能正式使用，否則遇高溫雨季，皮張容易受潮以致霉敗。鳥皮不如獸皮那樣厚，新鮮鳥皮不經浸泡醃漬，直接在內層塗佈防腐劑，也足以達到防腐效果，而且對羽毛的傷害會更小。如果是這樣的話，考慮到剝下的皮膚在空氣中會很快變硬，在製作標本時，可以先量度鳥體，製作假體，然後才實施剝製和防腐，進行蒙皮、縫合和修飾的程度。

很諷刺的是，有時候嚴格按照剝下的胴體仿製假體，做出的標本反而不像，這是因爲活鳥能運用結締組織讓肌肉控制皮膚的活動，使羽毛相對地聳起和伏貼，而且氣囊等組織，在形體中的作用，是無法在死亡胴體中反映出來的，例如雄鴕鳥在鳴叫時頸部會鼓起，這是死板地按胴體尺寸所製作之假體，所無法表現的。另外，活鳥的胴體是富含水份，而且彈性較強的皮膚，一旦製成標本，皮膚失去水份和彈性，會有一定程度的收縮，尤其是頸部，故嚴格按照胴體尺寸做出的假體標本，往往顯得頸項太細，因此，以假體法製作標本，也需要有靈活的變通，否則，至多只能是〝死亡狀態〞的忠實翻版。正是因爲這個原因，以致局部充填法在製作鳥類標本中，依然是最常見的充填方法。局部填充因其所具有的靈活性和易操作性，在今後仍將是製作剝製鳥類標本的主要手法之一。

第二節　局部充填法操作程序

有別於假體製作，支架法製作標本採用的是局部充填，意即不是一下子就做成完整的軀體形狀，而是逐步地化零爲整，有步驟地成形。從這個定義出發，以往中國大陸北派所謂〝假體法〞，其實也是一種局部填充成形的方法而已。

常用作充填的材料，有脫脂棉花、棕絲、竹絲、木絲、棉紗等，這些材料具有無腐蝕性、彈性足、成本低廉、質料輕、可塑性好的特點。

在標本的支架穿扎完畢之後，將鳥皮再作些防腐處理，便可著手充填，我們以棉花爲例，對充填操作程序加以說明如下（圖四十二）：

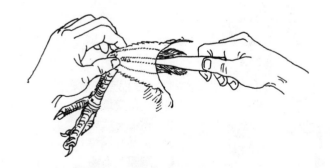

圖四十二、填充基本手法。一手扶住被填充部位，一手持鑷將條狀充填物推送到位。

圖四十三、充填物應呈條狀塞入（右）；成團塊狀塞入（左）會影響標本形體。

首先，將棉花按鳥身軀的大小扯成薄薄的一片，襯填在軀體鐵線與背部皮膚之間。這層棉花要填得薄而均勻，這樣做有利於保持背部羽毛的平整順滑。接著充填頭頸部，將棉花撕成長條狀，用鑷子夾住一端直送入鳥的頸部、枕部及頰的位置。頭頸部的充填要領是棉花要呈條狀填入，前後粗細要均勻，切忌成團狀地由頸部向前推送（圖四十三）。頸部填入的棉條，要鬆軟適度，既不要塞得太緊太滿，也不要只填入如頸椎般很細的一條。因為頸部皮膚富有彈性，如充填不足，則該部位皮膚乾燥後收縮，會使頸部變得過細，與身體無法形成流暢的對比。所以在填充頸部時，常考慮收縮的因素，要填入比實際頸椎更粗的材料。製作頸部較長的種類時，亦可事先在頸部位置的支架鐵線上纏繞棉條，直至粗細合適再行穿扎，或由胸部和口腔中兩處分別向頸部充填，與此同時用手在頸部捏摸調整，使頸部前後粗細勻稱。鳥的枕部和下頜部位，可適當充填得緊密些。在頸與背的交界處，也要填得豐滿自然，使該部位有很平滑流暢的效果。

翼的充填分兩種情況：(1)翼收攏時，可在尺骨上纏一層棉花，將尺骨拉至胸部位置，於是翅膀就會收回併攏於身體兩側。把兩邊的尺骨對稱地放在支架和背部棉花層之間，並用手理順兩側的飛羽及其它翼羽，擺正位置，如覺得滿意，便可在鳥的兩脇部份皮膚內側填入較為緊密的條狀棉花，塞住尺骨使不鬆動，從而將兩翼固定。(2)展翅或組裝支架的收翅充填比較簡單，因為翼已被支架牢牢固定，只需在肱骨周圍略作些充填就行，充填物應位於翼的腹面，小型鳥在此部位不一定需要刻意充填。

腿部的充填要領，和頸部充填一樣，棉條要向下頂足蹠骨但勿使填充物呈團狀塞入，那樣會使腿部鼓脹難看，羽毛無法平貼。還有一種腿部的充填是：在腿部皮膚還原前，先在脛骨上以棉花纏繞成腿部肌肉的形狀，再復原。如果鳥要做成蹲伏或收腿的動作，腿部可有意思地少填或不填。

尾部的充填要緊而實，尾綜骨處可用團狀棉球塞住。

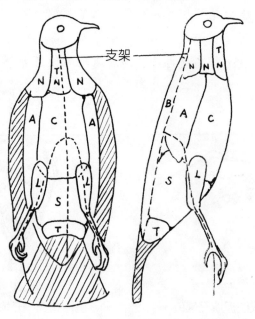

圖四十四、充填物在鳥體內的位置。

TN 頸部充填物
N 頸部充填物
B 背部充填物
A 脇部充填物
C 胸部充填物
L 腿部充填物
S 腹部充填物
T 尾部充填物

　　腹部充填，可用撕成片狀的棉花逐層地充填，填得結實些也無妨，但不要填得太多。在充填到腿部附近時，儘量往腿的背面和兩側填，讓腿始終保持在腹面正常位置。在腿的腹面充填太多，會使兩腿的位置被擠向尾部，令標本重心不穩。

　　胸部的充填要求是：豐滿、平滑、對稱。充填物要呈條狀或片狀地擺放到位，而非填塞成團。充填時要用手在鳥體兩側捏摸，充填不足的地方要補填，同時要時常留意兩側身體是否對稱。胸部的充填可豐富些，但一定要蓬鬆，否則剖口無法縫合到位。有時為方便縫合起見，胸剝鳥類在充填胸部時可結合邊縫合邊充填。其他剝法的鳥，也能在剖口附近邊縫合邊補填。

　　充填的順序因剝法的不同而有所不同。胸剝鳥類的順序是：頭頸部→腿部→背部→脇部→尾部→胸部；腹剝鳥類的充填順序是：頭頸部→背部→脇部→胸部→腿部→尾部→腹部；背剝鳥類的充填順序為頭頸部→胸部→腿部→尾部→腹部→脇部→背部。

　　在充填工作大致結束後，不要急於縫合，可先對鳥的外觀審視一番，有不妥的地方尚可及時調整一下，待基本滿意後再行縫合。以下是幾種需調整的情況：

(1)肩部太明顯，與頸部無法順暢連接：係頸背處充填不足，可補填或將肩部多餘的充填物向頸部方向推送。

(2)背部凹陷或扁平：係頸背部充填太多或腰背部充填不足，有些時候，兩翼填得過於飽滿也會出現這種現象。

(3)頸部與胸部幾乎一般粗，鳥體呈筒形：主要是胸部充填不足或頸部充填太多，或者兩者兼而有之。

(4)腿的位置過分靠近尾部：可能是腹部充填物壓住腿的腹面，將腿朝後擠，也可能是腿部支架鐵線未向前作彎曲所致。有些種類（如：企鵝、潛鳥、鷺鷿），雙腿位置本來就偏向尾部，要特別注意。

(5)頭部感覺偏小，頸部偏長：頰部充填不足是造成頭部偏小的主要原因；頸部偏長既可能是頸部充填不足的原因，也可能是頸部缺乏必要的彎曲度所致的錯覺。頸部的補充填入，可由鳥的口中進行。

(6)在無羽毛脫落的情況下，頸肩部裸出：可能是頸部充填過多，尤其是團狀填充物在頸側堆積所造成的；頭頸部位歪斜角度過大，也會造成這種情況。

(7)翼鬆弛下垂，前後左右不對稱或飛羽外撇：尺骨位置擺放不準確，或脇部充填不足、充填得不對稱或不結實。

(8)翼位於身體兩側而不是位於背部：可能是背部充填過多；胸腹部充填不足；脇部充填不足或者身體平扁而非正常的側扁；翼內穿支架時，也可能是支架彎曲位置不到位所引起。

(9)充填得很結實但胸腹部仍不明顯：可能是軀體過於扁平，應在兩側作擠壓，使身體呈側扁。有時，頸基部充填太多，軀體未作必要上抬，也是原因之一。

(10)從正面看左右不對稱：最主要是脇部、胸腹部充填物不對稱所致，但有時是由於皮張扭曲造成的錯覺。

(11)頸背拱起呈駝背狀：腰背充填不足。

(12)胸部或頸基部出現溝狀縱紋：胸部或頸基部充填得太多，並且該部位可能被擠得過於平扁。

⒀尾部感覺偏小：腹部特別是靠近尾根部充填得太多。

⒁羽毛頑固性地無法理順：該部位皮膚打折皺或者充填太多，尤其是用彈性過足的填充材料（如：海綿），或充填時由頭部向尾部方向充塞得太緊。

⒂腿與跗蹠交界處的羽毛特別蓬鬆：腿末端與跗蹠骨交接處充填得太多，或者該部位皮膚未完全拉出復原，有輕度套疊。

　　充填不當所造成的外形失真，最好在縫合前加以糾正。如果在皮張縫合後才發現需要改進，可用針扎入填得太多部位的皮下，將填充物向附近撥動；頭部的補填可由口中進行；有時還能透過對標本外形的捏、擠等外力作用來調整。遇到需要大加改進的情況，就只好拆開縫合線，抽出填充物，重頭再來了。

第三節　重點充填法的原理

　　對於標本的充填，通常的概念是填入的材料與剝去的肌體體積等量。在作者的操作體會中，覺得這個原則似乎更適合於大、中型標本，而小型標本若一味追求體積量，往往會在整形時，使得形、神兼顧的設計受到限制。重點充填法則採用創意的粗曠手法來進行處置，省略次要部位，在不影響標本整體外觀的基礎上，既節省時間又簡化操作，還能起到事半功倍的效果。

　　採用重點充填法的對象，大多是麻雀般大小或更小的種類。腿、翅和頸部中段常常不必細緻充填，而將充填的重點放在軀幹及頷下等對外觀有影響的部位。體型中等的展翼標本或蹲伏式的標本，翼或腿的充填亦可省略，因為羽毛將遮掩體型的不足。有時，按常規充填這些活動部位，反而會限制整形操作。因為充填物是死板的，不會像活鳥的肌肉那樣，會根據關節活動需要收縮或伸張。要是在充填時就預先考慮到整形需要，對該收縮的部位進行省略，則可以有效地避免常見的頸部過粗、羽毛蓬鬆或腿部過於臃腫的問題。當然，不可因為簡化操作程序就省略必要的充填，使標本乾燥後因皮張收縮而變形。鳥類的頷、枕、胸、脅等部位都是需要重視的部位，這些部位的充填一定要細心到位。這種方式作者之所以稱為重點填充法，意即要保證重點部位的充填，在此基礎上再進行有意義的取或捨。

　　要達到標本外觀逼真的目的，可運用多種手段，但都必須建立在對鳥類解剖特徵的深刻理解之上。採用重點充填法一定要循序漸進，在常規操作有一定功力後，方可嘗試。高明的畫家，能用少量的筆墨描繪出深遠的景緻。若太拘泥於精確的一草一木的細節，則會使作品失去意蘊。製作標本的原理亦是如此，首先要懂得取捨之道，才不致於在突出重點的做法中失去標本的精華。重點充填法所試圖體現的，便是現今運用於很多設計領域的新思維方式，稱之為〝創意概念〞──突出精髓，不拘泥于次要的細節，但卻注重靈活性、真實性和實用性。

第四節　標本剖口的縫合

　　鳥類皮膚較薄，乾燥後不會有太多的收縮，因此用普通的針與線即能將標本的剖口縫合。先在縫針上穿好縫線，所用的線不要太細，以免在抽線時繃斷或扯裂皮膚。家庭用的棉線能用

於各種鳥類標本的縫合，如採用化纖線時，要取雙股或多股以增加強度。

　　首先在剖口一端縫一針並打結，將縫線一端在皮膚上固定，然後以針引線在剖口兩側交替縫合，針總是在皮膚內側扎入，外側穿出，縫線呈"之"字形走向，從頭部向尾部方向縫（圖四十五）。縫合要注意左右兩側皮膚的對稱，落針點應靠近皮膚更為柔韌的羽根區。縫時不必每一針都抽緊，可待剖口全部縫上後，用手指將剖口朝中間抿攏配合向後抽線的動作，使剖口對合。針腳不必太密，縫得太密合使皮膚無調整餘地，易造成不對稱。小型鳥類剖口兩側的皮，可能會卷縮至羽區附近，如果在羽區附近皮膚下針，抽線抿合剖口時，可留有適當餘地，不要抽得太緊，微微露出的剖口縫隙將會由剖口兩側的羽毛完全遮掩住。收口後，縫合線可在剖口的末端打結。縫小鳥時，也可以將針扎進緊密的充填物中，再多縫一針，讓縫線經充填物後剪斷，不用打結。

　　有些微型鳥類亦可不縫合。將剖口向中間捏攏，再用胸腹部的羽毛遮住剖口。

　　假體標本的縫合則必須很仔細。考慮到大型標本的皮膚在乾燥後有部份收縮，縫合的針腳可密些，以防收縮後露出充填物。同樣，縫合線要採用較牢固的材質，才不致於在標本乾燥過程中被繃斷。要是假體是用環氧樹脂製成的硬模，也可以嘗試用粘膠將剖口皮膚與假體膠粘住，而不用針線縫合。

　　皮張除剖口外，若另有破洞的情形，可先在充填或蒙上假體前，由皮膚內側將破洞補住，在撕裂處縫上幾針，也可以避免在後續操作中，創口被進一步撕裂擴大。

　　大頭種類，如在枕部或頜下另開剖口的，其縫合的方法和縫合軀體剖口相同。

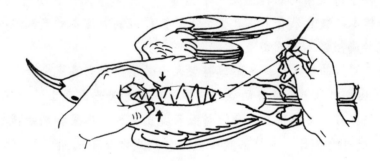

圖四十五、剖口的縫合。

第八章　標本的整形

第一節　假剝製標本的整形

　　假剝製標本，又稱冰棒式標本、半剝製標本或研究標本，是專供教學研究用的標本。所謂假剝製或半剝製的標本，其實是經過充分剝褪的，只是在安裝支架及整形上，考慮到全面顯示鳥的外部特徵的需要，而不重視其動態表現，且為了節省空間便於存放，常做成收翅伸腿的筆直姿態，支架少一些，甚至不用支架，整形的程序相對簡單一些，所以有的人認為這只是一種"完成一半"，或者"並非真正意義上的"剝製標本。覺得這種標本做起來很簡單；還有相當多的人，特別是學術界的專業人士，認為只有這種標本才是真正的"標本"，且認為將剝製標本整理成各種姿態，是增強了藝術性而沖淡了科學性。其實這兩種觀點都是片面的。標本從其根本屬性上來看，當然是為科學服務的，它的真實性是第一位的，但是要將真實性再現出來，也少不了製作的藝術，因此標本的真實性和藝術性是相輔相成的。從嚴格意義上來說，半（假）剝製標本與姿態標本，在製作上並不存在誰難誰易的問題，而是側重之重點各有不同而已。因此，希望持兩種不同觀點的人，能相互尊重學習，擷長補短，讓研究標本多一些藝術性，使姿態標本多一些科學性，最終達到科學性和藝術性的兼疇並顧。

　　假剝製標本的剝法，與姿態標本的剝法完全相同，只是不做動態，而省略了腿和翼的支架穿扎，僅保留了供手持觀察的軀幹主架，不過縫合、充填方法一如姿態標本。

　　從多年製作標本的體會來看，作者覺得用於製作假剝製標本的鳥類原材要求更高，整形的難度，絲毫不遜於姿態標本，理由是：

(1)假剝製標本對真實性的要求更高，不但體型大小必須與原型鳥完全一致，而且有時形體的解剖特徵也必須反映出來，不像有的姿態標本可以容忍美學意義上的誇張。

(2)假剝製標本在整形時，要將獨具的身體特徵表現出來，俾用來和別的種類作比較，如：初級飛羽的形狀、飛羽的數目。有時第幾枚飛羽欠缺或做得不明顯，都影響其成為完美的比較用標本。

(3)除了形體之製作必須逼真外，假剝製標本還要有詳細的文字記錄說明；對於不能用文字表達清楚的色彩，還需用描繪的方式（或照片）進行直觀的表現；要將這些除了標本以外的數個要素，通通加在一起，才能成為完整的假剝製標本。

(4)許多情形下，假剝製標本是在野外製作的，工具、材料均很簡單，給製作帶來了難度，若非有相當熟練的手法根本無法勝任野外作業。

(5)假剝製標本有些是極為珍貴的模式標本或配模標本，是需要永久性保存的，不是可以隨意用同一種類的其他個體所替代的，因此對於防腐、保存的要求更高。從整形方面來說，保證標本外形歷久不變，需要極高的整形技術。

　　從來沒有哪一位專業的標本製作者，可以斷言假剝製標本不必細心製作。粗製粗整是目前許多剝製標本面臨的無奈情況。由於製作整形的粗劣，使得許多館藏標本成為實際意義上的廢

品的情況，在國內許多科學研究機構都有發生，這是一件令從事標本製作者感到汗顏的事。正由於多年來在標本製作技術上的落後，給許多人造成假剝製標本的製作並不重要，重要的反而是附屬的標籤錯覺。如果檢看一隻標本時，不能直觀地看到它的全貌情況，而必須從當年的記載中去想像它的情況，或者要借助照片或重新到野外去觀察，那麼這隻標本的存在還有什麼意義呢？

假剝製標本是標本領域中極重要的內容，為轉變人們傳統上忽視這類標本整形之一些偏見，在談到標本的靈魂——整形之前，首先要慎重地介紹一下假剝製標本製作過程中，同樣具有舉足輕重的一些整形措施。

壹、羽毛的整理

在許多情形下，羽毛特徵是進行種間或亞種間辨別的重要依據，如：鵜鴣、鷸、夜鷹、鶸類之中，有許多種都要借助尾羽色斑之有無，和尾羽之長短來驗明正身；翅的形態，主要是初級飛羽的相對長度，第幾枚飛羽在翅之整體羽毛中長短如何，是一些羽色相近的鳥種相互區別的重要依據；鳥在頭臉部、胸腹部及脇部的斑紋也是很重要的，製作不當可能會使原來有的連續性紋飾斷開，或使有些斑紋移位或乾脆消失。

如果尾羽是鑑別特徵之一，就要展開一半的尾羽而使另一半尾羽自然疊合。這樣的整形要求，會使以往不注重標本專業整形的人束手無策：從鳥尾的結構看，要麼疊合，要麼尾羽兩邊均展開。要製作這種半張半合的尾羽狀態，最有效的方法是重物壓製，先逐枚檢查一下尾羽，將有缺損的安排在疊合處，展開尾羽完整的一側。展開的尾羽自中央尾羽算起，每一枚羽毛都要間隔相等，而且交疊的上下次序也不能弄亂。在做這樣的整形時，要用一指撤住尾綜骨，勿使展開的一側尾羽收回。待整好形狀後用一塊玻璃片壓住整個尾部，如果狀態依然保持著，再於玻璃片上壓載些重物，數日後標本乾燥，撤去重物，尾羽的形狀就固定了。尾羽的固定法，還有夾持法和粘膠法。夾持法，就是用較大的夾子，將尾羽的疊合與展開部分一併夾住固定，此法適用於小型鳥；粘膠法，是將展開的一側尾羽在羽根上以粘膠凝固，先將尾上覆羽梳起，並將尾羽的羽根處清晰暴露，使用凝結速度快，生成物透明且呈固體的膠粘劑（如：502速乾膠水）點塗於羽根與肌膚連接處（要小心勿粘連其它羽毛）。保持這種狀態幾分鐘，待膠水凝固後，尾羽就被固定了。此法適於大型種類。

在假剝製標本問世之初，所有的標本都是雙翅收攏的。後來研究者出現，檢視飛羽狀況對於有些種類的鑑定十分重要，遂逐步整理成一翅收攏，一翅展開的形態（圖四十六）。這種展翅能清楚地顯示收翼所表達不清的翼下覆羽的狀況，而且在研究鳥類換羽或鑑定鳥類的種別就更方便了。避免了用指撥視羽毛可能造成的傷損，假剝製標本的整形是中國大陸目前重要的趨勢。飛羽的固定，可採用固定尾羽的壓重物或夾持的方法，為操作方便，可將需要展翼那一側的肱骨、尺骨和橈骨一併剝去。

身體其它部位的羽毛在整理時，要特別注意斑點、紋飾的連續性。生活狀態下連貫的條紋，在標本中不可錯落或斷開，如藍點頦、紅頭長尾山雀、紅頭咬鵑的胸部橫紋；鷸類的眉紋；斑脇姬鶲、毛腿夜鷹、緋秧雞的脇部和腹部橫紋；戴勝、鶸類和某些啄本鳥翅上覆羽的紋理等等。在需要保持羽毛斑紋細節的部位，在解剖剝製和充填時就要加以注意。

有些鳥生前與死後的羽毛外觀狀況不一致，在假剝製標本整形時，就要避免整理成"死亡狀態"。如鴨類活著時，脇羽外翻裹住大部份翼羽，而死後卻是外露的雙翼將翼羽蓋住；有的鳥生前翅的前緣不外露，死後由於翼部肌腱的收縮，或剝褪的原因，使雙翼從脇的靠背部位置，滑向體側，造成外側飛羽鬆弛，翅尖下塌，肩部外露等狀態。如果製成的標本，在外形上不能最大程度地反映活鳥的特徵，其價值必定要打折扣。

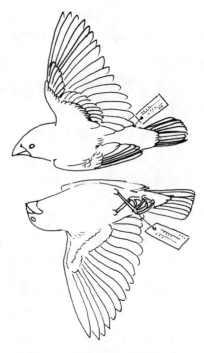

圖四十六、典型的假剝製標本姿態。一翅及尾羽一側展開，便於檢視羽毛數目。

貳、褪色部份的處理

有些標本在體表的無羽區，如：黃喉犀鳥、藍喉犀鳥或軍艦鳥的喉囊；雞類的肉冠或肉髯；九官鳥（鷯哥）的耳垂；鴟、隼、咬鵑及鷺鳥的眼圈或眼先裸區等，在剝製標本乾燥後會失去活著時的原有色彩。所有淺色的跗蹠和足、喙及蠟膜，在日後也會逐漸褪色失真，對這些部位的處理有三種方法：(1)在原部位用生活狀態時的色彩加以描繪。(2)用文字形式將色彩描述在相關紀錄卡或記錄簿上。(3)附有該種的照片或眞實的色圖版。這三種方式各有利弊，最好同時有幾種方式存在，以利互相參照。詳盡的文字記述，是假剝製標本的特色，但以往在描述色彩時，往往不能十分精準，如：色彩的明亮度和灰暗度，幾乎無法用文字表達。但如今隨著數位（碼）化技術的發展，人類已能用特定數字組合，來表達某種具體的色彩，對於電腦普及的今天，用數位化來表達色彩，無疑是一種最佳選擇。

值得注意的是，通常認爲不會褪色的羽毛，由於其色素的性質受光照等外部因素的影響，有時也會由於混合色素中的一種或幾種發生變化，而使羽毛色彩發生改變。最常見的是綠色的羽毛中黃色素褪色，而使羽毛呈深綠甚至藍色；黑色羽毛因黑色素沉著分解而淺化爲褐色；有些羽毛深色的標本，甚至可能淡化成黃色或白色，而白色羽毛也可能由於油漬等物質慢性侵蝕，成爲黃色或灰色。如果羽色發生變化，也需要用文字形式詳加說明。避光避塵的環境，是保證羽毛不褪色的前提。對於皮張的處理，如防腐、去脂、固定的操作是否得當，也是羽毛能否長久保色的關鍵。

參、假眼的處理

目前在台灣或中國大陸的假剝製標本，很少有裝假眼的，一方面可能是覺得沒有必要裝假眼，再則也許是沒有合適的假眼可裝。不管出於那一種考慮，似乎都有輕忽假眼作用的意味。在通常情況下，標本附屬的標籤上，都會寫明虹膜的顏色，但是這種文字記錄並不能與直接裝假眼的效果相提併論，除了文字記述的方式很難精確表達特定色彩的原因外，安裝假眼後，眼睛與周圍羽色產生的對比效果往往是無法記述的。從這種需要出發，假眼當然不僅僅是姿態標本的專用品。俗話說：「畫龍要點睛」，即是說明了眼睛對於動物的傳神效果，以追求眞實爲

宗旨的假剝製標本，作者也認爲理應安裝假眼才對。

現成的工藝假眼，很難套用於許多標本，關於這一點，已在前面的假眼章節中作過闡述。製作標本的人，要將自行繪製假眼之色彩，自製合適的假眼作爲一種基本技能。如果說工藝假眼可用於普通的姿態標本的話，假剝製標本雖然應該裝假眼，但卻不可馬馬虎虎隨便裝上一對近似的假眼敷衍了事。如果沒有合適的，又沒有製作的條件，那還是寧缺勿濫的好。有些鳥眼有很豐富且多變化的虹色，即便自行製作也很難表現得栩栩如生。作者建議將眞實的鳥眼繪製下來，最好連同眼圈及周圍的羽毛也一併畫出，才能夠反映出眼睛在臉部的效果。許多有關鳥類的形態記載中，往往沒有提及眼睛，這不能不說不是一種缺憾。

肆、關於假剝製標本的造型

假剝製標本的造型，要便於集中存放，因此長頸、長腿的種類，要將頸和腿彎向體側；具羽冠的，要將頭偏向一側，讓羽冠充分顯現。對於體型較大的種類，不一定都要完全充填出來，可將頭、頸等重點部位充填一下，而軀體不填，從這一個角度來說，倒眞正是"半剝製"標本了。小型鳥類不一定要做成躺臥姿態，也可嘗試做成無置檯板的站立式研究標本，讓很小的空間也能容納較多的標本，而且有時還能將標本站立時的體位特徵表現出來（製作方法見本書的專文介紹）。

這類標本的造型，除了要突出形體特徵外，還要考慮到標本成形後的不可變性，不要將日後需要檢看的部位掩蓋住。

年代久遠的標本，在造型上可能有許多不盡如人意的地方，但標本一旦製成後，就很少再做改變。故在製作需要長久保存的標本時，應精工細啄。以往有些標本的製作固然粗劣了些，但限於當時的製作水平，如今標本製作的工藝技術已有了很大的進步，應該將這種新穎技巧運用於假剝製標本之中。大家不能將過去局限於製作水平的做法，再沿續下去。假剝製標本沒有一成不變的製作手法，只要做出的標本能充分呈現該鳥生活時的特徵狀態，就是成功的標本，或許在日後，這種供研究用的標本就不再被稱爲"假剝製"或"半剝制"標本，而是眞正成爲具有嚴謹的科學意涵的精品標本。

第二節　標本重心的確定

人站立時，人體的重心位於腳上，腳便成爲重力的支撐點。當突然被別人推一把的話，其重心位置就會偏離作爲重心支撐點的腳，人就可能跌倒。鳥類也是如此，當鳥在棲息時，重心應落在作爲支撐的兩腿之間，腳的位置大大地決定了鳥在站立時的姿勢。雙腳站立時，兩腳各據一側；而單腳站立時，那條起支撐作用的腳，必定要位於身體中央的重心位置。腿的位置靠尾部的，站立時身體豎得很直，迫使軀體重心後移到腳掌上；鷸類涉禽的腳，其位置比較靠近腹部中央，因而站立時軀幹呈水平狀。在細弱樹枝上活動的鳥類，往往將兩腳分得比較開（圖四十七），因爲隨著樹枝的搖晃，鳥的重心位置也在不斷地變化，只有叉開兩腳，重力支撐點才會變得更大，重心才會始終落在支撐範圍內。

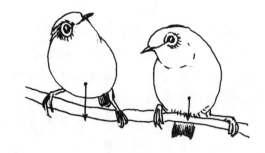

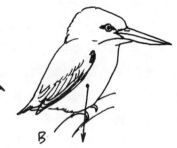

圖四十七、樹棲鳥常將兩腳分開，
　　　　身體壓低以求得穩定。

圖四十八、重心與穩定。
A 重心在支撐點外，身體前傾。
B 重心在支撐點上，身體穩定。

　　鳥類腳、趾的肌腱，在腿部下壓時收縮，從而使爪緊握，但這種抓握，不足以使鳥在失去重心後能長時間保持穩定，如：青背山雀、大山雀或冠羽畫眉的倒掛；渡鴉在搖曳的樹枝上單腳站立，均只能維持很短的時間。大多數情形下，鳥類要較長時間地保持穩定，必須有控制重心位置的能力。控制重心的位置，主要由雙腿來實現，在重心經常改變的情形下，鳥類也會利用尾羽的抬舉和下壓，調節重心的前後移動；或利用雙翅的收放控制重心的左傾右偏，所以重心決定了鳥的主要動態（圖四十七），在製作姿態標本時，首先要考慮的便是重心的確定。重心位置是無形的，但總有一定的規律可循。經常觀察鳥類活動，有助於發現和掌握這種規律。

　　鳥類在被製作成標本後，其重心要透過人為的整形來進行調整，由於標本鳥的腳是透過支架固定在物體上的，有時儘管重心不在支撐點上，也依然會以一種很彆扭的狀態站在那裡。之所以說它彆扭，是因為在自然狀態下，鳥不可能保持那樣的姿態而不會跌倒（圖四十八）。

　　鳥的姿態千變萬化，沒有那種規律可用於任何種類、任何姿態（圖四十九）。一種較簡單用以確定重心的方法，是將標本固定在架子上以前，先托在手上站立，看其是否前傾或後倒，前傾表示重心偏前，後仰表示重心靠後，不斷調整腳與身體的角度，直至基本穩定為止。這裡有個前提，即標本內部必須用充填物的情況才適用此法。

　　也有特殊的情況，即製作時為強調動感，有時故意使鳥的重心不穩定（圖五十）。但是這種大膽做法，需要有紮實的整形技巧和對鳥類動態的深刻了解，且必須要有喙、頸、翅、尾、腿、腳趾等許多部位的相對動態感進行配合，初學者不宜嘗試，以免弄巧成拙。

　　在確定重心位置時，困難點就在於重心位置是不可見的，但這並不意味著我們無法不經過測試就得知重心之所在。可設想鳥的兩足站在一個無形的圓圈兩端，該圓圈基本上就是該鳥的重力支撐點，再將鳥的軀體（不算頭、尾）設想成一個蛋形，它的重心就位於蛋的正中位置（圖五十一）。要想像通過這個正中點有

圖四十九、同一種鳥在地棲和
　　　　樹棲時體位也不一
　　　　定相同。

一根隱形的線拴著一個重物，使這根線始終保持垂直，如果這根想像的垂線，落在以兩腳爲直徑的想像圓圈中，就表明重心是穩定的。

　　確定重心是姿態標本整形的基礎，因此，平時就需要對鳥的身體結構加以熟知，也要對鳥類的日常生活習性勤於觀察，以累積經驗，否則再專業的工作者也會在這方面出錯。建議多做些無底座（置檯板）或無棲架就能站立的標本。對於初

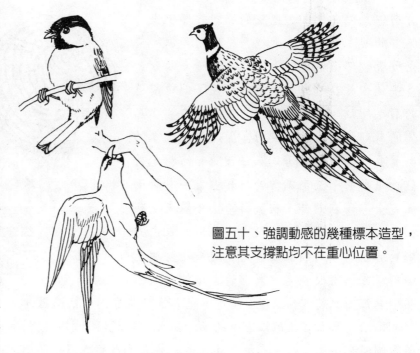

圖五十、強調動感的幾種標本造型，注意其支撐點均不在重心位置。

學者，不妨先養一籠鳥，先觀察他們在不同角度之棲木上是如何站穩的。或者以圖鑑之照片爲藍本，按照片中鳥的姿態整形，在操作過程中也要不斷摸索、體會，才可收事半功倍之效。

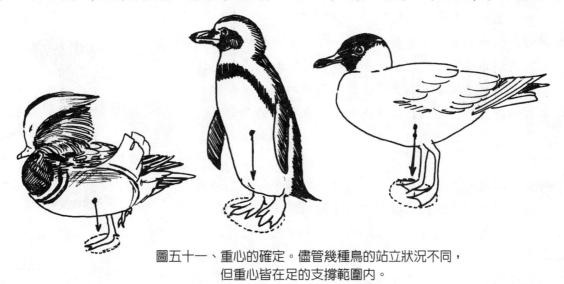

圖五十一、重心的確定。儘管幾種鳥的站立狀況不同，但重心皆在足的支撐範圍內。

第三節　羽毛的梳理

　　做標本時，由於各種剝、扯、推等動作，會使鳥的羽毛顯得凌亂，所以整形時要加以梳理。頭部的羽毛，在經過翻剝後，常會發生羽毛扭轉現象，這時需翻開羽毛，檢查羽毛下的皮膚是否有扭結或皺起現象。從羽根處將扭轉的羽毛順過來。在有紋飾的部位，應注意其紋飾是否有連續性，如發現紋理對不齊則表明該處的羽毛需要整理。背部的羽毛通常長而稀疏，雀形目種類背部有較大的裸區，如發現背羽無法遮蓋裸區，則可能是充填時背部兩側不均勻，造成

背羽位置偏向側面，應重新理到背部中央。
胸部的羽毛多而密，是較易整理的部位，要
是發現胸部羽毛不能很好地掩蓋縫合部分，
多半是由於在縫合時，縫線壓住了剖口附近
的羽毛所致。兩脇的羽毛，往往要掩蓋住鳥
翼的肩部和部份初級飛羽，因此收翼標本的
兩翼要緊貼身體，否則無法使脇部的羽毛蓋
住初級飛羽。整形不當的收翼標本，有時兩
翼完全顯露在體側，與脇羽的接合區未反映
出來，同時身體亦無法做成流線形。翼內充
填物過多時，常將翼上覆羽支起或發生羽毛
扭轉現象。有時在充填翼部時，這種現象不

圖五十二、羽毛狀態整形錯誤圖例之一。
雄性金雞的披肩羽不能向上支起似
花朵（左圖），右圖為金雞在求偶
炫耀時的正確披肩羽狀態。

明顯，但一旦將翼作收攏疊合時，充填物可能會因受擠而鼓起，而此時標本已縫合完畢，要修
改亦已不易。如翼上難以理順的面積不大，乾脆將特別走樣的羽毛拔除幾根，免得使覆蓋其上
的胸側羽毛被其支起。無論是收翼還是展翼，在整理翼部的羽毛時，應使飛羽及翅上覆羽排列
整齊，羽軸平行。翅上覆羽有端斑的應使端斑彼此連成一線。尾羽通常是水平位置，有時尾端
充填不結實會使尾部歪轉，應及時將位置擺正。在尾羽上翹時，標本的尾下覆羽往往鬆散下
垂，要設法上托，與尾羽貼接。

有時身體的羽毛無法平貼於體表，常常是由於
填入過多彈性足的充填物所致，應設法拆去多餘的填充物，或透過對
鼓起部位的撳壓來減少充填物的體積。尾部的長羽，有時受
長時間彎曲應力的作用而無法理直時，可在彎曲的局部用開
水燙一下，那樣會很快讓羽軸恢復筆直狀態，但開水不可燙
及羽根皮膚，免得羽毛脫落。

要使帶羽冠的鳥展開羽冠，可用針撥動該部份羽毛的羽
根處皮膚；對於需要使體表羽毛故意蓬鬆的做法也是如此。
在整理這種狀態的羽毛時，要經常檢查羽毛聳起的狀態，防
止羽毛在重力作用下慢慢地倒伏，有時可用快乾膠點在需豎
立的羽毛之羽根上，能起快速固定的作用。藍孔雀、白孔雀
或綠孔雀的尾上覆羽（屏羽），因長度特別長，需要在不顯眼
的部位另設不拆除的扇形支架。

圖五十三、羽毛狀態整形錯誤圖例
之二，戴勝在飛行時冠
羽不展開。上圖冠羽展
開是不正確的。

在整理羽毛時，還要防止擺出在生活狀態下不可能出現
的狀況。如：中國大陸某家較大規模的自然博物館，將一隻
雄性金雞（紅腹錦雞）的頸肩部披羽做出放射狀張開的樣
子。但實際生活中的金雞，在發情炫耀時，只會將該部位的
羽毛向眼部方向轉，幾乎形成一個以眼為中心的圓，頸羽上

的許多橫紋在此狀態下形成多層同心圓的效果（圖五十二）；環頸雉在安靜站立時，其尾羽並不展開如扇狀；戴勝在飛行時，不會展開頭上的冠羽，以增加飛行阻力等（圖五十三）。

處在換羽期的鳥類，羽毛很容易脫落。另外有些種類由於皮薄，羽根植入皮膚很淺，以致在剝製或梳理過程中羽毛也容易脫落。這些都是在整理羽毛時應加以注意的。

羽毛梳理的好壞與否，直接關係到標本的成形效果。只有死去的鳥，才會有雜亂的羽毛。因此，要使標本形象逼真，就要像鳥活著的時候那樣，要細緻且週到地不放過任何一根凌亂的羽毛。

第四節　姿態的調整

自然界中的鳥千姿百態，既有共通習性（如：飛行、游泳、跳躍、覓食、奔跑等），也有個別習性（如：鸚鵡的單腳站立單腳抓食、鴉的眨眼、孔雀開屏、鴕鳥的求偶舞、鷺鳥的擬態等），要將每種鳥的基本動態都一一介紹的話，當然是不可能的。在此僅能很粗略地說明一下鳥類活動時的幾種基本儀態，供整形時參考。

壹、棲息

鳥在站立休息時，往往縮起頸部，收攏雙翼，全身羽毛鬆弛，常常會收起一足；蹲伏時羽毛更加鬆弛，會呈蓬鬆狀態，身體各部位無明顯的動態感。

貳、覓食

頸部伸長、眼神專注，重心略向前移，喙直接朝向食物方向，雙腿微曲，軀體壓低，作勢欲動。

參、觀望

胸部挺起，軀體豎得更直，雙腿和頭頸部伸長，頭略偏向一方。頸部較長的種類，要注意保留應有的彎曲度，處理不當會使頸部顯得強直。

肆、鳴叫

頷部舒張，上下喙張開，雙翼下垂，尾部抬起，有的小鳥在鳴叫時有多種姿態，甚至喙中叼著食物也能鳴叫；有的鳥在鳴叫（call）和鳴唱（sing）時的姿態是不同的，要仔細觀察每種鳥在自然狀態下的相關動作，才能表現出準確姿態。

伍、爭鬥

兩眼圓睜、冠部和頸部羽毛緊張聳起，雙翼微張，雙腳用力踞握，有時趾爪有強烈的動作。

陸、求偶

幾乎所有的鳥類，求偶姿態都不同，雄鳥們常將身體最具吸引力的部位充分地展示出來，形態極美，富於動感。但是不十分熟悉該鳥的求偶姿態，便不可隨意塑造這樣的神態以免畫蛇添足，導致失真。如：孔雀在開屏時，屏羽彎向頭部，整體略呈淺碟型，伴以顫動，雙翅稍微

張開並下垂；如果在給標本整形時，尾屏豎得筆直，甚至不足九十度，雙翅又保持常規位置，那麼做出的開屏姿態就會似是而非。

柒、飛行

飛行是絕大多數鳥類的共同特性，標本製作者中有許多人偏愛製作飛行姿態的標本，其實適於做成飛行姿態的鳥類並不多，大多數種類在做成展翅狀時，反而失去了真實感，這是因為標本的特點是以反映靜態為主，大多數鳥在飛行時兩翼搧動頻率很高，動態感極為強烈，而這正是標本所難以表現的地方。只有那些能在空中不須常鼓動雙翼就能在原地停留或盤旋，又能利用氣流滑翔或翱翔的大型猛禽、鷗類、燕及鷺鳥方能真實地透過展翅標本的形式來表現牠們的雄健與輕盈。飛行姿態的標本是不安裝在樹幹棲木上的，可在標本重心位置繫一根透明尼龍線繩，將其懸吊在空中。至於鳥翅半展的搧翼、撲翼、晾翅，則不屬飛行範疇，適應的種類比較多一點。鳥在剛著陸時或欲起飛時，或重心不穩時，都可能有翅半展的平衡動作，也能將這類姿勢之標本裝置在棲架或檔板上，但要注意身體各部位的動作要與展翅動作相協調。

第五節　標本翼部的整形

鑒於展翅標本之整形難度較大，經驗不足者儘量少做此類標本。對於鳥類而言，最有特色的部份莫過於翼，在整形時，最富變化的也是翼，所以作者將重點介紹有關翼的整形問題。不管鳥類標本採取何種姿態，翼的處理都是很重要的。對於展翅姿態情有獨鍾的標本製作者來說，以下的內容或許有所幫助。

壹、收翼

收翼是鳥類的常見姿態，幾乎所有的科學研究標本和大多數姿態標本都採用收翼整形。從作者多年實際工作體會來看，收翼整形的要領是"緊"、"小"、"順"。

一、緊：即翼的整體結構要緊湊，各枚飛羽排列要整齊，外翈要平行且間隔也要勻稱。收攏的翅要緊貼軀體，而不能像飛機翼那樣水平後掠。

二、小：就是翼的外觀面積要小。鳥在收翼時，翅的許多部位是折疊的，翅較長的種類尤為明顯。

三、順：是指翼在體側要擺放自然，與軀體呈和諧的狀態。翼的每一枚羽毛都應理順，使翼成為流線型外觀的一部份。

在多種翼的剝法中，作者贊成保留所有翼部骨骼的做法。如果在除去肱骨的情形下，將尺骨拉入

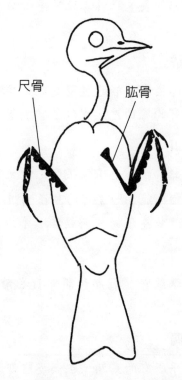

圖五十四、收翼標本固定翼的兩種方法示意。
左：將尺骨拉入體腔內固定。
右：肱骨固定，與鳥的解剖狀態一致。

體內作爲固定之用，就會改變鳥類尺骨不在體腔內的解剖特徵，難免會使尺骨部位的皮張起皺，從而影響到次級飛羽和翼的前緣，使標本的肩部過於顯露。同時翼前端的過份內收，也會導致翼的後部外撇；著生其上的飛羽，也會跟著向外撇。有一種不影響翼部解剖特徵的做法是（圖五十四）：只在體內剝出肱部並保留肱骨、尺、橈骨部份，而在翼的腹面另開剖口剝淨，可以保證次級飛羽的羽根不脫離尺骨，而尺骨和橈骨也會與翼背面的皮膚相連。如果不在翼部穿支架而仍用固定翼部骨骼的方法，則應將肱骨（而不是尺骨）作固定之用。這種做法保留了翼部骨骼和部分筋腱，使翼保持了"緊"的狀態，讓原來的解剖特徵不被破壞，對整形也起到輔助的作用。

貳、展翼

　　展翼標本因翼中穿有可塑性支架，整形可以隨心所欲，故有人覺得這樣的翼整形或許更容易，其實不然。由於翼的伸展受多根骨骼和筋腱的控制和限制。翅膀展開的程度以及形態，還與鳥的翼部解剖特點及飛行方式，甚至與體型和重心位置相關。同是猛禽，鷹在飛行時飛羽和尾羽大多同時展開，而隼的尾羽卻常常收攏。展開的尾羽，有利於鷹在空中經常變換飛行方向，增強靈活性；而隼在俯衝捕食時，需要的是高速，所以尾羽的收攏，能達到最大限度地減少空氣阻力，有時連翼也作收攏狀。同是涉禽，鶴的軀體重量較大，因此需直伸脖子飛行，才能使重心落在翼下的胸部位置；而鷺類的軀體相對很輕，若是也採用伸頸飛行姿勢則會使重心過分前傾，而將脖子彎成"S"型則正好可使重心保持在翼下。

　　諸多因素綜合起來分析得知，展翼標本由於具有明顯的個別習性特點，整形要求相當高。翼經剝褪和穿扎支架後，可塑性變得相當大，沒有解剖上的限制；但有時也可能會因整形出鳥類活著時不可能做出的動態，而造成外觀失真。儘管鳥的飛行姿態各不相同，不過，下列展翼時的一些共同習性，仍可作爲整形時的參考因素；

1. 翅的上舉和下壓，都有一定的限制，一般情況下，振翅角度不會超過一百八十度，即不太可能有翼垂直上舉或下壓的動態。從空氣動力學的角度來看，翼的振翅角不超過九十度是最省力最有效的。當需要大幅度的抬舉或下壓時，往往不是由肱部（即上臂）而是由尺橈骨的局部動作來完成的。
2. 初級飛羽充分展開時，次級飛羽亦然；但初級飛羽作一定程度的收攏時，次級飛羽不一定會隨之收攏。鳥的初級飛羽在飛行中起著更重要的作用，其收放的靈活性比次級飛羽相對要強些。
3. 翼的動態必然與身體的其他部位相協調，才能隨時保持重心的穩定。如向後展翅伸懶腰的時候，同側的腿要同時直伸；著陸時，往往伴有尾羽的扇狀展開並下壓，以起到阻力作用。
4. 翼面的朝向，會因起飛和降落而扭轉。起飛時，翼向後搧動以獲得推力；降落時，翼則向前反搧以減速。
5. 鳥站著搧翅時，爲防止飛羽在地面、樹枝或水面上拍擊而受損，牠會本能地抬起身子挺直胸脯。
6. 翅上舉時，飛羽間有間隙，有如開啓的百頁窗，以利空氣通過，減少阻力；下壓時羽毛間互

相銜接，形成不透風的整體。

7.鳥在經常擺動的不穩定物體上站立時，雙翼會以展開的程度不同來調節兩邊的平衡，因此兩翼並不是在任何情況下都對稱地展開的。

　　許多人偏愛展翼標本，或許是覺得鳥在張開翅膀時，更能展現其飛翔的特徵，但是在刻意追求這種理想化的同時，也不要忽略真實感的限度。正如一個男人要假扮成一個女人時，若不能在舉手投足之間，做得比女人更像女人的話，那樣反而會成為四不像。真實是有分寸的，鳥也不例外，牠們絕不會在不需要展翼時依然展翼。

第六節　解剖特徵在整形中的應用

　　有的標本在完成後，會失去原有的神態，以通俗的話說，就是"不像真的"。回想操作過程，似乎並無不符合規範之處，而其癥結很可能就出在整形上。一般人以往認為，掌握了一種鳥的剝法，就可以融會貫通地運用於別的鳥種，然而實際情況是，由於各類鳥種生理解剖的特點不同，而使得標本的造型和整形也會有所不同。如體型、羽色相似的雀鷹和杜鵑，在整形時不考慮它們各自的解剖特徵而用完全相同的手法去做的話，便容易將兩種有本質區別的鳥做成同類，這樣的標本不像真的，也就不足為奇了。

　　一般鳥書將鳥大致分成水禽、涉禽、猛禽、陸禽、攀禽和鳴禽等六大類，其中最常見的是鳴禽（雀形目）標本製作，其整形特點亦為大家較了解的，在此，作者想就其它幾類鳥種的解剖特徵，透過一些實例來闡明在整形上的個別習性展現。

壹、水禽

　　活著的野鴨與牠們死後的外觀形態是不同的。活著時，水禽的翼收得很緊，疊於背部，兩脇的羽毛大面積地覆蓋在飛羽上，整個體型呈流線型，便於在潛泳時減少水的阻力，同時也避免將防水性能稍差的翼羽弄得太濕，影響飛行。一旦失去生命，最明顯的不同是雙翼鬆弛下垂，暴露於體側，反將脇部羽毛蓋住。作者在剝製這類標本時，都會特別留意這種"死亡外形"，以作為隨後須整形的依據，使得活力的外形能再現。鴛鴦是許多人喜愛的素材，但是很多製作過鴛鴦標本的人，都會因為不能將帆狀羽重新豎直而煩惱，原因就是因為死亡狀態的鴛鴦，翼的位置改變了，貼在兩脇外的翼羽，而將帆狀羽擠向一邊。此時，只需將兩翼調整至脇羽在外的生活姿態，問題便解決了（圖五十五）。

　　水禽的體表裸區很少，羽毛密佈，因此皮膚伸縮的情況並不很大，但充填時處理不當可能會出現以下情況：

(1).是頸部充填不足或不堅固，致使標本成形後，由於皮膚的收縮作用而使頸部過細。

(2).是頸基部和前胸充填過多，致使標本胸部出現一條縱形深溝，彷彿剖口一般，因為該部位無裸區，充填太多時，該處羽根位置被擠偏，而羽毛又沒有裸區的空隙來調整，便出現兩邊倒的現象，待拆去過多的充填物，深溝就會消失。

(3).是胸腹部和背部充填比例不當，特別是背部填得太多時，兩翼無法準確到位，而只能靠在兩脇，呈現典型的死亡狀態。正確的方法是，背部充填要薄，先擺放好兩翼位置，將兩脇羽

毛攏起遮住飛羽，再繼續充填胸腹部。在給水禽標本整形時，可以將整個軀體想像成外緣十分光滑的小船，而翅則應該位於船艙的位置。

雁鴨類的軀體，正視時爲平橢圓形，這與其它鳥正視略呈豎橢圓形有所不同。非雁鴨鳥類，當兩翼貼在身體兩側時，從側面還能看到腹和脇；但如果水禽的兩翼位於身體兩側時，從側面看牠的腹部和脇，基本上都會被翼擋住，那麼這顯然是不正確的。所以，水禽類正確的兩翼位置應該更靠近背部。

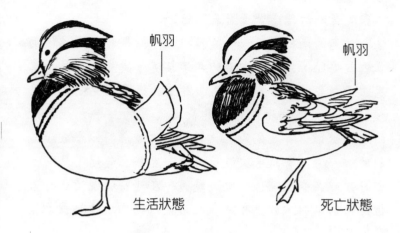

帆羽
生活狀態

帆羽
死亡狀態

圖五十五、鴛鴦死亡後，兩翅外露，壓住原先位於翅外側的脇羽和帆羽。在其它鴨類中，此現象亦較常見。

水禽的身體常被充填得太長，這是由於在頸基部充填得太多，致使頸的一部份與胸部混爲一體，在感覺上胸部前移了。另一方面，腹剝法的充填時，很容易將短小的腿部壓住，迫使腿的位置偏後，相對使胸腹部顯得更長。還有的時候，翼從背部下滑到側面，遮住了兩脇，造成脇部充填不足的錯覺。爲了整形方便，水禽都採用背剝法，這種做法能將胸腹部做得十分飽滿。

在給水禽整形時，常會感到腳的位置靠後，重心前傾的困惑。其實這可能是人的錯覺所致，因爲水禽具有長頸短尾之特徵，故單從其外形上來看，牠的重心位置應該位於頭尾的中部，亦即胸部附近，位於腹部的雙腿，作爲支撐點，彷彿偏後了，然而水禽的頸部雖然很長，但重量都不大，身體的主要重量仍然是在軀體上，而腿的位置正好落在軀體中部的腹部中央，是實際上的重心所在。頸項越長的種類，重心前傾的錯覺就會越強烈。在製作天鵝這樣的長頸鳥類時，應該保持這種不符合"人"的視覺感受，卻符合"實際情況"的錯覺，千萬不要人爲地故意讓腿的位置前移。

許多水禽在常態時，經常有縮頸的習慣，因此在作靜態造型時，不可將頸部千篇一律地伸直，以免顯得呆板僵化。

貳、涉禽

長頸的鷺科鳥類，頸部的解剖結構與雁鴨類有所不同，爲吞進較大的魚類，它的頸背有較大的裸區面積，皮膚柔韌而易擴張。在作頸部充填時，如充填物富彈性，則不可填得太飽滿，以免裸區被撐大，頸部被撐得過粗，與軀體的比例失調。因此，頸部充填要適度，最好採用彈性不很足的布條、棉條之類。鷺鳥的頸部，也是較難整形的部位。有些長頸種類在作彎頸動作時，不像別的長頸鳥那樣，呈流暢的線條，而是在頸部出現幾個略帶稜角的折彎，這是因爲鷺鳥的每枚頸椎都很長，就像一列火車在轉彎時，車廂形成的折彎一樣。鷺鳥的這種折彎形態，只出現在彎曲變化最大的頸部中段（圖五十六）。體型較小的鷺鳥，常將長頸收縮得很短，而這種彎曲，往往是頸先向下彎，然後再將頸的前端抬起。有時在頸羽的遮掩下，這種彎曲的頸部並不清晰顯露，但由於頭的位置，比縮頸的雁鴨類更低，乍看之下，這些小型涉禽給人一種

略帶駝背的滑稽感覺（圖五十七）。

　　鷺鳥的兩翅與苗條的軀體相比，顯得較大，爲使兩翼位置妥貼，頸部下方與胸部連接處，要充分填足。翼應該是折疊式地收攏，從側面看，初級飛羽完全被次級飛羽蓋住，這一點在許多具長翼大翼的鳥中也是如此的。涉禽很少有長尾的，收翅時，次級飛羽似乎成了尾羽的一部份。有時，次級飛羽的長度甚至超過了尾羽。以丹頂鶴爲例，黑色的次級飛羽，在翅膀收攏時正好蓋住潔白的尾羽，致使有許多人錯誤地認爲這種鶴長著黑色的尾羽。

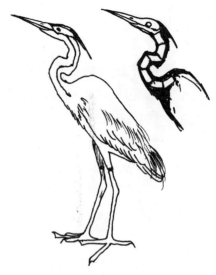

圖五十六、鷺類頸項的折彎和拱起的背，是由頸椎的形狀和位置決定的。

　　涉禽的腳趾較長，如果將這類鳥的雙腿併攏，兩腳的腳趾會互相壓住。生活中的涉禽很少有兩腿併攏於地面的姿態，兩腳各分前後，靜棲時常收攏一腿。涉禽在站立時，跗蹠經常垂直於支撐面，這樣才保證足趾能充分展開。無論是在泥濘的沼澤，還是在水面上的浮草，體重被分散到較大的支撐面積，才不致於被陷住或失去平衡。大多數鶴的後趾位置較高，與前面的三趾不在一個平面上，因此無法完成抓握的動作，所以是不能在樹上站穩的。而非洲的兩種冠鶴及其它許多涉禽，或許有較長的腳趾，或由於後趾與前趾在同一平面上，是經常在樹枝上棲息的，這種解剖結構上的區別，在裝置標本時應加以注意。

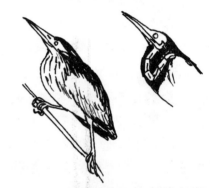

圖五十七、小型鷺類常將脖頸充分縮起。（死亡後頸部呈放鬆伸長的狀態）

參、猛禽

　　具陽剛之美的猛禽，最能得到所有愛鳥者的青睞。如想在標本中完美體現這種威武神態，就必須在掌握其解剖特徵的前提下，於姿態設計上多花一番功夫，鷹強有力的腿腳，是他獵捕的主要武器，無論在空中還是地上，他都用長而且有利的腳爪的腿腳猛擊獵物或將獵物牢牢按住以便撕食，所以猛禽的腿肌肉發達，脛部完全顯露在體外，具有相當的靈活性。不像其它鳥類那樣，腿由腹部側面伸出。鷹隼類的腿，是在靠近腹部的兩肋偏上處向前伸出，折彎後再伸向腹部。換句話說，鷹隼類具有明顯的膝蓋結構（圖五十八）。這個特徵在製作標本支架時，必須有所體認。

　　猛禽是具有高舉翼的種類，爲了讓空中向下俯衝的速度加快，除了收攏翅膀外，也常會採取將兩翼豎得較直而減少阻力的策略，但是隨著肱骨的抬舉，尺、橈骨必定內收，這是由翼的解剖特徵決定的。所以在天空翱翔的鷹，爲保證初級飛羽能充分展開而保有更大的翼面積，肱部常常保持在較水平的角度，整個翅膀幾呈水平狀態（圖五十九，A）。向下猛撲的猛禽，在捕到地面獵物的一刹那，有時會將雙翼向後伸得筆直（圖五十九，B），那是在高速運動中，較大重量的身體前衝慣性更大，將慣性較小的翼拖在身後，單純站在棲架上的鷹，沒有了慣性的

圖五十八、鷹的腿部完全暴露於體側，
　　　　　注意它的 "膝蓋" 結構。

圖五十九、猛禽的飛行。
A 翱翔
B 翅因衝擊而伸直於體後
C 垂直起落（注意翅的彎度）

作用，便不會有這種極端的姿態。平穩降落的典型姿態，是翼的先端內收，使翅的彎曲弧度加大，翼下能容留更多的氣流，這對翼面積不是太大而體重較重的猛禽來說，是十分合理的安全著陸策略（圖五十九，C）。起飛時亦不會將雙翼舉得很高，因為將翼舉得太高，搧翅的上下距離勢必拉長，這對於快速振翅是不利的。猛禽的起飛，要借助兩腿的猛蹬以獲得初速度，因此在準備起飛的猛禽，常有兩腿下壓，蓄勢待發的姿態。除非有很大的慣性衝力作用，否則猛禽的翅通常是不能向上伸得很直的。收翼的鷹，兩翅位於體側，肩部並不與身體貼緊成流線型，故在製作猛禽標本的支架時，不論是否做成展翼，都要給兩翼安排支架，俾便隨意調整翼的收放姿態。

　　猛禽的頭頂、翼的前緣及雙腿等部位均不能以十分流暢的線條來表現，否則做出的標本會像鴿子般溫柔有餘而剛勁不足。

　　將猛禽的頸部整理得過長，是常出現的錯誤，這類鳥種很少有伸頸的動作，牠們在觀察四周時，常將頭頸來回轉動，左右環視而非翹首伸頸（圖六十），因此在整形時如發現頸部露出絨羽，則表示頸部過長，需要再調整。

　　另外值得一提的是，鷹的眼睛應該是凹於眉脊的，這種結構可避免鷹眼受到陽光的直射而炫目。安裝義眼時，不要在眼窩中填得過多，根據經驗，在眼窩中填可塑性的油灰、橡皮泥等材料，比填彈性足的棉花或竹絲更易整形。

　　鴞（貓頭鷹）是猛禽甚至整個鳥族中外形比較特殊的種類（鷹鴞除外），在整形時要注意以下幾個解剖特點：(1).臉部較大而平扁，整理標本頭部時，不要將臉部處理成其它鳥種那樣地前伸，那樣會使它的頭部顯得很小。(2).鴞類靠轉動靈活的頸項來觀察，幾乎從不伸長脖子。

65

圖六十、猛禽在觀望時，頸部在水平方向轉動，並不將頸伸長。
在飛行時，頸部同樣不伸長。

從外形上看，脖子短得差不多不顯露，所以看起來軀幹與較大的頭部連爲一個整體。(3)、鶚的腳趾可靈活轉動，它能以三趾朝前一趾在後的常態趾型站立，也能以兩趾在前，兩趾在後的對趾型站立，在一般情形下，在地面上站立時會採用常態趾型，而在抓獲獵物或站在樹枝上時，爲增強抓握力，大多採用對趾型的狀態。

肆、陸禽

屬於陸禽的雉類，是較美麗也是製作標本較容易的類群。這些鳥體型較大，皮膚堅韌而鬆弛，即使初學者也能較順利地完成剝製操作。但在整形操作中，有幾點解剖特性還是有必要提醒注意的：

(1).雉類的尾羽，基本上不能向上抬得太高，長長的尾羽大多是在地面上快速奔跑時控制身體平衡用的。

(2).雄鳥在求偶時有奇特的性炫耀動作，每種鳥的姿態均有所不同，要避免用一種雉的炫耀姿態去套用其它種類。沒有十分細微的觀察與體會，不要輕易整理成這種姿態，否則極容易整理出不可能在活鳥中出現的羽毛或姿態。

(3).長尾羽只在飛行時偶而展開，著陸時，僅有少數種類能將尾羽展開如扇。像錦雞類（金雞、銀雞）、雉雞（環頸雉、長尾雉、唐山雞、綠雉）這樣的種類，是不能將尾羽在靜態下展開的（圖六十一）。

(4).很多雉類陸禽，如鷴類（白鷴、黑鷴、藍腹鷴）、馬雞（藍馬雞、白馬雞、褐馬雞）、錦雞（金雞、銀雞、黃金雞）、原雞（灰色野雞、紅原雞、綠色野雞），尾羽是呈脊形疊合的，而不像其它許多鳥類那樣幾乎呈水平狀態地疊合。

(5).陸禽中的鶉鶉類，雙翅短圓，在飛行時雙翅高頻率地快速拍擊，因此，除非表現動態感極強的姿態，否則，製作展翼標本很難把握分寸。

(6).雉鶉類多在地面活動，在樹上時多採取蹲伏姿態，即使站立，也總是選擇水平樹枝，極少棲於直枝或斜枝上。

A 尾羽展開　　　　　　　B 尾羽高翹（虛線示正確位置）

圖六十一、雉類常見的兩種整形錯誤。

伍、鳩鴿類

對於牠們的整形可以參照鳴禽的處理手法，給鳩鴿類整形的要點是：要保持身體線條的流暢。還有一點要注意，這類鳥為防止天敵的捕食，背部的羽毛又厚又密，但羽根著生很淺，稍施力量可造成背腰部羽毛大量脫落，在剝製此類標本時，手法要輕柔，用力要適度。

陸、攀禽類

鸚鵡是一種表情豐富的鳥類，他的上喙透過筋膜與顱骨相連，這個特徵使得牠的上、下喙都能活動。通常情況下，鸚鵡的喙向內收緊，幾乎貼在頦部，所以在製作這類標本時，要對喙部作專門固定處理，以防在乾燥過程中，由於聯接顱骨與上喙的筋膜收縮，而使上喙被牽引至向前方翻伸，成為"呵欠"狀（圖六十二）。最簡單的上喙固定方法是：將固定頭部的支架鐵線插入上喙內部，再將喙下彎至正確角度，此法對於上喙也能略作活動的鷹和鴉同樣適用。

攀禽的腿部，同猛禽般發達有力，在結構上也有類似之處。鸚鵡的腿部，即使在靜立不動時，也明顯地露在體外。相反地，牠的跗蹠由於壓得很低，從正面很難看到。任何鳥的跗蹠下壓，都能因腿部筋腱的拉緊而使趾爪收攏，呈緊握狀態，這一特性在擅長抓握的攀禽中表現得尤為典型，攀禽的趾都是呈兩前兩後的對趾型，從這一趾型特性出發，外形酷似猛禽之鳴禽鷹鵑，以及其他杜鵑目鳥類（如僧帽鳥科）也被歸入攀禽之列。

鸚鵡、啄木鳥、巨嘴鳥、犀鳥等許多攀禽種類，頭部均占了較大的身體比例，在剝製標本時，頭部的剝皮、防腐和還原操作都要緊湊連貫，耽擱時間長了，頭部皮膚發乾收縮，有時雖勉強剝出頭部卻很難再順利翻回，如強行翻轉，可能會將部份頭、頸部羽毛扯落。從這一點考慮，對一些頭部較大的種類，特別是帶有羽冠（如：巴旦鸚鵡、紅冠巴旦、傘冠鸚鵡）和盔突（如：大犀鳥）的鳥，即使能從頸部將頭剝出，亦不要採用此法，以免將來很難還原，而且鳥頭部羽毛受到損害。這一點是作者在具體操作中多次受挫所得到的教訓經驗。攀禽的頭部可採取除翻剝以外的任何措施，具體做法視所剝鳥類之特性而定。

攀禽的翅，在維繫身體平衡方面，具有很大的作用，翼的位置通常像猛禽類那樣並不與軀

幹貼得太緊，收翼時，從正面看，往往能看到翅膀的前緣，所以對翼的處理方法與鷹類似。

靈巧地維持平衡的能力，是攀禽類的最大特點，因此在處理這類鳥隻的整形時，正確把握身體的重心位置尤其重要。鸚鵡以喙代替第三足，取得三角形的穩定性；啄木鳥以堅硬的尾羽作爲有力支點，確保身體在垂直樹幹上的牢牢站立；巨嘴鳥能借助巨喙的長度，儘可能地向前探出身子，在將要失去平衡的瞬間叼住遠離站立處的果實；犀鳥借助果實上拋後垂直落下的時機，頭部上仰並張嘴使食物直接落入口中，又不用擔心頭部伸得太長而頭重

圖六十二、鸚鵡的上喙如不採取固定措施，會如左上方所示，上喙向前伸翹，呈現"呵欠"狀，注意跗蹠下壓的姿態。

腳輕。各種攀禽的姿態因鳥而異。雖說鸚鵡、巨嘴鳥、犀鳥、啄木鳥、僧帽鳥等同屬攀禽，但其實其個別習性特點是很強的，要在整形中充分展現這種個別習性特點並不是一件很容易的事。

俗話說：「畫皮畫虎難畫骨」，標本作品唯有透過外表展現內在的東西，才有活力，標本整形的道理也是一樣。要將一張鳥皮撐足並不難，但如果不從深層的肌肉及骨骼的解剖結構爲出發點，而僅將各種形態各異的鳥，整理得毫無個別習性，其實也是一種失敗。不了解製作對象之解剖結構的，在標本製作後肯定整理不出栩栩如生的神態。原始的以人爲師，憑主觀經驗做標本的傳統模式，是國內毛皮標本製作業萎縮，甚至倒退的主要癥結。當您在剝下標本的肉體時，不要急於將其當作廢物扔掉，不妨研究一下它的肌肉和骨骼結構形態，平時也要注意觀察動物在活動時的行爲特性，對於剝製標本技術的提高是大有幫助的。

第七節　假眼的安裝與調整

假眼的直徑宜略大於眼眶直徑。在選好或畫好假眼後，需從其正面檢查一下兩顆假眼的瞳孔是否大小相同，虹膜色彩是否眞實，如無問題，便可開始安裝。

將假眼安裝於眼眶位置，用針尖挑起眼眶周圍皮膚，沿著義眼與眼眶間緩緩旋轉一圈，將假眼的外緣嵌入眼眶內。嵌好後調整一下瞳孔的位置，使瞳孔位於眼眶正中或稍偏上的地方，瞳孔的位置，也要兩眼對稱，令目光有所轉注。眼窩內如填的是油灰、橡皮泥、粘土等可塑性材料，則安裝假眼時可將現成假眼反面固定用的鐵絲眼柄彎曲後直接揿入眼窩內固定。眼窩內填棉球或自製假眼的情況下，可在假眼背面或眼窩填充材料上塗少許膠水以起固定作用。微型鳥類有時使用一粒椒（用球狀黑玻璃珠製成的簡易假眼）作假眼的，直接將其揿入眼部位置，不需作調整。

義眼在安裝完畢後，應將眼眶撥成生活時的大致形態，否則待眼眶周圍皮膚乾後很難再調

圖六十三、鳥的目光散視。
A 瞳孔正面朝向兩側。
B 瞳孔正面應偏向前方。

整。並非所有鳥類的眼眶都是渾圓的。鷹隼類的眼眶上緣較平，而鴉類的眼眶常呈現半閉的偏橢圓形，甚至是一睜一閉的特殊形態。按裝假眼時，對眼眶的修飾也很重要。假眼必須完全裝入眼眶內，眼眶的皮膚不能被假眼壓住或向內翻轉。眼眶周圍有鮮艷裸皮或圈狀羽毛的杜鵑、隼、鳩、綠繡眼、鵑類等種類，更要注意眼眶在整形時的完整性；變色部分在標本乾透後還要用色彩加以描繪，因為眼眶對眼睛的色彩起著襯托作用，否則這種細微的變化也會影響到標本成形後的真實性，特別要注意的是那些眼眶有較多肉質部份的種類。

假眼在調整目光時，最容易出現散視現象，即兩眼各朝兩側，目光似乎不能集中在一個方向（圖六十三），從標本的正面看尤其明顯。調整的方法是將假眼靠近喙的邊緣略向內凹，靠近枕的邊緣稍向外突，也就是讓假眼的正面略向前而非各自以假眼的正面朝向純粹的側面。這種微調，有時很難透過在眼眶外的操作來完成，可用長針經口中在假眼的背面進行操作。這種操作，也適合於將過分內陷的假眼，頂托至合適的位置。

有些操作者喜歡在剝出頭部時，就預先將假眼裝入眼窩，爾後再還原皮張。這樣的做法亦可，但要注意避免裝入太大的假眼。預裝假眼有時會使頭部皮膚還原更加費力，所以通常情況下，作者認為假眼在對標本作整形時才裝入更好些。

一時無法安裝合適假眼的標本，應在眼眶內填入略帶彈性的充填物，使眼眶撐得豐滿些，日後在補裝假眼時，假眼尺寸應等於或略小於眼眶，用膠水在眼窩中塗佈固定。

第九章 殘缺標本的修補與整形

作者有時常會收集到殘損的標本，或者標本保存不當而出現不同程度的損壞，因爲標本的來源都是十分珍貴的，所以不能輕易廢棄浪費，這就要求自己要透過巧妙構思和細心操作來彌補缺憾。其實，只要處理得當，很少有完全不能利用的標本。

第一節 標本的修補

嚴格説來，用同種異體的其它個體的相同部位，或同體標本的其它部位對標本進行修補，已構成了一種非自然的人爲拼裝，會使科學研究用的標本失去其價值，但如果是作展示用途的標本，恰如其分的修補，將使觀感不佳的材料恢復生動形體，面貌煥然一新。

壹、羽毛缺損的修補

標本之體表，如果只有少量羽毛脫落，並不會影響外觀效果，但如果羽毛大片脫落，或頭部等關鍵部位的羽毛缺損便會影響觀感。修補方法如下：

一、從其它個體或自體羽毛豐滿處拔取羽毛一撮，如是取自異體，最好選擇與殘損處相同部位的羽毛，而且也要羽色一致。將幾片羽毛如鳥體上那樣次序排列，用鑷子夾持固定，將羽毛基部的部分剪去，只保留前半段有色彩的部分，在保留的半截羽毛末端沾少許白膠，吹開需要修補的部位，使露出脫落羽毛的羽根部位，將該部位下方的羽毛理順，然後小心地將塗了膠的修補羽毛，按羽毛排列的順序輕輕擺放在這層羽毛上，務使綴上去的羽毛與原先的羽毛保持連續性。最後將修補區上方的完整羽毛攏下，蓋住修補部位的羽毛。

粘補羽毛的部位要等完全乾透後才定形，此期間要避免觸摸或其它外力作用。如果需要修補的區域較大，亦不可一次性補太多的羽毛，一般的原則是每次粘羽不超過5～6枚，一次補不完的，要等上次的羽毛粘膠完全乾透之後，再依次補第二次、第三次，直至補完。

羽毛

膠水層　皮層

圖六十四、羽毛的修補順序（1-3）。

貳、翅及尾受損的修補

　　很少人會去修補標本的翅和尾。更準確地說，常用替換的手段來應付這類情況，這樣操作起來效果更好也更方便。常將受損的翅或尾從其基部斷離，再以同種異體的相對部位來代替。由於標本的翅或尾皆有鐵線支架的固定，因此這種修補往往不容易看出破綻。

　　這種替換的手法也用於受損嚴重的頭、頸部的處理。

　　翅、尾個別動力羽毛的脫落，如果有必要修補的話，可用完整的羽毛蘸上膠水，插入用針預先扎好的孔洞中。動力羽毛是指鳥在飛行時起動力作用的較長而大的羽毛，如初級飛羽、次級飛羽和尾羽等。這類羽毛不能剪去後半段。

參、喙和趾爪缺損的修補

　　除了一些名貴種類之外，一般人很少對標本的角質部分進行修補，因爲這些部位修補起來相當困難，即使修補好了，在修補材料上著色也不容易，通常的做法是幹脆將受損部分替換掉。

　　修補喙較短的種類，相對容易些。在喙的斷面插一根短而粗的鐵線作爲支架，用牙科的瓷質鑲嵌填料塑造出缺損的部分，待材料塑化變硬後，用銼刀修飾成形並塗色。如果經費許可的話，亦可用新型樹脂材料進行塑造。另外，亦可以試著用乾燥後能固化的膠水與石膏粉或泥土調合成膠泥進行修補，俟乾燥固化後用刀片將粗糙部分修刮平滑並上色，一切務求與殘留的斷喙渾然爲一體。最後薄薄地上一層清漆加以保護。

　　長喙的斷損，常透過整形來掩蓋，或者要將整個喙的形狀用塑模方式進行再造。直接在斷面上加以修補，往往無法有效地與較小的斷面完好地吻合。也有用竹、木、塑料等現成的材質來削製假喙的，但要求有很高的工藝水平。

　　修補喙的另一種方法是借助其它同種異體鳥喙的殼膜。在鳥的上喙基部用力捻搓後，將其表面的角質喙殼取下，在需修補的斷喙上塗些膠水，再將喙殼套在上面粘牢，這種方法適合於體型較小的種類。

　　趾爪的修補通常不被人重視，因爲標本的多種姿態，均能掩飾這個部位的損傷，即使要讓標本外觀上更完美，將受損腿足整個地替換掉也很方便。爪的掉落可以像取喙的外殼一樣，由別的鳥爪上取爪殼來替代，或剪下不明顯位置的完好後趾來代替殘損的前趾，只要在趾的中間插一根固定鐵絲就可以了。

　　標本的修補是一種不得已的手段，只能用於僅剩觀賞價值的展示性標本。對於作鑑定用的標本，不能作任何形式的移花接木，哪怕是製成的標本不夠完整，它的眞實、客觀性仍然是存在的，一旦用人爲的方法對其進行再創造，這種標本在實質意義上已經成了一件特殊的工藝品而非科學證據。

第二節　殘缺標本的整形技巧

　　當我們得到一隻外表嚴重受損的鳥時，最重要的是要有將它做成較好標本的自信心，不要輕易放棄；接著要對受損部位進行仔細檢查，採取相對的剝製和整形手段，勿使創口進一步擴

大。創傷在胸腹或背部的，不必另開剖口線，可直接在創口處剖剝。對於體型較小的種類，還可考慮不剝或保留局部不剝的保守做法。在這些方面均加以注意後，便能根據標本對象不同的受損部位和程度，來決定具體的整形做法。

壹、背部受損

如遇這種情況，完全可按常規方式處理，兩翼在收攏後，可遮蓋背腰部的大面積創傷，要是創傷面積過大，兩翼已無法掩蓋，可用背剝法剝製後，做成飛翔姿態，用透明尼龍線穿起標本，吊掛在高處。不適於做展翅狀的，製成後之標本，應置於人的水平視線以上的較高位置。由於這樣的處理無法看到受損的背部，因此背部不需要再刻意去修飾和掩蓋。

貳、胸腹部受損

這種情況最爲常見。一般的受損程度，在縫合時會有意識地將兩邊的皮膚朝中間收緊些，借助周圍的羽毛擋住破損處。受損嚴重的，可將鳥做成緊貼地面或樹幹的蹲伏或攀附姿勢，也可將鳥的頭部扭向羽毛完好的背部，將這個部位作爲正面展示。

參、喙部受損

喙被獵槍擊碎，或打鬥受損，或飛撞撞斷，對此的最佳處理方法是將標本做成梳理羽毛或將喙插入泥中、水中或樹洞中的覓食姿態。這種形式的標本看起來更爲生動活潑，只是整形時要注意頸部的準確位置，不要很彆扭地彎出僵直或不可能的角度來。

肆、腳趾受損

這類情況要區別對待：(1)僅一支腳受損時，水禽、涉禽可做成單腳站立式，將受損的那支腳藏在腹部羽毛中。陸禽可做成身體蹲伏的樣子，僅露（或不露）部分趾爪。樹棲鳴鳥可安排在較爲直立的枝幹上，這種姿態下，鳥的兩腳往往分得較開，可將受損的腳收攏緊靠腹部，而將完好的腳伸展握住樹枝，效果也不錯。(2)如果兩支腳均受傷缺損，乾脆雙腿除去不要，直接做成游泳或蹲伏的姿態。

伍、頸部受損

處理起來較簡單，整形時只需將頸部縮起就可以了，只是要注意身體其它部位的狀態要與之相協調。

陸、翼部受損

如是翼部骨骼骨折或被擊斷、被咬斷，不會影響任何形式的整形，遇到損傷嚴重的，做成收翼狀之後效果仍不錯。可以將鳥的頭部轉向翼部完好的一側，使人的注意力都凝聚在完整的一側。如果飛羽斷損不是很嚴重的情況，在製成收翼的標本之後，這種缺陷往往較不易被察覺。

柒、尾部受損

少數幾枚尾羽脫落，在尾巴收攏時不會影響外觀。但是如果尾羽基本上完全脫落時，則可

考慮設計標本站在洞口向外觀望之形式，尾羽脫落的情況並不多見，全部脫落的情況更是少見，主要發生在鳥的換羽季節，尤其飛竄鳥類的尾羽被抓住掙扎扯落，或在剝皮時用力不當而脫落，在這種情況下，要將落下的羽毛收集起來，待整形時再逐枚粘接上去。這不同於用異體或異位的羽毛來替補，這種修補的標本仍有鑑定價值。常見的尾部損傷，主要是尾羽斷離，尤其是長尾的種類。如果你不是完美主義者，盡可不去計較，因為在自然狀態下，鳥類也經常會因為爭鬥、被敵害襲擊或與地面、草叢、樹枝的摩擦而折斷尾羽。

捌、頭部損傷

如果採用替換或異位取羽的修補很容易解決，而在剝製整體的科學研究用標本時卻是極難處理的。當頭部一側受損而另一側完好時，可將標本擺成側臥狀，令未受損傷的一面朝上。但這種情況是極罕見的，由於鳥的頭部通常很小，一旦受到重創，血污、碎骨、腦組織等會使頭部面目全非，並且無法剝製。對於難得的種類，可以將頭部浸在酒精中洗去血污並起防腐固定作用，身體的其它部位則照常剝製。有時，將這類很難整理得完美無缺的標本與它的天敵標本放在一起，作為被獵食之犧牲品，倒也能夠成為理想的陪襯。

整體被擊爛的鳥，也並非完全無用，可收集其喙、趾爪、羽毛作為修補的備用材料。在英國倫敦自然史博物館內，至今還珍藏著一百多年前專家群製作的鳥翅、鳥足和鳥頭的標本。已經滅絕的珍禽渡渡鳥，至今沒能保存下完整的標本，但在英國、丹麥、美國和毛里求斯的博物館仍收藏著這種鳥的殘缺肢體，依然具有科學價值。求全求美是標本製作者追求的目標，但我們不能被這種目標所束縛。動物的一塊皮毛，甚至一根羽毛都有科學研究價值，應該加以珍惜。目前國內許多標本收藏機構只偏重收藏完整標本，而忽視殘缺（局部）標本的收藏，這種情況在標本來源日益不易的將來必須有所改變。

第十章　標本的固定與裝置

第一節　標本的固定

標本剛做成時，其皮膚尚軟，身體各部位均可能改變形態，這方便了我們對標本進行整形工作，但是當完成整形工作之後，便希望能將我們所需要的標本形態保持下來，此時，柔軟皮張的可變性又成了我們要解決的問題。在標本完全乾透，皮張硬化，形態被固定之前採取某些措施，以保持標本形態不變，而固定就成爲繼整形之後的重要工作要項之一。固定的方式主要有六種，茲分別簡述如下：

壹、裹纏固定

裹纏固定是最常用的固定方法，主要是對鳥類標本的軀體和喙進行形態保持。用於裹纏的材料，有紗布、棉條、膠帶和各種線繩等。在翼部不設支架的收翼型標本中，雙翼很容易從背部滑落，完全要靠外在的固定措施來將翼保持在合適位置，而將翼與鳥體裹纏在一起，是最簡便的做法。裹纏時所用的力度很重要，太鬆容易鬆脫或從流線型的鳥體上滑落；太緊又可能造成標本日後發生變形。裹纏的條狀物不可太寬，以免遮住太多的羽毛，而且羽毛被纏繞物弄亂時也不易察覺。在裹纏標本時，先固定一側的翅膀位置，纏繞物的一端由此開始向腹部方向繃直但勿拉緊地慢慢捲裹，捲至另一側翅時，再將這個翅的位置也擺正並趁勢裹住，裹纏物至此完成一圈的纏繞，借助裹纏物彼此的摩擦力使其兩端搭在一起而不分開（圖六十五）。裹纏時至少要纏滿一圈，用紗布等纏繞時也可多纏幾圈以增加摩擦力，防止鬆脫，操作時用力要適度，保證纏繞物緊貼鳥體不滑落但仍要給羽毛層留有彈性餘地。

因爲羽毛即使在平貼體表時，羽毛表面與皮膚之間仍留有空間。如果裹纏得太緊，等標本乾透後，被緊緊纏繞過的地方會留下被勒的凹痕，特別在腹和背部。纏裹物在完成裹纏後通常不打結，而是借助其摩擦力互相粘連，這樣既避免打結時過度收緊纏裹條，又可使標本在逐漸乾燥成形時略有伸展餘地。從這樣的情況出發，用作裹纏條的材質要輕而粗糙，扯成條狀的棉花最適合固定小鳥，大鳥可用紗布多裹幾層，必要時在收口處鬆鬆地縫上幾針以防止滑落鬆散。有時爲看清裹纏物下的羽毛是否被弄亂，也可採用透明的塑料條，在完成捲纏後要在末端縫上一針以固定纏條。

線繩有時也能對鳥類標本進行固定纏繞，但是常會出現纏繞的線滑向尾端而鬆脫的情況。可先在頸部繞上一圈並打結，然後像繞彈簧般地逐步纏遍身體。不過線繩最適合於長喙鳥類，喙部的閉合固定，喙是角質的，緊緊地繞上幾圈並打結，可防止喙在乾燥過程中而張開（圖六十五）。短喙標本的喙，不適合用纏繞結固定，因爲纏繞物往往會向喙端滑落。

圖六十五、鳥喙、羽及軀體的纏繞固定。

在以往的個別做法中，裹纏條將標本的頸和軀體均嚴密地包裹起來。這種木乃伊式的固定法，如今已很少被採用，裹纏的部位，基本上僅限於兩翼所在的身體中段。但是個別的情況，如許多雞形目種類的腿羽，在製成標本之後，顯得蓬鬆，在該部位用較細的紗布或棉條將羽毛纏緊，會有助於形態的保持。

貳、穿刺固定

穿刺固定非常普遍地用於鳥喙和腳蹼的形態保持。以針引線，穿過鳥的鼻孔後在喙靠近顎的地方打結，這樣的結不會向喙尖方向滑落，幾乎適用於任何鳥喙閉合的固定（圖六十六，A）。需要將水禽標本的腳蹼充分展開時，只需用小釘或大頭針將腳蹼釘在平整的木板或硬紙板上，待標本乾燥之後才撤除（圖六十六，B）。

穿刺法偶而也用於收翼的固定。如果穿刺用的針足夠長的話，可從鳥的側面連兩翼在內引線貫穿身體，然後將線的

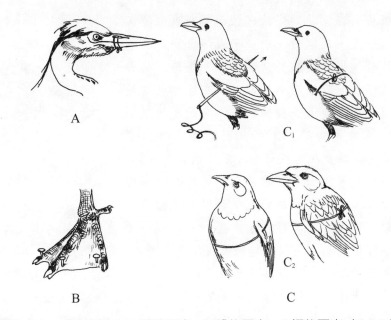

圖六十六：穿刺固定：A 喙的固定，B 蹼的固定，C 翅的固定（C_1&C_2）。

兩端在背部繫緊，這樣雙翼將被很牢固地綁在體側（圖六十六，C_1）。標本乾燥之後剪斷綁線並將線抽掉就可以了。要是沒有長得足以橫穿身體的縫針，還可以透過對翼的局部穿刺來達到固定的目的，將縫針穿上線，先刺穿一側的翅膀（針要扎透肉體才能起固定作用，光從飛羽中穿過是不行的），繞過腹部，再同樣刺穿另一側翅膀，並在背部將線拉緊後打結（圖六十六，C_2）。如嫌這樣做仍不夠牢靠的話，針線在繞經腹部時，也可在腹部淺淺地縫上一針。用穿刺固定兩翼時，也可將被線壓住的羽毛挑起蓋住綁線，這樣，即使在標本乾燥定形後，綁線也不一定要拆去。

參、網狀固定

這種方法很早就被歐洲的標本製作者用來固定體型較大的鳥類。最初人們只是用細繩，如五花大綁般地在標本表面交叉纏繞，形似網狀。後來，這種做法不斷的被改進，雜亂的纏線就逐漸被編得很整齊的網所取代。網繩均勻地包裹在鳥體上，避免了局部纏繞的受力不均現象。

市場上用於包裝水果，起緩衝保護作用的聚苯乙烯泡沫塑料網（保麗龍網）能夠很好用地被用來固定小至鶴鶉，大至雉雞的各種收翼鳥類標本（圖六十七）。用網狀固定鳥體的另一個優點是：可以清楚地看清並調整包裹下的羽毛狀態，利用網狀包裹的原理，有時候布片、廢網兜也能用於固定鳥體。將布片剪一個能容頭部穿過的洞，將頭套入，把布片的四角攏起包住身

體。亦可用現成的網固定鳥體時，把標本
頭部穿入網格，然後用網將標本兜住。

肆、夾持固定

　　比較適合對較薄的部位進行固定，如
展開的翼、冠羽及尾羽等。取兩塊條形硬
紙板，在需要固定的部位兩側對應位置各
放一塊，用別針、小夾子或縫合法使其夾
持住。用作夾板的材料要輕而平整，略帶
可塑性。除了硬紙片以外，塑膠片也是較
適合用來製做夾板的材料。鳥的翼和尾羽
展開時是略帶弧形的，因此在夾持固定
時，要將夾板略微彎曲一下（圖六十八）。
夾板也可根據實際需要自行製作：用一根
細鐵線依所需夾板的大小和形狀彎曲成骨

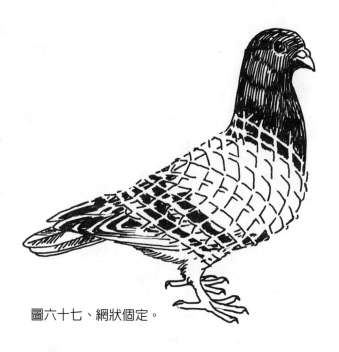

圖六十七、網狀固定。

架，使鐵絲間的距離保持在 1～3 公分，然後在骨架的兩面都糊粘上牛皮紙，等乾透後就成了
很實用的簡易夾板，這種夾板能隨意彎曲成所需的弧度，因此不但能用於翼羽和尾羽的固定，
也可用於收翼時在軀體上的固定。在固定收攏的尾羽或冠羽時，一根彎成V字型的鐵線就能當
作夾子，將需固定的羽毛卡在鐵線間，之後將兩端略絞合一下，省卻了固定夾板的步驟。單獨
製作翅和尾的標本時，只需將標本整好形狀夾入厚書本中，並在書本上壓載重物即可。

　　儘管翼的動態感強
烈，但翼的形態變化不
如尾來得多變。特別要
注意在做尾部整形時，
不要用很平的夾板，大
多數鳥的尾羽呈現不同
程度地疊合成脊形，將
尾羽夾持得如扇一樣扁
平是尾羽整形中最容易
出現的毛病，長尾的種
類，爲保持尾羽的強
度，收攏時疊合成很明
顯的脊，在固定收攏的
長尾時，夾板要相應地
彎成"V"字型。

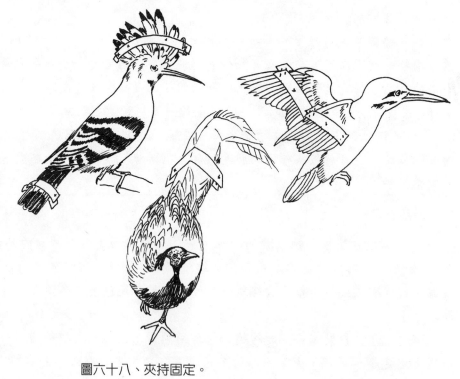

圖六十八、夾持固定。

伍、膠粘固定

用於膠粘固定的膠水，必須具有速乾的特性。這種方法對於喙和趾的固定效果顯著。鳥趾在乾燥過程中，由於筋腱的收縮，會使趾向上翹起而無法抓緊所棲的樹幹。雖然有支架將鳥固定在樹枝上，但伸直的趾站在樹枝上會顯得很虛假。如果在標本剛做成時，將趾與樹枝緊緊粘在一起形成抓握狀，給人的感覺就會真實得多圖（六十九，A）。在鳥的上下喙之間，用膠水粘合，特別適合鸚鵡那樣具特形喙種類的嘴喙閉合固定。

手法熟練的操作者，也能用快乾膠固定翼或體羽的狀態。膠粘固定翼的操作，必須在充填縫合前進行，將膠水點塗在翼部骨骼關節處，趁膠水未乾時對翼的角度進行調整，數分鐘後膠水中的溶解劑揮發，翼也就定型了。膠水還特別適合對蓬鬆羽毛狀態的塑造（六十九，B），在標本整形時，用針挑起需蓬鬆部位的羽毛，在該部位羽根處小心塗布膠水，膠水乾後，羽毛會保持聳立的狀態。戴勝、壽帶的羽冠用膠粘固定，既方便操作，效果也很好。在固定羽毛時，膠水千萬不能沾及羽毛，否則會形成無法去除的結塊。

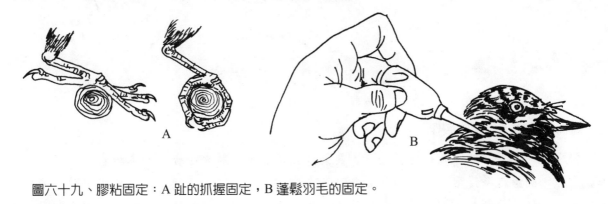

圖六十九、膠粘固定：A 趾的抓握固定，B 蓬鬆羽毛的固定。

陸、支撐固定

有的標本在剛做成時，由於皮膚含很多水份，自身重量較大，光憑雙腿支架的支撐，有時不足以使標本站得很穩。在這種情況下，可在標本兩腿間的腹下另設輔助支撐物，幫助對標本的站立形態進行固定（圖七十）。等標本乾燥後，份量減輕，雙腿支架便足以支持標本重量。支撐固定，多見於用支架法充填成的大型鳥類標本，尤其是像鶴類這樣的蹠蹠較細的種類，不允許有太粗的腿部支架，當標本採取雙腿微曲的姿態時，支架承受的力量要求更大，在標本逐漸乾燥的過程中，皮張的重量可能會將雙腿壓彎，而呈現下蹲的樣子。

不管標本採取怎樣的手法製成，在乾燥定形時，總離不開固定措施。翼部穿扎支架的標本，如果不對翼羽進行固定，無論是展翅還是收翼，均會出現飛羽或覆羽鬆弛下垂的現象。固定措施是保持標本整形效果的關鍵，是整形工作的延續，固定標本的措施不當，亦是造成標本日後變形失真的主要原因。

採取了固定措施的標本，應放在陰涼處慢慢乾燥，避免陽光直射導致褪色或靠近熱源的快速烘乾。標本的乾燥過程，也是防腐作用逐漸體現的過程。快速的乾燥，不如漸進的乾燥過程，更有利於標本的防腐和定型。

大型鳥類的固定，所需的時間要相對長些，要對固定過程中的標本進行經常性的檢查，有不滿意或變形的部位要及時調整，直至標本完全乾透為止。

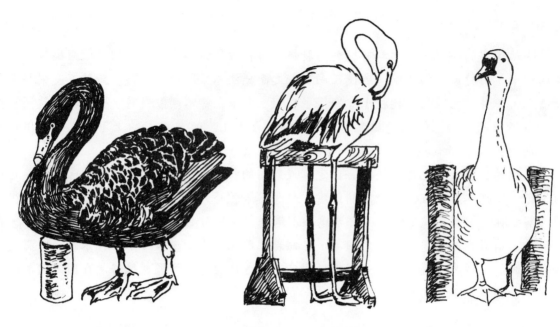

圖七十、支撐固定。

第二節　標本的裝置

壹、置檯板和棲木支架的製作

　　用來使標本站立的木板稱作置檯板，其製作較為簡單，將大小合適的木板表面刨光滑，加工成方形、圓形或多邊形等各種形狀，並進行木材防腐程序即可。使用前在檯板中間，依標本兩腳站立的位置分別打兩個通透的孔，將足心下之鐵線穿過孔洞於檯板背面固定牢靠即成。為美觀起見，置檯板可進行裝飾，如裝上支撐腳，在表面刨削花邊，刷上油漆等，如果準備用來裝置展覽陳列用的標本，置檯板的形狀和顏色可視需要力求統一。除木板外，其它表面平整的板材，如塑料板、玻璃、瓷磚、石板等，均能作為置檯板。不易鑽孔的，可直接在標本足心塗上強力膠，將標本粘在上面。選作置檯板材料的色彩，宜深色有凝重感，其長度不應少於標本軀幹長，寬度至少要稍寬於標本。有時候標本剛做好後並不直接裝在置檯板上，而是先在簡易的檯板上風乾。過渡性的簡易檯板，可用包裝用的保麗龍板（塊）來代替，將標本腳部的鐵線插入其中便可整形。也可專門製作一塊整形時候用的多用途檯板，依標本大小的不同，在檯板的中央鑽一排大小不同之孔洞，就可使腳部的鐵線插入不同直徑的孔中。

　　置檯板適於安裝各種水棲和陸棲的鳥類。

　　樹棲的鳥類要飾以棲木（樹椿），許多人喜愛將標本裝飾在形態奇特的樹根上，精雕細琢的根雕，有時反而會喧賓奪主，讓標本成為工藝品的陪襯，所以在自然博物館和學校的教學展示用的標本中，要儘量少用裝飾性太強的根雕作品作棲木，宜完全採用天然的樹幹以突出真實效果。

　　棲木的選材，以樟、榆、柚、雀梅、梅、大花紫薇、蕃石榴等木質堅硬的材料為佳，一些樹皮斑駁蒼老或具有特色的松、桃、柳、樺、黃楊、竹鞭等也可選用。棲木在用於安置標本

前，要先作一番修飾，主要考慮枝條的去留及枝幹的角度及走向。有些棲木經造型處理後，自身能站穩的，就可直接用來裝置標本，而大多是需要在棲木底部附加一塊檯板以增加支撐面，增加穩定性。

標本用的棲木要在充分乾燥後才可使用，用來裝置標本前，要仔細檢查有無蛀孔，在樹皮縫隙中有無潛伏昆蟲。比較穩妥的辦法是：將選定並修飾好的棲木，用塑膠袋套住紮緊，過一段時間打開檢查有無蟲子爬出或蛀出的木屑，蟲害嚴重的必須棄之不用或用殺蟲藥液灌注殺滅藏匿的害蟲。柳、泡桐、楊等樹木特別容易招致天牛、螞蟻等昆蟲。相對而言，松柏類、竹類、桃、梅的蟲害現象少一些。給棲木塗刷清漆的方法是可取的，即起到美觀的效果又能防止蟲害。

在挑選棲木時，不必刻意追求其蒼勁或蟠曲，亦無需對樹幹作太多的鏤刻，但需要注意的是枝條的去留及位置要有所講究，確保與標本相協調，裝上標本後應給人一種穩定感和美感。一般的規律是大鳥踞粗幹，小鳥棲細枝，粗幹多直立，細枝宜橫斜，攀禽喜直枝，猛禽愛橫幹。裝置鳴禽的細枝，最好帶部份粗幹以便穩固，需將較細的樹枝釘在木板底座上時，可將枝條斜鋸以增加截面積。需要裝置大量樹棲性鳥類標本而一時又找不到合適樹樁時，可取比鳥體略寬的樹木段，水平固定在底座檯板上。或者乾脆用代用材料做出統一規格的樹段（或圓楨）形狀以裝置樹棲性標本，歐美許多自然博物館用結構簡潔緊湊的假枝棲台裝置研究用標本，比抽屜式堆放躺臥式半剝製標本更具直觀性。

當標本被用作科學普及教育展示時，也常用假樹假草模擬自然生態環境，近年來在國內外形成一股熱潮。力求將標本做得更逼真、更接近以及融入自然，已成為許多標本製作者和眾多欣賞者所追求的目標。

貳、標本的安裝

在擬安裝標本的置檯板或樹枝上鑽兩個穿透的孔，其孔徑略大於腳心支架鐵絲的直徑。將標本腳心的鐵線分別穿過兩個孔，再在反面將穿出的鐵絲折彎別住，標本便能固定在樹樁或置檯板上。

裝置時要重新測試一下鳥的重心，尤要注意腳的位置。跳躍前進的鳥，兩腳是平行的（如：麻雀）；行走前進的鳥，兩腳的位置可有先後之分（如：鵪鴿），將腳心的鐵線抽得太緊會導致腿縮入軀體，形成兩腿長短不一，所以當出現鳥體向側面傾斜時，就應檢查兩腿是否等長。另外，鳥的習性也要注意，有些種類是嚴格樹棲的，必須裝在樹枝上（如：壽帶），而有些種類只能裝在水平檯板上（如：天鵝）。鳥的趾型是裝置時也要留意的部分：啄木鳥、鸚鵡、杜鵑、僧帽鳥的腳趾兩趾朝前兩趾向後；鶚、鴞類的趾有時兩趾朝前，有時三趾朝前；蜂鳥的趾則經常一致朝前。

還有一點細節平時不為人所注意，那就是各種鳥類在站立時，身體形成的角度是不同的，啄木鳥、鴨、旋木雀身體多呈直立；藍鵲、伯勞、鶇類身體站立角度明顯要大于鷿、鵪鴿、鷗和雉雞類。具長尾的種類，軀體與棲木的角度近乎直立，如將身體前傾時伴有明顯的尾羽高舉或水平伸直。有的種類既能在地面上活動也能上樹棲息，但有的行為只能在特定的情形下才有，如孔雀只在地面上開屏，鵰鴞從不在平地上打盹，在整形時需考慮到這樣的細節。

圖七十一、標本的安裝。
　　A 樹樁式
　　B 檯板式

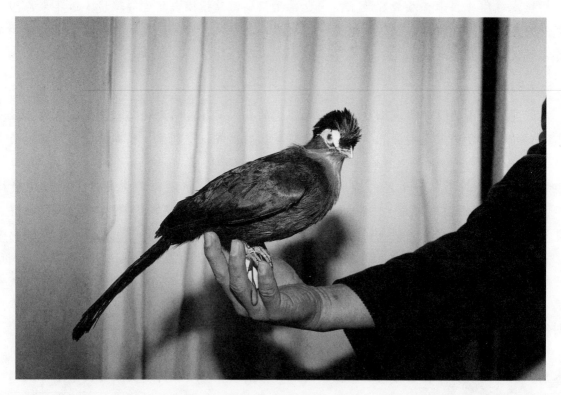

鹿角僧帽鳥收翼標本，鐵線由足心穿出後，保留適當長度，供固定於棲木之用。
（林德豐　攝）

第十一章　標本的保養

第一節　標本保存須知

不管一件標本的防腐措施如何週到，如果在日後的保存過程中，處在不良的環境下，仍然會引起各種形式的損壞，下面的幾個重點是必須加以注意的。

壹、防蛀

蟲蛀是導致標本損壞最大的原因。雖說標本在製作時已經採取了防腐措施，但這種措施主要是爲了防止標本自身機體的腐爛，尤其皮張、羽毛的蛋白質結構，仍然對嚙食有機質的昆蟲具有很大的吸引力。防腐不等於防蟲，即使有一時的防蟲措施，也不能保證經年累月一直對害蟲有驅避作用。除了定期對標本進行檢查和維護外，每年至少要一至兩次對標本存放處進行薰薰、噴灑藥物殺蟲是必要的。爲防止外來昆蟲的危害，用於標本支架的樹樁和檯板要確保殺死所有蟲子及卵、蛹後才能使用。存放標本的場所，要關緊門窗，隔絕潮濕，形成不利於害蟲滋生的局部環境。如能將標本進行密封或眞空保存則防蛀效果更好。

貳、防霉

在春夏之交，常有持續多日的梅雨季，空氣濕度很大，標本如長時間處在高溫高濕環境下，極易發生霉變，嚴重的可使標本報廢。因此，在大量存放珍貴標本的場所，要有恒溫除濕空調設備。標本室要儘量避免選擇在潮濕的底層，陰雨天要儘量少開門窗和標本櫥櫃。雨季過後的晴天，要對標本進行通風透氣，平時在存放標本的小環境空間要放些乾燥吸濕的藥劑。在存放標本的房間內不推荐安裝冷氣或洗手池；夏日冷氣機停止運作時，會在室內形成大量冷凝水汽，增加空氣濕度。同樣，在使用洗手池時，也會令周圍環境中的濕度增加。

參、防陽光直射

陽光中的紫外線，對標本毛、羽中的色素有分解破壞作用，造成標本逐漸褪色。長時間的陽光直射，也會加速標本毛、羽表面的脂性物質分解，使標本表面失去光澤感。標本室的窗戶，要裝有遮光的厚窗簾，室內照明應採用日光燈管。

肆、防塵埃

灰塵對標本的破壞作用也是很驚人的，拿鳥類標本來說，鳥在梳羽時會將尾脂腺分泌的油脂擦抹在羽毛表面，空氣中細微的灰塵會沾附在這層油脂上，日積月累就會地形成沾附性很強的頑固污漬，難以撢除。標本不能靠換羽來更新，我們所能做的是保持環境清潔，將標本放置在封閉的抽屜或櫥櫃中，在每年的定期檢查時，要及時撢去落在標本表面的少量浮塵，以防止太多的灰塵吸附潮濕的空氣及其它有害之物質。

伍、防外力損壞

對標本可能帶來損害的外力作用，包括人力和自然力兩個方面，人力包括對標本多次的捏

摸和拍打、堆放過於緊密的擠壓，以及放置不穩的跌落等等；自然力作用包括小動物的撲咬、昆蟲的蛀蝕等等。在平時的管理中，要防止不相關人員接觸標本，標本室內要禁止煙火及帶入活動物。有關人員在使用標本時，要做到輕拿輕放。

第二節　標本的管理

標本通常是保存在各種密閉環境之中的，用作展示的陳列標本，要將最有特色的一側作為正面，用玻璃與觀眾隔開，有時為彌補單一角度帶來的視覺侷限，可將展示櫃設在屋子正中央以便觀眾隔著玻璃櫃環視，或在標本櫃的背面裝上鏡面玻璃。科學研究用的標本，大多存放在抽屜式的標本櫥中，標本櫃的抽屜較多，主要是為了對眾多標本進行分門別類。大多數情況下，一個抽屜只放一排標本，因此為節省空間，抽屜不做得太深太寬。存放雀類小鳥的，深度不超過 10 公分(cm)。考慮到鳥類標本體型大小不等，抽屜的尺寸規格也可作相應變化，有大有小。

標本的標籤、卡片管理，也是標本管理中的重要內容。標本的標籤至少要有三套，即附在標本上的原始記錄標籤、表明其存放具體位置的檢索卡片以及較詳細的情報資料記錄，保存完整的卡片系統，能幫助使用標本者準確、迅速地找到想檢看的具體對象和相關資料。

原始記錄標籤記錄的要素是標本的名稱（以拉丁文學名表示）、採集地、採集日期、分類地位及主要的外形數據。

檢索卡片主要說明某個標本具體存放在哪個位置，對於標本收藏眾多的單位，每件標本均有獨立的數字代碼，檢索卡片有時備有兩套，一套存檔，一套放在標本所在處。

資料記錄的職能是對原始記錄標籤的具體化，在標籤上不可能詳細記載有關標本的棲息環境、生活習性、食物構成、鳴叫、繁殖及個體特徵。許多情況下，檢索者透過檢看這部份內容，就能得到想要的資料，而不必查看具體的標本，少了標本受損的機會。

所有有關標本的文字資料要真實客觀，特別是標本所附的原始卡片標籤，不能作隨意更改。需要更新標籤的，要反覆核對內容是否一致。對文字已模糊不清的地方，不可憑想像去補全，寧缺于斯而勿訛于斯。

數字代碼是文字資料的扼要補充和連繫手段。每件標本均有一個獨立的數碼，數碼所代表的含義要明確，有時憑借數字就能反映出一定的相關情報。標本的類別、採集地及日期均可由特定的數字來表示，譬如：用字母Ａ表示鳥類，將國內各縣市及離島地區用 01～99 來表示，假設金門的代碼是 12，那麼編號 A120107210 號標本的數字，可包含有〝鳥類標本，採于金門，是 2001 年 7 月採到的第 210 號〞的含義。當然，對于標本的編號，目前尚無統一的國際標準，各單位可以自行訂定一套編碼規則，一旦確定，便不可隨意更改。另外，同一號標本，在原始標籤、檢索卡片及資料記錄上的代碼要完全相同。

有計劃性地對標本進行維護管理也是很必要的，常見的維護重薰蒸除蟲，放置害蟲驅避劑及乾燥劑、標本清潔、環境消毒以及殘缺修補等，其中尤以除蟲及清潔最為重要，後面章節將作具體說明。

第三節　防蟲措施及殺蟲劑的使用

防治標本害蟲，是確保標本長期儲存安全的一項重要工作。

動物標本主要是由蛋白質、脂肪、幾丁質及其它有機物成分構成，它們是某些昆蟲喜蛀的食料。有些標本充填物或附加支架，雖是由高分子化合物組成的塑膠製品、化纖織品等，同樣也會遭受某些蟲害。標本被蟲蛀後，使用價值降低或喪失，給科學研究工作帶來難以挽回的損失，特別是不可替代的模式標本。

標本害蟲的防治，應貫徹〝以防為主，防治結合〞的方針，預防蟲害的措施主要有以下幾個方面：

(1).經常保持標本存放環境的清潔衛生，清掃工作要建立制度，定期進行。對標本室的地坪、門窗、牆壁、天花板等處的孔洞縫隙，要注意檢查，及時發現及時修補。

(2).做好標本入庫驗收和儲存期的檢查。標本入庫前要仔細察看是否帶入蟲體或蟲卵，加強對易生蟲的標本支架做檢查。發現害蟲應先減治處理後才能保存，並注意不要與其它標本混放，然後作好記錄便於複查。

(3).加強溫濕度管理，正確掌握通風控溫控濕防潮的方法，適時採取密閉、避光措施，創造不利於害蟲孳生的環境條件。

(4).撒放防蛀藥劑，定時噴洒殺蟲劑，或對存放環境進行分類套袋密封充氮和薰蒸消毒藥物，對可能潛入的害蟲進行殺滅。

目前防治標本害蟲主要是使用化學藥劑，對化學藥劑的要求是：殺蟲效力大，對環境污染小，對標本不產生污染、腐蝕和損毀等不良影響。按藥物的作用方式，大致可分為胃毒劑、觸殺劑、薰蒸劑、驅避劑幾大類。

(1).胃毒劑：是利用害蟲吃了沾有藥劑的食料後，破壞機體組織，使害蟲生理機能失調，導致死亡。如防腐用的砒霜就有此作用。

(2).觸殺劑：是當蟲體表皮接觸到藥劑後，毒素經過表皮向體內滲透，使害蟲中毒死亡。如家庭用的罐裝噴霧殺蟲劑。

①.敵敵畏：微黃至淺棕色油狀液狀，揮發性較強，稍有芳香味。將浸沾敵敵畏乳劑的布條懸掛在繩索上，在室內任其自然揮發。

②.溴氰氯酯：用 2.5％原液，稀釋於 250 倍的水中，用噴霧器對標本室、標本櫃進行全面噴藥。

③.敵百蟲：50％可濕性粉劑或乳劑加水 100 至 200 倍噴洒。

④.辛硫磷：50％乳劑加水稀釋至 0.5％濃度進行噴洒，消毒最好在光線較暗時進行。

⑤.各類家用噴霧殺蟲劑：主要成份為擬除蟲菊酯，毒性較小，對害蟲直接噴射有殺滅作用。

用藥劑進行噴洒時，應在噴藥一段時間後，待藥劑及水分乾燥後再將標本封閉保存。

(3).薰蒸劑：薰蒸劑是指有些化學藥劑能從固體或液體狀態轉化的氣體，經呼吸系統進入蟲體，使害蟲神經麻痺或生理機能被破壞而死亡，如：溴化甲烷。

①.磷化鋁：在空氣中能吸收水分而分解出磷化氫氣體。藥片要放在阻燃襯墊物上，同時嚴防沾水。

②.溴化甲烷：宜在氣溫高於6℃的情況下使用。

③.硫醯氟：用藥量每立方公分25克左右。

④.福爾馬林－過錳酸鉀：將過錳酸鉀與福爾馬林按3:5的比例混合，每立方公尺70克左右。此方兼具防霉的作用。

採用薰蒸殺蟲時，應嚴格按照規定操作，以確保人員安全。應注意以下幾點：

A.薰蒸場地要採密閉式，與人居住或辦公的地方要隔開。操作時以及藥劑作用期間要懸掛明顯的警戒標誌，嚴禁非操作人員進入，並應嚴禁煙火。

B.參加施藥人員至少兩人，並明確分工。凡患有肺病、肝病、心臟病、皮膚病及體質差的人員不宜參加施藥。

C.操作人員應加強自身防護，穿戴長袖防護衣褲、手套、頭罩及防毒面具。施藥後應迅速離開現場。

D.薰蒸過程完成後，要經過數日的散毒，經檢測確定無殘留毒氣後，方可自由進出。

當需要薰蒸的標本較少時，可選擇密封塑料袋、密封箱或小型薰蒸櫃進行操作，以節省藥物投放量。

(4).驅避劑：是某些易揮發並具特殊氣味和毒性的固體藥劑，在標本周圍經常保持一定的濃度，蛀蟲的嗅覺器官受到藥物刺激後，不敢接近，如樟腦丸。

①.萘：萘是常用的藥品，易揮發，有特殊氣味，以往的衛生球（一稱臭蛋）即是以萘壓製而成的。使用時用紙包或紗布裹後散放在標本周圍。

②.對位二氯化苯：使用方法與萘相同，用藥量每立方公尺不少於100克。

③.冰片：可如樟腦丸般使用，亦可溶於酒精，以小杯盛溶液放在標本附近。

有些藥劑兼具殺滅和驅避的作用，但各種藥劑有一定的適用範圍，各種害蟲對藥劑的反應也不相同，因此在具體操作時，必須首先了解其性能和使用方法，才能取得理想效果。

(5).充氮降氧：是利用窒息性氣體替換空氣中的氧，使害蟲缺氧死亡。一般採用塑膠膜密封或密封艙來進行操作，但目前此法還未普及，尚待進一步試驗和推廣。

為害標本的害蟲種類很多，有的是直接蛀食，也有的是破壞支架、標籤及填充物，造成間接危害。現將中國大陸地區最常見的標本害蟲及其主要防治方法列表於後（表三），使大家有個粗略的了解，因為牽涉到浩繁的化學及昆蟲生態學內容，在此只能作最簡單的介紹。

表三、中國大陸地區主要標本害蟲一覽表

名稱及歸屬	分布	形態特徵	危害對象	殺滅方法
黑皮蠹 鞘翅目皮蠹科	全國各地	體長2.8～6mm，赤褐至黑色，全體密生深色細毛。幼蟲體長8～10mm，圓錐形，頭大尾小，尾有長毛一束。	皮、毛、羽	1.薰蒸。 2.噴洒。 3.充氮降氧。
花斑皮蠹 鞘翅目皮蠹科	除西南外的大部分省區	成蟲體2.4～4mm，橢圓形，深褐色，有光澤，鞘翅近基部、中部及近端部有一條顯著紅褐色花斑。幼蟲紡錘形，體生褐毛，尾毛較長。	毛、皮、昆蟲標本等。	1.薰蒸。 2.驅避。 3.噴洒。
赤毛皮蠹 鞘翅目皮蠹科	東北、華東、華南等地	成蟲體長5～7mm，長橢圓形，暗褐色，頭及前胸密生赤褐色細毛，腹節兩側有半圓形黑斑。幼蟲體長13～14mm，圓錐形，胸、腹節深黑褐色。	皮、毛、羽、骨	1.驅避防蟲。 2.薰蒸。
擬白腹皮蠹 鞘翅目皮蠹科	東北、華北、西北、華東、廣東、四川	成蟲體長6～8mm，橢圓形，深褐色，背板前緣及側緣有淺色毛帶，側緣毛帶基部各有一排卵形黑斑。幼蟲圓錐形，胸、腹背深褐，節間及腹面黃白色。	皮、毛、羽、角、角、昆蟲	1.薰蒸。 2.充氮。
白腹皮蠹 鞘翅目皮蠹科	京、豫、魯、鄂、湘、川、粵、蘇	成蟲體長5.5～10mm，橢圓形、紅黑色，前胸背板中央有三個圓形黑斑，腹節兩側各生一個黑斑，其餘部分均生白毛。幼蟲圓錐形，暗褐色，密生黑色粗毛。	皮、毛、羽、鱗	同上
家庭鈎紋板蠹 鞘翅目皮蠹科	全國各地	體長7～9mm，橢圓形，黑褐色，腹部各節兩側各有一個鈎形黑毛斑。幼蟲圓錐形，密生黑褐色粗長毛，體節13節。	皮、毛、羽	1.充氮降氧。 2.藥物防蟲。 3.薰蒸。
紅圓皮蠹 鞘翅目皮蠹科	以北方地區為主，閩、湘鄂亦有發現	體長3～4mm，倒卵形，赤褐色，前胸背板密生、白、黃、褐色鱗片，兩側色淺，中部色深，腹面密生白色鱗片。幼蟲長圓形，黃褐色，頭及各體節有黑色粗毛，尾有長毛。	羽、皮、毛、昆蟲標本	同上
小圓皮蠹 鞘翅目皮蠹科	遼、京、冀、豫、魯、蘇、瀘、川、鄂等地	體長2～3mm，卵圓形，深赤褐至黑色，鞘翅上有三條淺色鱗片組成的波狀橫紋。幼蟲紡錘形，腹末三節兩側斜生向上的黑色剛毛。	皮、毛、角、羽	1.薰蒸。 2.噴洒。
百怪皮蠹 鞘翅目皮蠹科	東北、華北、西北及鄂、贛、粵、川等地	雄成蟲身體狹長，體壁黃褐色，鞘翅柔軟易彎曲；雌成蟲無翅，觸角較短。幼蟲棒形，背節後緣有黑色剛毛，受擊時蜷成球形。	皮、毛	薰蒸為主

中國大陸地區主要標本害蟲一覽表（續接前頁）

名稱及歸屬	分布	形態特徵	危害對象	殺滅方法
煙草甲 鞘翅目竊蠹科	遼、京、華北、華東、華南	成蟲 2.5～3mm，橢圓形，赤褐色，密生黃褐細毛，頭隱於前胸下，能上抬，前胸背板從背面看為半圓形。幼蟲身體彎如C形，體圓筒形有皺紋，體密生白色細毛。	各類動、植物標本	1.驅避為主。 2.薰蒸。
竹蠹 鞘翅目長蠹科	京、津、華東、中原及四川	成蟲體長 2.5～3.5mm，紅褐至黑褐色，頭隱於前胸下不能上抬，前胸背板近似圓形，前緣有鋸齒狀突起。幼蟲頭較大而圓，身體彎曲，全體乳白色。	竹或木製的標本支架	1.浸泡。 2.烘烤支架。 3.薰殺。
谷蠹 鞘翅目長蠹科	除東北、西北外，遍布全國	成蟲體長 2～3mm，細長筒形，暗紅至黑褐色，頭大隱於前胸下，前胸背板近似圓形，中部隆起，並有小瘤突，鞘翅上有縱列小點紋。幼蟲與竹蠹幼蟲相似。	同上	同上
中華粉蠹 鞘翅目粉蠹科	中原、華東及西南部分省區	成蟲體長 4～5mm，赤褐色，頭及前胸背板密生金黃細毛，複眼黑色突出，鞘翅縫區黑色，鞘翅較長。幼蟲白色，頭、胸部肥大，口器赤褐色、腹末較細圓。	同上	薰蒸
裸蛛甲 鞘翅目蛛甲科	全國各地	成蟲體長 2～3mm，寬卵圓形，紅褐發亮，形似蜘蛛。幼蟲體彎曲，乳白色，頭部淡黃色，上顎黑褐色	動植物標本	1.薰蒸。 2.噴灑。
日本蛛甲 鞘翅目蛛甲科	東北、華北、青海、甘肅等地	成蟲體長 4.5～4.8mm，赤褐至黑褐色，前胸背板中央有一對明顯的黃褐色隆起毛墊，鞘翅近基部及端部各有一白色毛斑。幼蟲似裸蛛甲，體色略灰暗。	毛、羽	1.薰蒸。 2.噴灑。
大谷盜 鞘翅目谷盜科	全國各地	成蟲 6.5～10mm，扁平長橢圓形，深黑褐色，頭三角形，前背板前緣兩角突出，密布小刻點，胸與翅呈頸狀連接。幼蟲長扁平形，灰白色，頭部近方形，腹部較肥大。	標本毛絨	同上
大眼鋸谷盜 鞘翅目鋸谷盜科	全國各地	成蟲體長 3～4mm，深褐色，扁長形，頭部近三角形，大眼突出，前胸背板長方形，中央有三條縱脊，側緣有六個齒。幼蟲扁平細長，頭部橫橢圓形。	竹木支架、昆蟲標本等	1.薰蒸。 2.充氮降氧。
赤足椰甲 鞘翅目郭公蟲科	魯、浙、閩、鄂、粵、桂、甘、新	成蟲體長 3.5～7mm，長卵形，體深藍或深綠色，有光澤，足紅褐色，體散布稀疏黑毛。幼蟲細長圓筒形，白色具紫斑。	各類動物之剝製標本、骨骼標本	1.薰蒸。 2.噴灑。

中國大陸地區主要標本害蟲一覽表（續接前頁）

名稱及歸屬	分布	形態特徵	危害對象	殺滅方法
赤頸椰甲 鞘翅目郭公蟲科	魯、鄂、川、粵、桂、閩、甘等地	成蟲體長4～6mm，長卵形，頭的前端和鞘翅末端藍色，背面其它部位，足均爲紅褐色。幼蟲與赤足椰甲相似。	同上	同上
黑菌蟲 鞘翅目擬步甲科	全國各地	成蟲體長5.5～7mm，橢圓形，黑色無毛，有光澤，鞘翅上有明顯的刻點行。幼蟲扁圓筒形，體壁骨化部分黑褐，背中線淺色。	標本之皮、毛及羽	同上
褐幽天牛 鞘翅目天牛科	東北、京津、中原、四川、內蒙	成蟲體長25～30mm，褐色，觸角絲狀，前胸背板中央有一條光滑而稍凹的縱紋，其兩側各有一個腎形凹陷。幼蟲粗肥，長圓筒形，略扁，體白色，頭胸深色。	松、樺木之標本支架	1.薰蒸。 2.浸泡。
星天牛 鞘翅目天牛科	除西北、西南外的大部分省區	成蟲體長19～39mm，黑色，前胸背板有側刺突，鞘翅具小形白斑。幼蟲圓筒形，淡肉色，粗而肥胖。	各類標本之木架	1.薰蒸。 2.烘烤。
黃星桑天牛 鞘翅目天牛科	京、冀、華東、四川、雲南	成蟲體長16～30mm，黑色，頭部中央及複眼後方有黃縱紋，鞘翅有黃色點斑。幼蟲圓筒形，頭部黃褐，胸腹黃白。	同上	1.薰蒸。 2.烘烤。 3.浸泡。
松褐天牛 鞘翅目天牛科	冀、京、滬、蘇、浙、閩、台、粵、桂、湘、川、藏	成蟲體長15～18mm，黃褐色至赤褐色，每一鞘翅具五條縱紋，由方形的灰、黑相間的毛斑組成。幼蟲白色，粗肥，長圓筒形。	同上	1.浸泡。 2.洪烤。
桔褐天牛 鞘翅目天牛科	滬、浙、蘇、湖、廣、四川、雲南等地	成蟲體21～51mm，黑褐至黑色，有光澤，生灰黃色短毛，頭頂兩眼間有縱溝，鞘翅肩部隆起。	同上	同上
家茸天牛 鞘翅目天牛科	多於北方地區，亦見於山東、四川、上海	成蟲體長9～22mm，棕褐色，生褐灰色絨毛，遍布刻點。	危害松、杉、樺、柳等多種木材	1.薰蒸。 2.烘烤。
袋衣蛾 鱗翅目衣蛾科	遼、京、冀、魯、滬、贛、湘、鄂、川	成蟲體長4.5～7mm，翅展10～13mm，前翅背面灰褐，後翅黃褐，有光澤。幼蟲白色，頭部褐色，以所吐絲與纖維織成袋囊。	毛、羽	1.薰蒸。 2.噴洒。 3.充氮降氧。 4.放藥驅避。

中國大陸地區主要標本害蟲一覽表（續接前頁）

名稱及歸屬	分布	形態特徵	危害對象	殺滅方法
幕衣蛾 鱗翅目衣蛾科	同上	成蟲體長 5mm，翅展 10～15mm，翅淺灰白色，頭黃色。幼蟲白色，頭及第一體節背面深色。	同上	1.薰蒸。 2.驅避。
谷蛾 鱗翅目谷蛾科	除西北、西南外的大部分省區	成蟲體長 5～8mm，翅展 12～16mm，頭頂有灰黃色毛叢，體黑灰色，前翅散生不規則黑斑。	標本之皮、毛、羽	1.薰蒸。 2.充氮降氧。 3.驅避。
書虱 嚙蟲目書虱科	華東、華南、中原、湖廣、四川	成蟲體長 1～1.5mm，扁平長橢圓形，柔軟，黃白色，無翅，頭大，腹部肥大。	動植物、標本	1.噴洒。 2.驅避。
塵虱 嚙蟲目竊蟲科	華東、川陝、湖廣	成蟲體長 1.5～2mm，淡黃色，複眼較大，黑色，觸角絲狀。	毛、羽	同上
毛衣魚 纓尾目衣魚科	全國各地	成長體長 9～13mm，無翅，體被銀灰色鱗片，腹末有三根尾鬚，體節由胸至腹逐漸細小。若蟲如成蟲。	毛、羽、皮張	同上
家白蟻 等翅目家白蟻亞科	主要見於長江以南	兵蟻頭近卵圓形，黃色，頭部有一圓窗。長翅繁殖蟻體形較肥，褐色，翅淡黃色。	以蛀木爲主，兼食各種有機物無機物。	1.噴洒。 2.挖穴。 3.捕殺。
黑胸散白蟻 等翅目異白蟻亞科	主要見於長江以南，亦見於遼、京	兵蟻頭呈長方形，淡黃色，額平無隆起。有翅繁殖蟻較小，體黑色。	同上	同上
黃胸散白蟻 等翅目異白蟻亞科	兩廣、江、浙、西南部	兵蟻頭呈長方形，淡黃色，側視額部隆起，有翅繁殖蟻前胸背板黃色，體形較小，翅相對較大。	同上	同上

說明：1.本表所列之害蟲，僅爲在儲藏室中可能出現之昆蟲，有的直接蛀食標本有機物，有的蛀食標本之竹、木支架，乃至損害標本，非昆蟲類不包括在內。

2.不蛀食標本及附件，但可能對標本保存構成威脅的種類不包括在內。

3.本表依據中國財政經濟出版社 1985 年版《倉庫害蟲防治圖冊》資料編製。

第四節　標本灰塵及霉斑的去除

塵埃與黴菌幾乎是無處不在的，空氣的流動會將微小的塵埃顆粒帶到任何的角落，而黴菌除了在標本的機體上孳生以外，也能在竹、木、鐵器甚至塑膠製品上著生並繁衍。這兩類物質與標本毛、羽表面的油脂相互作用後，會形成頑固性的附著，菌絲能侵蝕並損害標本，而沾附的灰塵除了影響標本的外觀以外，還給各類細菌、蛀蟲的繁殖創造了條件。

塵埃和菌絲要在定期的檢查和清潔時及時地加以清除。有時由於疏於管理，標本已經沾附一層灰塵或出現了菌斑，此時若用常規的水洗或撣掃，既容易損壞標本又起不到清除的效果，這時我們可以考慮採用局部浸濕的方法來操作：

在一小杯溫水中滴入洗潔精（或洗髮精）數滴，並加入有機溶劑（如：汽油或二甲苯）一匙，液體的濃度沒有嚴格規定，污染嚴重的，藥液濃度可大些，甚至直接用洗滌液和有機溶劑進行局部擦洗。在清潔全身爲白色羽毛但已呈現淺黃色的標本時，可加入過氧化氫溶液（雙氧水），使清潔液與氧化氫的濃度保持在 $1\sim5\%$ 左右。因過氧化氫有氧化漂白作用，非白色羽毛的種類不宜使用，而且其濃度不可太大，以免對羽毛產生腐蝕作用。

用乾淨棉球或棉布浸透洗滌液後，將需清洗的羽毛沾濕，靜置數分鐘，然後順著羽毛的長勢由頭部向尾部方向作多次單向重複揩抹，棉球髒後應更換清潔濕潤棉球繼續擦拭，直至不再擦到髒物爲止。如污漬仍無法擦下，可用高濃度洗滌液作重點擦拭；一手輕托被擦部位的羽毛，另一手持濕布羽片作力度稍大的刮擦，爲防止羽毛被擦落，用力方向要順著羽小枝的生長方式，即與羽毛的主軸桿垂直。重點擦拭的羽毛僅限於飛羽和尾羽這樣的大根羽毛，廓羽是不適合用力擦抹的。對於體羽不易擦淨的部位，要用高濃度溶劑多浸潤一會兒，然後再操作。洗滌液要儘量作用於污漬部位，但勿將羽根處完全浸濕，以免將防腐藥洗去或將皮膚泡軟，令羽毛容易脫落。

清潔完畢後，可用乾淨毛巾和手帕如固定標本般裹住羽毛，使用吹風機吹拂包裹上由羽毛上吸出的水分。吹風機不可離標本過近，要與標本呈切線的角度並來回晃動，避免固定對準一處長時間吹拂。吹風機所及之處，一定要加以包裹，這樣可避免羽毛被吹散弄亂。還應注意的是，不可將濕標本放在爐旁烘烤，不僅是由於洗滌劑中含有易燃揮發的成份，還因爲烘溫過高會使羽毛被烘焦。溫度合適的暖風，有利於將羽毛縫隙間的溼氣帶走。

標本在吹至八成乾時，可撤去包裹物，整理一下羽毛，放在通風處令其完全乾燥。

喙和跗蹠、趾爪的清潔較簡單，可用棉球蘸苯酚酒精液直接揩擦，清潔雙眼可用酒精。

經過清洗的標本應放在封閉櫥櫃中保存，並放些樟腦丸、麝香草酚防霉防蛀。反覆的清洗，會影響標本的外觀質量。羽毛失去光澤感時，可試用美觀化妝品加以修飾，但忌用量過大或使用含酸、鹼的藥液。在保持羽毛外觀光潔度方面的嘗試尚不充分，一般情況下不推荐套用美髮護髮用品。任何形式的清洗，對標本質量都有不同程度的影響，因此，要注意日常管理中加強防塵和防霉的工作，而不能依賴於各種補救的措施。有些情形下，標本也能完全浸設於酒精中去污，但效果不如局部清洗，現已很少採用。

第十二章　乾燥鳥類標本的另類製法

第一節　微型鳥類非剝製標本之製作

　　鳥類中的鶯類、蜂鳥類、吸蜜啄花鳥類的體型都十分纖小，若採用常規的剝製方法顯得比較困難。作者在多年實際操作中摸索了一些新穎的製作法，供大家參考。

　　將小鳥浸於酒精中數小時略作固定，然後取出令羽毛自然乾燥。將鳥仰臥在工作檯上，用小剪刀小心地在腹部橫剪一個剖口，及時吸附流出的污物後，由剖口處用鑷子探入腹腔拉出鳥的內臟，之後用棉球將體腔內部吸附乾淨，並填入浸有苯酚酒精飽和溶液的棉球暫時消毒。鳥的舌、食道和氣管可由張開的口中抽去。眼球可由眼眶中緩緩挖出，如眼球過大，可將眼球搗破後逐塊取出，同時將流出的液體吸附掉。腦組織是必須去除的，方法是在挖去眼球後用針由眼窩外將顱腔捅出窟窿，用細鐵絲或注射器針頭經此孔將腦組織攪爛，片刻後用注射器向顱內注水，增大的內壓使腦組織從眼窩的穿孔中流出，多沖洗幾次直至不再有組織隨水沖出，及時將水與腦組織擦掉並吸乾。

　　在鳥的眼窩中填入棉花或油泥，眼眶太小充填困難時，可用拔去針頭的注射筒抽取受熱溶化的可塑材料（如：橡皮泥）向眼窩內緩緩推注直至充滿眼窩。冷卻後充填物變硬，可供固定義眼之用。頭顱的防腐可通過枕部向顱內注射液體防腐劑來實現。

　　腹腔內沾有藥劑的溼棉球在半小時後取出，代以沾有防腐粉的乾燥棉球，不管採取何種配方的防腐粉，均應摻入適量的揮發性萘粉（樟腦粉）以利藥物的滲透。考慮到乾燥後胸肌會有很大程度的收縮，體腔內的棉球需填塞得緊固些，使軀體豐滿。頸部和頦部的充填，可由口中充填來完成。在腹部開口處，可以略縫幾針收口或不加縫合，而將剖口附近羽毛攏蓋過來。

　　初步處理完的標本，在腳心位置向腿部插入鐵絲直至跗蹠上端的關節上方，末端露於腳心外。雙翼的固定，如常規做法。在鳥的雙腳間要夾入棉球，以固定兩腿的間距。

　　經整形的標本，要頭朝下地完全堆埋於乾燥吸濕劑（如：矽膠顆粒）中。先在容器底部放些吸濕劑，然後拎住鳥尾將鳥體固定在容器中部，逐漸加入吸濕劑直至將鳥完全埋住。將盛有包埋標本的容器，加蓋置於陰涼處，直至標本完全脫水乾透後取出保存。

　　用此法製作的標本，具有操作簡單外表美觀之優點，適合於體重50克以下的小型鳥。由於此種做法標本體內殘留有較多的肌肉和骨骼，在日後的保管維護中要將標本置於密閉的條件下，以防止蟲蛀及長霉。經實踐證明，此法同樣具有良好的防腐效果。

　　乾製之小鳥標本，有時會由於胸肌過度收縮而變得胸部扁平，因此在整形時要有意識地使胸腹部羽毛蓬鬆些。最常用的固定方法是用膠水將該部位羽根定型，也可在堆埋乾燥劑時，在該部位的羽毛間夾雜些粉末顆粒。

第二節　鳥類的局部剝製標本

　　鳥類的局部標本，在科學研究中多用於作解剖比較或顯示個體特徵。在布置生態式展示時，局部標本也能派上用場。

壹、頭部標本

取鳥類的頭部並附帶一段頸項，剝去其中的肌肉骨骼，並對皮張作防腐處理，充填及整形方法如同完整的剝製標本。等標本乾透後將其按自然將態粘牢在略大於頸項的圓形基座上。

貳、翅及尾之標本

是資源調查中常用的方法。用於製作標本的翅，要從翼基部與軀體斷離，保留所有的飛羽及覆羽；尾要保留尾綜骨及部分尾上、尾下覆羽。按常規方法剝出肌體並防腐，整形時要將羽毛展開、壓以重物進行固定，直至乾透。這類標本是半剝製標本的重要組成，對於研究種的鑑別、鳥的換羽以及鳥的飛行均有價值。在野外調查統計數量時，每隻鳥只取同側的翅膀。

參、鳥足標本

將鳥的腿從基部與身體斷離，剝出腿部肌肉，保留脛骨，將皮張連同蹠、趾浸泡在酒精中一星期，進行防腐固定後取出，在脛骨上纏些棉花，將腿部復原。標本的趾要伸直，趾型也不能搞錯；具蹼的種類，蹼要充分展開。趾的固定，可借助在腳心貼一張硬紙片，俟乾透定型後撤去。

肆、半浮雕式標本

在紙上畫出鳥的側面草圖，用直線決定鳥體各部分的去留位置。如圖將標本需要保留的部位切割下並剝製、防腐和充填。每個獨立的部份都要插入鐵絲進行固定，待標本乾燥後按草圖所示的位置和角度將它們分別固定在相應的平面上。這類標本主要用在強調視覺效果的場合，營造動物穿牆而出或潛入水中的印象，特別富於裝飾性。在獸類標本中，帶角的種類常運用此法剝製（將作專章另外介紹），體型較大的鳥類如犀鳥、鴕鳥、鷫鷞、天鵝等用半浮雕法製作也很合適。

伍、皮張標本

將鳥皮完整剝下，保留嘴喙和足，顱骨和翅、腿內的骨骼一併除去，在皮膚內側用防腐粉進行細緻處理。

將鳥皮擺成背部朝上的姿態，雙翅可疊於背部也可向外展開攤平，頭部彎向一側，尾部羽毛也作扇形展開。然後在皮張兩面壓以平整的重物，直至完全乾燥。

鳥皮剝製標本也是半剝製標本的一種形式，製作簡單，便於存放。小鳥皮張可套在塑料袋中，編號後能多張水平堆放，大型鳥皮也需水平擺放於櫥櫃或裱框中，避免彎曲造成的斷裂損壞。

皮張標本可製成裝飾品，方法是將鳥皮嚴格從中線剖成對稱的左右兩片，嘴和足棄去不用，尾羽難以均分時可悉數拔下備用。把經防腐處理的皮用膠水粘貼在平板上，使羽毛朝外。腹部皮張過寬的話，可在膠水及皮張乾透以後用利刀割去不需要的部分。在相應位置畫上喙、足和眼，粘上尾羽，配以植物標本或畫上花草，裝入裱框，一幅真實的鳥羽貼畫就完成了。這樣變相的工藝品並非我們所希望的標本，要防止以大量珍貴、完整的標本材料做這樣的工藝製作，此法應僅限於對報廢皮張的利用。

第三節　無依托鳥類標本的製作

以往的鳥類標本製法，總是習慣性地將標本裝置在櫥櫃或木板等依托物上，常使作品具有更多工藝化的意味。當需要將多個標本放在一起時，往往礙於依托的無法協調，而形成多個個體的堆砌，而且有時，標本依賴於依托物站立，即使姿態不正確，重心不穩定，也不易察覺。另外很有意義的一點是無依托標本可以很緊密地排放以節省空間。對於改變國內半剝製標本的躺臥式擺放，樣式單調的現狀提供了可能性。

無依托標本的最大特點是：以足作爲標本重心的直正支撐點，腿部支架不再需要從腳心穿出起固定作用，它必須能夠以活著的姿態站穩在任何平整的表面，甚至能做出各種動態。

製作這類標本時，剝製手法一如常規的做法，只是要考慮到怎樣使標本的重心穩定而準確，在整形和充填時，採取強調重心的措施。唯一有顯著不同的做法，是穿扎腳部的鐵絲不在足心穿出，而是繼續貫穿整個中趾，在趾端截去多餘鐵絲。這樣做可以使趾部與跗蹠的角度被固定，防止趾受體重的壓力而變形，造成標本俯仰不穩。其它的輔助措施還有會加充填物重量、增加足外支點以及適度吊掛等。

一、在體内填充物中增加重物

凡外形對稱，具有一定重量的固體，性質穩定的，均可利用石子、成團的金屬絲、螺帽、石膏團、橡皮泥塊等作爲一部份充填物。放置的位置，常在體內兩腿中間稍偏後的地方。爲便於標本充填縫合後調整重心，作者習慣於採用可塑性的橡皮泥，將沾有防腐粉的橡皮泥團與充填物一起縫入體內，整形時用手在標本體外採用泥塑般的手法加以調整。

增加重物可使標本如〝不倒翁〞那樣，重心不易偏離。

二、在不失真的前提下，壓低鳥的體位，展開足趾，增大重心支撐面

在標本剛做好時，可將趾端露出的鐵絲暫時保留，插入臨時依托平面進行整形，分開趾、蹼，待標本乾燥固定後，將露出體外的鐵絲剪去。櫥櫃的種類，在標本甫製作完時，便可將趾部露出的鐵絲剪掉，將趾用線繞在粗細合適的光滑木棍上作抓握狀固定。乾後拆線並抽去木棍，令鳥趾保持空心抓握的狀態。這類標本在以後需要的組合裝架時，可進行自由搭配。爲避免在新的支架上站不穩，可在趾前後左右的邊上鑽幾個小孔，插入竹簽或小釘作爲扶持。

三、尋找兩腳以外的支撐點

鳥的尾和喙有時能作爲輔助支援，與兩足形成三點穩定結構。用尾作輔助支撐時，穿在尾部的鐵絲要有支持標本重量的強度，外露的鐵絲長度與尾羽長度相等。當以喙作輔助支撐時，重心位置要前移至胸部，體內如放重物亦位於兩足與喙支撐點的上方。

有時展開一側或兩側的翼，以翼支地（如猛禽鬥蛇時，常以翅支地，防止兩腿因被捲纏而失去重心），亦能起輔助支撐作用。但對於標本而言，騰空的展翼並不能起到太多控制平衡的作用。兩足著地的無依托標本，不推荐動感太強的姿勢，以免標本製成後站立不穩。

四、對跳躍、飛行等重心不在足部的情況需作不顯眼的吊掛、牽引或支撐

飛翔姿態的標本當然可用尼龍線吊掛起來，比較難處理的是足部著地的騰躍動作。最簡單的解決辦法是：在標本不起眼的部位，安插足以承受整個標本重量的臨時性支架，安裝時插在

設計位置，並將支撐之鐵絲巧妙地掩飾。在嚴格意義上這樣做也屬於有依托支撐，但是與傳統的固定依托仍有所區別，它具有更大的可更換及適應性。

　　無依托剝製標本很多地方適用於獸類和爬行類等四足動物，而將兩腿站立的鳥類做成這類形式的標本，對於標本姿態調整及製作的精確程度都提出了更大的挑戰，也給傳統的標本做法提供了新的概念和思路。

第四節　鳥巢及鳥蛋標本的製作

壹、鳥巢的標本製作

　　鳥巢標本其實談不上製作，從野外採回的巢已是個現成的標本。只需將巢充分晾乾，套在塑料袋中薰藥消毒，殺滅寄生蟲和病菌後便可保存起來。在採集標本時應注意：

1. 要十分確定所採的巢是哪種鳥所築，以親眼目睹親鳥從巢中飛出為準。
2. 所採的巢要完整，包括巢所纏掛的部分樹枝、巢內的襯墊物，以及可能出現的蛋。
3. 採巢的時機要掌握準，巢內有雛鳥時要等雛鳥育成離巢後再採摘下（可先在巢附近做好識別標記）。
4. 巢的標本要有選擇性，適宜收藏的多為巢結構緊密，精緻的雀形目小鳥所營造的碗狀巢或球狀巢。凡巢體積龐大、結構鬆散的只需拍照存檔，不宜收藏為實物標本。另外，對於珍稀種類鳥巢的採集要慎重，以免影響牠們的繁殖活動。
5. 不可對採得的鳥巢作人為的修改和加固；對於外形結構易鬆散的鳥巢，可在外圍樹枝草葉間，點塗少許凝結後透明的膠水，以起固定作用。

貳、鳥類標本的製作

　　蛋是鳥類的一種生命形態，製作鳥蛋標本的重要性，有時並不亞於剝製標本。透過對鳥蛋的研究，人們能夠知道不少關於鳥的生態行為和繁殖習性的知識。採集、製作鳥蛋標本，也是專業工作者必修的專業知識。

　　在一塊平板上塗少許顏料，然後將蛋放在上面，鳥蛋沾到顏料的部位便是適合鑽孔的重心位置，在重心位置小心地鑽一個孔。鑽孔的工具因蛋的大小而異，大型的鴕鳥蛋用電鑽打孔；中型的雉雞蛋用磨成鈍尖的鐵釘或錐子鑽孔；麻雀蛋則用縫衣針或注射器針頭鑽孔。孔徑大小視蛋的體積而定，大型蛋的孔徑可有綠豆般大小，小型蛋的孔徑不能大於米粒。

　　將孔朝下，用注射器向蛋內注入空氣，受內壓的作用，蛋內容物從孔中流出，主要是蛋清。蛋清排得差不多時，手握蛋殼快速搖晃，促使蛋黃破裂，然後重複孔朝下的注氣操作，將蛋黃逼出，當蛋黃內容物基本排出後，用注射器從孔口向卵殼內快速注水，迫使可能殘留的內容物隨水流一起從孔口溢出。重複進行注水操作，直至將卵殼內部完全洗淨。以前有些資料介紹用水浸泡鳥蛋，讓蛋黃吸水變稀，便於清除的做法有一定的局限性，因為有些卵殼上的斑紋也可能會被洗掉。

　　製作小型鳥蛋標本時，常出現很薄的蛋殼無法承受內壓而漲破的情況。解決的方法除了適當打大孔洞口徑外，還需將鳥蛋完全浸沒於水中，利用水的外壓減輕蛋內的壓力，用注射器向

蛋内緩緩注入清水而非空氣。注水速度一定不能太快，當小孔被蛋内容物堵住時，應先清除孔口的粘液再繼續注水。不易排出的蛋黄，可用針尖攪動挑破，再注水逼出。

還有一種較難處理的情況是，蛋内已有成形胚胎，一般情況下這樣的蛋是不適合作標本的，如需要製作，要將開口適當打至胚胎能被拉出爲止。假如蛋内的胚胎已相當大，乾脆將胚胎留在蛋内，向其中注入 10 ％福爾馬林緩衝溶液防腐固定至少一周，然後抽淨殘留藥液，放通風處陰乾，再注入少量膠水將胚胎粘牢在卵殼内，最後用稀薄石膏液或石蠟將孔口封閉。

洗淨的蛋殼要將殘留在蛋内的清水抽乾，並注入高濃度酒精固定可能粘附在蛋内殼膜上的蛋白質。蛋開口較大的，可用注射器經孔口灌注糊狀石膏漿，並多方位轉動殼體，使石膏能均匀地塗布在蛋殼的内壁上，以增加殼膜的牢度。石膏液有時因凝結速度太快，不適合於開口小的中小型鳥蛋灌注，此時可用各種灌注血管的充填劑，在此介紹一種最常用的澆鑄填充劑，將聚苯乙烯（泡沫塑料原料）溶於丁酮（或丙酮）中，做成 40 ％左右的濃度備用。因溶解速度很慢，應使用玻璃棒經常攪動促進溶解，完全溶解約需 4 天左右。用玻璃注射器吸取藥液向卵内灌注，灌注不可太滿，約佔蛋内容空間的三分之一或一半。在灌注後的第一天，每隔 8 小時轉動一下蛋體，以後每隔 12 小時轉動 90 度，至 4 天左右溶劑完全發揮，蛋内形成聚苯乙烯材質的充填物，完成加固的蛋殼標本，將蛋殼的孔口以石膏液或熔融的石蠟液封堵。

鳥蛋標本要等完全乾透後才能放在有棉花襯墊的盒中保存，這類標本最怕光照和潮濕。爲防止長霉，需在裝蛋標本的盒中放乾燥劑和麝香草酚。

鳥蛋標本要註明所屬鳥種及採集日期。

第十三章　小型鳥類的骨骼標本製作

有時候，採集到的鳥類標本，由於未能及時處理，會出現腐爛、掉羽現象，不再適於製作毛皮剝製標本，此時改爲製作骨骼標本是充分利用鳥材的途徑之一。

透過製作骨骼標本，我們能進一步對鳥的生理結構有所了解，對於做好之剝製標本有極大幫助。但是爲什麼要製作小型鳥類的骨骼標本呢？原因有三：首先是鳥類中以小型種類較多，大多數是非珍稀種類，原材料易得；其次是體積小巧，製成後便於保存和觀察；最主要的一點是因爲小型鳥類骨骼纖細，製作難度高，一定要對鳥的結構有相當的了解才能做好，此即所謂的從嚴要求，收效更著。同時，就解剖、裝架的精細以及艱難操作後給人帶來的成就感而言，遠比製作大型鳥類骨骼標本更引人入勝。

壹、材料及用具

製作小鳥骨骼標本的器械很簡單：帶針頭的注射器一支；小剪、小刀、鑷子各一把；帶蓋的廣口瓶數只；細銅絲幾段。

常用藥品和其它物品有：過氧化氫、汽油各一瓶；石蠟一塊及熔蠟的小鐵錫一只；速乾膠水一支。

貳、操作

將小鳥的皮膚連同羽毛一起剝去，飛羽和尾羽著生較爲牢固，拔除時要防止損壞與之聯繫的骨骼。

用小剪刀在腹部小心地剪一個剖口，注意不要傷及胸側的肋骨及靠近腿部的坐骨。用鑷子從剖口處掏淨內臟，並用水沖洗淨腹腔內的血液及殘餘組織。鮮紅色的肺常貼在肋骨與脊椎之間，剔除時要注意勿傷著肋骨。氣管和食道可在頸椎旁抽去。連同食道一起被抽出的舌頭，因含舌骨成份，需加保留，爲避免丟失，可將其先浸入盛有冷水的小瓶中。同樣，挖出的眼球中鞏膜也有骨片，亦置於瓶中待處理。鳥類的氣管、鳴管雖然也由幾個幾丁質的環連接而成，但按慣例不保存。

剔除肌肉是操作中最爲繁瑣的工作，但不要爲了貪圖操作方便，將鳥體投入滾水中煮熟，雖然肌肉在受熱縮水後更容易剝除，但同時骨骼中的骨髓會因此凝固，給以後的清除造成困難。

剔肉工作要分數次來完成。可先除去大塊的胸部、腿部和肱部的肌肉，在尾部、背部、翼尖等細微處的肌肉可暫不剝除，肋骨間的筋腱、肌肉和結締組織可暫時不動。頸部有很多筋腱附著的肌肉，是很難剝清的地方，需經輕度腐蝕處理後再剝。

將剝去大塊肌肉後的骨架浸入盛有 10％過氧化氫溶液中 3～5 天，使殘留在骨骼上的肌肉受氧化腐蝕。腐蝕骨骼上肌肉的方法，還有水浸法和鹼液腐蝕法。水浸法是將骨架泡在水中任其腐爛，此過程周期長，且有不良氣味產生；有時也採用氫氧化鉀、氫氧化鈉溶液腐蝕，因腐蝕性很強，濃度與時間控制不當，易造成小鳥關節韌帶受損而使骨骼散落，主要用於大型骨骼標本製作。

　　鳥的顱骨可與骨架分開處理。將顱骨在荐椎處斷開，和眼球及舌一起投入沸水中煮五分鐘，撈出冷卻後剔去附著肌肉。眼球可剪去後半部分，掏盡眼球中的內容物，剝離筋膜，將鞏膜骨環浸入泡製骨架的過氧化氫中。鳥的顱骨有別於其它脊稚動物，是個輕而薄的整體，因此水煮不會出現散落。用鑷子或鐵絲從鳥的顱骨枕孔處掏出凝固的腦組織。小鳥的顱骨在濕潤時是半透明的，可以在顱骨外看到何處的腦髓尚未處理乾淨。不容易掏到的死角，可用乾棉花從枕孔塞入，將腦髓粘住捲出，然後用注射器經枕孔向顱腔快速注水，將殘餘的組織沖洗乾淨。下頜骨與顱骨連接處的筋腱要予以保留，使下頜與顱骨聯結。

　　將經過浸泡的骨架撈出洗淨，繼續剔除附著肌肉。頸部肌腱要耐心撕剝，直至每節脊椎都清晰地顯現。附著在肋骨間的筋膜不要剝，因為極細弱的肋骨很容易在撕剝肋膜時折斷，翼和腿部殘留的肌肉可用小刀輕輕刮淨，注意不要弄斷翼部細小的橈骨、掌骨和指骨，以及附著在腿部脛骨上端僅留一小截的腓骨。骨骼關節的筋膜不要剝得太乾淨，以免骨架散落。肩胛骨與肱骨間的筋腱很發達，可剪去與連接關節無關的那部分，適當保留少許起聯接作用的筋腱，使翼與軀體骨架有所連接。鳥的尾綜骨是很脆弱的，清除該處的肌肉時，不能用小刀用力地刮，而應用剪刀一點點地將殘肉剪淨。用鑷子從頸椎處抽出白色脊髓，抽除不乾淨的，可用細鐵絲伸入脊椎腔中，在水下反覆來回抽動數下將其捅出。也可在各段脊椎的背孔和側孔中，將脊髓逐段掏出。

　　骨架不容易一下子就處理得很乾淨。可反覆多次地逐漸剔淨肌肉。在不操作時需將骨架浸入清水中，以免骨架乾燥後發硬變脆，不利下次的操作。

　　幾根較大長骨中的骨髓要除去。方法是用注射針頭在長骨兩端分別扎入骨腔，然後向一端的骨腔內注水，將骨髓從中逼出。要分別向兩端孔中注水數次才能將一段骨骼中的骨髓除淨。在骨骼上刺注水孔時，針頭要如針灸般地來回捻動，針尖刺入髓腔即可，刺入過深可能會使較細或略呈彎曲的骨骼破裂。

　　由於過氧化氫的漂白作用，此時的骨骼已很潔白，但骨骼內部的油脂尚未完全析出，如不排除徹底，油脂在標本製成後會慢性滲出並染黃骨骼，隨後長黴變黑。所以骨架在剔淨肌肉後要作脫脂處理。最常用且有效的脫脂劑是汽油，將骨骼浸沒於汽油中，至少兩天後撈出，洗淨殘液，繼續放在過氧化氫中漂白數小時。

　　其它可用於脂脂的藥劑的還有二甲苯、香蕉水，加酶洗衣粉及洗潔精。有時，某些酸、鹼物也能用來脫脂，如苯甲酸、冰醋酸、石鹼、燒鹼等，但要注意浸泡時間和藥液濃度，以免對骨骼和關節韌帶造成損害。過氧化氫在濃度較高時也有部份脫脂的作用。

參、成形

　　把處理好的骨架取出，將表面水份晾至八成乾。如能放在烈日下曝曬，效果亦佳。體型比家雞小的骨架，完全可以依賴快速凝固的膠水來定形。

　　在顱骨的枕孔附近塗少許膠水，將其與荐椎粘連在一起，以吹風機開至冷風檔對該部位進行吹拂，促使膠水迅速揮發凝固，在荐椎後的各節頸椎，可分別在各關節點上膠水並用吹風機吹乾。在吹乾膠水的同時，要將頸椎的彎曲度調整好，一旦膠水乾透便難以變化角度，翼、腿及身體其它關節部位也用同樣的方法點塗膠水進行固定。舌骨和眼球鞏膜骨片，可粘在骨架相

應位置，亦可放在一邊單獨展示。

如果用聚醋酸乙烯（白膠）作爲膠粘劑，因其凝固時間長，需用細銅絲對骨骼進行臨時的固定，等膠水乾透後拆去。

用 502 快速凝固膠水固定的標本，如果需要重新調整形態，可以用丙酮、氯仿等溶劑解除膠粘狀態。

等骨架完全乾燥定形後，用針小心地將肋骨間業已透明發硬的肋膜挑去。有幾對肋骨上有鈎狀突，挑除肋膜時要十分小心，勿將其與肋膜一起剝下。此時由於肋膜已變得透明而發脆，操作時能看清肋骨所在，而且肋骨上下端均已固定，因此操作起來比較容易。

腿、趾的皮膚可在剝皮時剝去，將此部位在開水中燙一下，剝起來會更容易。喙部的硬膜亦可用此法捻去。有時這些硬膜和皮膚不一定都要除去，特別是骨骼標本僅被用作對鳥的大致結構有個初步了解的一般展示用途時。

有時爲使骨骼表面增加光潔度，可以用石蠟進行鍍膜。在小鐵錫中將石蠟融化成液體並至沸騰，用鐵絲鈎住成形骨架浸沒於沸騰的石蠟溶液中一、二分鐘，使石蠟液達到骨骼的各個細節部位。剛融化的石蠟液不適合浸標本，不然會在骨骼表面形成厚薄不勻的石蠟塊。

將骨架從石蠟液中撈出，用吹風機開至熱風檔將多餘的蠟液吹去。冷卻後即可收藏保存。

小型鳥類骨骼標本也可以用透明包埋法進行保存。

第十四章　鳥類剝製標本幾個問題的解答

壹、製作鳥類標本的技術是否必須經過系統學習才能掌握？

要學會做標本並不太難。仔細閱讀相關材料並大膽嘗試著做一下，很快就會了解基本的操作手法。但是要將鳥類標本做得栩栩如生，絕非是一朝一夕的事，它與鳥類生態、解剖、繪畫、造型，以及化學知識均有關聯。這部分相關的知識和技術，能夠從書本中學到很多，但更多是必須在實際操作中體會和印證的。如果有師友的指導和切磋，進步得會更快。

每一個學做標本的人都必須記住一點，自然是最權威的老師，標本製作技術中固然有系統性的知識，但它與其它科學領域一樣，永遠沒有登峰造極的說法，沒有可資永遠為人師範的定規。系統的學習可以打好基礎，但對於真正做好標本是遠遠不夠的。多觀察生活中的動物，勤於動手操作，敢於懷疑已有的做法，敢於創新，才是標本專業的希望和活力之所在。

學做鳥類標本的人，剛開始時應選擇體型大小適中，材料價廉易得的家養種類，如鵪鶉、雞、鴨、鴿子之類，等手法逐漸熟練後，再逐步嘗試製作較大和較小的種類。依作者個人的體會而言，體型微小的鳥類製作難度較大，有志於提高製作水平的朋友，應多在小型鳥、殘損鳥及特形鳥的製作上下工夫。

貳、製作標本對氣候、環境有何要求？

涼爽、乾燥的環境，有利於標本的長期保存。鳥類標本的防腐是在皮張慢慢乾燥的過程中逐漸實現的，在此階段，如果氣溫過高，濕度太大，標本機體很可能在防腐藥力尚未完全發揮作用時，就受到微生物的損害。炎夏季節採集到的鳥，不及時處理會很快腐爛；春秋兩季，鳥類處於繁殖或換羽期，亦不是採集、製作標本的最佳季節。冬季鳥羽豐滿，空氣乾燥寒冷，不利於微生物活動，防腐效果最好。

科學用途上的標本採集和製作，必須根據需要隨機進行，沒有季節的限制。在高溫高濕環境下作業，要及時對採集到的標本材料進行全面有效的防腐處理，將製成的標本置於通風良好或相對乾燥、涼爽的小環境中，使其儘快乾燥定形。如果能將標本材料妥善保存，於適宜的氣候環境下製作，效果會更好。

參、來不及製作的鳥類標本該如何處理？

盛夏季節如果採得大量標本，一時又來不及製成標本的話，需要對原材進行及時處理，否則數小時內就會發生腐爛，使標本失去價值，而將標本冷凍是最常用的方法。具體作法是將鳥先用報紙包好後，再用塑料袋將鳥密封包裹後放入冰箱之冷凍櫃中。也可用乾燥的吸水紙，將鳥分別包裹後共置於一袋，冷凍溫度要低於零度。包裹標本的主要目的是為了保持一定的濕度，並防止鳥與鳥之間羽毛在冷凍時發生糾結，此外，冷凍法也能有效殺死寄生蟲，防止血液和體液外滲污染羽毛。但長時間的冷凍會使鳥的趾爪脫水變硬，皮膚失去彈性，因此冷凍貯藏並非萬全之策。在野外作業時，不具備冷凍條件的，可採用浸泡或包埋法，浸泡法是將標本投入盛有酒精的容器中，如伴以向體腔內補注藥液，效果更著；包埋法是將鳥的內臟掏去，在體

腔內填入吸附材料，並用摻有一定量防腐粉末的吸附粉將鳥完全堆埋起來。這兩種應急做法，不利於超過數天的長期保存。從原則上講，採到的標本越早剝製效果越好，工作量很大時，至少要儘早將皮羽與胴體分離，並作粗略的充填。

在氣溫較低的秋冬季節，鳥能在自然狀態下保持多日不腐，此時可將鳥置於陰涼通風，沒有昆蟲和其它小動物滋擾的地方，以採集時間的先後，有條不紊地將標本分批做完，不一定要採取對羽毛及形體影響較大的浸泡或包埋法。

肆、鳥類標本在乾燥固定後還能重新改變形狀嗎？

答案是肯定的，但需要對標本進行回軟後方可進行。

乾透的標本會變硬變脆，不經處理而肆意地扭曲，勢必使標本皮膚破裂，嚴重的可致標本報廢。在需要改形前一天，在標本的充填物內用注射器注入清水，使之濕潤，變硬的腿腳可以直接浸入冷水中，經一晝夜後皮膚被泡軟，即可拆去縫線，取出潮濕充填物，重新進行防腐、充填和整形。將乾鳥皮回軟時，只需將濕布蓋住皮膚內側，皮張泡軟後略作揉搓便可操作。在標本回軟時要儘量避免將羽毛弄得太濕。重新整形的標本，製成後的外觀效果，要略遜於第一次成形的標本，因為皮張不可能像新鮮時那樣柔軟而富彈性，羽毛也相應地不可能整理得十分服貼，故通常情況下，標本製成後就不再隨意改變形狀。

有時乾透的標本不必經回軟操作程序，某些部位可作有限度的彎曲調整，但這類操作需十分謹慎。另外，在使鳥皮回軟時，不可過長時間地使皮張處於濕潤狀態，尤其是在氣溫較高的夏季，回軟過度易招致皮張變質腐爛。

伍、標本的羽毛無法理順是怎麼一回事？

標本製成後羽毛卻無法理順是件很惱人的事，有的情況是羽毛本身的扭轉或糾結，只要將該部位及附近的羽毛弄鬆後耐心地依層次梳理即可，但是有時即使反覆梳理，羽毛次序依然雜亂，或是不恰當地保持聳立蓬鬆狀態，這時就應檢查該部位的皮膚狀態是否正常。標本充填得太實，充填物彈性太強（如：海綿材料），或是呈團狀地充填平滑處，均可能將皮膚撐得變形。皮膚上的毛囊位置發生偏差，所著生的羽毛也隨之處於不正常位置。拆去充填物進行重新充填是根本的解決方法。在標本固定過程中用力不勻，羽毛被固定物不當地支起，等標本乾透後，這種聳起狀態也會被固定。或是標本姿態被整理得超出了真實的鳥所能做到的極限，如脖頸過度扭曲，尾羽垂直上舉甚至前傾，均有可能使局部羽毛無法理順。

陸、如何防止鳥類標本在乾燥後變形？

不少人有這樣的體會，剛製成的標本外觀很好，但隨著標本的乾燥，標本的外形逐漸發生了改變，如：頸部變細、背部凹陷、頦部收縮等，這種現象是由於皮膚失水乾燥後收縮所致。所以在充填標本時，要對皮膚較厚、羽毛集中的部位作預見性的多填，譬如鳥的頸部皮膚，在乾燥後縮率很大，我們不能死板地用頸椎那樣粗細的充填物代替頸椎，而是應該填入更多的材料。鳥的頦部皮膚在新鮮時是鬆弛的，但製作標本時就該在此原本沒有肌肉的地方填些棉花之類的材料，使得這個位置的皮膚在乾燥後仍能保持富有彈性時的解剖空間。鳥的身體中還有氣囊構造參與鳥體外形的形成，在充填時也要將氣囊對皮膚的支持因素考慮在內。總之，如果用

鳥胴體一樣大小的充填物作假體，製成後的標本肯定要比原型更瘦小。所以在充填時我們強調要在某些部位填得結實、豐滿些，要將皮膚乾燥後的收縮率考慮在內。

有些情況下，由於標本體內保留的筋腱失水收縮，會將標本某些部位牽拉變形，最常見的如鸚鵡的上喙，如不預作固定，會被筋腱牽拉至上翹的呵欠狀。鷹和鴉的上喙也能略作上下運動，也需專門對喙施以固定措施。鳥的趾常在乾燥後上翹，鳥的尾羽也會因尾綜骨的乾燥而鬆弛，所有這些均可透過標本剛製成時得當的固定措施來避免。

柒、為什麼標本會出現羽毛成片脫落的現象？

有以下幾種原因：

1. 是標本防腐措施不當，皮張腐爛或蟲蛀造成羽毛脫落。
2. 是標本在製作時正值換羽季節，陳羽容易脫落，新羽尚未著生牢固。有的種類羽毛著生很淺，是一種生理性的防止措施，防衛被犬亂抓獲。
3. 是標本受外力作用，如人為扯拔、鼠類啃咬、貓犬的撕撲等。
4. 還有一種情況，有些標本在製作時運用了拼接、補綴的手法，做過拼裝的部位羽毛相對較易脫落。

捌、鳥類標本在整形時最容易出現哪些錯誤？

1. 頸部過長：有人喜歡將猛禽的頭頸做得很長，其實除了長頸的水禽和涉禽有伸頸動作外，絕大多數的鳥在觀望時，是靠抬頭挺胸和頭部的左右轉動來實現的，很少有伸直頸部的姿態，如果標本頸部的羽毛露出絨羽，則表明頸部被人為地拉得太長了。
2. 雙腿強直：許多鳴禽在站立時，跗蹠與支撐面總是形成一定的角度而非完全垂直，這是因為略微彎曲的腿，能使支配趾爪的筋腱緊張而獲得較大的抓握力，樹棲的種類更是如此。攀禽的腿經常是彎曲下壓的；水禽和涉禽在平地上站立時，由於有較大的趾和蹼作為支撐，不一定需要太大的抓握力，雙腿要顯得垂直些。有的製作者也會將長頸鳥類的頸部整理得筆直，看上去很僵硬呆板，全然沒有了活鳥的流線型。
3. 趾型不對：除了大部分鳥所具有的三前一後的常態趾型外，趾型還有對趾型、前趾型和變趾型等多種趾型之分，我們不能將所有鳥的趾型都整理成三趾朝前，一趾向後。對於不甚清楚趾型的鳥，要先查閱參考資料。
4. 尾羽舒張：靜止的鳥，尾羽通常是收攏的，只有當飛行或站立不穩，需要調整重心時，尾羽才會展開。對於具有美麗長尾的種類，有時為了使其看起來更漂亮而將尾羽展開，卻忘記了真實性的體現。研究用的標本，出於分類鑑定的需要，而張開尾羽的作法則是被允許的。
5. 展翅失真：將振翅頻率高的鳥做成展翅狀；兩翅抬舉得太高太直；翼的腹面過分朝前；次級飛羽舒展過度而初級飛羽不展開；展開的翅膀與身體動作不協調……等。展翅失真的情況有多種，有的標本中存在幾方面的錯誤，除了對鳥的解剖結構不夠了解外，這類失真與我們希望將鳥翅充分顯現，以求得更突出的視覺效果的心態有關。展翅的標本要做得很像是不容易的，而且適於做成展翅的種類也有限。
6. 千篇一律：製作姿態標本忌諱雷同，除了對形體要求不太嚴苛的半剝製標本外，我們在給標

本整形時應注意塑造它的典型姿態。各種鳥的姿態不可能完全相同，即便是同一種鳥，也可以做出不同的動作。

玖、為何經充分防腐的標本仍會被蛀蝕？

防腐和防蛀其實是兩個概念。防腐是防止微生物對標本的有機體進行侵襲，造成腐爛變質。防腐工作可在標本製作的過程中一次性完成，其作用原理是使蛋白質迅速凝固，消滅可能存在的微生物，並使其不再有適宜的滋生繁殖條件。而防蛀的工作則需要在日後的管理工作中經常且持續地進行，因為昆蟲所蛀齒的部位，基本上是鳥的羽毛及外層皮膚，被蛀的威脅是外源性的，與標本本身的防腐措施無關。要杜絕外來的昆蟲對標本的損害，關鍵是要創造良好的標本保存環境，如密封、厭氧的條件。在每年的周期性檢查中，消毒和殺滅蟲害的工作要徹底而且周到。我們不能認為經過防腐的標本就能疏於日常管理，那樣可能會使珍貴的標本毀於蟲口。

拾、製作鳥類標本時最難掌握的環節是什麼？

當然是整形，也就是將標本做得像活著的鳥。

標本的整形，歷來不被大多數標本製作者所重視，整形的格式化和隨心所欲是其中最大的毛病，人們常將標本當作工藝品來做，全然不顧應有的解剖特點和個性特徵，致使國內的標本製作技術多年來一直在較低層次上徘徊，造成了標本只需將皮毛保存下來的錯誤概念。剝製標本的基本步驟，在短時間內就能學會，但整形工作要得心應手，一定要有對動物生態習性和解剖特徵充分了解以及多年細緻觀察，不斷實踐的經驗積累才行。

將每一只標本做得更逼真應該是標本製作者持之以恒追求的目標。

大型走禽鶹鷞，
固定於置檯板上
（林德豐　攝）。

獸類篇

　　自然界的獸類（哺乳動物），無論在數量上還是在種類上都是不能被忽視的。在色彩上雖不如鳥類那樣絢麗，但在形態上卻更勝一籌。標本製作得好，能表現出集靈巧與力量於一體的效果，而且，獸類具有鳥類所缺乏的面部表情，因此在製作時更具難度和挑戰性。與鳥類標本相比，獸類的皮張較堅韌，被毛著生牢固，剝褪肌肉顯得較容易，但是獸類在形體上之解剖特徵均十分明顯，不像鳥類那樣，豐厚的羽毛將皮膚完全遮住，形成流線體型。由於被毛較短，絕大多數種類在外表上都反映出肌肉、骨骼、筋腱的位置和特點，隨著身體的運動，外部形態會有細緻的相應變化，將其生動真實地在標本製作中加以體現，這是獸類標本製作中的重點和難點。在後面的篇幅中，將對這一方面的內容作重點闡述。

早期鹿類（上）及部分海獸類（下）標本，常被剝製成頭頸部之局部標本，做成裝飾品釘掛於客廳之牆面上（林德豐　攝）。

第十五章　獸類標本材料來源
和製作前的準備

第一節　標本來源

　　與鳥類相比，獸類在自然界的生活似乎更隱密，牠們的大部份的種類遠離人類，尤其很多獸類營夜行性生活，除了被圍養的各種野獸外，人們很少與牠們正面相對。一方面，獸類無論是在生活環境，還是活動習性上，牠們都會本能地避開人類；另一方面，許多種類在力氣和速度上，非人類單憑自身力量所能企及，要捕捉牠們很困難，甚至有危險。並且，有很多種類成為保育法規保護的對象，禁止肆意獵捕，所以獸類標本的來源成為需要考慮的問題。

壹、人工豢養

　　隨著動物飼養業的發展，人們去飼養越來越多種有經濟價值的動物以取得副產品，在人們日常生活中能接觸到的種類不下十餘種，如牛、馬、羊、犬、貓、豬、兔、駝等，並且伴隨著對實驗醫學和寵物業日益增長的需求，許多以往概念上的野生動物被馴化和大量飼養，其來源也有了保障，如梅花鹿、獼猴、黑熊、海狸鼠、狐、貉等等，只要有合法的飼養繁殖證明文件，就能方便地得到，不需要再到野外去獲取。（註：在中國大陸，犬貓仍列為家畜，可以宰殺食用；在台灣，犬貓已依動物保護法之規定被政府公告嚴禁恣意捕殺或食用。另外，在台灣，核准人工馴養、繁殖及利用之獸類只有馴養之白鼻心（果子狸）、梅花鹿、水鹿而已；野生白鼻心、梅花鹿及水鹿仍禁止捕捉、販售及飼養，台灣獼猴、熊類亦未開放人工馴養繁殖及利用）。

　　公私立動物園或養殖場是飼養動物種類最多的機構之一，每年均有部分動物死亡，標本製作單位如果具有農（林）業主管部門核發的〝野生動物及產製品經營利用許可證明〞，則可以向動物園或相關飼養場商購死亡動物或皮張，這樣既不破壞生態，又能得到品種豐富且在野外無法得到的珍稀動物或非本國（地）產之異域動物。

貳、收購皮張

　　在中國大陸山區的集貨市場或毛皮收購站，偶爾也能得到想要的獸類皮張，有時還能得到比較珍貴的種類。雖然獵殺野生動物的行為，已受到限制或禁止，但在偏遠山區狩獵依然是客觀存在的。對於數量較多且具一定經濟價值的種類，在政府有關部門允許下，可以依季節性有限制條件的捕獵。由於皮張能保存多年，我們能從當地獵人和毛皮收購站得到能製成標本的原材，只要手續合法，資源利用適度，仍不失為是一種比較便捷可以取得獸類標本材料的途徑。在這種情況下得到的多為有商業價值的食肉目獸類毛皮或其它在當地數量較多的獸類皮張。

　　在台灣，無論山區或平地的野生動物，都受到野生動物保育法之保護，非經許可嚴禁捕獵、採集、宰殺及陳列、販售，尚且包含野生動物產製品（如：皮、毛、角、齒、骨、蛋或其他附屬器官、腺體）。因此，不論專業的標本製作商或學術單位研究採集，均需事先獲得許可

文件，始得在野外從事捕捉、採集及製作，否則只能向合法的養殖場或動物園商購死亡之動物一途了。

參、捕獵採集

嚙齒目和兔形目是自然界數量很多的類群，很多種類被認為是害獸而加以控制或消滅，如家鼠、草兔、鼢、鼴和某些松鼠等，可結合減害捕殺採集所需的標本。

野豬、豪豬、獾、鼬類、旱獺、豹貓、赤鹿等動物在局部地區數量過多時，會給農業和畜牧業帶來一定的危害，在中國大陸有些地區是被允許適量捕殺的種類。

值得一提的是，以往在習慣上被認作是害獸的動物（如：狼、水獺等），如今已被列為保護對象，不得隨意捕獵。另外，受到保護的獸類，在台灣受野生動物保育法規定保護的計分為瀕臨絕種、珍貴稀有及一般應予保育的動物三類；在中國大陸也有國家規定的一、二級保護動物和各省、自治區的重點保護動物。因此在捕獵採集標本時，均要嚴格遵守政府法令，取得合法的採集文件，並明瞭哪些動物可以捕獵，哪些動物嚴禁捕獵。

野外採集標本的主要方法有槍擊、獸鋏、陷阱、圈套、毒餌及籠捕等，尤以各種活捕法因為不會誤傷有益動物或保護（育）類動物，採得的標本形態也較完善，且對生態破壞力較小而受到廣泛採用。

第二節　標本的初步處理

壹、滅活

在活捕到（或透過別的途徑得到）擬製作標本的獸類時，首先要將外表沒有損傷之對象迅速處死。根據獸類體型的大小及危險程度的不同，可以採用下列不同的處置方法：

一、溺斃法

將關有小獸的籠子完全浸沒於水中，令動物溺水死亡。關動物的籠子要牢固，防止受溺動物掙脫逃跑。很多獸類都善游泳，簡單地將活體動物投入水中或僅僅將四肢捆住是不保險的，常常導致動物游泳或潛水逃脫。此法最適宜用籠捕法得到的鼠類和鼬類。

二、機械性窒息法

用牢固的活結繩套繫住獸類的頸項，將其吊掛使四肢懸空，收緊繩扣壓迫氣管和神經使動物呼吸麻痺致死。此法適合於個體中等，性情不太兇悍的犬、貓和兔等種類。為防止由於摒息而造成的假死現象，勒頸的時間可適度延長些。一般情況下，由細而結實的活套勒頸，比用較寬的帶子效果更好。

三、毒殺法

用摻有劇毒藥物的食物投餵動物，或將藥物注入體內，使其毒發死亡。這種方法適用於比較馴順的動物。特別要注意的是，毒殺的方法必須在動物受控制的情形下進行，不建議在野外非定點地任意投放大量毒餌，那樣可能會誤殺有益動物或對環境造成污染。被毒斃的動物，所剝下的胴體要焚毀或深埋，防止人、流浪犬貓和野生動物誤食中毒。自由生活的動物（包括鼠類）一旦被捕獲，很少會立刻攝食人工投餵之食物。因此毒殺的方法有很大的侷限性，現已很少採用。

四、毆擊法

　　將動物保定後，用堅硬而表面光滑的鈍器（如：棍棒）猛擊動物後腦、脊椎等要害部位。體毛較長的種類可用獵槍擊斃，小型的種類也能直接用力踩踏或用繩捆住四肢後猛力摔擊致死。用物理方法處死動物直接迅速，但要防止外力損傷動物的皮張。操作時要穩、準、狠，力求快速致死，縮短動物痛苦掙扎的時間。

五、麻醉＆麻痺法

　　這種方法由於誘導期短，安全性高，動物痛苦少等優點，成為最常用的動物滅活法。對於小型獸類，可在封閉環境下使用乙醚、氯仿，使其深度麻醉死亡，或者用注射器向動脈血管中注入大量空氣令其產生急性氣體性血管栓塞，致呼吸衰竭及心臟麻痺死亡。大型、危險的獸類，則可採用臨床的麻醉藥物，如：氯胺酮（又稱Ketamine凱他敏）、噻胺酮（由鹽酸氯胺酮和噻絡嗪配合製成的15％濃度的藥劑），以及速眠新（也稱846合劑，是由鹽酸二氫埃托菲、保定寧和氟哌啶醇製成的複合劑）採用麻醉槍擊、吹管或長竿注射的方法將動物麻醉，與臨床的做法不同的是，藥劑無需考慮安全劑量，每公斤體重的用藥量均可超過十毫克（10mg），使動物處於不可逆的深度麻醉下致死；或待動物被麻醉時，採用放血法、注射藥物或機械性方法處死。麻醉法可運用於任何標本製作對象。

　　在獸類滅活操作時，要掌握迅速、安全、有效、無創傷的原則，在處理大型兇猛動物時，要多人協作進行，確保動物保定措施可靠，杜絕意外傷人事故。

　　標本製作必須在動物完全死亡後進行，從人道的角度出發，儘量採用痛苦較少的滅活法。還要注意的是，要將動物的詐死、昏迷和應激性休克行為與死亡狀態相區別，以防止動物甦醒或突然逃跑甚至暴起傷人。對於靜止不動的動物，應仔細檢查其心跳、呼吸及脈搏是否停止，瞳孔是否散大並且喪失反應，肌體是否逐漸變冷及僵直。

貳、消毒

　　從野外採集到的動物，在體表經常有寄生蟲和病菌存在；從動物園和其它飼養場所得到的病死動物屍體，更可能沾染著許多人獸共通傳染之病菌或病毒，為保證標本操作的安全，對死亡動物的消毒程序是不可少的。

　　小型獸類可浸泡於酒精等消毒劑中數小時，中型和大型獸類既可將皮張浸泡於較大容器或消毒池中，亦可在皮張上噴灑殺菌劑及滅蟲藥劑。切忌用開水燙泡皮毛，或用具有染色或腐蝕作用的溶液作為消毒劑使用。

　　用塑膠袋將動物（或皮張）嚴密包裹後進行急速冷凍，對大部份的寄生蟲具有殺滅之效果，但對於某些病毒及芽孢菌是無效的。如果採用藥物薰蒸消毒，在消毒後要用清水將毛皮上殘留的藥物徹底沖洗乾淨後才能進行標本製作，否則極易沾染手部皮膚引起操作人員中毒。

參、清潔

　　獸類皮毛的清潔比較容易，沾染的血污用清水就能輕易地漂擦乾淨；已結痂的血跡可用手指捻去，或浸濕一段時間後再擦拭。在陳舊皮張上積存的灰塵和油漬，可待皮張在水中泡軟後用洗髮精進行處理。如果毛為白色的種類，因血漬和脂肪污染而形成難以去除的黃色痕跡時，只需用漂白粉水溶液浸泡；如果皮張中還有其它顏色的毛髮存在，可用沾濕的漂白粉堆積在白

色毛區的污漬上。

清潔獸毛同樣不能用熱開水，最佳的清潔溶劑是汽油、二甲苯等有機溶劑。如果處理體型較大的種類，也能夠採用鹽礬溶液浸泡，既起到清潔作用，同時也對皮張作防腐和脫脂。鹽礬液的配製很簡單：用清水將容器中的毛皮浸沒後，加入相當於水容量三分之一的食鹽和明礬粉，並充分搓揉皮張，使鹽礬溶解並均勻塗布在皮張表面。食鹽和明礬的比例無嚴格要求，一般是 1：1，在處理皮張較厚、脂肪較多的皮張時，明礬的比例可略大些。在炎夏季節，浸泡皮張時間不可太長，用於浸皮的溶液要勤換或根據實際情況補加鹽、礬。

第三節　製作前的準備

在此所指的準備工作，並非僅僅是標本製作工具及材料的準備，更多的地方是指對於標本整形、造型工作的資料和數據的準備。與鳥類標本的製作有很大的不同是，在製作獸類標本前必須對標本的解剖形態先有充分的了解，在精確測量身體各部位的數值（如果可能的話）的基礎之上，預先將標本的形態設計好。因為很多獸類標本採用無法事後改變形態的框架或模型法製作，我們所確定的標本姿態，決定了在具體製作過程中所要採用何種與之相適應的剝皮和假體製作方法。

壹、資料的收集

為了對動物的身體構造有所了解，可以透過飼養家畜、寵物並仔細觀察牠們的神情和動態來積累印象，亦可經常去動物園觀察各種獸類的身體構造特點，或觀看野生動物活動的影片資料，以及收集獸類的相關行為圖片。如果能閱讀有關動物解剖學的書籍，對於做好獸類標本的幫助會更大。

利用比較容易得到的動物，如犬、貓、鼠、兔、羊或豬等作解剖觀察，也能得到許多實用的經驗。將牠們的肌肉形態描繪下來，將其骨骼製成骨架標本，以便今後在製作結構相似的動物時能有所參照，如貓能作為虎、豹等貓科動物樣版；家犬作為狼、狐、鬣狗等動物的參照對象；羊、豬作為有蹄動物的代表等等。

貳、精確的表達和造型能力的鍛鍊

基於對獸類標本形態設計和肌體模型製作的需要，標本製作者必須能夠用線條和雕塑的形式來表達自己的意圖。這種技能要求，對於國內許多標本製作者僅將標本製作視為一門簡單手藝而非一種科學技術的人來說，近乎苛刻。但是如果不具有藝術家一般的表現能力，要想真實再現各種獸類豐富的肌肉狀態和多變的表情是很困難的。在西方，著名的標本製作師同時也是出色的動物畫家或雕塑能手的情況，是很普遍的。可以説，一位合格的標本製作者必須具備良好的藝術素質，他的繪圖和造型能力直接影響著對形體要求很高的獸類標本製成後的質量。

學習描繪準確的動物形態和製作生動的模型，需要長期的鍛鍊和實踐，平時可以臨摹動物照片和圖版，學會基本的素描、寫生和速寫技法。嘗試製作動物假體時，可先用粘土、橡皮泥、麵團等材料進行練習，直至手法熟練。

圖七十二、獸類外型圖（左：偶蹄類、右：食肉類）。
1.唇 2.吻 3.頰 4.眼 5.額 6.耳 7.下頦 8.頸 8A.鬃 9.背 10.腰 11.臀 12.尾
13.肩 14.前胸 15.胸 16.腹 17.鼠蹊（闊筋膜）18.上臂 19.肘 20.前臂 21.腕 22.前足
23.股 24.膝 25.脛 26.跗 27.後足 28.蹄（趾、爪）29.角 30.肋 31.掌 32.蹠 33.髖結節

參、了解獸類各部位的解剖學名稱

　　掌握體表各定位點的位置（圖七十二），便於測量和複製假體。

　　獸類的形態各異，但大體都能分成頭部、頸部、軀幹、四肢和尾幾個部份，只不過是各個部位具體形態有所差異而已。各部的劃分和命名，主要以骨的位置為依據，簡述如下：

一、頭部，包括顱部和面部：

　　顱部是指顱骨腔周圍的地方，又可分枕部（在頭頸交界處，兩耳根之間）、頂部（顱腔頂壁，具角動物的兩角根之間）、額部（在頂部之前、兩眼眶之間）、顳部（耳和眼之間）和耳部（包括耳及耳根）。

　　面部可分眼部（包括眼和眼瞼）、眶下部（在眼眶前下方、鼻後部的外側）、鼻部（包括鼻孔、鼻樑和鼻側）、咬肌部（咬肌所在處）、頰部（頰肌所在部位）、唇部（上下唇周圍）、頦部（下唇腹側）以及下頜間隙部（下頜骨之間）。

二、頸部可分以下幾部分：

　　頸背側部：前端接頭的枕部，後端達肩的前緣。

　　頸側部：是指頸部兩側，在臂頭肌和胸頭肌之間有頸靜脈溝。

　　頸腹側部：前部為喉部，後達氣管部。

三、軀幹部包括背胸部、腰腹部和荐臀部

　　背胸部是對背部、肋部和胸腹側部的統稱。

　　背部爲頸背側部的延續，主要以胸椎爲基礎。肋部以肋骨爲基礎，前部爲前肢的肩帶和臂部所覆蓋，後方以肋弓腹部爲界。胸腹側部的前部在胸骨柄附近，稱爲胸前部，後部自兩前肢之間向後達到狀軟骨，稱爲胸骨部。

　　腰腹部分腰部和腹部，腰部以腰椎爲基礎，爲背部的延續。腹部爲腰椎橫突腹側內軟壁部分。

　　荐臀部是指荐部和臀部的合稱。荐部以荐骨爲基礎，是腰部的延續。臀部位於荐部兩側。

四、四肢

　　前肢又分肩帶部（肩部）、臂部、前臂部和前腳部（包括腕部、掌部和指部）。有的獸類前肢形態特化，如：海獸（鰭腳目、鯨目）的前肢鰭狀似魚鰭；蝙蝠的前肢有皮膜如鳥肢，但其前肢的骨骼特徵，仍呈現獸類的基本特徵。

　　後肢分爲大腿部（股部）、小腿部和後腳部（包括跗部、蹠部和趾部）。

　　在許多資料中，將前腳部和後腳部一概稱爲腳部；而在解剖學術語中，統一使用跗、蹠和趾的名稱。

五、尾部

　　位於荐部之後，主體是尾椎所在處，可分尾根、尾體和尾尖。

　　在標本製作中，常用的定位術語有切面（剖面）以及內、外側，胸、腹側及前、後側之謂，現簡述如下：

一、基本切面

　　矢狀面：亦稱縱剖面，是與動物體長軸平行而與地面垂直的切面，其中將動物體分成左、右對稱兩半的稱爲正中矢面（圖七十三，A）；與其平行的所有切面均稱爲矢狀面。

　　橫斷面：是與獸體長軸相垂直的切面（圖七十三，B），把獸體分成前、後兩部分。

　　額面：亦稱水平面或橫剖面，是與地面平行而與矢狀面和橫斷面垂直的切面（圖七十三，C），可將獸體分成腹和背兩部份。

二、用於軀幹的定位術語

　　頭側：近頭端一側。

　　尾側：靠近尾端的一側。

　　背側：額面上方的部分。

　　腹側：額面下方的一側。

　　內側：離正中矢面較近的一側。

　　外側：離正中矢面較遠的一側。

三、用於四肢的定位術語

　　近端：靠近軀幹的一端。

　　遠端：離軀幹較遠的一端。

　　背側：四肢的前面。

　　掌側：前肢的後面。

蹠側（蹠側）：後肢的後面。

橈側：前肢的内側。

尺側：前肢的外側。

脛側：後肢的内側。

腓側：後肢的外側。

以上所說的幾項製作前的準備工作，其實也是對一名合格的獸類標本製作者所提出的知識和素質方面的要求。在實際的操作過程中，它們始終影響和決定著你在標本製作方面的水平和成就。

圖七十三、三個基本切面（斜線陰影所示）。
A 正中矢　B 橫斷面　C 額面（水平面）
a 正中矢面　b-b 橫斷面　c-c 水平面

第四節　獸類的測量和記錄

測量和記錄在標本製作中的作用，已在前面的鳥類部份作過一些闡述。對於獸類而言，由於其形體比鳥類更複雜多變，因而測量和記錄對於日後再現動物形態顯得尤爲重要。有些數據，如：體重、採集地點、日期、頭骨度量值等，雖然對於具體的製作不產生影響，但仍是教學、分類鑑定和科學研究的參考資料，也必須作爲標本標籤的主要内容記錄在案。在具體的標本製作中，常用的測量值如下（圖七十四）：

1. 體長：獸體仰臥時，鼻端至尾基的長度，這個長度有時略長於動物站立時在地面投影的長度，這是由於動物的頸部往往直立或向前方斜著伸出，而非動物死亡仰臥時的頸部直伸狀態。此數據更多是作爲文獻記載中個體間大小比較的依據，而在標本製作中，常被分解爲頸長加上軀幹長再加上頭骨長度。

2. 尾長：自尾基至尾端的肉體長度。尾端的毛髮長度不計在内。

3. 頸長：自咬肌後緣至臂肌前緣的長度。

4. 軀幹長：肩峰至尾基的長度。關於軀幹的長度，還有腹面測量和側面測量之分，而且所量的起、止點各有不同。比較可靠的方法是：在獸類形體示意圖上，標明相應的起、止定位點。

5. 肩高：前肢與軀體垂直時，足底至肩峰的直線距離。

6. 臀高：後肢自然站立狀態下，足底至脊背的直線距離。

7. 獸類的四肢通常是分段測量的：

109

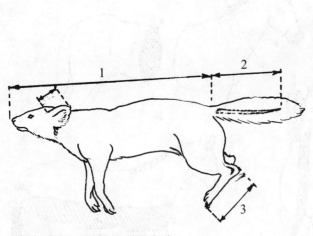
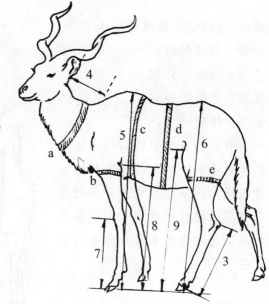

圖七十四、獸類的測量方法。
 1.體長 2.尾長 3.後足長 4.頸長 5.肩高
 6.臀高 7.前足長 8.前肢長 9.後肢長
 a.頸圍 b.前肢圍 c.胸圍 d.腰圍 e.後肢圍

(1).前腿長：軀體與前肢的內側交界處至橈骨下端的長度。

(2).前足長：橈骨與掌骨關節處至最長前趾端部（不連爪）的長度。

(3).後腿長：軀體與後肢的內側交界處至脛骨與蹠骨的關節處的長度。

(4).後足長：脛蹠關節至最長後趾端部（不連爪）的長度。

　　獸類的四肢，尤其是後肢很少會伸得筆直，所以對彎曲的部份以肢體內主要骨骼關節作為定位點進行分段測量，所得的數值會更準確。

8. 周圍（長）值：在以往的獸類測量值中，還有(1)頸圍、(2)胸圍、(3)腰圍以及(4)前肢周長、(5)後肢周長等周長值的測定，但需要指出的是，由於動物這些部位的剖面並非正圓形，因此在繪出此類周長值的同時，要標明這些剖面的垂直長度和寬度，才有助於正確再現剖切面的形狀。例如測量頸圍時，還要測量該斷面的高與寬。以往在製作獸類標本時，常出現腹部過於渾圓，而從側面看上去腰圍卻過細的現象，此時量一下腰圍，數值很可能也與活體測量值相同，但這正是因為忽視了該部位剖切面呈豎橢圓形的實際情況，導致在製作時將其製成近似正圓形的緣故。所以在測量腰圍周長時，還要測量腹至脊椎的直線長度及腰部的寬度。

9. 頭骨度量值：頭部是重要的分類鑑定依據，虹膜、鼻鏡的顏色也是記錄的內容。頭骨的度量值也要很詳細，主要有（圖七十五）：

(1).顱全長：顱骨前端最突出處至最後端的直線距離。

(2).基長：頜骨最前端至枕孔後緣的直線距離。

(3).腭長：自翼間孔前緣至門齒槽前緣的長度。

(4).顴寬：顴弓外緣之間橫跨頭骨的最大寬度。

(5).眶間寬：左右眼眶內緣之間的最小寬度。

(6).後頭寬：顱部兩側鼓骨外緣間的寬度。

(7).鼻骨長：鼻骨的最大直線距離。

(8).聽泡長：聽泡的最大直線距離。

(9).齒列長：第一門齒齒槽前緣至最後臼齒齒槽後緣的直線距離。

10.齒式：即牙齒的排列方式，常用阿拉伯數字的公式表示，將顱骨縱分爲對稱的左右兩側，齒式則表示一側上下頜的牙齒數，如虎的齒式爲 $\dfrac{3 \cdot 1 \cdot 3 \cdot 1}{3 \cdot 1 \cdot 2 \cdot 1} \times 2 = 30$。分子位置上的數字表示上頜一側的牙齒數，依次表示門齒、犬齒、前臼齒及臼齒的數目，即虎在上頜的一側分別有3枚門齒，1枚犬齒，3枚前臼齒和1枚臼齒。分母位置上的數字則表示下頜一側的門齒、犬齒、前臼齒和臼齒數，虎的下頜一側有3枚門齒，1枚犬齒，2枚前臼齒及1枚臼齒，等號後面的數字，表示該獸類左右兩側上下頜共具有的牙齒數，由虎的齒式可看出虎共有30枚牙齒。

11.其他：對於小型獸類，製作標本時所需的度量值可能要簡單得多，或者用鉛筆在白紙上勾出其仰臥時的身體輪廓，作爲以後整形時的長度依據。但是如果是用作科學研究的標本，所有的長度值都不能省略，在完整的獸類標本標籤中所需的記錄數據還有體重（大型獸單位爲公斤，小型獸單位爲公克）、性別、標本號、學名、採集日期、採集地點。如果可能的話，還有胃內容物、胚胎發育狀況等方面的內容。

在獸類中，某些種類的形態特異，對於這些特異形態種類的測量方法就要有所不同，特別是特異部位。如果能夠結合動物的外形圖進行標註，那麼，任何一種特異獸類身體表面的測量值都會被理解，並在假體製作中得到再現。

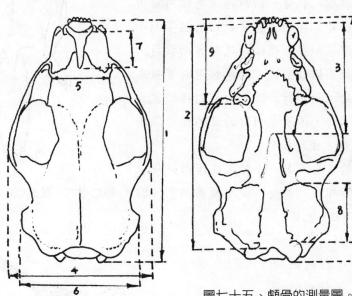

圖七十五、顱骨的測量圖。
1.顱基長 2.基長 3.腭長 4.顴寬 5.眶間寬
6.後頭寬 7.鼻骨長 8.聽泡長 9.齒列長

第十六章　皮膚剝離

獸皮的柔韌性和厚度，均決定了它的剝離要比鳥皮的剝離更容易。但是在另一方面，獸類有不少種類被毛較短，不能有效地遮掩剖口，並且用硬模假體製作標本時，皮張要適應沒有變動餘地的情況。所以，獸類在剖口位置的選擇方面，顯示出比鳥類剝法更靈活多變的特點，常常由於剝製對象體型和形態方面的關係，出現特形剖口和多處剖口的情況。

下面為幾種常用剝法。

第一節　腹部剖口的剝法

腹剝法的適合對象是體型較狗為小的動物，有時體型雖大但外形簡潔的鯨目也採取這種剝法，這種剝法剖口較短且不明顯，是最為常用的手法，剝下的皮張主要適應充填法製作。具體剝法如下：

將獸體仰放於工作台上，四肢自然方向兩邊，用手大致分開腹部中央的毛，持剪（或鋒利刀片）在兩前肢正中稍偏後的部位（通常是肋骨的劍狀突）向尾部方向作縱向直線剖口，剖口的長度無具體要求，一般終止於生殖器或肛門前端（圖七十六）。腹部無骨骼支撐，該部位皮膚與腹腔之間僅有很薄的皮膚層及肌膚，切割過深易致內臟流出。比較乾淨俐落的做法是：在劍突軟骨處切一個橫向小口，用尖頭剪刀挑起皮膚後如剪布那樣向尾部方向推裁，至合適長度為止。腹腔如不慎被割破，仍應該用石膏粉或擦拭布吸附擦拭流出的分泌物，對於體毛白色的種類尤應如此。雖然獸毛清潔較容易，但清潔剖口的目的在於能夠看清肌肉與皮膚的分界處，便於操作。

一手拎起剖口一側的皮膚，另一手插入皮膚與淺層肌肉之間，用手指分離結締組織。新鮮的獸皮較易剝下，即使結締組織較牢固的部位，也不推荐使用刀片作鈍性切割。濕潤的皮張有足夠的柔韌性，經得起適度用力的拉扯剝離，而鋒利的刀片卻有可能劃破皮層。為便於在下一步使後腿剝出更順利，靠近後腿根部處的結締組織要多分離些。

圖七十六、腹剝剖口線（虛線所示）。

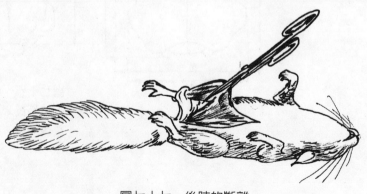

圖七十七、後肢的斷離。

　　捏住後肢的脛部，將膝部向剖口方向推出，使該關節在剖口處顯露出來，用刀片或剪刀將此關節及附近附著的肌腱割斷分離（圖七十七），後腿即可從軀幹位置斷開，此手法頗似鳥類腹剝法中將腿從軀體斷離。

　　兩腿分別斷離後，繼續向腰荐方向剝，當剝至荐臀部完全露出時，尾椎的基部同時也顯露出來。在腹部向尾基方向剝時，要小心分離肛門和生殖器周圍比較豐富的筋腱和結締組織，特別是在剝製小型獸時，此部位不能過分用力拉扯，必要時用小刀將較強的韌帶割斷，逐漸令尾椎基部環狀顯露。

　　一手抓住已剝出的後半段胴體，另一手捏住尾基部，兩手緩緩用力將尾椎抽出（圖七十八）。有時尾基部由於有體液的緣故不易抓牢，可用布片或棉花之類裹住尾基防滑。越是新鮮的材料，尾椎越容易抽出，而一俟結締組織脫水，抽尾椎就比較困難。抽尾操作的要領是要環狀捏緊尾基部，握住軀幹的手緩緩地向頭部方向用力。操作中如將尾椎拉斷，可用鉗子夾住斷頭繼續抽，實在無法抽出時不可勉強，改用在尾部腹面方向另開剖口的方法將尾剝出。

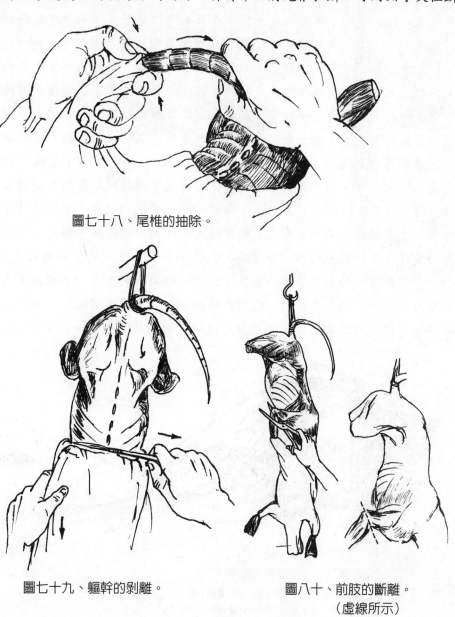

圖七十八、尾椎的抽除。

　　待尾椎抽出後，將已剝出的後半段胴體用繩繫住（或用鐵勾掛住）懸於高處，抓住已剝下的皮膚向下扯，結締組織太牢固處可用小刀作適度的鈍性剝離（圖七十九）。體型小的獸類，只需一手抓住剝出的軀幹，一手抓住已剝離的皮張部分向相反方向拉扯，可一氣呵成地剝至肩胛處。

　　兩前肢與軀體的斷離位置多在肩胛骨與肱骨間的關節處，該部位肌肉豐富，主要有三角肌、臂三頭

圖七十九、軀幹的剝離。

圖八十、前肢的斷離。
（虛線所示）

113

肌及部份頸部肌肉。先將這些肌肉切開，暴露出關節位置後用小刀插入骨的結合部位割斷筋腱（圖八十），肢體便很容易分離。另一種前肢的斷離部位選擇在臂骨髁，此處關節位置更明顯，將此處關節分離時要選擇在前肢的前緣下刀，因為在其後緣有尺骨向上衍生的肘突擋住。

　　軀幹繼續向前剝便是頸部和頭部。在頭部後面兩側有一對耳道，耳道在皮下的部份呈管狀並深入頭部，由於結構的關係，耳道不能像鳥類剝法那樣拉出，而是需用刀片緊貼顱骨將耳道割斷。再向前剝離，在耳道前方不遠處會現出暗色區域，即為眼球所在位置。剝眼最需小心，下刀時刀鋒要偏向頭骨眼窩，沿著眼瞼邊緣看清皮與結締組織的間隔做細緻割剝，切勿割破眼眶，造成標本破相。靈長目種類的眼窩深陷，眉脊發達，剝離眼球時如果沒有把握，也可以先將眼球從眼窩中挖出。再慢慢地將眼球從眼眶皮膚處剝離。

　　獸類的鼻部通常有軟骨與顱骨前端相聯繫，剝離鼻部時可允許鼻鏡後方略帶一些軟骨組織，留待鏟皮去脂時順便除淨。有些獸類的鼻部形態特殊，在剝法上要有所不同。馬科動物的鼻孔大而深，應剝至鼻腔深處，不可在鼻孔淺位處將皮膚割離；象科動物具有很長的鼻子，在剝法及剖口上要將其想像成一條腿來處理，具體做法詳見後文介紹。

　　當鼻部剝完時，就面臨著是否保留頭骨的問題。獸類的頭骨在動物分類學和形態學上是最主要的依據，絕大多數情形下是將頭骨與皮張分離，標本製成後單獨編號存放或與皮張形態標本繫在一起。如果要剝下頭骨，在與唇皮的聯繫處切割時要保留皮張內側的唇皮。當需要塑造張口露齒的形態時，則多數做法是保留頭骨與皮張的聯繫，將剝出的軀幹胴體在枕孔處切斷，而頭骨則透過唇周的皮膚與整個皮張相連（圖八十一）。如果掌握了翻模技術，則牙齒和腭可用其它材料代替，頭骨可剝下另行處理。有人習慣將閉口形態下的標本，也採取頭骨與皮張相連的做法。其實頭部在剝去咬肌、顳肌和頰肌等肌肉之後，形態已發生了很大變化，光憑這樣的頭骨並不能對面部整形有太大的幫助。頭部的外形效果，對於獸類標本來說是第一要素，頭骨的處理方法因此就顯得十分重要，在後面第十七章中將作具體說明。

　　小型獸四肢的剝法很像剝鳥翼，捏住肢體的斷端，另一手握住皮膚與肢體分離處向相反方向用力，結締組織不甚強的，能夠直接將皮翻剝至趾端部位；結締組織堅韌的，可用拇指的指甲將皮膚從肌肉上刮下。當剝至趾部時就不要再往前剝了，以免造成爪的脫落。

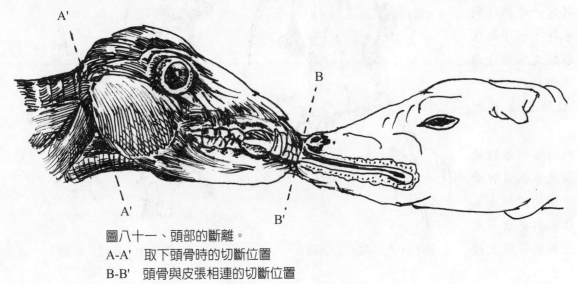

圖八十一、頭部的斷離。
A-A'　取下頭骨時的切斷位置
B-B'　頭骨與皮張相連的切斷位置

　　大、中型獸類的四肢，在剝時要在肢體內側另開縱形剖口，剖口線的長短依標本對象的不同而不同，採用腹剝法的標本，四肢剖口線是不與腹部剖口線相連的，一般起自尺、橈骨以下，終止於趾的末端。

　　四肢的骨骼可去可留，要保留的話，骨骼不能在趾端斷開，留下腕骨和趾骨，其餘部分骨骼棄去不用。如果在剝皮前已作細緻測量，則最好將肢體骨骼全部剝去，僅保留與爪相連的趾骨。因為與皮相連的骨骼無法作徹底的防腐和脫脂，日後可能是發霉、被蛀的隱患。保留部分腿、腳部骨骼的好處，是便於支架與肢體的緊固連接，同時在整形時對該部位的長度比例有所依據，初學者似以保留部份骨骼的做法為好。對骨骼的消毒防腐措施，主要是用酒精苯酚（石炭酸）飽和溶液浸泡、塗抹。要是保留長骨時，要在長骨兩端分別鑽孔，用注水的方法將骨腔內的髓質中洗乾淨。

　　獸類的耳廓由軟骨組織決定形狀，但是軟骨在乾燥過程中，會由於脫水而皺縮，令標本外耳隨之變形，所以要將外耳內部之軟骨剝去，軟骨剝離的位置在內側的耳基，絕大多數情況下，耳部的軟骨並不像許多資料中介紹的那樣能完全剝去，通常要求剝去耳基相當於整個耳軟骨的三分之一量，如果企圖將耳軟骨全部剝出，其結果幾乎總是將靠近耳尖的內側皮膚剝破。作者的體會是，只要將耳基部較厚的軟骨剝去，並在以後施以合適的固定措施，完全能防止耳的變形。薄軟骨乾燥時不易變形，是由於其中所含的水份相對較少，而且形態容易被固定。對於耳較大的種類，如：聤狐、兔、蝙蝠類而言，要求將耳軟骨完全剝淨而不損傷耳部皮膚是不可能的。

第二節　腿部剖口的剝法

　　腿部剖口法這種剝法也稱橫剖剝法，因為這是據作者所知唯一一種採取剖口線位置與身體中軸線互相垂直的做法。剖口線由肢的內側向腹部中央剖切，如剖口位於後肢時，剖口線起始於後肢內側股骨髁，兩肢的剖口線在腹部中央匯合（圖八十二），從獸體的前方向尾部方向看，剖口線是橫向的。

　　腿部剖口法在國內僅為少數專業動物工作者所採用，主要用於小型獸（如：嚙齒類）的野外剝製作業。國外也有人將此法用於充填法製作的中小型獸類，特別適合於後肢常採用蹲踞姿態的種類。

　　嚴格來說，這種在腿部的剖口並不是呈直線形的，而是在肢體內側沿股骨方向分別向前斜剖，為避開生殖器所在，剖口線偏向肢體的內側前緣，會合於生殖器官前方，略呈U或V形。

　　當剖口位於後肢時，先剝出膝蓋部分，並在此關節處將後肢與軀幹斷離，繼而依次剝出荐臀部、尾部、肩胛部，將前肢斷離後，剝出頭、頸部。其它剝法如腹部剖口的剝法。

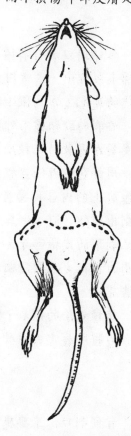

圖八十二、腿剝法剖口位置
（虛線所示）。

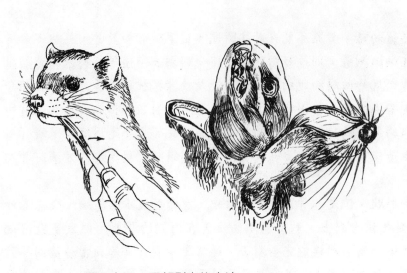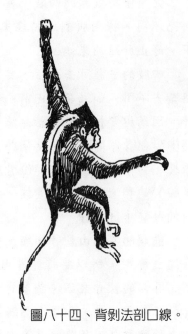

圖八十三、唇部剝出的方法。　　　　　　　　圖八十四、背剝法剖口線。
　A 分離內唇皮與牙齦間的皮膚
　B 從口中剝出頭部

第三節　唇部剖口的剝法

　　唇部剖口法特別適用於頭骨較小，口裂較大的小型食肉目動物（如：鼬科）。在其它類型的標本製作中，最常用於龜以外的爬行類以及蛙等兩棲類剝製。因爲這種剝法不損傷任何軀體部位的皮毛，常爲獵手和製裘商所採用。剝下的皮張呈圓筒狀，在毛皮業中有時也稱爲筒皮。

　　唇剝的獸類標本外觀完美，但美中不足的是這種剝法有很大程度受到標本種類的限制，而且支架在安裝時也較麻煩。

　　用鋒利小刀沿口唇與頭骨的銜接處切割，將唇部逐漸從顱骨上剝離。刀鋒要偏向頭骨，口輪匝肌上的內唇皮要盡可能地保持完整（圖八十三，A）。邊剝邊將剝離的皮向後翻轉，依次翻剝出頭顱（圖八十三，B）、頸項及肩胛。剝出肩胛後，將兩前肢從軀體上斷離。接著一手拽住已剝下的皮張部分，另一手捏住剝出的前半段（也可用繩繫住或吊鈎掛住）各向相反方向緩緩用力拉扯，胴體能順利地翻剝至尾基部位。再按前面說過的方法抽出尾椎，剝淨四肢，剝皮即告完成。

　　這種剝法的標本，最好保留動物原有的頭骨，在標本充填完畢後納入頭骨，並在剖口線上用強力膠將唇皮與頭骨粘合在一起，免去縫合口部的麻煩。

第四節　背部剖口的剝法

　　背部剖口法主要應用於姿態直立、腹部展現的猿猴類或取後腿站姿的其它獸類。

　　將動物俯臥在工作台上，在頸後沿脊椎向後作縱形剖口（圖八十四）。剖口線的長度沒有明確規定，一般來說動物的體型較大時，剖口線的長度亦應相對長些。

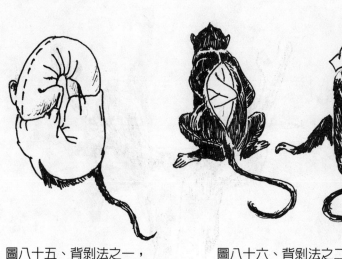

圖八十五、背剝法之一，　　　　　圖八十六、背剝法之二，　　　　　圖八十七、背剝法之三，
　　　　先剝出軀幹部份。　　　　　　　　先剝出肩和頭。　　　　　　　　　先剝出荐臀和尾。

如腹剝的手法一樣，用手指插入皮膚與肌肉之間分離結締組織，自剖口線向兩側剝，剝至肋骨半露時彎曲脊椎，使動物的背部拱起，繼續往腹部方向剝，直至兩邊互相貫通，軀幹部份與皮張分離（圖八十五）。接著分別將四肢與軀幹斷開，再剝出頭部和尾部。

剖口線如在胸椎處，可將肩胛充分剝出，再捏住前肢向剖口處推出肘關節切斷，使兩前肢分別在肘部與軀幹分離。爾後剝至頸椎暴露，切斷頸椎或將頸椎敲擊鬆脫，頭部亦能由此剖口剝出（圖八十六）。之後依次剝褪軀幹、後肢和尾，一如唇剝法的後半段操作。

當剖口線選擇在腰椎和荐骨處時，先剝出荐臀部，使尾基露出，並抽出尾椎，接著剝出坐骨，在骨盆與股骨楔接的大轉子關節處將後肢與軀幹斷開，後面的做法與腹剝相同，依次剝出軀幹，肩及前肢，最後是頸部和頭部（圖八十七）。頭部及四肢的剝法如前。

第五節　放射狀剖口的剝法

放射狀剖口的剝法，是商品毛皮業中最常用的剝法，也被稱爲大開刀剝法。軀體剖口線自下頜正中向後直至尾端，在生殖器和肛門處略偏向一側，四肢內側各有一條剖口線自掌後直至腹面的縱形剖口線（圖八十八）。從腹面看，似乎是在腹部正中分別向頭、尾和四肢做放射狀延伸出之剖口線，所以作者稱其爲放射狀剖口法。

由於四肢與軀幹已充分剖開，剝皮操作顯得十分便捷，而且剝下的胴體很完整，是製作骨骼標本時的首選剝法，剝下的皮張能充分攤平，不留死角，因此便於皮張的加工和儲存。在中國大陸，一般市集或山區住家收購到的乾皮張中，絕大多數是這種剝法。在現代標本製作方法中，這種剝皮的方法也是被應用得最廣泛的，因爲攤平的皮張適合機械化加工。更主要的是，大面積剖開的皮張，非常適合假體硬模的新穎製作法，蒙皮操作很方便。這種剖口的剝法很簡單，不再贅述。

圖八十八、放射狀（大開刀）
剝法剖口線。

圖八十九、具角獸類的枕部剖口線（虛線所示）。

第六節　幾種特殊形態獸類的剝法

壹、頭上具角的獸類剝法

有許多種食草獸的雄性頭上長角，按常規剝法，無法將頭部從頸部完整剝出。由於角的形態、大小、結構和位置的不同，處理的方法也不盡相同。

一、骨質角

偶蹄目鹿科的種類，除麝與河麂（獐）外，雄獸均具有分叉而無鞘的骨質茸角，而馴鹿則雌雄均生角。這類茸角，每年在繁殖期結束後會骨質化並自動脫落。在長角的季節，角實際上是顱骨的一部份，要剝出帶角的頭部，唯有在枕部及頸的背側正中另開剖口。待剝的鹿頭，需事先在頸項處與軀幹胴體斷離，然後在兩角基部用刀片在枕部毛皮上開刀，剖口線向頸背中線傾斜，來自兩角基部的剖口線在頸背中線上會合，然後繼續沿此中線往下剖，形成Y形剖口線（圖八十九），剖口線的長度決定於頭骨的大小，而與角的大小無關。剝頭時，先將剖口會合處剝開，並向周圍分離結締組織，使顱骨的枕髁部位首先暴露。切斷耳基軟骨剝出耳部，在角基處用刀片將皮膚從顱頂與角的交界處做環形割剝分離，接著一如常規的做法，由後向前剝出整個頭部。在處理毛冠鹿、麂類等短小角的種類時，也可將角鋸下，頭部則採用不在頸部剖口的方法剝出，等頭骨復位後再設法將角裝上。

二、綿角

長頸鹿和霍加狓頭上的短角，其實只是有長毛的軟骨突起物，這種角剝起來很容易，就像處理耳部一樣，只需將角基的軟骨割斷便能將角剝下，不必專門在頸部另開剖口，只是要將角內的軟骨剝淨以免腐爛。

三、皮膚衍生角

犀牛長在額面正中的獨角，或一大一小的雙角，其實是特殊形式的皮膚角質衍生物，歷來被作爲名貴的藥材或工藝雕刻的原料，因此在製作犀牛標本時，它的角幾乎無一例外地被小心鋸下，代之以人造假角。非洲產的兩種犀牛都長有很長的角，不將角先行鋸掉很難剝出頭部，由於角長在吻部上方，採取額面另開剖口是不適宜的。亞洲產的幾種犀牛，角通常較短，如果在製作標本時不將角鋸掉，可以嘗試著從寬大的頸部翻剝出頭部，當剝至角基時，要借助鑿子的幫忙。

四、洞角

偶蹄目洞角科是一個大族群，共有 120 多種動物，這類動物的基本特徵是均具有中空的角（洞角）。在顱骨上生有角突，並不蛻換的鞘狀外角則套生在較短的角突上。其中較著名的種類，如：牛、羊、牛羚（角馬）、各種野牛、野羊及羚羊。其中角較短的，如：高鼻羚羊、鵝羚、麠羚、王羚、島羚等；角特別長的種類，如：大彎角羚、劍羚、馬羚、盤羊、藏羚以及北美大角羊等。由於這類動物角的形狀、大小、位置多變，剝頭部的方法也各有不同。生有短角的小型羚羊類，可試著直接由頸部剝出頭部。更多的種類則是借鑒鹿角的頭部剖口剝法。先將角套取下，做好標本後再裝上的方法也可一試，方法是用鋸沿角基與皮膚的交界處作環狀鋸剖，將角鞘與顱骨角突分離，按常規方式剝出頭部，標本整形時將角裝回到角突上。

貳、飛翔及滑翔獸類的剝法

鼯鼠以及皮翼目的鼯猴、翼手目（蝙蝠類）的所有種，在四肢或指間均生有具飛行或滑翔功能的皮膜，在剝新鮮獸體時，四肢均能剝到腕部，也可採用剝鳥翼那樣的外部剖口剝淨肢骨上的肌肉。皮膜通常是不剝的，將剝下的皮張在酒精中浸泡一段時間，有利於皮膜的防腐固定。在製作展開皮膜的姿態時，要將皺縮的皮膜壓平，或施以輔助的固定措施。

參、海獸的剝法

鯨目和鰭腳目的獸類，由於終年生活於海洋環境中，其身體結構已趨同進化得如同魚類，在剝法上也可參考魚類的做法。許多鯨類用唇部剖口的剝法也很好，海獅、海豹之類往往採取在下腹部剖口的做法，因此類動物身體呈流線形，體毛短而稀疏，所以剖口線不必太長就能順利剝出軀體，剖口位置要選擇在不顯眼處。海獸的鰭肢要充分剝淨，否則極易滲出脂肪或皺縮變形。

肆、體表有棘刺動物的剝法

針鼴、刺蝟和豪豬，體被毛髮特化而成的刺，這些刺被當作自衛武器，因此它們的皮肌十分發達，以支配刺的豎立和倒伏。在剝這類動物時，皮肌牢牢地附著在腰背部的皮膚內層，缺乏經驗者往往將其當作皮膚而忽略。實際上這層皮肌是必須剝離的，一方面它覆蓋在大面積的皮膚內層表面，阻礙對皮張的防腐固定措施。更重要的是標本乾燥時，這些皮肌會收縮，致使標本外形逐漸失真。針鼴和刺蝟長有棘刺的部位表皮柔韌，剝去皮下肌不會有太大的困難。豪豬類背部皮膚較薄，在剝離皮肌時，常由於撕剝用力的方向不對，以及長刺的作用使皮膚破裂，操作時必須耐心細緻。有時這些獸類的皮肌亦可不剝，但必須用刀片將皮肌的肌腱作多道橫向的平行劃切。切割的深度要控制好，以切斷肌理而不損傷皮膚爲度。保留皮肌的情況下，

要多用明礬粉對皮肌作透析脂肪和水份的操作，或將皮張浸泡於酒精或鹽礬液中數日。

伍、具鱗甲獸類的剝法

　　貧齒目的犰狳和鱗甲目的鯪鯉（穿山甲），在身體的上半部覆蓋著角質的鱗甲或齒板，他們的剝法很像具大鱗片的魚類剝製，因為其鱗甲也像魚類那樣是基部著生在皮膚上的，在腹部要有較長的剖口線，以免有太多的翻剝動作使鱗片脫落，相比之下犰狳的剝皮要更容易些，甚至可以採用在鱗甲與腹部交界處的兩側剖口，頗似龜類的剝法。鱗甲下的皮膚，不可用力撕剝殘留肌肉，以防鱗片脫落。處理皮張時，如要鏟皮，只能由尾部向頭部方向單向直鏟。

陸、長鼻獸類的剝法

　　在所有獸類中，鼻最長的當數大象，為將柱狀的長鼻完全剝出，必須自上唇部位於長鼻後方正中作縱形剖口，直至鼻端的指狀突附近。象皮厚而韌，不作長剖口是無法將鼻剝出的，應將長鼻當作腿部那樣處理。在鼻部後側開剖口，也有助於象類巨大獠牙的剝出。

　　貘、土豚、野豬、高鼻羚和長鼻天狗猴的鼻吻雖然較一般獸類長些，但完全能按常規操作剝出，鑒於這些獸類鼻吻部的軟骨、肌腱和結締織組豐富，剝時一定要剝乾淨，以免日後皺縮變形。在剝駱駝的駝峰，疣豬的肉疣以及猩猩的面部頰塊時，也可依此原則操作。

柒、靈長類的剝法

　　靈長類具有能抓握的趾（指）及向前的雙眼，因而活動靈活，表情豐富，是獸類乃至所有剝製標本中製作難度最大的。靈長類大致能分成三大族群，即原猴（闊鼻猴）、真猴（狹鼻猴）和人類。人類的標本製作，屬醫學範疇且不作整體剝製。原猴類（如：懶猴、狐猴、卷尾猴）外形原始，在標本製作上與其它獸類差別不大。現以真猴（如：獼猴、山魈、黑猩猩）為

圖九十、猿猴類掌部剝法。
A 掌心剖口
B 直接剝出

例，說明幾個特色部位的剝法。猿猴類常以後肢踞坐而使毛髮稀疏的腹部朝向前方，因此牠們的軀體剖口多位於體毛相對長而密的背部。五指（趾）叉開的掌是難剝的部位，有人建議在掌心及趾的內側縱開幾條剖口線以便剝淨肌肉和筋腱（圖九十，Ａ），作者的實際操作體會是不一定要在掌心另開剖口，而是在由腕部剝至掌與指（趾）的交界處時，採用類似抽尾椎的手法，將各指（趾）分別剝至第一節指（趾）的所在，趾骨至少要保留著生趾（指）甲的末節（圖九十，Ｂ）。猿猴類的臉部皮薄而少毛，臉部的肌肉活動清晰可見，給剝皮及日後的整形工作帶來難度。眼眶突出，眼球內陷，皮膚緊貼於凹凸不平的臉部，剝皮時操作不慎很容易將皮張剝破，製作猿候類標本的難度主要在於臉部的重塑，具體做法將在後面的章節中加以說明。

水鹿頭部剝製標本，剝製完成後耳朵沒有固定好，以致出現耳翼皮膚外翻情形（林德豐　攝）。

第十七章　皮張的處理

　　獸類皮張的處理方法也不同於鳥類。較大型的獸類，由於皮層較厚，內部富含油脂與水份，如果只在其內側表面塗抹防腐藥是不夠的，皮板中的脂質會慢性滲出沾染皮毛，引起皮張變質或脫毛。除體型小於家兔的獸類可一次性完成防腐固定外，一般的獸類均需進行皮張的加工才能用於製作標本。一只大型的獸類標本，從剝皮至完成製作需要有許多天，其中有不少時間是用來將皮張加工至合格狀態的。

第一節　新鮮皮張的處理

　　本文所稱的新鮮皮張，是指剛從獸體上剝下的生皮。這種新鮮狀態的生皮，如不經加工處理而直接製作標本，會令標本處在不穩定的狀況之下（如：滲油、變形或發霉）。處理生皮的程序有簡有繁，依皮張的厚度及剝下時的品質而定。下面以一張需要全面處理的皮張爲例，說明整個處理過程。

壹、脫脂鏟肉

　　生皮的皮板，內部通常含有大量油脂，表層的脂肪可以洗淨，但皮層中蘊含的脂類需要以物理和化學手段並用方式才能除盡。物理脫脂法主要是壓榨和吸附，在皮張內層鋪上吸附性強的布片或吸油紙，置於滾筒擠壓機上壓榨，榨出的油脂即被紙或布吸附。也可將皮張內面搓上明礬粉進行吸附。最常用的化學去脂法是有機溶劑融脂萃取法，將新鮮皮張浸泡在汽油、二甲苯、松節油或三氯乙烯中，隔數小時翻轉揉搓一次，浸泡兩天以上。浸泡後的皮張，再用洗衣粉洗滌。要是採用壓榨→吸附→浸泡→洗滌→再壓榨→吸附的方法，能將含於皮層內部的油脂除盡。去脂後的皮張晾至半乾，在內面襯以白紙，用鉗子用力夾皮，如白紙上不再有油脂出現，即表明油脂已脫淨。

　　皮板上殘留的肉屑，既可在皮張剛剝下時用小刀耐心刮剝掉，也可以在皮張去脂後肌肉失去韌性時撕剝掉。較大塊的殘肉，應在去脂前去除，以防肉下的脂肪殘留，而小塊的肉屑在脫脂後去除更方便。大型皮張上的殘肉，可用一端平直的金屬薄片（或平頭鏟、刮刀）加以鏟除，在脫脂前後各鏟一次。鏟皮時皮張要攤開放平，略加固定，鏟的方向是由尾至頭，由腹側向背側單向進行，逆向鏟刮可能會引起掉毛。

貳、浸泡

　　浸泡獸皮兼有去脂、防腐和防止硬化三大作用。製裘業中處理皮張的藥液有很多種，而用於製作標本的皮張浸泡液，從經濟、實用和方便操作的要求出發，有以下三種：

一、鹽礬液

　　將鹽與明礬按一定比例加以混合，加入相當於固體三倍左右的熱水並攪拌，促使鹽礬溶解，待水完全冷卻後放入生皮，使藥液浸沒皮張。鹽與礬的比例隨機而定，一般夏天明礬成份多些，冬天則食鹽的濃度可大些。在浸泡的頭兩天要時常翻動皮張，使溶液均勻作用於獸皮，對於皮層較厚的種類，在浸泡過程中要換掉幾次藥液，或者在原液中陸續加入鹽礬以保證濃

度。中小型獸皮浸泡 5 至 7 天，大型獸皮需浸泡 20 天以上。

此液的優點是成本低，無異味，常被用於浸泡碩大的獸皮，但需時較長，不適合在高溫季節操作是其局限處。

二、酒精

採用純度在 95％以上的工業用酒精，根據需要加水配成濃度不等的溶液，最低濃度為 20％左右。將剝下的皮首先浸泡在低濃度酒精中，以後每隔 24 小時換上濃度稍高的酒精，直至浸泡在純酒精中。中小型皮張可直接在純酒精中浸泡一至三天，皮膚較厚的必須經過多日的梯度濃度浸泡過程，這樣做是為了防止表層蛋白質驟遇高濃度酒精時迅速凝固，而使溶液難以達到皮膚深層，也可避免過快脫水引起的皮張皺縮。大型皮張至少需浸泡七天。

此液的優點是蛋白質凝固徹底，防腐殺菌效果好，費時較短，四季皆宜，不足之處是成本較高，有刺激氣味，皮張易發硬收縮。

三、芒硝米漿液

是民間最常用的硝皮方法。將芒硝溶於 30 倍的水中（夏季的濃度可略大些），用手指蘸溶液淺嘗，若有鹹味則可，再加入水磨米粉調成稀薄狀態，皮張放入此液中揉搓，以後每天翻動 2～3 次。小型皮張七天，大型皮張一個月後即告完成。

此法的優點是皮張縮水率小，略加鏟刮揉搓後毛皮柔軟，整形工作可以從容完成，皮張不易發硬，但費時費工，後期處理工作量大，不適合大批量製作。

參、漂洗

從浸泡液中取出的皮張，要將殘留藥液沖洗掉，不使藥液成份在毛皮乾燥後留下影響外觀的結晶或粉末。用酒精浸泡的皮張，作浸泡的目的是為了適度回軟，便於對皮張形狀作還原處理。

將皮張放在冷水中浸泡，並輕輕揉搓後置於水龍頭上沖洗，洗滌時間不必太長。等毛皮洗淨後用竹條將其撐開或平攤在陰涼通風處晾乾，也有用熱風烘乾的，後者對溫度控制要求高，一般不要嘗試。

肆、回軟

所謂回軟，就是將晾乾的皮張處理得帶有柔軟性和韌性，便於在假體上蒙皮和整形，回軟的主要手段是用鏟或揉搓的方法，使繃緊的皮膚纖維來變鬆，產生可塑性。

當皮張晾至表層無水份，約六、七成乾時，先按鏟脂去肉的手法將皮膚攤平鏟軟，回復皮張原先的形狀和大小，但不要將皮鏟得比生皮還要大。鏟的過程中要經常對照原先測量的數據，特別是皮張的寬度。乾皮常有不同程度的橫向收縮，主要是頸、軀幹和四肢部位，一定要將皮張鏟至原先的寬度，考慮到縫合及乾後的收縮率，這三處的皮張允許比生皮尺寸略大些（多 1～2 公分）。

把鏟過的皮張拿起，使毛面在外光面在內，用手在各部位揉搓，使皮張內層表面互相摩擦。操作時也可在內面表層塗佈補充防腐的藥物，透過揉搓作用使藥力滲透。鏟和搓的動作要反覆多次，以確保各部位的皮張無僵硬現象。

伍、補充防腐

經過上述工序的皮張已能用於製作標本，有時爲進一步抑制皮張中可能的微生物生長，以及使皮張有一定的濕潤度，常用砒霜肥皂膏或苯酚酒精飽和溶液塗抹皮張內層表面，在皮張吸濕柔軟時進行蒙皮、整形和縫合操作。

第二節　乾皮的處理

透過收購或受贈等途徑得到的皮張，大多是充分乾透的，絕大多數還是未經回軟的皮板，但要符合標本製作的需要，必須做好以下幾項工作：

壹、檢查外觀

仔細檢視皮板的正反面，觀察有無破損、蛀蝕及霉變脫毛現象，將殘損及變質的皮張剔除，保留有利用價值的皮張。

貳、泡軟

將乾皮完全浸沒於清水中一晝夜，使皮張吸水後變軟，在浸泡容器中的皮張往往會浮起，可用重物使皮張完全沉於水中。

參、檢查皮張的內在質量

皮張在初步加工時的狀況，在泡軟後就可以更清楚地顯示出來。檢查方法是用力擠乾皮張的表層水，如果皮張內面呈現潔淨的白色，表示皮張經過加工；如皮板表面色擇不均勻或呈現灰色、黃褐色，表明未經徹底的初步加工，則需按去脂、浸泡、漂洗及回軟的程序重新施作。原先經過加工的皮張，則可直接進入回軟程序。

肆、加脂回軟

未經回軟處理的皮張經長期乾燥後，皮層纖維束會因失去活性而變脆，在鏟皮揉搓時要加入適量脂類物質，才能使皮張更好恢復彈性，常用的是加水熬成稀糊狀的皂膏或甘油，在鏟皮時邊鏟邊在皮張內側表面進行塗抹，使藥劑深入到皮膚深層發生作用。

經過上述工序加工後的皮張稱爲熟皮。小型獸類的加工程序要簡單些，有的在剝下後直接塗抹防腐藥物或明礬粉後就可以充填。

第三節　皮張鞣製的技術

國際上許多製作標本技術較先進的國家，在處理獸皮時採用鉻鞣工藝，鞣製後的皮張，在理化性能上顯示出充分的優越性，但是毛皮的鞣製需要工廠化的專門設備和技術，在我國標本製作尚處於原始階段的情況下，要做到精細加工完善，還要許多單位之協作體系才能達成。鞣製皮張光靠標本製作者自己的條件是不行的，而且嚴格說來，作爲標本製作者，只需要了解這門技術而不必具體去掌握它，即使在已經使用鞣製工藝製作標本的國家目前的情況也是如此。現將〝毛皮工藝學〞(1989，中國輕工業出版社)有關毛皮鞣製的基本工序摘錄如下：

*1.*選皮

將脫毛、殘損、爛板，有贅生物的次皮剔除。

2.回潮

用冷水或溫水（冬季）將皮張泡軟。

3.剎腿（標本不適用）

把商品用皮的腿剎去。標本用皮則不可。

4.抓毛、剪毛（標本不適用）

用機器將浮脫的毛抓淨，並將過長的零星長毛剪平。做完後用手工加以修整。

5.浸水

設備：划槽，液比：30 升／張。

溫度：18～32℃。

時間：16～24 小時。

用洗皮舊液浸水，划動 3～4 次，每次 3 至 5 分鐘。

6.脫脂（洗皮）

設備：划槽，液比：30 升／張。

洗衣粉：4 克／升，純鹼(碱)：0.5 克／升。

溫度：42～44℃，時間：2 小時。

7.二次浸水

設備：划槽，時間：一晝夜。

溫度：常溫，夏季需加防腐劑。

8.去肉

設備：去肉機。

9.三次浸水

同 7。

10.二次去肉

同 8、。

11.二次脫脂

設備：划槽。

洗衣粉：2.5 克／升，純鹼(碱)：0.3 克／升。

溫度：40～42℃，時間：30～40 分鐘。

12.分路

將未浸透的皮挑出重新浸水。

13.浸酸軟化

(1).軟化

酸性酶 7000～10000 單位／升。

硫酸：1.5 毫升／升，食鹽 40 克／升。

芒硝 50 克／升，溫度：38～42℃。

pH 值：2.5～3.5，時間：6～8 小時。

液比：30 升／張。

(2).浸酸

　　硫酸：1.5 毫升／升，溫度：35～38℃。

　　時間：22～24 小時。

　　浸酸軟化同時進行，總計 22～24 小時。

14.鉻鞣

　　設備：划槽。

　　用料：三氧化二鉻 5 克／升，食鹽 35 克／升，芒硝 40～60 克／升。

　　液比：22～25 升／張。

　　溫度：30～35℃，時間：44～48 小時。

　　pH 值：3.3～3.5。

　　24 小時後開始加鹼(碱)，分六次加入，用量視 pH 值而定。

15.靜置

16.沖洗中和

　　設備：划槽，硫酸：0.1 毫升／升（鞣液）。

　　時間：10～20 分鐘。

17.乾燥

18.回潮

19.勾軟磨裡

20.皮板脫脂

　　將汽油塗在皮板上，投入滑石粉在離心轉鼓中轉 4 小時，可重複操作。

21.漂洗

　　設備：划槽，液比：30 升／張。

　　用料：洗衣粉 4 克／升，純鹼(碱) 1 克／升。

　　溫度：50℃，時間：1 小時。

　　pH 值：9.5～10。

22.乾燥

23.回潮、釘板

24.打毛整修

25..量檢、入庫

　　由以上二十五道的工序可以看出，這種做法純粹是商品化之毛皮加工鞣製程序，而不是根據標本製作的需要去進行的。在國內，據作者所知，尚無專門為標本製作而設置的鞣皮系統工序。

第十八章　頭骨的處理

獸類的頭骨是最有價值的研究對象，在對哺乳動物作分類、鑑定工作時，常以皮張為基礎，更多借助於牙齒、頭骨等硬組織。在一定意義上，頭骨存在與否，決定了剝製標本的科學研究價值。完整的獸類剝製標本，必須配有該個體的頭骨(有時不保留下頜骨)，因為頭骨可表現和反映出動物本身的生活習性、分類地位和進化地位等方面的信息，比皮張更清晰更直觀。

第一節　頭骨標本的製作

當獸類的胴體被剝下後，從枕髁處將頭顱割下。不必剔去顱骨上附著的肌肉，可將頭骨放入鍋中加水煮沸，小型獸的頭骨在滾水中煮五分鐘左右即可，較大型獸的頭骨在滾水中煮的時間不要超過半小時。頭骨上所附著的肌肉經煮過後比較容易剝去，但如果煮過頭的話，會造成顱骨上之鼻骨、額骨、頜前骨等骨片的分離，牙齒脫落，使頭骨失去完整性。大型獸類的頭骨無法在鍋中煮，可以採用水浸、腐蝕或土埋法。水浸法是將頭骨浸沒於水池中，令肌肉和結締組織腐爛脫落。這種方法耗時較長，腐爛的肌肉會散發不良氣味，影響周圍環境。在水中加入適量氫氧化鈉（或氫氧化鉀）對肌肉進行腐蝕，可縮短脫肉過程。要注意的是，藥劑的濃度不可太大，以免腐蝕過度，使顱骨骨片分離，所以採用低濃度藥液，延長浸泡時間是比較穩妥的做法。用土掩埋頭骨，讓肌肉自然腐爛雖然行之有效，但一般需耗時數年且有不同程度的脫鈣現象，所以現在已很少用於皮張附帶頭骨標本製作。當然，用刀片、剪刀將附著肌肉細心刮剝掉也是可行的，還能借助食肉金龜、食腐昆蟲（如：蠅蛆）的活動來去肉。

去淨肉的獸類頭骨含有大量的油脂，脫脂的程序是不可缺少的，各類能溶解脂肪的溶劑均能用來脫脂，常用的有汽油、二甲苯、酒精、丙酮、乙醚、氯仿等，尤以汽油最實用。中等大小的顱骨（如：狼），需浸泡半個月才能脫淨骨骼中的脂肪，在此過程中如出現溶劑變濁，要及時更換新的溶劑。

大型獸的頭骨如無合適密封容器浸泡（脫脂溶劑均具揮發性，需置於加蓋的容器中）的話，可考慮將頭骨的骨片分離後分別浸泡。分離顱骨骨片的方法是在枕孔內灌入乾黃豆並用木棍伸入枕孔中搗實，然後用木塞將枕孔牢牢塞住並置於水中（最好是熱水），黃豆吸水膨脹會將骨片撐開。需要將骨片分離的頭骨，在脫肉時就可以有意識地加大腐蝕液濃度，延長浸泡時間，使骨片之間的癒合部失去牢固度。在使顱骨分散的操作前，應熟知各骨片在顱骨上的位置，或用描圖，在各骨片上編號的方式來記住每塊骨片的位置。將大型頭骨拆散處理，同樣有利於漂白等程序的進行。分離的骨片在處理完畢後，可用環氧樹脂、聚醋酸乙烯等進行膠合。

用作獸類皮張附帶的頭骨標本，不一定要進行漂白，如要漂白，可採用給鳥類骨骼漂白的３％過氧化氫溶液或苯甲酸進行浸泡。脫脂後的頭骨，如放在烈日下曝曬也會變得很潔白。頭骨的下頜骨可棄可留，但所保存的顱骨上之牙齒一定要完整。具角的種類，角不一定要保留，洞角科（如：牛、羊、羚羊）的顱骨上保留骨突即可，當然如能保留完整的角則更好。鹿科的角，通常不連標本頭骨一起保存，而是鋸下另外放或僅拍照、描圖存檔。顱骨的外形要完整，但如耳骨、舌骨等游離骨骼，在此類頭骨標本中不需要保留。

將製成的頭骨標本用鐵絲或線繩穿過顴骨環繫於剝製標本的後足，為防止不慎錯亂，也可將標本號用不易擦去字跡的油性簽字筆直接寫在顴骨較平坦處。

第二節　頭骨對剝製標本整形的作用

頭骨的形狀決定著動物的面部特徵，對於獸類而言，尤其是犀牛、象、虎、熊等大型種類，頭骨的形態清晰地反映在頭部皮膚下面。在額、顴、顳、眼脊和頜等部位，由於肌肉附著少而薄，皮膚幾乎是直接蒙在骨上。差不多所有的獸類，頭部的肌肉主要附著在頰部（咬肌）、吻部和口唇附近，亦即頭部的兩側和前端。額面和頰面直接是〝皮包骨頭〞，即使營養狀況良好的個體也不例外。小型獸類這些部位的單位面積較小，所以頭骨的特徵在皮張上表現得不太明顯。具有長毛（或長刺）和鱗甲的獸類，毛髮的特異化也掩飾了不少頭部特徵。這些獸類在標本製作中，如果不過多考慮頭骨對動物外形的影響也無妨。除此之外，一般規律是動物體型越大，頭骨對整形的影響就越大。鯨目和鰭腳目部分種類是少數的例外現象，頭骨表面豐富的脂肪和海綿狀結締組織，使其頭部呈流線型，適於特定的水生環境。在製作它們的標本時，頭骨對形體的影響作用很小。

頭骨結構還決定了肌肉的附著，從而間接地決定了頭面部肌肉較發達部位的形狀。如下頜骨的後上部，以髁關節突與上頜相連，關節突與其上方的冠狀突及下方的角突均較顯著，便於強大的咬肌和顳肌的附著，與面頰的寬度關係密切；上頜骨、前頜骨和鼻骨的位置與長寬比，不僅決定了獸吻的長與寬，還相關決定到鼻、口唇和眼的位置，儘管這些部位的骨骼被部份肌肉和軟骨所覆蓋。舉例來說，豹和狼同屬食肉目，如果將狼的頭骨放在豹的頭部皮張中，那麼豹皮標本的頭部肯定會呈現狼的某些外部特徵。

儘管頭骨對於決定獸類的面部形態極其重要，但我們也不能教條似地認為，有了頭骨的標本，頭部的整形就一定會很容易。作者見過不少裝有頭骨的標本嚴重失真的情況，至少有部分原因是製作者本身沒能意識到附著在頭骨上的肌肉對於外形的影響力。剝去肌肉的頭骨，無法體現獸類在五官及面頰的形態特徵。如果不用充填或粘補材料重現頭部肌肉的形態，光憑頭骨是不能完美再現頭部特徵的。對於標本製作者來說，頭骨真正的價值所在，不只是成為皮張中的硬模，更在於透過對頭骨形態結構的細緻分析，在整形操作中，領會到哪些是它與其他動物所不同的特徵，那些部位應該如何去表現等等，頭骨在這方面提供了作為分析和重新塑造的實物範本。理解並掌握了這一點，頭腦中就始終會有一個清楚的概念，所謂：「成竹在胸」，不必非要對竹畫竹，將頭骨置於標本之中了。完全可以用其它材料替代頭骨的作用，而將頭骨作為附著的標本存在於剝製標本之外。

第三節　替代頭骨的做法

在頭骨缺如的情況下，有的標本製作者會顯得缺乏自信。簡單化的充填，當然會令頭部呈現圓球或扁球形而致嚴重失真，有過這種挫敗經歷的標本製作者，會在以後的獸類製作中過分依賴頭骨，特別是頭部形狀特殊的種類（如：猿猴、犀牛等）。此外，當要表現標本呲牙咧嘴

的神態時，沒有了帶有齒和腭的頭骨便會顯得一籌莫展，無從下手。然而不幸的是，實際情況常常不能遂人所願，從商業性渠道採購收集來的皮張不會附有頭骨；珍稀種類的頭骨為便於展示也要單獨保存，有時要將一種動物分別做成剝製和骨骼形式的兩件標本，頭骨當然只能屬於後者；還有的情況，標本的頭骨已經缺損不全(如：犬齒被鋸或脫落)，不再適合製作的要求；體型龐大的種類，頭骨要實現完善的防腐處理很困難且耗時費工，很難滿足標本製作的要求……，在這樣的情況下，用其它材料替代頭骨是必然的選擇。

複製的程序因所用材料及工藝要求不同而有簡、繁之分，比較簡單的做法是用充填物進行充填或綁紮成頭部的粗略輪廓，比較適合小型或頭部呈流線型的閉嘴造型的標本，具體做法將在後面的章節中說明，在此要介紹的是如何製作頭部的硬模。

壹、頭部外形硬模的製作

如果在複製時有頭骨作參考，工作會比較順利，最常用的方法是用翻模手段進行頭部再現，要記住，我們要塑造的並非純粹的頭骨，而是有肌肉附著的頭部，所以在翻模前，首先要用粘土或石膏等材料，在現成的頭骨上貼敷出原來附著的肌肉形態。在需要進行補充修改的細節部位，如鼻吻部、口唇附近和眼窩不必加以塑造，留待在整形時用零星的填料進行充實。（說明：如果製作全身假體硬模，這些部位必須加以細緻塑造，尤其是眼睛。）

待頭骨上貼敷的部份乾固後，才能進行翻模，如果想取巧地用未剝肉的頭骨作模體，富彈性的肌肉會在製模時受力變形。製模的手法與所用材料有多種，這裡介紹用最簡單的材料和方法進行翻模。

一、貼敷法

將纖維較多的紙（如馬糞紙、粗糙的衛生紙）或布片撕成碎片備用，用麵粉加水在爐上調成稀薄而均勻的漿糊，同時準備一塊濕布、一把刷子和一個吹風機，便可開始操作。

先在頭模上均勻刷上一層漿糊，將小紙（布）片貼滿蓋住頭模，用濕布捏成團在紙片層外輕輕敲擊，使貼敷上去的紙片緊貼頭模，隨後用吹風機將漿糊吹乾，接著在上面再刷一層漿糊，再貼一層小紙（布）片，仍用濕布團拍實並用吹風機吹乾，如此操作多層，直至貼敷的外層呈現大致的圓球或扁球型。通常應在十層左右，稍大的頭骨貼敷層應厚些，以增加強度，待貼敷工作完成後要測量外層球形的長寬及高度，這一點很重要，因為貼敷層在取下時可能會變形，而這些數據對製作模型有依據的作用，我們能根據它們來調整模具的狀態。

用刀或鋸沿頭部的正中矢面位置對包裹層進行環形剖割，將其分成左右對稱的兩塊，小心將模塊掰開即可。此法最適於小獸頭部的翻製。

二、糊抹法

將粘土或石膏粉加水調成糊狀，塗抹在事先浸裹過石蠟液的頭骨上。頭骨塗一層蠟液是為了防止糊抹物與頭骨塑造肌肉的敷料混為一體。糊抹物的乾濕度要掌握好，太乾影響附著性，不易裹附在細節部位，太濕又不易成形。所用的糊抹物最好不要採用與塑造肌肉相同或色彩相近的材質，以免在脫模時與塑造肌肉的材質混為一談。

糊抹物最好將頭骨包得厚一些，然後用網兜將其吊掛在通風處晾乾。等糊抹物乾透後，用鋸沿正中矢面將外殼環剖成對稱的左右兩片。鋸時要注意經常停下來檢查，防止鋸過多鋸到頭

骨上。在頭骨凹陷部位不易鋸到時，可以粗略地將大部分地方鋸過後用薄刃刀片插入鋸縫進行割切。脫模時用螺絲刀從多方位插入鋸縫逐步撬開。此時由於石蠟的作用，外模很容易分開，如果塑造肌肉的材質一起被剝下，由於與糊裏材質在色彩上有所不同，能夠小心地從變硬固化的外模內面剝去。要是外模不慎被撬破，要仔細地保存好碎塊，待外模全部脫下後，用膠水將碎裂的部分粘補好。

三、半埋法

半埋法有縱埋與橫埋兩種。縱埋是將頭骨鼻部向下枕部向上埋入；橫埋是將頭骨平臥埋入。在頭骨上塗一層石蠟或貼一層紙片（見貼敷法，所不同的是用清水作膠粘劑）作為與外模的隔離層。包埋物通常是用石膏糊，也能採用濕泥甚至水泥，只要是能乾燥凝固的材料就行。將包埋物盛入紙盒之類的簡易容器，趁稀薄狀態時將頭骨埋入一半，縱埋法要使頭骨埋至頭骨最寬處，通常是在額頂與咬肌最高處一線；橫埋時要事先在頭骨上畫出縱向的中線，埋時包埋物的平面正好在中線位置。等包埋物達八、九成乾時，將頭骨從包埋物中拔出，縱埋模留下頭骨顏面部的陰模，而橫埋法一次只能製成一側的陰模，要左右各做一次才能成為完整的模殼。一般説來，縱埋法只需製作前半部份，結構簡單的後半部頭骨可用充填等方法加以再現，製成的前半部份頗似面具，特別適合於靈長類等臉部較平，吻較短的種類。橫埋法比較適合翻製頭骨狹長，吻部較尖或具有角基或骨突的種類（如：鹿、羚羊等）。

半埋法還適合於塑造牙齒和腭的模型，只要將齒面的頭骨摁入半乾的製模材質中再取出，牙齒的形狀就被複製在陰模中。

特別要指出的是，以上幾種製模法是很粗糙的，只能用於製作外形精準度要求不十分高的模型。

貳、頭部模型的製作

當頭部的外模製成後，就能用於製作一個或多個頭部模型。製模一般採用與製外模材質相同的材質，如泥、石膏等，將糊狀灌注物倒入已採取隔離脫模措施（在陰模內面塗臘、塗牛油等）的硬質外模中並搖晃，或在地上輕砸以使灌注物注入到各個細部，使灌注物中的氣泡等溢出。用貼敷法製成的殼模在製模時更簡單，將半乾的可塑性材料捏成與頭骨相似的團狀，用左右兩塊模塊包住它並向中間擠，多餘部分會由接縫處擠出。用粘土製成的外模如要增加強度，可在爐火中鍛燒成磚質，磚質的外膜能夠承受灌注物的搣、砸等貼接措施。如此製出的頭部模型是實心的，為減輕重量，也可以先用碎木塊置於頭模中央，再用灌注物注入木塊與陰模間的空隙，這樣，木塊就被埋在製成的頭模中，模塊分成左右兩塊的，還能在澆鑄成的兩片模型中間挖去一部份材質後再對粘，使頭模成為空心體。

出於特殊需要，我們也能用其它材質澆鑄出頭模，如火棉膠、橡膠乳劑、泡沫塑膠、環氧樹脂或有機玻璃等，這些材質對於塑造諸如牙齒之類需要相當光滑度和精細度的高強度部位是合適的，現將最常用的環氧樹脂和有機玻璃的灌注劑主要配方簡述如下，供有意者參考。

一、環氧樹脂灌注劑的配方

環氧樹脂化學性能穩定，機械強度大，變形率小，是一種很有前途的標本模型材料，在後面有關硬模假體的製作中還要提及。用作灌注的環氧樹脂有 E-12、E-20、E-42、E-44 和 E-52

等多種型號，常用的是 E-44，它必須與催化固化劑，增塑劑和稀釋劑及脂溶（或水溶）性顏料配合後才能用作灌注。配方如下：

環氧樹脂 E－44 型：	100 毫升
常溫催化固化劑：苯二甲胺	16 毫升
增塑劑：鄰苯二甲酸二丁（辛）酯	17 毫升
稀釋劑：丙酮或甲苯	少量
油畫或丙烯顏料（假牙用玉白色）	適量

配製時，固化劑要在其它溶劑充分攪勻後，於灌注前再行加入，平時固化劑要置於密封容器中防止揮發或吸溼失效。加入固化劑的配方要盡快灌注以防凝固，需要縮短環氧樹脂凝固時間的，可適量增加苯二甲胺的用量。

以上藥品均可在化學試劑商店買到，顏料在百貨店文具櫃有售。在操作時因藥劑有刺激作用，要戴防毒口罩和手套加強防護，最好能在有抽氣設備的操作環境中進行。

二、有機玻璃灌注劑的製法

有機玻璃的化學名稱是聚甲基丙烯酸甲酯，在聚合反應或固體前爲甲基丙烯酸甲酯亦稱有機玻璃單位，是一種液體形式，經引發聚合反應後才成爲固體。操作步聚如下：

在單體（甲基丙烯酸甲酯）中加入微量的引發劑，如過氧化苯甲酰或偶氮二異丁腈。爲防止引發劑在單體中分布不勻，可先將引發製溶入少量單體中，再逐漸邊攪拌邊加入需要量的單體。將混合液水浴加溫，單體會逐漸聚合出現一定的粘稠度，當粘度適合於灌注時，立刻降溫（如：將盛有半聚合單體的容器置於冰箱中）使聚合過程暫停。在灌注前從冰箱中取出已預聚的單位，加入引發促進劑二甲基苯胺或對甲苯亞磺酸 0.2% 左右，油畫類料亦在此時調和加入。如需加快凝固速度，可加大促進劑的用量或再加入過氧化二碳酸二異丙酯少量，這幾種促進劑要分別溶解後加入，不可同時溶解。需要注意的是，促進劑的用量不宜超過單體的百分之一，否則加速的聚合反應會在瞬間產生大量的熱，使單體在沸騰狀態下被聚合固化（爆聚），使成品帶有大量氣泡，造成灌注失敗。爲增加有機玻璃的韌性，也可在灌注劑中加入微量的環氧樹脂增塑劑鄰苯二甲酸二丁（辛）酯，所加的量不宜太多，否則聚合成的有機玻璃會變得很柔軟，無法支撐成形。

以上兩種灌注劑所用的溶劑，雖然都能在化學物質供應部門買到，但是具體的操作需要一定的化學知識，並且可能要經過多次嘗試才能得到滿意的效果，同樣，使用這些原料的製作成本無疑會提高。對於被皮膚覆蓋的頭部粗模而言，用粘土和石膏製作此類頭模既經濟實惠，也能得到相同的效果。只有當製作牙齒這樣需要強度和精度的部位時，才更多地考慮到採用環氧樹脂和有機玻璃這樣的高分子有機化合物材料。

參、頭模的塑造

當我們僅僅得到一張皮張而無頭骨時，製作標本的難度會更大，因爲要先憑經驗和想像再造頭部模型，沒有豐富的解剖學知識和嫻熟的雕塑造型手段是不行的。

塑造頭模的方法也有很多種，如用泥、木等材料進行雕塑，以結構相似動物（如犬與狐）的頭骨作摹本翻製模型，或者用柔軟的可塑性填料裝入頭部，再在皮張外部捏出頭部形態等，

這裡介紹兩種使用最廣泛的頭部再造法。

一、實心雕塑法

將一塊略小於獸類頭顱的木塊削成略帶球形的形狀（亦可用幾塊木塊拼合而成），再取一木塊削成略似鼻吻的形狀，並在合適的部位將兩塊木頭釘在一起，形成頭部的雛形，餘下的細節部份，可以用膠水調合成的溼泥或石膏泥加以塑造。以木塊作為頭部的材質，一方面是為了減輕模型重量，另一方面也考慮到木質材料便於角和頸部支架的固定。頭部模型要在粘附材料尚未完全乾透固化前裝入，那樣的話，還能透過在皮張外的捏和擠的手勢，對頭部形狀進行補充塑造和修改。製作小型獸時，還能採用以線繩纏繞彈性充填物（如：稻草、竹絲、棉花）做出頭部假體的方法。

二、空心頭模的塑造方法

㈠做法一

取一個小於頭骨的中空容器如塑膠瓶、空盒子之類，在其表面不規則地繞以鐵絲，構成頭部的大致形狀，輪廓要比設計好的頭部略小，鐵絲不必將瓶、盒繞得太緊，但是要像繞線球那樣縱橫交錯地繞。接著是蒙鐵紗網。鐵紗網以細目為佳，經線和緯線較密有利於敷貼材料的附著，以往用來做蠅拍的鐵紗網在日用雜商店有售。沒有的話，也可以裝璜材料店購買不鏽鋼紗網或銅絲紗網代替；塑料窗紗因可塑性差，一般不採用。將鐵紗包在頭部粗模上，並用幾道線繩或細鐵絲綁紮，使輪廓光滑流暢，接著用水泥或石膏糊抹在鐵紗網面上，塑成與設計頭骨一樣的形狀和大小，待敷料乾燥後變得硬固時，就能裝置在標本體內。此法適用於中小型獸類。

㈡做法二

用木條釘成頭部的粗略框架、尺寸略小於設計頭骨。在轉折處木條要釘得密些，表現出主要的解剖特徵。然後在木框架表面蒙上一層鐵絲篩網，網眼直徑以不大於5～6mm為宜，用小鐵釘將網繃緊釘住在框架表面，不要出現明顯的稜角。在網上的敷料可以用拌以等量粗木屑的水泥或石膏糊，另一種貼敷的材料是採用粗纖維編成的麻袋片，第一層麻袋片用釘子固定在木框表面，力求繃緊，然後刷上一層加了固化劑的環氧樹脂（配方如前），趁未乾時再覆上一層麻片，乾固後再重複覆蓋2～3層，仍以環氧樹脂作膠粘劑。最後塗上一層油漆，在需要加厚的局部，可以多覆蓋幾層麻袋片。糊抹敷料更能體現細部，貼敷則有更好的柔韌性，重量也更輕，前者適於塑造頭形較複雜的頭部，後者適用於體型更大的獸頭再造。

在缺乏頭骨的情況下，無論採取那一種方法來塑造頭部，均需要有對解剖學的深刻理解以及堅實的造型功底。以相似動物的頭骨為藍本，在紙上描出將要塑造的頭骨形態，並依比例標出尺寸，對於實際的操作大有裨益。需要特別說明的是，我們要塑造的是剝去皮膚的頭部，而不是在活體上看到的那種具有清晰五官和肌膚的頭部，有些細節需要在蒙上皮張後才能表現出來，所以在五官，特別是眼、鼻和唇部，不要塑造得像活體頭部那樣豐滿，否則，在蒙上皮張後，這些原先看上去恰到好處的部位，就會顯得膨脹臃腫。

為了鍛練自己塑造頭部的技藝，建議標本製作者在平時剝下獸類的頭部後，要多花些時間研究觀察頭骨及肌肉的基本位置和形態，多加練習塑造和揣摩，以期融會貫通，得心應手。

第十九章　標本的支架設計

小型獸類可以採用像製作鳥類標本那樣的支架加充填的方法。鳥與獸在形態上不同，製作支架的方法當然也有所不同。

第一節　重心絞合型支架

量取全長為標本鼻端至尾尖長度的鐵線一根（A-A'），作為脊椎的支架；量取長度為肩高＋臀高＋軀體長，並多出 20% 的鐵線兩根作為軀幹和四肢的支架(B-B')（C-C'）。將這三根鐵線在中間互相絞合起來，絞合點應位於軀體的中央位置。穿扎四肢的兩根鐵線既可互相交叉絞合如X形，也可以與替代脊椎的支架鐵線平行。另取一段鐵線將三根鐵線絞緊纏牢。穿扎時，將 A 端經頸部向前穿入頭部直達鼻端，A'端向後插入尾端固定，B、C 兩端從皮張內部插入左右前肢，並在足心穿出；B'和 C'端分別插入左右後肢內部，也在足心穿出（圖九十一）。這種支架適合採用腹剝、口剝法的小型獸類，製法簡單，是傳統獸類標本中常用的形式。腹剝法支架的穿扎順序，通常是頭部、尾部、一側前肢、與之同側的後肢、另一側前肢、另一側後肢。口剝法標本的支架在穿扎時，先將三根支架鐵線理直成束，將擬穿扎後肢和尾端的鐵線由口中插入，隔著皮張摸到三根鐵線的端部位置，一手持鐵線向後穿扎，另一手隔皮引導穿扎的方向，將三端分別插入尾部及後肢足心固定。這一切做完後，隔著皮張將支架抓牢，同時將頭部皮張向前拉，使整個支架位於皮張之內。重複穿扎尾和後肢的手法，將前端的三根鐵線端部分別插入鼻吻及兩前肢的足心固定。

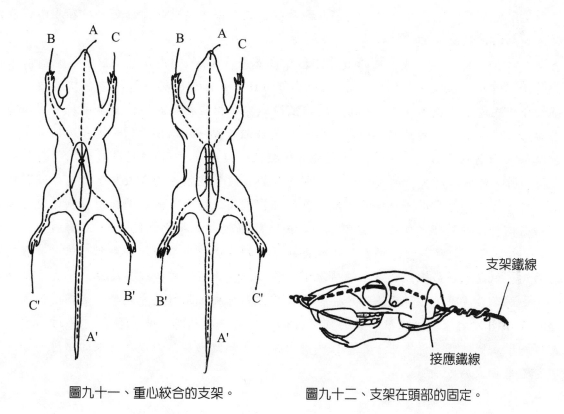

支架鐵線

接應鐵線

圖九十一、重心絞合的支架。　　　　圖九十二、支架在頭部的固定。

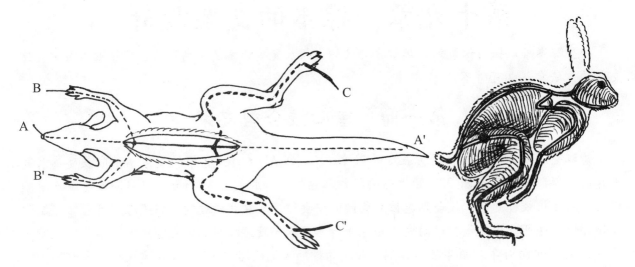

圖九十三、肩髖絞合的支架，右圖為該法支架之實際應用狀況。

支架鐵線有時不易在頭部固定，此時可以另取一段略長於頭骨的鐵線進行接應，接應的方法是將這段鐵線的一端與穿出鼻部的支架鐵線在皮下鼻吻處接全固定，接應鐵線的另一端通過頭模的外側，通常是經過下頜或由口腔穿向枕部，在枕部再與支架鐵線纏緊，便能有效地固定頭部（圖九十二）。

第二節　肩、髖部絞合型支架

這種支架也稱重心不在絞合點的支架或兩點絞合式支架，這是相對於前一種在重心位置僅有一個絞合點的做法而言的。

量取一段長度為自鼻尖至尾尖的鐵線作為脊椎支架（A-A'）；再分別量取長度為肩高兩倍多一些的鐵線作為後肢支架（C-C'）。將前肢鐵線（B-B'）在中間與主幹鐵線在相當於肩的位置垂直絞合；也將後肢鐵線（C-C'）在中間與主幹鐵線在相當於腰髖的位置垂直絞合。這樣，支架在標本體內形成一前（肩部）一後（髖部）兩個絞合點，A端插入頭部，A'端插入尾部；B和B'端插入兩前肢足心；C和C'端分別插入後肢足心（圖九十三）。這種絞合法使得製成的標本在整形時，四肢具有更大的靈活性，特別適合於肢體變化較多的靈長類，或前後肢肌肉發達程度不均，常借助後足蹬地奔跑的袋鼠、兔形目和齧齒目種類。無論是採用腹剝還是背剝的標本，均很適於這種結構的支架。當標本的前後肢距離較大（即身軀較長），或前肢小而短後肢大而長的情況下，這種絞合形的靈活性就得到充分的展現。支架的絞合點雖然位於身體重心的前後兩端，但在支架鐵線絞合牢固的情況下，重心位置正好位於四肢支撐點的中央，更為合理的是，支架在裝置時，軀幹鐵線位於軀幹假體的背部中央，正好是原先脊椎所在的位置。四肢的鐵線在水平方向分別留出肩和腰的寬度後向下折彎支撐腿部，與動物的骨骼結構十分相似，在以充填法製作好的標本中，在脊椎、肩胛和髖骨部位仍能摸到作為支架的鐵線，給動態感的塑造帶來極大的方便。

第三節　支架的個性化設計

壹、關於支架鐵線的長度及粗細規格

　　這個問題幾乎在所有的標本製作中均有比較明確而具體的規定，諸如松鼠支架該用幾號鐵線(或用鐵線直徑表示)；狼的支架又該用多少號的鐵線等等。在作者看來，鐵線支架的規格不僅決定於標本的體型大小，更多是決定於標本採取何種姿態，在標本姿態不確定的前提下就斷言該用什麼型號規格的鐵線未免過於武斷。舉例來說，在製作松鼠的標本時，如果採取蹲著捧食的姿態，前肢的支架鐵線細於規定要求也無妨；當表現僅一前足著地而其餘三足騰空的跳躍姿態時，用於支撐體重的那條前腿的支架鐵絲，比規定要求更粗些，會使標本更穩固；而如果製作躺臥狀的半剝製標本時，鐵線可以很細，甚至不用鐵線支架。因此在列出其它著作中有關獸類標本該用何種規格鐵絲的一覽表作為參考時，作者認為不必拘泥於這樣的框框，而是應該按這樣的思路去決定選擇支架鐵線的規格：

1. 體型大的用粗鐵線。體型越小，鐵線越細。

2. 後腿的鐵線在通常情況下應粗於前肢鐵線。

3. 用於支撐體重的部位，支架要相應粗些。

4. 支撐頭、頸部的支架要粗些，而支撐尾部的可細些；支撐軀體的鐵線在動態姿勢中要粗，而在靜態姿勢中可略細。

5. 四肢彎曲時，力臂較長，要用較粗的鐵線，四肢直立時，加臂較短，可用稍細的鐵線。

6. 在標本姿態不確定時，寧可採用較粗的鐵線作支架。較粗的鐵線頂多在整形時費勁一些，用於躺臥姿態亦無妨。而如果採用了較細的鐵線作支架，很可能就無法塑造局部受力較大的動態標本了。

　　以上的幾條規律，要融會貫通地加以靈活運用。作者提出以動態決定支架粗細規格的思路，並不是讓學習者跳出傳統概念的圈子，再鑽入到一個新的框框中去；要求在做每一件標本時，都要在不同的部位採用粗細規格不同的鐵線作支架。粗鐵線有足夠的牢度但靈活性不足，細鐵線則靈活性強而支撐力差。既沒有粗細正好之說法，也沒有粗比細好或細比粗好的說法，在什麼情況下用粗鐵線好，在那些情形下用細鐵線更合適，要由實際情況決定。在很多實際操作中，仍以採用一種規格的鐵線作支架的做法為主。需要加強的部位，常常可以透過增加一根補助鐵線的方法來解決問題；需要增加靈法性的部位，也能夠透過在局部將較粗鐵線彎曲放長的做法來達成。

　　關於標本支架鐵線應留的長度，作者比較傾向於贊成將支架鐵線多放長一些而不是量得很精確。譬如在量後肢的長度時，習慣上測量是從腰髂部至足底的直線長度，其實這段距離長度中含有多段有彎曲度的關節，這些關節適度的前後彎曲，保證了後肢前伸和後展的餘地與靈活性。如果將後肢的坐骨、股骨、脛腓骨、蹠骨拉成一直線，其長度幾乎總是超過後肢的測量長度。要是我們在給後肢安裝支架時，能夠多留些長度，那麼，後肢的支架也能夠按關節的彎曲形式進行適度的彎曲。雖然從皮張外部看，形態沒有什麼變化，但這種符合肢體準確性肯定要

比用一根筆直支架來作爲後肢支撐的情形好得多（圖九十四）。大家都知道，動物肢體的收放並不是靠骨骼的伸縮來實現的，而是依賴於骨骼間關節的彎曲，將支架結構做得儘可能與骨骼原有狀態一樣，並不會妨礙標本原來的肢體測量長度。同樣的道理，將前肢支架放長點，塑造出肩胛與臂骨，臂骨與尺骨間關節的角度，將軀體的鐵線放長些，給脊椎的彎曲度留有餘地，均不會影響標本外部形態的表現。由於我們在動物體外進行測量時均取直線長度，爲了將骨骼實際由於關節彎曲的隱性長度也體現出來，將支架鐵絲留得比測量長度更長些是必要的。從這個觀點出發，我們在事先測得的動物體長度，至少在用支架替代骨骼的特殊條件下，已變得不再那麼舉足輕重了，多餘的鐵絲可以穿出體外，在標本完成後剪去，一旦留得太精確，遇到需要大幅度彎曲支架的情況，支架可能就會變得太短而不夠用了。

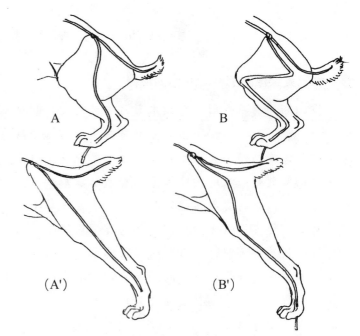

圖九十四、支架結構的長度。
A 按後肢直線長度設置的支架；當腿充
　分伸直時，支架可能會太短（A'）。
B 按骨骼位置長度設置的支架；能適
　應肢的各種動態（B'）。

貳、猿猴類掌部支架的做法

　　猿猴類有五指（趾）且皆能屈伸，如果其掌部像其它獸類那樣使用一根鐵絲穿扎，勢必無法顧及指（趾）的可塑性。爲使每根指（趾）均能隨意彎曲，必須在指（趾）皮中穿扎支架。方法是取五根細鐵線，在每端留出指（趾）的長度，在相當於掌心的部位將這五根鐵線的後半段折成一股，將分叉的五端分別插入指（趾）端固定，在掌腕部擰成一股的後半段與穿扎肢體的鐵線支架再行絞合，這樣，每根指（趾）中均有支架，要整理成抓握等特有的狀態，也變得輕而易舉了（圖九十五）。在穿扎獸類中具蹼的掌時，也能採用類似的方法，只是在腳掌的最外側和最內側趾，各穿一根細鐵線就行，不需要在每根趾中都穿扎。將腳掌的兩根支架鐵線分開，腳蹼就展開，將兩支架並攏，腳蹼就隨之收攏。

參、蝙蝠的前肢穿扎

　　蝙蝠類具有特化的前肢。指間、前後肢間、後肢間有薄而無毛的翼膜，具有飛翔能力。爲使翼膜能夠展開，需要在皮膜前緣的第二指內部穿扎鐵絲支架，所以在前肢的支架要留足穿插第二指的長度，位於皮膜內的其餘幾指不必穿扎另外的支架，因爲隨著翼膜外緣最長的第二指的伸展，整個翼膜就會順勢展開，這種情形頗似鳥類展翼標本的翼部穿扎（圖九十六）。蝙蝠

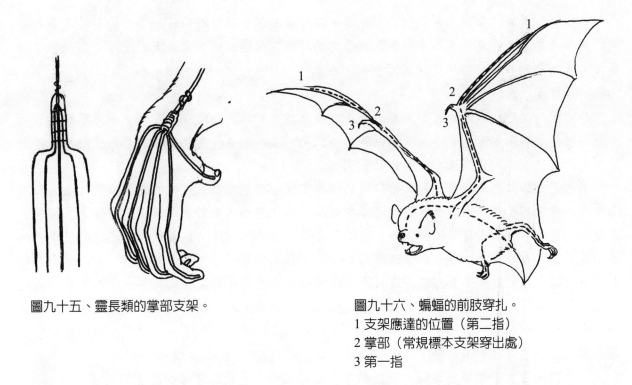

圖九十五、靈長類的掌部支架。

圖九十六、蝙蝠的前肢穿扎。
1 支架應達的位置（第二指）
2 掌部（常規標本支架穿出處）
3 第一指

類的後肢趾間不具翼膜，故後肢可按常規穿扎法施行。如果蝙蝠不做成展翼的姿態，第二指骨內仍要將支架穿至指端；不穿支架時，翼也會由於指內筋膜的收縮，而使指發生蜷曲，將翼牽引至失真的內卷狀態，特別是小蝙蝠亞目的種類，體型較小，剝皮時難以達到指端，將其中的筋抽剝掉。

有些形體上類似蝙蝠的種類，如袋鼯、飛鼠、貓猴和鼯鼠，在體側前後肢間有長毛的翼膜，穿扎支架的方法卻如同一般的獸類，四肢的支架只要穿至腕部足心即可。因爲這些動物在趾間並不具翼膜，只要抬舉起前臂，皮翼便能夠充分展開。

還有些形態特殊的動物，如大象、鯨類，由於體型龐大，多推薦使用假體法製作，不再內設單獨的支架，其個性化設計的內容不在支架製作的章節中討論。

肆、支架的增設和簡化

獸類標本的支架，主要由三根鐵線組成（最早人們在獸類標本的頭頸、四肢、尾部各安插一根鐵線支架，在軀體中部絞合，如今這樣六根鐵線作支架的做法，早已不再使用）。如果要增設支架鐵線，往往出於兩個目的：

1. 增加支撐強度

具體的做法主要有併股支撐和結構支撐，併股支撐是當肢體某部位（經常是腿部，特別是後腿。）支架已經做好並穿扎，但發現支撐強度不夠，於是在需加強支撐力的支架上併置一根鐵線，兩根鐵線絞合成股（圖九十七，B）。這種比較被動的補救方法，可能是由於製作者在設計標本動態時考慮不周，也可能是無法得到更粗且實用的支架，當製作較大型的獸類標本時，即使用了最粗的鐵線仍不能有效支持體重，增添附加支撐就在所難免。結構支撐是添加的鐵線並不與需要加強部份的鐵線併列絞合，而是從解剖結構上最薄弱的環節入手，在受力最大

的關鍵點進行支撐。如要表現動物前肢收起，後肢彎曲蹬地的騰躍動作，彎曲的後肢是受力最大的部位，而受力最大的局部是脛骨與蹠骨間的關節，在這個彎曲度最大的關節內側加一小段支撐，就能起到事半功倍之效（圖九十七，A）。

2.起固定作用

如前提到的用接應鐵線固定頭部的做法即屬此類。有時附加鐵線的目的，是爲了將標本的形態結構體現並固定，例如要表現背脊隆起的狀態，可以在軀幹支架上像肋骨那樣附加幾根中間隆突的支架，某種程度上成了簡化的框架。

省略支架的情形是不多見的，譬如熊的標本，儘管其尾甚短，但尾部支架依然存在，只不過是也相應地短些罷了。當要簡化或省略支架時，要考慮由此會不會給標本的形體帶來影響。在獸類姿態標本中，即使是以一隻天敵的犧牲品形式出現的小獸，爲表現其掙扎時的痙攣，也要安裝支架。如果要做一隻被吞下頭部的死鼠，不厭其煩地給腿部等處裝支架，可以使其看起來不致於像沒骨的皮囊。只有當外形特殊的個別種類，在處於特定的姿態下，才有可能省略或簡化支架。如：蜷曲的穿山甲和犰狳，要表現球形外觀時，用一根替代脊椎的鐵線貫穿身體就行。處於警戒狀態下的刺蝟，將頭與四肢縮在在佈滿棘刺的背部之下，外形呈簡單的半球形，頭部僅露鼻尖。這種標本即使不裝任何支架，也能表現得很好。

皮張標本當然是不裝支架的，在某些半剝製標本中，也常有省略四肢支架的現象。

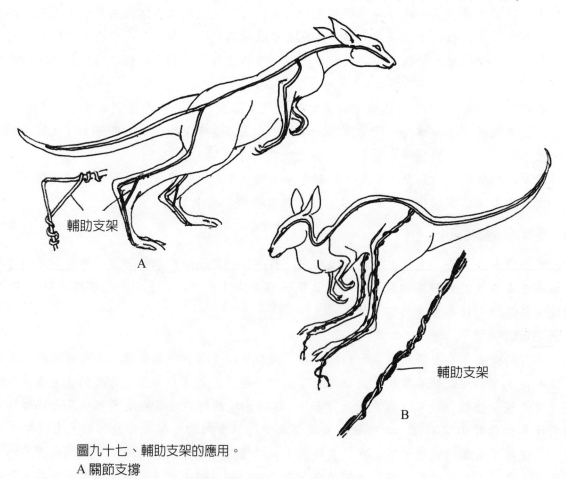

圖九十七、輔助支架的應用。
A 關節支撐
B 併股絞合

第二十章 標本框架假體的設計和製作

在人們掌握以新型高分子材料製作質輕又堅固的標本硬模假體技術之前，框架法仍是目前製作大型獸類標本的主要手法。用木板、木條等硬材構築動物的基本形體，給標本的設計和製作提出了更高的要求。由於框架在製成後的形態不容易隨意改變，標本製作者必須要根據動物的解剖特徵進行操作。標本成品的動態及外觀效果要事先設計好，這樣就可以為後來使用空心硬模塊合成標本假體的做法打下了基礎。

人們最早用框架代替支架，可能是基於支撐強度的考慮。當無法找到合適的材料製作足以支撐大型標本重量的支架時，可塑性差但更具強度的框架便應運而生。就國內標本製作出的總體狀況看，解剖學知識的普遍不足，嚴重制約了框架法的實際應用，以致於出現了介於支架法和框架法之間的某些奇怪做法，試圖來彌補因對動物生理結構不夠了解而造成大型標本製作的困難。在軀幹採用大面積板材或框架，而頭頸和四肢則採用鋼筋、鐵條等變相的支架材料，以期在保證強度的前提下，在某些部位仍力求得到那怕是有限的可塑性。儘管如此，這樣的做法已有了框架的雛形，是為框架法的早期形式之一，有關內容也將在本章中加以說明。

第一節 主幹板加支架的做法

主幹板是用一塊（或數塊）與軀體正中矢面（中央縱剖面）形狀相似，但面積稍小的木板做成的身體主要部位的支撐物。主幹板的做法很簡單，只需根據測得的胴體數據在木板上畫出動物的側面圖樣，然後將木板按所畫圖樣鋸好，要是木板不夠大的話，可以用數塊木板拼接而成。主幹板最常用於標本的軀幹部分，偶爾也作為頭部和頸部的支撐。安裝時將木板豎立於軀體縱向的中線上，因此木板上緣背側的厚度不應寬於脊椎棘突的寬厚，一般約 3 公分左右，下緣稍厚些則無妨。

與主幹板聯接的支架可以用粗鐵線、螺紋鋼筋、鐵條和角鐵等材料，聯接的方法因支架材料而異。

1. 粗鐵線

將鐵線前端撐彎後放於需要在主幹板固定的位置，用小鐵釘沿鐵線兩邊各釘數枚，釘子釘入的深度約釘子長度的一半或三分之二，將剩餘的釘尾部分向鐵線方向折彎，並用鐵錘敲實，將鐵線別住不使鬆動。這種固定粗鐵線的方法也可用於支架法標本中，所不同的是木板位於幾根鐵線的絞合處，木板較小且多為平置。

2. 鋼筋、鐵條

在主幹板的肩、髖部位，再橫向釘牢兩根略短於實際肩、髖寬度的木條，形成〝工〞字形。然後在兩根橫木條相當於四肢基部的位置，鑽好四個與支架材料直徑相同的孔，將四根用作四肢的條材兩端均用鉸牙板絞出螺紋，每端配兩個螺母及墊圈。先在一端撐入一個螺母，放好墊圈，穿過木條上的孔後，再放入墊圈，撐緊第二個螺母，條材便與木條固定，四肢支架的下端可如法同時固定在一塊底板上，這樣做成的標本能站得很穩。

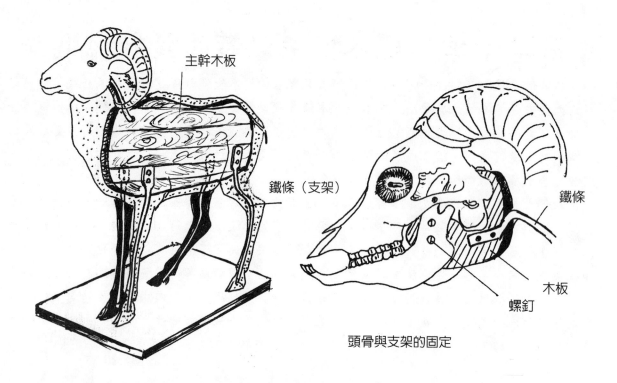

主幹木板

鐵條（支架）

鐵條

木板

螺釘

頭骨與支架的固定

圖九十八、主幹板加支架的做法示意。

3、角鐵、扁鐵條

多用作頸部支架，偶而也用於四肢支撐。在鐵條一端用電鑽鑽好兩個以上的孔，孔的直徑以能穿過螺釘爲度。鑽孔時最好左右略爲錯開，孔距不要太小。在孔中插入較長的螺釘並撐緊於主幹板上，如果前端要與頭骨固定，可以在頭骨下頜基部的側面，按鐵條孔的位置也鑽幾個孔，將鐵條在顱骨下方貼緊下頜骨的內側，用螺絲螺母或自改螺絲將鐵條與下頜的一側撐緊。

作者曾見過將大型動物的四肢骨骼和髂骨取下固定於四肢支架的做法介紹，作者覺得這樣做並不能給整形帶來實際的幫助。留在標本體內的骨骼，不僅徒然增加了製作之工作量，而且成爲日後衍生霉變的隱患。

主體板加支架的結構完成後，已經能用於充填（圖九十八），精益求精者在此基礎上用木條製作出更多的身體細節，形成軀體的三度立體輪廓，使成爲眞正意義上的假體。

第二節　用木條製作假體框架的做法

壹、確定幾個關鍵橫剖面的位置

先在標本草圖上確定頭部與頸部相連處、頸部中段、頸與胸相連處、肘突所在的軀體前段、軀體中段、膝關節與軀體相交的軀體後段、髖關節所在的臀部以及與軀體相接的四肢基部橫截面等幾個橫剖面的位置，並將長度數據標示出來，以作爲製作橫斷面支撐板的依據。

貳、劃出關鍵點橫剖面形式並製作支撐板

　　描繪出準確的橫剖面形狀，是假體是否成功的重點。在從動物體上測得該剖面的長與寬之後，並不等於就能完全畫出準確的剖面圖，這是因為動物許多部位的橫剖面並不是純粹的圓形或橢圓形，有的在一端呈現明顯的脊，有的是上下端略尖的核形，也有的部位是兩端大小不等的卵形。

　　利用鐵線的可塑性，可以再現比較準確的剖面形狀。在動物軀體上標出剖面的剖線位置，取一根略長於該剖面周長的鐵線（16～20號），緊貼於標出的剖口線，順肌肉骨骼的起伏而起伏彎曲，務使每處均與體表貼接（不可太緊或太鬆）。待兩端鐵線匯合於一點時，將多餘鐵線剪去，使鐵線兩端正好相接。將這段圍繞剖面周長正好一圈的鐵線輕輕取下，在紙上或木板上將兩端依然對接，此時鐵線圈的形狀，便是橫剖面的大致形狀。在取下環繞動物身體的鐵線時，不能再將鐵線彎曲，而應利用其彈性張力，否則再現的形狀不準確。

　　用筆沿著鐵線走向在木板上描出橫剖面的輪廓，在外圍要減去皮膚、木條和貼敷物的厚度，使橫剖面小於實際面積。在中間還要減去主幹板的厚度。在這一切因素都考慮到之後，將木板按最後確定的形狀和大小鋸成左右對稱的兩塊，木板的厚度不應少於手指的寬度。

　　按同樣的方法做出各關鍵點的橫剖面支撐板，並在標示主幹板上相對應的位置，將各支撐板左右對稱地釘牢在主幹板的兩側。

參、用薄木條釘出框架的大致輪廓

　　按各剖面支撐板間的長度，將厚度、長度和寬度一致的薄木條（也可用三夾板裁切成長形的木條）橫向平行釘牢在支撐板上，木條間的距離不超過3公分，釘得密些則更好。

　　當頸、軀幹和四肢基部的支撐板上均釘上木條後，假體框架就有了立體感（圖九十九之1）。在這一步操作中，薄木條的選擇也很重要，要挑選厚薄一致，略具彈性的材料，這樣，當木條架在高底不同的支撐板上時，能產生自然的弧度。假體表面不致於產生明顯的稜角或分界線。

肆、假體蒙鐵紗網及貼敷成形

　　將鐵絲網或細目鐵紗篩網蒙在假體框架的表面。蒙時要將鐵紗網充分繃緊在薄木條的外面，固定鐵紗網的小釘（或螺絲釘）要釘在各支撐板上，釘子釘入木板大半後將釘尾彎曲別住紗網，不可在薄木條上釘，因為薄木條不具很大的強度，擊出的力量很容易將木條擊斷。遇到彎曲轉折處要對鐵紗網進行適應剪裁，務使網面與薄木條相貼，避免紗網的懸空緊繃。紗網在拼接時要有足夠的重疊，考慮到拼接縫的關係，蒙紗網時應從上至下，從後向前地操作，如果接縫做得嚴密，就不必拘泥於先後順序（圖九十九之2）。

　　為便貼敷材料與紗網充分附著並增加牢固度，防止貼敷物剝落和裂開，貼敷材料常採用幾種原料混合製成，常用的原料有粘土、水泥、石膏泥等，為增加粘著性和牢固度，在這些貼敷原料中，再加入三分之一至等量的纖維物質（如：紙漿、麻筋、粗木屑或草莖葉等），將它們用膠水（如：107膠、地板膠、白膠、化學漿糊等）進行攪拌調和至一定的粘稠度，便能糊抹在紗網表面（圖九十九之3）。貼敷材料可根據各自條件進行組合，如石膏與紙漿、黃泥與麻筋、水泥拌木屑等，也可以用水作調和劑，但粘著性要差些。

　　在鐵紗網上糊抹貼敷材料是假體的成形工序，需要將標本肌體的突現部份，如關節、肌肉和筋膜都表現出來。在操作時要經常對照測量時所繪的草圖，使各部位的大小各位置準確，有時為防止假體腹面的貼敷物在未乾結時因重力而脫落，可將假體暫時放平，先完成一側的貼敷，待貼敷物乾後再翻轉進行另一側的操作。

伍、修飾

　　在已充分乾透的假體表面，用粗砂紙將毛糙部分磨平，最後再用清漆在貼敷物上塗刷一遍。由於假體在蒙皮裝置前要塗膠，刷漆的目的是為了防止膠水被貼敷物吸收過多。

　　至此，用木條勾勒出框架的假體製作完成。

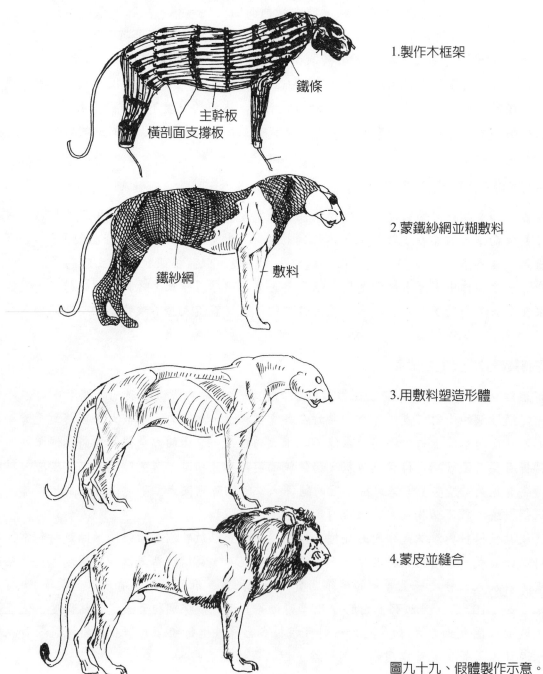

1.製作木框架

鐵條

主幹板

橫剖面支撐板

2.蒙鐵紗網並糊敷料

鐵紗網　　敷料

3.用敷料塑造形體

4.蒙皮並縫合

圖九十九、假體製作示意。

第三節　用泡沫塑膠製作假體的做法

泡沫塑膠（或稱泡沫膠），化學名稱爲聚苯乙烯（Polystyrene）之膨化聚合體，是苯乙烯聚合生成物，具有熱塑性、質輕、耐水、耐腐蝕，具一定的彈性，常被用作包裝緩衝襯墊及救生衣材料。

從日用品商店購買現成的泡沫塑膠塊材或片材，將其粘接成大小與假體相似，厚度爲假體寬度一半的大塊材料備用。因聚苯乙烯可溶於有機溶劑，因此膠粘劑不能採用含有機溶劑的種類（如：百得膠）。具刺鼻揮發性氣味的膠粘劑，多含有機溶劑。亦可向化工廠或塑膠製品廠訂做假體硬模，或委託其直接製成假體成模，效果更佳。也可自製切割鋸，自行加工雕塑。

簡易切割鋸的做法：購買一根低功率電熱絲（也可以從廢舊電爐中拆取），取合適長度，通常爲10公分和20公分兩種，分別取竹片將這兩段電熱絲繃直、固定于竹片兩端，做成以電熱絲作弦的弓形。在弓的竹片上做一個可供握持的絕緣隔熱握把。使用時，在電熱絲兩端通電，電熱絲加熱即可用於切割泡沫塑膠塊。較大的線鋸用於切割輪廓，較小的用來塑造細節。給電熱絲加熱時，可將電源插頭的兩端連線分別接在電熱絲兩端，插上插頭，加熱開始。進行切割操作時，拔下電源插頭以保證使用安全。切割泡沫塑膠也可以用木工用的線鋸和鋼鋸條，但操作不如前者方便有效。

先按草圖尺寸在材料上畫出假體輪廓並切割下來，然後依各部位橫剖面的形狀切割出高低起伏的細節，做成左右對稱的兩片模塊，其手法如同泥塑。在留出主幹木板的厚度餘地後，用做好的左右兩片模塊將主幹板夾住，並用線繩將模塊與主幹板在各處綁緊。

泡沫塑膠可以比較容易地塑造出標本的頭部、頸部和軀幹的假體，但這樣的製作要有紮實的解剖學和雕塑的功底。國外很多自然博物館均已採用泡沫塑膠或類似的高分子輕質材料雕塑標本假體以替代以往的充填，或者採用先製造假體假殼，再灌注樹脂和發泡材料一次成形的方法。在台灣，近年來開始引進泡沫膠製作假體的有台南的奇美博物館、台北市立動物園標本室。另就中國大陸標本業目前的狀況來看，無論是製作工藝水平還是技術要求上，尚難達到國際領先水平。但新材料新技術的採用是必然的趨勢，隨著國內外標本製作水平以及人們鑑賞水平的不斷地提高，會有越來越多的人掌握使用雕塑法製作假體的技術。國外的標本製作，在發達國家已經形成了分工細緻的工業化格局，泡沫塑膠一次成形的具體做法已不再屬於標本製作者的工作範疇，因此很難以標本製作專著中得到詳細資料提供給讀者。現摘錄南澳大利亞博物館製作獸類標本的假體材料製作配方之一如下：

用加入發泡劑的樹脂材料與等量的異氰酸鹽相混合，混合體迅速膨脹聚合，生成固化的硬質泡沫塑料－聚氨基甲酸乙酯。如果此反應在模具中進行，可一次鑄造出假體模型。

限於作者在此領域的學識涉獵不多，許多方面無法作具體闡述，有意於開拓此領域的標本製作者，可以多查閱介紹這些新材料的研究著作，並向專家請教以及多加操練，相信一定會有所收穫。

第二十一章　空心硬模假體的製作

　　這是一種體現當今國際標本領先製作概念的假體製作法，在整個製作過程中，融入準確多方位三度空間立體測量、細緻描繪、精心設計、嚴謹塑造、合理翻模於一體，每個環節都參透著新觀念、新材料、新技術運用的作法。上海自然博物館的潘金文先生在這方面作了很多的研究改良，作者特將這種在中國大陸已見採用的先進製作方法，單獨從假體法之內容中另列出來自成一章，旨在對其整個製作過程作系統的介紹，讓更多的標本製作者了解現代化標本製作的各個環節，希望有更多的有志者從中得到啟示，不斷以新的成果推動標本專業的研究發展。

第一節　標本的剝法與測量

　　採用空心硬模假體製作的標本，在剝皮時要在動物的腹面和四肢內側將剖口線開得很長，軀體上由下頜經喉、頸的腹側、胸部、腹部中央直至尾部腹面的端部，四肢於內側剖口，剖口線起自腹面剖線，直至趾端。在這種情形下，整個動物的胴體均能完整地被剝出，包括有蹄動物的蹄骨也應剝去，不保留任何骨骼。其它以硬質假體製作的標本都應如此剝皮，這樣的剝法能使皮張充分攤平，既便於皮張的鞣製操作，也便於包蒙住無法活動的假體模型。

　　對剝出的胴體作多方位的拍照，並用線描法畫出胴體的正面、側面及背面外形圖，重點標出準確的關節、肌腱、肌肉、筋膜位置和比例。所拍的照片，可作爲以後與所繪外形圖乃至製成後的假體作爲對照的依據，以斑馬爲例，需要著重描繪出的部位有：

1. 頭部：頰肌、口輪匝肌、犬齒肌、頰肌、咬肌、顴肌。
2. 頸部：臂頭肌、胸頭肌、頸下鋸肌、斜方肌、岡上肌、頸皮肌。
3. 前肢及肩部：斜方肌、三角肌、臂三頭肌、胸淺前肌、腕橈側伸肌、指總伸肌、腕外側屈肌、指外側伸肌、岡上肌、岡下肌、肘突、副腕骨、近子骨。
4. 軀幹部：腰背筋膜、肋間肌、背闊肌、腹外斜肌筋膜、胸深後肌。
5. 後肢及臀髖部：闊筋膜及張肌、臀淺肌、股二頭肌、半腱肌、踇長屈肌、趾長伸肌、趾外側伸肌、趾長屈肌、跟腱、髖結節、膝關節、大轉子、跟骨窩溝，近子骨。

　　外形圖繪製完成，並校對無誤後，開始對動物肌體作全面細緻的三度空間立體測量。在頸、軀幹、四肢部位，以關節、肌肉起止點的基準，設立若干個關鍵點，分別量出各部位的周長、寬度與厚度。一般來說，設的關鍵點越多，複製出的假體就越眞實，其原理與電腦製作三D立體圖像是一樣的。在肌體上設立的關鍵點，要在所畫的圖稿上相應部位標示清楚，最常用的數據有：

1. 額長：兩耳中線至吻端長度。
2. 咬肌斷面周長：咬肌最厚處橫剖面周圍長。
3. 頸上圍豎徑：頸與頸交界處剖面之垂直長度。
4. 頸上圍橫徑：以上剖面之最寬處距離。
5. 頸上圍：以上剖面之周長。

6.頸下圍橫、豎徑：頸與肩、胸交界處橫剖面的垂直長度和最寬處水平長度。

7.頸下圍：以上橫剖面之周長。

8.頸長：頸上、下圍之間的垂直長度。

9.背側全長：從兩耳聯線中點沿脊椎至尾根的直線長度。

10.腹側全長：下頜骨角聯線中點，沿腹部中線至尾根的直線長度。

11.軀幹長：胸前緣至臀後緣的水平直線長度。

12.胸圍：肩胛骨後角處垂直橫剖面的周長。

13.腹圍：腹部最寬處垂直斷面的周長。

14.脇圍：後肢前緣處脇部橫剖面的周長。

15.胸、腹和脇圍的橫豎徑：以上三個橫剖面的垂直長度及最寬處的水平長度。

16.體高（亦稱肩高）：肩胛骨上緣至地面的垂直距離。

17.臀高（也稱薦高）：薦骨最高點至地面的垂直距離。

18.前胸寬：臂骨外側結節間的水平直線長度。

19.前肢上圍：前肢與軀體交界處斷面的周長。

20.前肢中圍：前肢腕關節之周長。

21.前肢下圍：前肢繫關節之周長。

22.尺骨長：前肢上圍之中圍的垂直長度。

23.掌骨長：腕關節至繫關節之長度。

24.指　長：前肢最長指（或中指）的長度。

25.後肢上圍：後肢膝關節斷面周長。

26.後肢中圍：後肢跗關節橫剖面周長。

27.後肢下圍：後肢繫關節橫剖面周長。

28.膝跗長：膝關節至跗關節直線長度。

29.後足長：跗關節至足底的直線長度。

30.前肢上圍寬、後肢上圍寬：此兩剖面縱向中線的長度。

31.前後肢間距：前肢肘突後緣至後肢闊筋膜與後肢交界處前緣的直線水平距離。

32.臀寬：左右兩股骨中轉子間水平直線長度。

　　還有些數據，依動物形體的不同而需要專門增加測量基點進行測量後取得。爲在弧形表面取得準確的直線長度，有時需要借助卡尺。或在卡規上量出長度，再在直尺上讀出數據。在測量腿部上圍等處時，會由於腿的屈伸造成肌肉的緊張或鬆馳，使測量數據發生變化。因此，在測量前最好先將肌體擺成需要製作的標本形態（且稱之爲胴體整形），然後再對各部位進行測量，這樣得出的數據，在假體製作時更有準確性和指導作用。

第二節　假體的塑造

　　在測量結束後，用製作骨骼標本的手段，將胴體的內臟、肌肉和筋膜除去，如果要爭取時

間，骨骼可直接作為假體塑造的支架。在頸椎、肩胛、四肢和尾等處安裝鐵條，四肢的鐵條要順著各段骨骼的走勢進行彎曲，並用線繩將鐵條與骨骼牢牢綁住。準備在以後做全身骨架標本的，不可用細鐵絲纏繞，鐵條與骨骼間也要用塑膠薄膜隔開，以免鏽斑侵蝕骨骼。加了輔助支架的骨架應能穩固站立，通常不使用獨立的支撐架。為保證各關節位置的準確，剝肉時盡量多保留些關節處的筋腱，以免關節分離，特別是前肢部的臂骨與肩胛骨關節要和軀幹部份相聯。

往骨架上糊泥，替代被剝去的肌肉，是整個製作過程中的難點。塑造材料用篩去雜質的黃泥或其它粘性土加水調合而成，缺乏粘土的地方用石膏粉代替。塑造假體不同於前面所述的貼敷操作，它不是將泥均勻地塗布於骨骼表面，而是要根據肌肉在各部位厚薄的不同進行立體堆塑，邊塑要邊與繪製的圖樣以及拍攝的照片相比較，並且不斷地進行修正。塑時要先將明顯的大塊肌肉堆出，逐漸再過渡到較細薄的部位。雖然深層肌肉的活動影響著表層肌肉的狀態，但畢竟我們所能看到的只是表層的肌肉，所以在繪製形體圖以及塑造假體時，只要將深層肌肉的影響作用考慮到，而不必繪出或具體塑出深層肌肉的細節，那畢竟是純粹的解剖學範疇。所以在塑造假體時，不需要由裡及表地先塑出深層肌腱，再在其外面堆出表層肌肉。製作這樣的假體，需要了解深層肌肉，但不用具體表現它。

塑造時有一點要特別注意，那就是肌肉的厚度。我們不能將肌肉如浮雕般地體現在一個平面上，所以在檢查肌肉的長、寬度和位置時，還要對橫剖面的徑寬和徑長與既得的數據作比對。光憑感覺是很難發現肌肉厚度不實的問題的。

利用現成的骨架進行假體塑造，是為了保證在形體大小及關節位置上的精確度，但也給實際操作帶來工作量增加的問題。巨型獸類的骨架製作，本身就是一項繁雜的工程，在精確測量的前提保證下，我們也能夠用框架法代替真實的骨架，對解剖知識的要求更高，但工作量無疑會減少。在這種情況下，塑造假體完全成為雕塑手段。

標本製作者的塑造表現能力，直接反映出他的空間想像能力、藝術修養、手的靈巧程度以及對動物物體的理解程度等多方面的素質。因此，塑造假體的實際操作儘管是短時間的，但需要長時期的經驗累積和素質培養，不斷在實際操作中體會總結才能駕馭這門技術。

第三節　翻模操作

對假體原型準確劃出分模線。以脊椎為中心線，將整個動物分成三塊主要的模體：身體左外側一塊左模，包括頭部、頸部的左側，在胸部偏向左前肢前緣的中線，將前肢縱剖為二，左前肢外側則屬於左模，在肘突部的體側近腹部處向後肢膝部延伸，將後肢也縱剖為二，其左後肢外側也屬於左模；身體右外側為右模，包括頭、頸右側、右側胸的一部份、右前後肢的外側；部份胸部、整個下腹及四肢內側組成下模（圖一〇〇）。

澆模前，用塑膠薄片垂直插入未乾結的假體分模線的塑泥內，片片相連構成分割牆，按劃定的區域將假體分割成左、右、下三塊。

在盛水的容器內，均勻撒上石膏粉至剛露尖為止，靜置幾秒鐘後，攪拌至稠和，便可澆注。

為防止石膏漿與假體塑泥融合，在澆注前可以用濕紙糊貼在假體表面作為隔離膜，紙張要

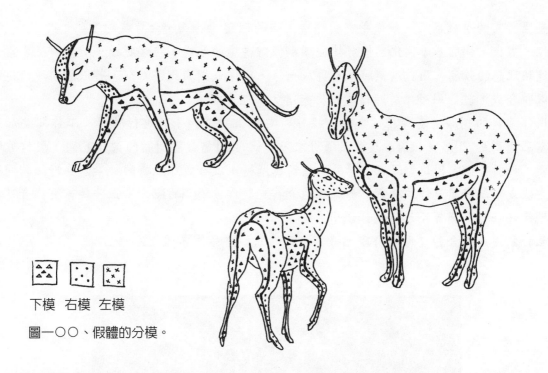

下模 右模 左模

圖一〇〇、假體的分模。

充分裱貼在假體的表面，避免過大的氣泡和皺折。澆石膏漿時，第一遍可稀薄，保證能滲注到各個細節處，以後的幾層可稠厚些。補澆的外層石膏，可以摻入紙漿、麻絲之類纖維質材料，來增加模體硬度與韌性，以避免開模時斷裂。石膏殼模的厚度不應少於3公分，大型動物較大的模塊厚度要適當大些。

石膏的凝固時間很短，澆注後數小時就能開模。先用鏨刀沿分模線刮鏨一次，使插片暴露，隨後用鉗子將插片逐一拔出。將小木楔塊間隙性地插入模線縫中，用錘輕敲，多處逐漸加力將模塊撬開。用水將模具洗淨，用線繩將各模塊拼合綁紮固定，晾乾後留待下一步操作。

將厚度在0.1～0.14mm之間，經緯密度每平方公分10×10根的玻璃纖維布（生產、銷售樹脂、塗料的單位有售），按石膏模大小與敷貼的層數預先剪裁好，按左模、右模和下模的用料分開待用。

樹脂塗料的配製方法：適量的聚酯樹脂中，先加入相當於樹脂總量百分之一至四的促進劑——環烷酸鈷，充分調勻，在塗刷前再加入樹脂總量百分之二的引發劑過氧化環己酮，調勻使用。

聚酯樹脂要選用低粘度的（400～1000厘泊），不立即使用時不要加入引發劑，否則塗料會很快乾固。引發劑和促進劑不可單獨調和，以免發生劇烈化學反應而造成危險；在樹脂中加入引發劑的量不可太多，否則會影響成模質量。

為避免樹脂作用下的玻璃鋼纖維布與石膏模粘連，可在晾乾後分離的各石膏模內腔壁刷兩遍硝基清漆，乾透後再塗脫模劑。不刷清漆時，石膏有很強的吸附性，會減弱脫膜劑的作用。常用的脫模劑如聚乙烯醇（要塗兩遍）和黃油等，液態石蠟也可以用。

用漆刷將調和好的樹酯塗料刷在石膏模內壁上，馬上將剪裁好的玻璃鋼纖維布貼上去，用布團或漆刷輕擊，使布與樹脂及模壁緊密貼接，在貼第一層時尤其如此。隨後貼第二層、第三

層，直至所需的層數爲止。如成年雲豹那樣大小的個體，貼五、六層就夠了。

經一晝夜，樹脂基本固化，修剪掉玻璃鋼假體邊緣的毛邊，接著脫模，放置一星左右，模體能達到理想的強度。用玻璃鋼纖維布剪成長條，以環氧樹脂作膠粘劑，將假體模塊的拼縫貼住使假體合成，乾後用砂紙將粗糙處打磨光滑，假體即告完成。

用作塗料的樹脂，有揮發性氣味，操作時要戴上口罩和手套進行防護。工作間要加強通風。室溫應高於 20℃，相對濕度小於百分之八十，否則會影響樹脂的聚合乾固。製作玻璃鋼的樹脂，和引發劑、促進劑可在化學品供應商處購得，沒有製作經驗的初學者要仔細詢問清楚使用方法或參閱有關製作玻璃鋼工藝流程的資料。製作玻璃鋼的配方不止一種，製作者可以根據當地條件在行家指導下進行選擇使用。

至於蒙皮、縫合和整形的內容，將在後面的章節中另作專門論述。

抽屜式蒐藏櫃，每隻蒐藏之標本均附有詳細紀錄之標籤
（劉春田　攝於雲南，昆明動物研究所）。

第二十二章　標本的充塡和整形

　　用支架或框架加支架的方法製作標本，需要用充塡的方法來表現標本的肌體。獸類的充塡，要體現出肌內和骨骼的形態，在技術要求上比鳥類充塡更具難度，而且，充塡的過程本身也是整形的過程，關於整形的重要性，已在前面的鳥類篇中談了很多，在這一章中，將透過對獸類身體各主要部位充塡操作要領的講解，使大家體會到，在充塡操作中時刻體現出與整形密不可分的關係。

　　充塡製作標本是目前國內最主要的剝製標本製作方式，在許多人看來，這種方法簡便易學。的確，在標本剝製法形成之物，充塡物是製作標本的唯一方法，十六世紀的荷蘭和意大利就記載著用棉、麻塡塞製作鳥獸的情形，但是人們在具體操作中，也體會到了軟質材料在保持動物（特別是厚皮的獸類）形體中的弱點，雖便於操作但也易於變形，於是在百餘年的摸索過程中，精巧的雕塑藝術逐步取代了塡塞的方式。以美國爲例，自十九世紀末二十世紀初以來，已很少使用充塡法製作稍大型的獸類，充塡法實際上已成爲歷史。自標本製作技術傳入中國後，在做法上基本保持了當時的原狀，一定程度上與國人喜歡遵循傳統，認爲越古越吃香的心態和追求目標有關，但是極大多數人仍使用老辦法畢竟是不爭的現實。要使多數人接受並掌握新的製作技術，需要有個長期的過程，在作者看來，用充塡法製作標本雖然入門極易，精深極難，但如果能在充塡材料、充塡手法以及整形措施上設法進行創新和改進，仍有可能使這種古老的方法煥發出新的活力。

第一節　肌肉的表現

　　做過充塡標本的人常有這樣的感覺，充塡鳥類標本比充塡獸類標本更容易。因爲鳥羽掩飾了充塡中的不足，而獸類中充塡時出現的缺陷會在皮張上暴露無遺，因此操作起來不能像充塡鳥類那樣有一定的寬容度。需要指出的是，我們不能由此以爲充塡鳥類就有很大的隨意性，其實鳥羽的遮掩功能也是有限的，充塡過分失當也會造成鳥體變形。作者相信，能將一隻去毛後的雞做得很像的人，在充塡帶羽毛的雞時會具有更大的優勢。

　　小型獸類因體表面積小，毛絨豐厚，身體線條大都比較流暢，對肌肉表現的要求不是太高，充塡物可採用充塡鳥類的棉花、竹花、麻絲等，充塡順序是：

腹剝：背→頭、頸→四肢→尾→胸→腹。

背剝：四肢→頭、頸→尾→腹→脇→肩、髖→背。

口剝：尾→後肢→髖、下腹→腰、背→前肢→肩→胸→頸→頭。

　　充塡的基本手法和要領，與鳥的充塡基本相同，即充塡物要充塡得均勻、結實、飽滿、呈長條狀塡入，竭力使標本與原來軀體的大小相同，外觀相似。

　　本節要闡述的是，充塡體型如兔或較之爲大的獸類中，表現對外形起作用的肌肉的做法，與充塡小獸（或鳥類）的做法比起來，在某些做法上是截然不同的。這聽起來似乎有點玄，但實際情況如此，譬如在有些部位的充塡物要塞得很結實，並且常常有充塡物成團狀塞緊的要求，這在小獸（或鳥類）充塡中被認爲是不正確的。因此，作者省略了與鳥相似的小獸的充塡

操作，將體型較大的獸類充填作爲説明的對象，以下所稱的獸類，即將指體型較大的獸類。

傳統上將稻草作爲主要的獸類標本充填物，是因爲充填的量較大，棉花、竹花、麻絲、木絲等製作成本高，而稻草原料易得，且價格底廉。但是從稻草的理化性能來看，它並不是理想的充填材料，未經搓磨軟化的稻草莖長而硬，成束充填後彈性、可塑性均較差，更不利於塊狀肌肉及細節的塑造。在充填中，要重點突出的是緊貼皮膚内側，在外觀上有所顯現的表層。緊貼支架的深層空間充填比較隨意，只要將空間撐滿就行。稻草要擔當簡單的支撐功能還是可以的，不過爲了增加它的彈性，在充填前最好將稻草用重物拍擊並揉搓，使莖幹纖維變軟。用於類似基礎充填的材料還有紙屑條，這是一種印刷廠和造紙廠產品的廢料，來源也比較豐富，以長而窄的薄紙屑爲佳，使用前要將紙屑打散並揉成鬆散的團。布條、棕絲、無紡布等成團後，成爲具一定彈性的材料，也能用於標本深層的基礎充填。

以上述材料作爲獸類標本表層的充填物是不合適的，因爲這些材料具有彈性、可變性大，外形是不穩定的。而較厚的獸皮，在乾燥過程中收縮率也是不穩定的。兩個不穩定的因素加在一起，就形成了標本最後外形的不可預見性。爲了克服獸類標本製成後容易變形的缺陷，人們後來才採用了硬質的内模——假體。從充填的要求看，將表層充填得結實些，可以減少變形。在肌肉明顯隆起的部位，就要求將充填物以最緊密而硬的團狀填塞，否則在皮張收縮力的作用下，肌肉的輪廓就不能凸現。

最好的解決方法是，對充填物進行改進，採用現成的固體材料進行表層的充填，借助深層基礎充填物的彈性，將不易變形的硬性充填物撐起，緊貼皮張使其輪廓顯現。如果將這些硬質充填物預先製成肌肉的形狀再填入，就具備了硬質假體的某些特性，成形效果要比單純的彈性物質充填好得多（圖一○一）。

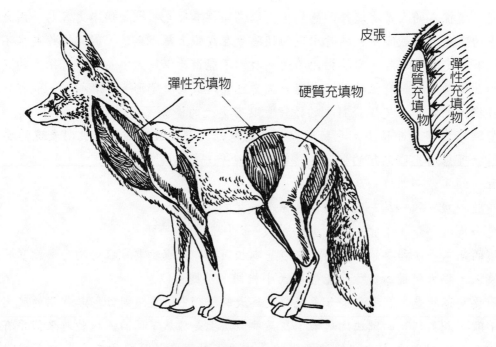

圖一○一、彈性充填物和硬質充填物混合充填。

　　經多次實作經驗，聚苯乙烯，即泡沫塑膠塊是最佳的硬質充填物，其優點是材料易得、質輕、化學性質穩定、可塑性良好，用刀、鋸便能進行雕塑切割，尤其出色的是成形充填後在形狀固定的同時又具有一定的彈性和韌性，不易粉碎和開裂，做出的標本肌肉質感強。塑造一般的肌肉時，要將泡沫塑膠板塊的稜角均修除圓滑。在充填較大型的獸類標本時，肌肉的厚度要塑造得略微大些，將皮張的收縮影響預先考慮進去。

　　油灰、橡皮泥、粘土團由於後期能硬固，有時也被用作標本中塑造肌肉的充填物。這些材料早期柔軟，可以透過捏、揉等進行形態塑造，很早就被用於標本眼、鼻和口唇部的充填，當用來塑造肌肉時，不能襯於彈性支撐充填物之上，但很適於直接填塞在需要塑造外形的細微處，如四肢的跟骨、腕骨及肘突部，充填時也可以加入棉花、稻草、麻絲等，將這類纖維狀材料與油灰、橡皮泥、泥團等揉合在一起，對充填部位作實心慎塞。作者曾經用這種混合材料塑造小獸的頭部、食草獸後肢的跟骨溝和凸現的骨骼關節，效果很好。

　　不是任何肌肉的形態均可以直接透過充填來表現的，在有些情況下，可以透過對皮膚形態的塑造和固定，與充填物相配合才能達到滿意的效果，用早期軟性後期變硬的材料作填充時，就更加能體現這一點。

　　歸納起來，在獸類充填法製作標本中，你可以嘗試三種表現肌肉狀態的方法：常規彈性充填物團狀填塞、泡沫塑膠板雕塑後的表層充填和後期固化的軟性可塑性材料的實心充填。

第二節　肢體動態感的表現

　　光從許多善於奔跑的獸類的情況看，牠們彷彿是憑著後足蹬地的動作來前進的，前足的功能似乎只是將身體位置調整到最有利於後肢發力的狀態。在快速奔跑時，前肢借助後腿蹬地產生的前衝力盡可能地探向前方，前腳接觸地面後承受了身體的重量及其慣性的衝力，保證後腿的肌肉收縮，準備下一輪的後蹬。仔細研究過獵豹或馬奔跑動作的人不難發現，牠們在奔跑時經常至少有一條腿是伸直的，前肢伸直是為了能向前跨得更遠，承受體重的支撐力更大，此時後腿肌肉縮成一團，為下一次爆發力的產生積蓄勢能；當後腿蹬直時，前肢則不失時機地收得很緊，將身體重心交給後肢，以便在身體前衝得快要失去重心時能再次將前肢伸出，接受由後肢傳遞過來的重心……。

　　透過對獸類動作的剖析，我們能夠發現牠們的運動規律，為動態感的設計提供依據。經常觀察動物的活動，可以幫助我們在塑造標本動態時，能掌握正確肢體動作的尺度以及肌肉收縮與伸展的程度，避免失真。

　　在表現標本肢體的動態感時，我們要做的不是將牠們的腿隨意地抬起擺成某種姿態，而是要知道真的活著的動物，在關節、筋腱和肌肉的作用下，能否實現我們所想表現的動作，動作部位是怎樣與身體其它部份保持協調的，如何保持身體重心的相對穩定，以及動物做出某種姿態的意圖等等。

　　剝去胴體，裝了支架的標本，在動作設計上有了很大的可塑性，腿可以隨意抬起，扭頭、拱背、塌腰，任人擺布，全然不必受什麼肌腱關節的限制，但是這也是我們容易造成標本失去真實感的緣由。在塑造動態感時，腦中應該時時假想標本的皮膚裡面仍然是血肉之軀；四肢呈

運動狀態時，是那些肌肉，以怎樣的狀態保證腿的彎曲和伸展；身體其它部位，譬如脊椎、頸部、尾部是怎麼協調這種運動方式的。用充填和調整支架狀態的手段，將肌肉活動和身體位置的變化表現出來，也就是動態感的表現。

獸類肢體動態感的表現，其實是個很大的題目。獸類種類繁多，其運動的方式與形體結構、體型大小、生活環境和習性均有關係，在此不可能一一說明，但是其中有些共同規律性的東西可循，掌握了這些規律，就可以舉一反三地運用在具體的操作中，成為指導性的標準（圖一○二）。

動物在行走、奔跑或跳躍時，腿部的肌肉交替地收縮和舒張，主要依靠蹬地的動作將身體重心推向前方。肌肉收縮時積蓄勢能，有利於肌肉突然伸展時增強爆發力，由此可以解釋，作勢欲動的動物常常採取半蹲的姿態。

脊椎的拱起和拉長起著對身體前衝慣性的緩衝作用，其彈性的伸縮就如同彈簧一樣，勢能和動能交替發揮作用，能將肌肉能量發揮到極致。

圖一○二、母獅跳躍動態分析。

註：

1 身體作勢欲動，後腿下跽，肌肉收縮。前腿已有蹬地動作，將身體重心向前移，以便後腿形成腿前足後的蹬地動作。

2 後腿肌肉開始舒張，蹬地力量開始釋放，前腿完成蹬的動作，正在抬起的過程中，所有的力量都凝聚在蹬地的後足上。

3 後足肌肉充分伸長，動能發揮到最大，脊椎因重心快速前移的慣性而伸展，前肢借力收縮，積蓄下次前伸的勢能。

4 重心在慣性作用下繼續前移，此時前肢已由肌肉收縮的狀態過渡到伸展狀態，準備承受身體

的重量，後腿在完成蹬地動作後開始收縮肌肉。

5 前肢及時伸長，承受了身體的重量和衝力，因前肢著地造成的減速，軀體後半部分受慣性作用依然前傾，後肢趁勢完成了再次的肌肉收縮。脊椎也因後力而彎曲拱起，均爲下輪的伸展積蓄勢能。注意尾在慣性作用下向前甩的情況。

6 後腿向前伸至前腿著地部位，替代前足的重心支撐地位，前足利用重心移交的時機，將支撐功能轉化爲後蹬發力，使後肢上部隨身體向前移動，以便後足處在下一輪的後蹬位置。仰賴脊柱的彎曲，後肢才能儘可能地前伸。

　　動物在運動時，總是採用最節省能量且有效的姿態，以避免不必要的大幅度肌肉活動。如有蹄動物在行走時，常利用蹄甲上端關節的轉動，來實現扒刨地面並蹬出的動作，而不是依靠將腿抬得很高的方式，只有當需要垂直向下蹬刨，蹄上方的繫關節不能靠轉動來獲得蹬力時，腿才會垂直向上抬高以獲得勢能。

　　當肢體彎曲時，總有部份肌肉收縮，部份肌肉伸展，肌肉的交替伸縮，保證運動的連續性。

　　獸類靜止站立或躺臥時，重心位於軀體中央，但在運動時，重心在身體中軸線上前後變化，而四肢的活動是爲了保持重心的動態穩定，即四肢的位置變化有個重要目的是維持平衡，當重心向兩側移動，超出腿所能達到的支撐範圍時，牠就要跌倒。

　　肘關節向後突出，膝關節向前突出，當這兩個關節彎曲時，身體重心均後移。找到正確的肘、膝關節的位置，有助於確定四肢的動作。

　　頭、頸的狀態決定著獸類活動的意向，在表現動態時一定要著力塑造。

　　動態不一定是肢體的大幅度運動，具有意向性的肌肉緊張才是體現動態的要素，塑造眞實的動態即塑造緊張的肌肉。

第三節　實際重心的確定和支撐點的選擇

　　陸棲獸類絕大多數是以四足著地（袋鼠等以跳躍爲主要行進方式的種類，以強大的後肢著地），重心支撐面積大，要使標本站穩並不難，許多剝製的獸類標本其實也正是因爲如此而省去了固定用的置檯板。但是從另一方面看，也給動態感的塑造增加了難度。鳥的前進方式主要是飛行，足的最大功能是支撐身體站立，團狀的身體結構，前後對握的趾爪，尾羽的槓桿調節作用幫助鳥維持重心的穩定。獸類則是透過更多支撐點（足）的作用來保持平衡的；但是足更是牠的行進器官，要前進，就要使腿足運動，腿足的移動又使平衡的格局被打破。因此，手足四肢就必須有所分工，每條腿交替擔當，使身體重心向前和維持前移中的身體重心穩定的雙重任務。要表現獸類行進的動態，既要表現身體重心前移的趨勢，又要明確你所表現的動作中，那些腿正處於推動身體前進的狀態，那些腿則正承受著身體的主要重量，還要讓人清楚腿的這兩大主要功能在你的標本中表達無誤。所以在獸類製作中，我們所要達到的要求，已不再是簡單地使作品站得住，而是要反映出活動的意味。要做到這一點，不光是考慮重心穩不穩，更要確定具體的重心點的所在。

　　自然狀態下的獸類，經常處在一種機警的狀況之下，會對環境的細微變化迅速作出反應，這種緊張的狀態，是一種潛在的攻擊或逃跑的意識，一旦情況發生，在肌肉中蓄積的能量就會本能地釋放。由此可以解釋，動物的後肢長於前肢的現象。在身體保持平衡狀態時，較長的後肢就有了更大的彎曲度，這種看似靜態的彎曲，實際上使後腿肌肉經常保持團狀，猶如壓縮的彈簧那樣積蓄著能量。為使這股能量在緊急狀態下能以最有效的方式作用於身體，身體的重心點就該保持在靠近後腿的位置，假如你要表現動物的機警狀態，卻又不恰當地將重心點的位置處理得過前或過於偏後，形象肯定會失真，那怕此時的動物依然重心穩定地站著。所以在獸類標本的整形中，要明確及具體的計算出重心點的位置，而不是光看重心是否可在四肢所決定的支撐面的範圍內。

　　那麼，要如何才能在標本的充填整形中調整重心點的位置呢？首先要確定單純的胴體重心點，假如能將充填好的標本（用一種充填物充填）托起，能在單一支撐點上保持平衡時，這個單一支撐點就是胴體重心點的所在，但是這個重心點並不一定是動物活著時所保持的重心所在。如前所述，後肢長的動物，在常態下重心點常靠近後肢，而少數前肢長的動物（如：長頸鹿），實際重心點則位於身體前部。如果標本表現的是靜止站立的狀態，可以透過調整前後肢的彎曲度，來將實際重心點調整到理想位置：後肢上部彎曲，重心偏後；前肢上部彎曲，重心前傾。或者將動物軀體當作天平來看，軀體中央是支點，後肢伸直，尾部抬高，重心就前傾；反之，後腿彎曲，軀體前高後低，重心就後移。在整形中最常見的毛病是將後肢整理得太直，致使髖部抬高，重心點過分前移。

　　死亡動物的機體重心，與牠活著時經常保持的重心，往往不在同一個點上。要確定肉體的重心並不太難，因此四足動物的標本不用置檯板而能站立很容易做到，但是純粹按肉體重心做出的標本，往往只是四肢支撐住身體的重量，肌肉沒有彈性勢能。真正活著的動物體，身體很多部位的肌肉始終保持緊張的狀態，如同引而不發的弓上箭，蓄積著隨時爆發的能量，如果只是按身體的重量來確定重心，那就是像一把沒有拉開的弓，這在真實的動物中是不存在的（除非睡

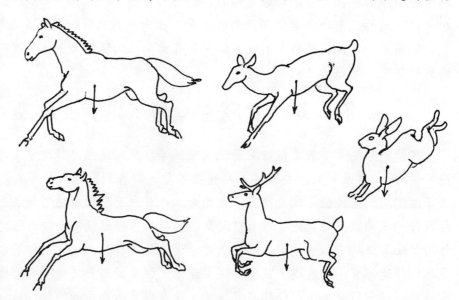

圖一○三、獸類標本中的幾種 "死亡狀態" 為例，以上幾種奔跑姿勢中，僅有肉體重心，奔跑時的衝力不能體現。整形失當或者將剩下的胴體四肢變曲後做成假體範本，標本呈現活著時不可能出現的姿態。

眠或被麻醉)。作者將這種只有在動物死後才出現的狀態,稱為〝死亡狀態〞,在前一部份的鳥類整形中,也提及〝死亡狀態〞,只是在獸類中,因身體結構與鳥不同,牠的表現形式也不同,這種細微但很關鍵的失真,在獸類標本中不易被覺察(圖一〇三)。精益求精的標本製作者們,當發現他們做的獸類標本中缺乏一種作勢欲動的神情時,不妨在這方面分析一下原因。我們要表現的動物身體就像一張引滿的弓,將弓拉開的就是緊張狀態下的肌腱。這就是作者不厭其煩地反覆提到肌肉表現的原因,是為了將標本做活,而不只是將皮張充填滿。

　　既然肉體的重心與活著的機體中的重心不是一回事,那麼如何確知活體的實際重心呢?實際上沒有明確的規則可循。因為它依動物肢體的位置,以及身體結構的不同而不斷變化(圖一〇四),尤為困難的是我們無法確知緊張的肌肉中蓄積的能量有多大,所以在標本的胴體重心確定後,只有憑標本製作者平時對動物形態和解剖結構特徵,特別是肌肉結構的細緻觀察,和深刻理解所積累的直覺,透過調整肢體的外形和充填時對肌肉狀態的表現來實現。這需要有豐富的經驗作基礎,並不帶有僥倖的隨意性。

　　標本支撐點的確定,體現著標本製作者對重心關係的理解。主要分為動態與相對靜態兩類:

(一)、動態:主要表現動物的跑、跳、走、攀動作,支撐點常常落在兩足甚至一足上,而且由於重心並不在所作支撐點的足上,必須依賴支架的承受力使重心不穩的標本固定。這類標本有明顯的重心移動的意向,由此產生動感(圖一〇五、圖一〇六 A)。選擇這類支撐形式時,支架的鐵線要粗些,它不僅要承受標本的重量,還要抵消由於力臂關係產生的重力與張力的合力。有時候,作者的精妙構思,可以將標本劇烈的動態感以十分穩定的支架結構來實現,並且顯得十分自然,例如將兩隻以後腿站立前肢搏鬥的動物,在前肢部分與對方身體互相支撐,形成一個十分穩定的三角形。當然這是比較極端的例子,絕大多數情況下,支架必須安裝在足夠大或足夠重的底座上,以求得整體的穩定(圖一〇六 B、圖一〇六 C)。要是重心恰好落在支撐足上,譬如說將身體豎立起來,重心正好位於兩後肢之間時(如:熊、猴的站立)我們應當將其當作一種不穩定的相對靜態(圖一〇七)。相反,在有些情況下,儘管四肢著地,客觀上提供

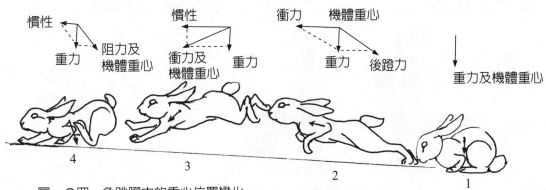

圖一〇四、兔跳躍中的重心位置變化。
1 起跳狀態,身體靜止,重心向下,四肢肌肉呈 團狀的緊張狀態。
2 伴隨著後肢的有力蹬地,機體重心在後蹬反作用力影響下快速前移。
3 身體即將著地時,重心在前下方位置,前肢向 前探伸以尋找機體重心。
4 著地後因慣性作用,重心不垂直向下,由於身體前傾,重心略向後,向後
　肢方向移動為下一次起跳做準備。

了標本足夠的支撐面積，但由於四肢不在常規的站立位置，我們仍不將其作爲動態來處理（圖一○八）。在動態標本中，基本上均以足作爲支撐點，但並非出於標本支撐的需要，我們就可以隨意地選擇一條或兩條腿著地，而不顧及其它肢體是否協調。有些狀態是不能（或者極難）以靜態的標本形式來表達的，譬如一只躍起在空中的鹿，前肢向上抬起時，後肢的繫關節向後轉動，使蹄心向後，如果要將後肢著地，蹄心勢必向下，繫關節也要前伸，這樣就與鹿的眞實情形不符了。正在空中的鳥，其飛翔的姿態標本可以用線吊掛起來；躍在空中的獸則不適宜採用懸掛法。如果眞的要表現這種動態的話，只能依賴在標本體重的重心位置以附加補助支撐來實現。

（二）、相對靜態：主要表現動物躺臥、站立時的各種姿態，之所以稱之爲相對靜態，這是因爲動物在活著時，部份肌肉總是處在隨時待機的緊張狀態，靜中蘊含著動的意向。這是標本中常使用的造型方式，少了些動作的美感，但眞實性更強了。

在塑造靜態標本時，幾乎總是四肢同時作爲支撐點，如果注意利用頭頸和尾的姿態，還可以找到額外的支撐點。如站立著的袋鼠，兩條後足與粗尾形成穩固的〝三角架〞；低頭吃草狀的食草動物，觸地的嘴也是很好的輔助支撐點（圖一○九）。躺臥式的標本，常令我們忽視足的撐地作用。沒有自然天敵的猛獸，如虎、獅在躺臥時側臥的悠閒；其它許多獸類在躺臥時四足依然踞地，作好隨時躍起的準備，即便側臥時，也常常保持頭頸部的直立和前肢踞地的身體扭轉姿勢，因此最好仍將腿部作爲支撐點，而不要純粹地將腹部和體側作爲支撐。

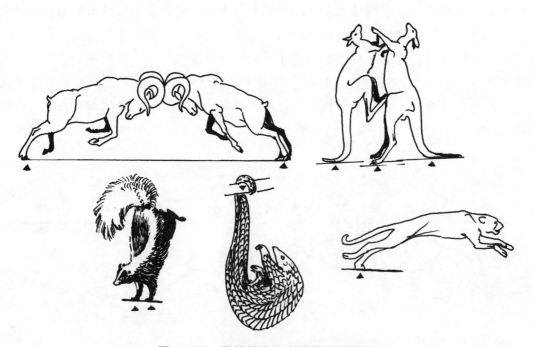

圖一○五、動態標本的支撐點設計舉例。

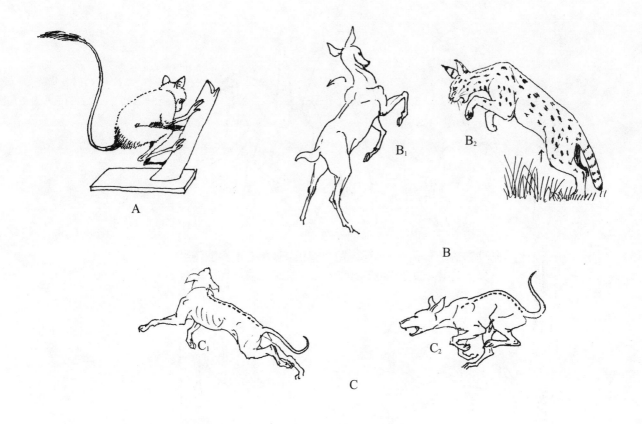

圖一〇六、支撐點與動態舉例。

A這隻猴子的四肢雖然都有支撐點，但身體的重心卻不在支撐範圍內，造成了很不穩定的動態
　感。彎曲的四肢和甩動的長尾，均恰如其分地表現了牠剛由其它樹枝跳來，立足未穩的姿
　態。肢的關節因受到衝力而彎曲，表現出緩衝的特點，因速度突然減慢，尾在慣性的作用下
　收勢未減，繼續向前方甩動。

B同是前身躍起，後足站立，B₁圖的鹿與B₂圖的藪貓表達了兩種不同的動作意向（見箭頭所示）。
　B₁圖的鹿在遇到緊急狀況時突然止步，前肢抬起將向前慣性化解成向上的力，頸部的向側後
　轉動表達了十分明顯的避讓意向。B₂圖中藪貓前肢抬起，但後肢呈現支撐而非後蹬的姿態，
　在沒有向前的衝力的情況下，抬高前軀是為了增加下落的勢能，近乎垂直下擊的前足可以更
　有力地抓住離身體不遠外的獵物。

C在兩隻追逐的獵犬中，前者（C₁）身體及後腿伸直，軀體充分伸展；後者（C₂）身體及後腿
　收縮，猶如壓縮的彈簧，正在積蓄向前衝的能量。注意脊椎（虛線所示）的伸展與彎曲。同
　樣後肢一足撐地，由於身體重心位置的不同，後肢作出的動態反應截然不同。前面的犬因後
　肢用力蹬地，重心被快速拋向前方，動能充分發揮；後面的犬收勢將上次前衝的餘能轉化為
　下次前衝的勢能，後足前伸撐住重心，以便在下次蹬地時將身體向前推，此時勢能積蓄至最
　大。

圖一〇七、動物的站立。不同於鼠類、兔、鼬和袋鼠抬起上身的蹲坐，真正能用後肢站立的獸類並不多，即使站立，均不能維持長久穩定。

圖一〇八、四肢在非常規站立位置時，能表現強烈的動態感。

圖一〇九、四肢以外的支撐點圖例。
A 頭部支撐　B 尾部支撐

第四節　肢體各部位充填要點

壹、頸部

無論獸體多麼龐大臃腫，頸部都不能充填得太渾圓，其橫斷面應該是縱橢圓形，頸側的臂

頭肌、胸頭肌等控制著轉頭、扭頸的動作，當頸部作大幅度運動時，這些肌肉應該有所顯現。頸與頭部和肩部的位置關係要明確，彼此的過渡要自然。

貳、肩胸部

肩胸部是大塊肌肉群聚的部位，肩峰形成了軀幹較寬較高的外形，充填時，肩的上端及兩側要填得結實些。在前肢修長的種類中，肩與上臂的肌肉因起補償作用而顯得很發達，在劇烈運動或前肢深蹲時，肩胛及其周圍的肌肉活動很明顯，如果以硬性充填物作支撐充填時，要注意突出肩峰，以及大結節和肘突的轉折關係。岡上肌、臂三頭肌等也可以用同樣的措施來體現。獸類的胸肌結實而平坦，主要肌群分成左右兩片，充填該部位時不能填塞得太豐滿而使肌肉顯得缺乏彈性。將左右胸混為一體會造成失真，最妥善的充填方法是以固體模塊代替彈性填充物。

參、前肢

與後肢相比，前肢在肘突以下顯得比較精煉，肌腱顯得密集而結實，因而填充時務必要十分結實，防止皮張乾後收縮，使前肢顯得過細。在用力填塞時，運動中轉動靈活的各長骨間的關節要表示清楚（圖一一〇、圖一一一）。

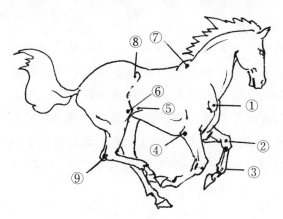

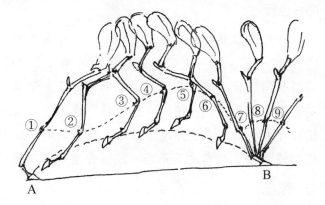

圖一一〇、在充填時需注意的主要肢體部位。

①大結節（臂骨與尺、橈骨的關節）
②腕關節
③繫關節（或稱蹄上關節）
④肘突（肘關節）
⑤闊筋膜（後肢基部前緣的韌帶）
⑥膝蓋
⑦肩峰
⑧髖結帶
⑨跟關節、眼腱

圖一一一、右前肢完成一次跨步的關節狀態分解（較高處虛線為腕關節，低處虛線為蹄及繫關節軌跡。）

由圖中可以看出，在起步時，腕關節與繫關節均向前轉，前者使腿抬起，後者使蹄向後收，將要著地時，兩處關節又逐漸伸直（①～⑥），至⑦位時，腕關伸直，但由於重心位於後方，腿的伸直狀態以蹄（足）為支點，透過繫關節轉動滾動至⑩位(⑦～⑩)，回到蹬地抬足的起始狀態。

肆、背和腹

太肥大的獸類（如：犀、象、河馬），其脊柱總是突現於背的中央線上，與身體其它部位相比，中段的軀幹顯得平滑，背、腹的輪廓線均很流暢。其橫剖面也是縱橢圓形的，在獅、虎等大型貓科中，橫剖面的豎徑與橫徑相差很大，軀幹剖面呈狹長的豎橢圓形，所以在充填時不能在體側填得太多，使身體呈圓筒狀，那樣的話，身軀就會顯得細而長。在軀體中豎放準確尺寸的主幹板，有利於此部位充填時保持正確形態，用彈性充填物充填時，要有意識地向身體兩側施壓。在體毛相對較短的大型獸類中，體側的肋骨和肋間肌在身體拉長時會顯現出來。塑造這樣的部位，唯有採用有縱向溝槽的硬質材料，依靠基礎充填物的彈性，使其在皮張中緊貼肋骨所在位置。

伍、臀髖部

臀髖部往往是身體中最寬的部位，此處的強大肌肉群是後肢蹬力的源泉。闊筋膜張肌、臀肌、股二頭肌、半腱肌等都是很明顯的淺層大肌肉，在肢體運動中，這些肌肉的伸縮最為明顯，充填時要用結實的團、塊材料來表現，儘管如此，該部位的某些重要關節仍須在皮張外有所顯示（如：髖結節）。確定臀髖部主要關節的位置，有利於後肢的正確定位。

陸、後肢

除了像前肢那樣充填緊而實之外，有幾處關鍵的部位一定要強調出來，否則後肢缺乏力量感（圖一一○）。一是腿與軀體相關的部位要分清腿與腹的界線，特別是腿基部的前緣、膝蓋關節及闊筋膜要充分顯現，該處不可填得太豐滿；二是跟骨與相連其上的跟腱（趾淺屈肌腱）要充分凸現，呈現一種〝皮包骨頭〞的狀態，由於跟腱拉緊在後肢跟部形成的縱形溝，有時要借助外力的固定才能顯現；三是後肢末端的幾個關節，跟關節、繫關節的角度一定要與肢體動作相協調。彎曲角度不正確，經常會造成骨折般的失真，這在粗糙的獸類標本中屢見不鮮。

柒、尾部

尾巴較長的獸類，尾部除維持平衡以外，也有表達意圖和情緒的作用。尾根要與薦臀部保持連續性，所以不會有大幅度的活動餘地，尾的靈活性主要表現在尾稍。尾部的充填沒有特別的要求，但尾是表達動態和情緒的指示物，整形時存在如何與身體語言協調和溝通的問題。

第五節　幼獸的整形要點

幼獸並不是成獸在體型上的微縮翻版，由於身體各部位生長速率不同，有些部位從小到大沒有太大的變化，而有的部位則隨年齡增長而日漸不同，因此幼獸在體型上既有成獸的特徵又有身體發育不完善的部位。

在將許多動物的幼獸與成獸作仔細比較後，就會發現脊柱和四肢的長骨是生長最迅速的部位，而顱骨、蹄、趾骨等缺少髓質的快速骨骼，則在一生中沒有太大的變化，因此幼獸大多具有額部隆起，四肢和軀幹短小的特點。以有蹄動物的幼仔為例，牠們額大、眼大，由於身軀短，前後肢靠得很近，因此給人的感覺是腿顯得很長，初生幼仔關節柔軟，四肢關節內翻得很

屬害，後肢膝關節常向前凸，致使身體重心前傾。這些特徵均可以在整形中得到反映。

　　由於幼獸在身體結構、體力、靈敏性以及經驗方面的情況均與成獸不同，所以不會表現出成獸那樣的動態。在製作幼獸標本時，要仔細揣摩牠們與成獸的不同之處。在整形時，要用符合其解剖特點的肢體形態，突出牠的活潑好動，好奇性強，不知畏懼的幼稚特質。

　　將幼獸做成像成獸那樣的形態和動作也是一種失真。

第二十三章　頭面部的整形

　　獸類標本的面部整形絕對是一門藝術，因為某些哺乳動物（獸類）具有生物的臉部表情，標本製作者為了做出栩栩如生的神態，必須具有雕塑家那樣的想像力和巧手，所不同的是雕塑家用陶土、青銅和石膏塑造形象，標本製作者則是以皮張塑造形象。

第一節　眼部的整形

　　有不少人認為，眼眶的位置在皮張上是固定的，有時還有頭骨作襯裡，整形要做的事只是將眼窩填滿，在眼眶中裝上義眼。所以經常能看到義眼雖然裝在眼眶中，但卻顯得十分彆扭的情況。

　　眼部失真的原因有很多，基本上都能歸因於對動物解剖結構和生活習性等知識的缺乏，主要有以下幾種表現：

壹、眼球正面的位置不對

　　眼球是球形的，在頭骨上位於半球形凹陷的眼窩中，前半部份眼球在眼窩中能作一定程度的轉動。所謂眼球的正面，即是眼球中角膜、虹膜、瞳孔等具視物功能的組織所正對的方向。眼球正面位置，決定了所視物的成像質量，以及視野的寬窄程度。按照頭骨的形狀，一般的規律是鼻吻部越短，雙眼的正面就越朝前，雙眼的視角就越小，視線重疊部份就越多，物體的方向感及縱深就越強；鼻吻越長，雙眼的正面就越朝側面，雙眼視角大，視野就越寬闊。根據這個規律，靈長目和食肉目的雙眼均朝前（圖一一二，A；一一二，C）；奇蹄目和偶蹄目的雙眼則稍向側面，但是獸類中很少有兩眼各自朝向兩側，互不聯繫的情況，那樣的眼睛結構會導致動物失去物體的遠近感覺或者無法看清正前方的物體，所以即便是像鹿這樣兩眼眶位於兩側的種類，眼球的正面也不是朝向側面而是朝向側前方，使兩眼的視線在前方有部份重疊，保證視物及判斷物體遠近的能力。有些標本將假眼的正面視線各自朝向純粹的側面，從標本的正面看，雙眼的視線彼此沒有聯繫，於是造成了失真。

貳、眼瞼未被準確地塑造

　　眼瞼是蓋在眼球前方的皮膚褶，俗稱眼皮，分為上眼瞼和下眼瞼，游離緣上具有睫毛。眼瞼的作用很大，能潤澤角膜，防止光線從瞳孔的側面進入眼球引起眩光。眼睫毛能阻擋灰塵和小蟲誤入眼中。在安裝義眼時，有人喜歡將眼眶填得很滿，這樣，就形成兩眼向外鼓突的狀況，有時甚至將過大的假眼直接安裝在眼眶上，將眼瞼遮住。正確塑造眼瞼的方法是，標本裝入義眼後，用針將眼上下方的眼皮向外挑起，撥至眼睫毛著生部份完整現出，必要時在義眼與眼皮之間填少許襯墊物，使眼瞼（尤其是上眼瞼）略微鼓起。有些獸類眼瞼退化，主要是夜行性種類，由於在黑暗環境中活動，眼瞼功能大部分喪失，如家鼠。

參、眼睛睜與閉的關係不明確

　　我們喜歡將標本的眼睛做成圓睜的樣子，謂之有神。實際上，獸類中很多動物只在緊張時才將眼睜得很大；平時眼睛呈自然放鬆狀態，保證眼睫毛能擋住灰塵。長時間睜大眼睛，會使

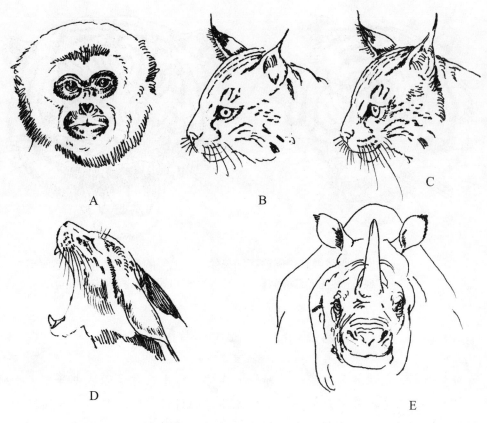

圖一一二、眼的整形。

A 靈長類的雙眼同時朝向正前方，觀察物體的精確度更高。

B 視線向側面，錯誤。

C 視線向前方，正確。

D 動物在呵欠時，出現本能的閉眼反應。

E 雖然犀牛的兩側眼睛被頷部的角所阻隔，但仍具有部分一
　致向前的視角，也正是由於牠兩眼的位置，決定了牠不是
　視力很好的動物。

眼部肌肉疲勞，反而會降低眼對外界的敏感度。在食肉目獸類中，打呵欠時雙目會反射性地閉上。鼻吻較短的種類在張大嘴巴時，眼睛均有不同程度的閉合（圖一一二，D）。建議在製作相對靜態的標本時，上眼瞼要適度下垂，方能與肢體動作互相協調。

肆、瞳孔及虹膜的顏色和形狀失真

在此作者要再次提到自行繪製假眼的重要性，獸類的眼睛比鳥類的眼睛更複雜多變，譬如說瞳孔的形狀除了圓形之外，還有扁長形（如：羚羊）和縱線型（白天的貓眼）。虹膜也不是很純的單一色調，特別是瞳孔周圍具有細微的變化，很難用現成的義眼來表達。獅、虎等夜行性動物，在白天的瞳孔收縮得相當小，而我們所能得到的現成大型義眼，瞳孔面積常常占義眼面積的一半以上，並且是千篇一律的黑色，已完全不能滿足精細製作的要求。獸類的眼睛在圓睜時，還會現出眼白，淚腺等組織，只有透過對眼部的專門修飾才能表現出來。有關假眼自行製作的內容，前面已作過介紹，在此不再重複贅述。

圖一一三、虎的嘴微張時，僅露下頜牙齒。當上頜的牙顯露時，必定伴有
鼻梁部位的皮膚皺起。其它大型貓科如獅、豹等也是如此。

第二節　鼻吻部的整形

獸類的鼻吻部，是比較容易變形的部位，爲防止標本在乾燥過程中發生鼻吻皺縮現象，在剝皮時就要小心地將鼻軟骨完全剝去。充填後部位的材料，以不具彈性的固體物質爲佳，濕泥圍、油灰等用作充填物最爲理想，在乾固之前還能對鼻吻的外形進行塑造。

具硬質鼻鏡構造的獸類，顱內的支架應將鼻鏡充分向前撐足，那樣可對鼻吻的充填物起到骨架的作用。由於在剝皮時，鼻軟骨不一定與胴體一起剝得很乾淨，而是後來再從皮張上除去的。因此在製作硬模假體時，要充分留足餘量，在許多情況下仍需對鼻吻作補充性充填，充填物可由上唇部位向上填入。不具鼻鏡的種類，鼻孔的開合更富於變化，如馬在奔跑等劇烈活動時，鼻孔張大；而駱駝的鼻孔經常性地呈閉合狀。具軟質鼻孔的獸類，鼻孔往往不在頭部的最前端，而是位於上頜偏後些的地方，兩鼻孔的開口不是朝向正前方而是略微偏向兩側，在充填時不要向前端填得過實，整形的重點部位是鼻孔的周圍。

大象、貘、天狗猴、土豚等種類具有較長的鼻吻，其外形對顏面的眞實表現有很大影響，這些種類的鼻子有卷曲或翹起的動態，常需要在內部專門安置支架。在處理此類情況時，一是要將鼻吻處的軟骨和結蹄組織充分除盡；二是要避免將鼻子充填成單純的圓柱形。牠們的鼻子在背面呈半圓狀隆起，而在腹面往往比較平坦，採用可塑性強但彈性小，乾後不易變形的材料作充填物是合適的。

無論那一種形態的鼻吻，在整形時均要注意與額部和口唇部的銜接自然。雖然這個部位通常沒有太多的肌肉活動，但仍有許多值得注意的整形細節，例如短的食肉目種類，在張開嘴巴時，鼻樑部位的皮膚常有不同程度的皺紋，吻的形狀亦因臉部其它部位的肌肉活動而發生細微的變化（圖一一三）。這些整形中細節尺度的掌握，往往在死亡動物中是無法觀察學習到的。鼻的準確位置、吻的寬與長之比例，看似沒有什麼變化可言，但有不少情況下正是由於製作者忽視了這些部位細微特徵的表現，而使整件標本缺乏生動性。

第三節　口唇部的整形

口唇部是獸類標本最難處理好的部位，絕大多數臉部失真的情況皆緣於此。口裂在剝出頭骨後成爲一個大洞，如果皮張不能與頭骨或假模十分牢固地聯接的話，唇部的皮膚會向鼻下、嘴角和頷的方向收縮，形成一種變樣的〝呲牙裂嘴〞狀態。獸類的口唇部皮膚，以內唇與牙齦相連，這樣保證了口唇部皮膚有很大的活動餘地，許多食草的動物種類借助可以掀動的唇，將長得很低矮的草接進口中；奇蹄目和偶蹄目的公獸，在逐偶時，也常有一種奇特的掀唇行爲。可作大幅度活動的唇，對於動物的攝食等行爲是必需的，但給標本製作時的形狀固定帶來了難題，因爲假使不剝牠們的口唇部位，就會因爲富含水份的唇皮在乾燥過程中會有相當大的收縮率，足以令齒齦部位不眞實地完全顯露出來（圖一一四）。所以要在內外唇皮的交界處，作專門的縫合處理，並且要對原先並不存在肌肉的下頜前端，和上頜鼻翼兩側的部位，作額外的充填處理。如果不將外唇邊緣縫合固定，就不能做出閉嘴的形態；內側唇皮如果沒有額外的充填，標本乾

(A)　　　　　　　　(B)

圖一一四、食草有蹄類唇部發達（A）。在製成標本後經常呈現唇部乾縮變形而失眞（B）。

圖一一五、效果性充填物示意。

A 虎的頭骨。B 剝下的虎頭。C 假體（黑色部份為效果性充填，用以支撐內收的唇皮，在胴體這一部份是不存在的）。

燥後常會出現吻變窄和下巴內收緊緊包住下頜的情形。獅、虎、豹等獸類的下頜前端，均有一定程度的內收，但牠們的下頜常很豐滿，甚至略向前突，這是因爲牠們的下頜乃至整個口唇部

皮膚爲適應張大嘴巴的需要而比較鬆弛，但是這種留有餘地的鬆，弛是透過彈性良好的含水結締組織來實現的。在標本中口唇部皮膚，會因爲失去水份而收縮，不再具有彈性和柔韌性以維持這種鬆弛的外觀。充分地鞣皮，使口唇部的皮張鬆弛，並且在口唇內部增加補填是保證眞實感的有效做法。特別要説明的是，在下頜和上頜嘴角的充填，並非是由於該部位存在肌肉，而是一種特別的固定措施的重要内容，鑑於這些充填物不像其它部位的充填物那樣替代肌肉和骨骼，我將其稱之爲「效果性充填物」（圖一一五）。在製作獸類標本的硬模時，如果其頭部按照剥下的胴體外形一絲不苟地照搬尺寸的話，製成後的標本仍會變樣，因爲覆蓋胴體的皮張是柔軟、鬆弛而富有彈性的，而包在硬模外的皮張會收縮變硬，皮張的性質發生了變化，這就要求我們從保持標本外形的實際出發，對硬模作靈活的變通，以眞實胴體中並不存在的結構來抵消皮膚物理性質的變化所帶來的影響。所以，無論是充填法還是假體法，口唇部均要增加一定的效果空間，剛做好的標本在這個部位可能會顯得有些臃腫，但隨著皮張的收縮，會逐步接近眞實的大小和形狀。在内唇部位增加的效果性充填物，最好是乾後硬固的泥團、油灰或高分子聚合化合物；如果採用彈性充填物，充填的量要適當大一些。

有不少人偏愛張開大口的獸類，就像偏愛展翼的鳥類標本一樣，這給口唇部的整形帶來了更大的挑戰性，不僅要將頭骨（或者複製品）裝置在頭部，更要對因此而暴露的軟腭、内唇、牙齦及舌作逼眞的再現。從口唇整形的要求來看，上下唇的游離緣圍成的口裂，不能透過簡單的相對縫合來固定，而是必須在上下頜骨上進行固定。考慮到操作的方便性，附著在頭骨上的軟腭和齦肉，要事先用樹脂材料等貼敷粘著在頭骨上，然後再裝入頭部皮張内。用充填或塑造的方法做出假的内唇，並與頭骨粘接牢固。總之，張嘴的獸類標本，對口唇部的整形的要求提高，並非簡單地將頭骨裝入皮張内。要解決軟的皮張和硬的頭骨的緊密聯接問題，又要表現出口腔内濕潤柔軟組織的質感，以及解決游離唇緣收縮變形的問題，皆需要攻克多道難關。國内有些標本製作者透過在頭骨與皮膚間充填泥團、油灰，將唇皮與牙齒相勾絆固定所製作出的張嘴型的獸類，能做得很逼眞的極少。作者在上海自然博物館見到一件外國贈送的頭部充填的棕熊（皮張）標本，内唇和牙齦皆由高分子樹脂精製而成，皮張的鼻吻和外唇估計也作過固化定形處理，就顯示出相當高的工藝水平。

不經過鞣製的皮張，無法克服收縮變形的致命弱點，成爲張嘴型獸類標本製作中最突兀的問題，希望有志於提高國内標本製作水平的朋友們多進行研究和實際操作體驗，以解決皮張鞣製和塑造材料方面的難題。

獸類中張嘴的情形其實是不多見的，至少也是不典型的，在熟練掌握張嘴標本的製作整形技巧之前，要儘量少採用這種面部姿態，張嘴的情況也可以用叨著獵物的造型來完成。塑造猿猴類標本時，由於標本製作工藝的局限，我們還不能依賴原來的皮張刻畫出栩栩如生的神態和細微的表情變化，常常只能應用其它材料對面部作專門的單獨塑造，以取代不能隨心所欲的皮張。這些都是由於口唇部皮膚及組織的整形和再造技術尚未完善，是重要的因素之一。

獸類標本的鼻鏡、唇或猿猴類的面部等部位，在皮張乾燥後會發生色彩上的變化，需要用油彩重新描繪，這是頭部整形的内容之一；獸類的耳朵根部有動耳肌，控制著耳的活動。因此耳的形態也是標本整形中應該注意的。標本的頭部整形，有時還需透過外在的固定措施來實現，關於這一點，將在後文有關皮張的固定措施中提及。

第二十四章　皮張在硬模上的包蒙

　　硬模法標本的皮張是充分剖開的，成爲一張能完全攤平的毛皮，而在裝置標本時又需要將其還原成三 D 立體形狀，因此定位和固定措施是很重要的。在硬模假體完成裝眼、刷膠等最後準備工作後，就可以將皮張覆蓋在假體上進行包蒙，人們形容這一工序稱爲〝披皮〞。

　　先整理頭部。先確定好兩耳和眼睛的位置，並用小釘將皮張與假模釘牢固定，釘子只能釘入大半，釘尾要留餘地以便日後拔釘。然後整理兩頰皮膚，並在頜下將其縫合。口唇部可暫不縫合，以便在最後的修飾時向鼻吻和口唇部作可能的補充充填。如果確信頭部不再需要太多的修飾，亦可用強力膠擠入內唇部位，在皮外口唇周圍間隔較密地釘上小釘，最後再用線繩纏繞綁紮，防止皮膚後縮。

　　接著對準背部中線，在頸與背的交界處釘上小釘作爲定位點，然後拉住尾部皮張使皮張背面中線保持在背部的正中直線位置，分別依次由尾向頸方向釘入數枚小釘固定，將體側的皮張向腹部抽拉，使體側皮張繃緊於假體上，並對胸部、腹部的剖口進行縫合，如果發現剖口線不直，就應檢查背部皮張定位是否準確無誤，身體兩側皮張是否有起皺和不對稱的情況。下腹部兩後肢之間的剖口，在縫合時有些會有比較鬆的感覺，這是因爲後肢基部與軀幹相連處還有闊筋皮膜構造，不要錯認爲度量有誤而用充填物在下腹或後腿基部將皮膚繃緊撐起。縫合下腹部時，可以順便將尾縫合。

　　四肢的縫合順序，是由足趾部向上縫合，直至肢體上端接軀體腹部剖口線爲止。縫合時要經常停下來檢查外觀是否令人滿意，不足之處要及時填補再行縫合。腿部經常會出現皮張不能完全包住假體的現象，這是由於皮張的收縮所致，此時可以對局部皮膚作橫向鏟刮，或用鉗子夾住皮張邊緣在剖口線併合處適度用力地拉扯。在腿部剖面周長度量無誤的情況下，不要輕易地磨削假體以適合皮張縫合，這種磨削會造成肢體兩側不對稱和局部的凹陷失眞。遇到皮張過長，縫至最後略有盈餘時，可以用手握住已縫合的肢體作來回扭動，使部份餘量消化到肢體之中，如仍有盈餘空間，可用彈性充填物作適當充填。位置平行的兩腿，在外觀上是對稱的，當肌肉曲張時，腿部會變得較粗而短，這種差異應該在塑造假體時就加以表現，縫合時，曲腿部份的剖口縫合要困難些，但仍應該以皮膚的彈性伸展來使剖口合攏，不能片面追求兩腿粗細完全一樣。

　　後腿的闊筋膜是膝蓋部與軀體間的三角形皮膜，不能將該處用填充物充滿，而應在附近用小釘將該區域繃緊。這個局部唯有在硬模假體中才能完美表現，在後肢大幅度向後伸直時清晰可見，對後肢有一定的牽引作用。

　　皮張縫合完畢後，要在各凹陷部位釘上圖釘以保持皮膚與假體表面的膠粘層貼緊，防止因皮膚收縮而使凹陷處繃平，特別要注意的部位是鼻樑、頰、顴、耳後，頸背交界處、前胸和下腹以及四肢與軀體的交界處等。

　　犀、象等巨獸的皮厚而堅韌，縫合時針難以穿透，應先用電鑽，套上小號鑽頭，在皮膚兩側邊緣對應部位鑽孔後，再穿針引線縫合。

　　縫合用的線一定要有充分的強度，否則在皮張收縮時很可能將縫線拉斷。縫線可採用併股

　的方法增加強度，也可採用釣魚線或金屬線。

　　充填法的標本剖口，可用同樣的順序和手法進行縫合。與縫合鳥類標本剖口有所不同的是，剖口的針腳要儘可能地縫得緊密些，以避免針腳之間因皮張收縮而露出空隙。有的標本製作者在縫合剖口後，還在剖口處塗上少許白膠以彌合接縫，在不沾染毛髮的情況下，這對增加縫合的牢度是有利的。

簡易型標本展示櫃（劉春田　攝於廣州白雲山，鳴春谷鳥園）。

第二十五章　標本的外形修飾和固定

第一節　皮張外形的固定措施

　　獸類標本在乾燥過程中發生變形的情況，經常困擾著標本製作者，除了充填材料缺乏定形能力以外，固定措施不當也是主要原因。皮張的收縮會使標本失去凹凸感，應有的好曲線成為直線；標本的吻、耳、肩、髖及下頜會由於收縮造成的牽引作用，而使皮張離開原來的位置。最常見的頭部渾圓、頸和背部曲線強直、下頜過分內收、體表應有皺摺消失等失真情形，均與固定不當有一定的關係。

　　固定皮張的工作原理，是在關鍵部位借助外力限制其收縮率，使皮張在各部位的收縮程度有所不同，儘可能消除導致標本外形產生變化的負面牽引力，常用的固定措施有以下幾種（圖一一六）：

壹、粘合

　　在硬模假體的表面塗膠，使皮張內層與硬膜緊緊膠合防止變形。有時標本的口唇部，也採用塗膠的方法，使內唇與頭骨的頜部相連接。粘合法可以表現出皮膚表面很細微的起伏，但是在膠水完全乾固以前，皮張收縮的應力仍可能使膠水的粘著力失去作用，所以此法要與其它固定措施合用效果才會更好。獸類的軀體和四肢是最適合作膠粘固定的部位。所採用的膠粘劑必須有堅硬的固態生成物，乾後的生成物有彈性的不適用。適用的膠粘劑有環氧樹脂、明膠和一些能被有機溶劑稀釋的膠，而白膠、密封膠和漿糊是不能用作固定的。

貳、釘鉚

　　用鐵釘和圖釘將皮膚與硬質假體釘牢防止變形是局限於假體法標本的固定手段，常與膠粘法配合使用，特別適合於皮張的大致定位和轉折、凹陷處的固定，等皮張乾透後要將釘子拔去。固定時要使被固定部位的線條自然流暢，需多釘幾枚釘子，克服以點固定造成的局部坑窪現象。這種方法不適合單獨固定頭面部或塑造溝紋。

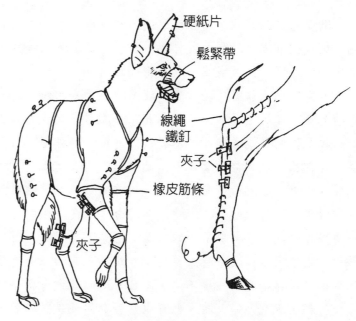

圖一一六、獸類標本的固定。

參、夾持

用夾子或者重物對標本形狀所做的固定，例如在固定獸類耳廓，防止皺縮時，常用硬紙片或薄鐵皮補在耳的兩邊，再用夾子或別針將襯托物進行固定。用充填法製作的標本，爲避免腹部向兩側過分鼓突，可以在身體兩側以重物塊進行擠壓夾持使之呈側扁形。此外獸類的脊樑、鼻樑、跟腱等呈條狀隆起的部位，也能嘗試用連續的排夾來固定。

肆、纏繞

對於長條形的部位，如四肢、尾等可以用繞繩或鐵絲進行綁紮固定。在固定以充填法製作的獸類標本時，作者使用橡皮筋條捆紮吻部、四肢突出關節、頸基、腰部等部位，均能保持標本原有的形體特徵。利用能彎曲定形的鐵絲作爲綁紮纏繞的固定，可以塑造出頸和軀體、四肢的側扁形橫截面。爲避免在標本體表勒出印溝，纏繞物要由鬆而緊地多繞幾道，以不使皮膚下陷爲度。扁而寬的鬆緊帶、皮筋或條狀的布片、繩網是理想的裹纏材料。

伍、縫線牽引

這是一種透過在身體表面縫線打結起固定作用的方法。縫針和打結的部位不同，線起著夾持和纏繞的不同作用：將夾持耳部的硬紙片縫住，縫線替代了夾子；在上粗下細的腿部皮膚挑縫一針再打結，則起到了纏繞固定的作用，並且在斜面上不容易鬆脫；在後腿跟腱部位作環繞式的穿縫和打結，能有效地對這個採用其它方法不易固定的部位進行整形。在皮張表面的挑縫和打結，能夠對隆起的背椎、皺紋進行固定。利用縫線的纏繞、收緊和牽拉的特性，可以對口唇部作多方位的固定。

第二節　脫毛的修補

獸類的皮張有時會因輕度腐爛、外力作用（如：磨損、槍擊）或保管不當引起的蟲蛀而掉毛，製成標本後會影響外觀質量。有些珍稀動物的皮張來自不易，從節約標本的原材考慮，對皮張的掉毛區作修補成爲一種整形手段。

首先對皮張作徹底的防腐處理，防止更多的體毛脫落，接著用毛刷將皮毛刷幾遍，梳去虛浮的毛髮，使脫毛區域完全顯露出來，被梳落的毛小心地收集起來。

掉毛區的修補，要在標本製成後進行。將掉毛部位附近的毛髮撥向兩邊，露出待補處的皮板，在裸出皮板的區域塗抹一層白膠（聚醋酸乙烯，亦即木膠），挑選顏色相近的梳落毛髮使之成爲小束，依照由下而上，從後到前的順序逐層貼敷在塗膠的皮板上。緻密的長絨毛被，修補有時要貼兩層，貼第二層時，要將白膠抹在準備貼敷的小束毛髮的基部，爲使膠均勻塗到，可用剪刀將毛束基部剪平。當修補的毛髮不夠用時，可以在體毛濃密處揪拔幾撮毛作爲補充材料；著生牢固難以拔下時，要用剪刀頭插入毛的基部剪取，不可平剪，平剪取得的往往只是毛的尖端，用作補毛的長度不夠，而且剪過的地方會留下明顯的剪痕。通常只取標本的毛髮作爲修補材料，脫毛區過大時，也可以試著取同種異體的帶毛皮膚進行皮張的局部替換。替換操作時要仔細比較兩者在色彩和毛絨長短上的異同，最好從相同的部位取下大小相同的皮塊，在皮

張內側將替上的皮塊縫合，替換皮塊的操作要在標本製前進行。

毛皮的修補是一項需要細緻耐心的工作，要注意毛的生長方向和層次，用膠粘附的部位不能用力的撫摸和扯拉，即使粘膠乾後也是如此。有科學研究價值的標本要附一張標本草圖，具體標明在什麼部位作過修補術。

毛皮上的瑕疵，有時也可以透過巧妙的姿態造型加以掩飾。要是獸體局部損傷十分嚴重，很難再作修補的話，可以考慮捨去破損部份，做成局部標本，或者作防腐處理後作爲備用的修補材料。

用其它外觀性狀相似獸毛，對異種動物的毛皮進行修補，僅限於純粹用作展覽陳列的觀賞標本。亦不推薦將動物某一部分肢體（如頭部、四肢和尾）整個調換的拼湊式做法，那樣的標本毫無眞實性可言。

第三節　皮膚皺紋的表現

獸類體表的皺紋往往是某種種群的共同體表特徵，個性差異很小。通常不具皺紋的種類，很少會由於肥瘦程度不同而在個別個體身上出現皺紋；同樣，具皺紋的印度犀等獸類，體表的皺紋位置和形式，沒有明顯的個體差異，是一種固定的體表特徵，因此我們不能說〝我做的這頭印度犀正好是沒有皺紋的。〞

圖——七、皮膚皺紋表現之一，凹陷的皺紋可以用緊勒皮膚或者在凹處釘一排小鐵釘來表現。

獸類的皺紋，大多出現在體毛短而稀的頭臉部。軀體龐大的獸類，由於身體被毛相對較短（如缺如），在運動關節附近有較多的摺皺，如象、犀、河馬等。還有些情況，就只有在特定的肌肉活動下才出現皺紋，當老虎張嘴抬起上頜時，鼻部會起皺紋即屬此類。

在標本中表現摺皺無疑是很困難的，

圖——八、皮膚皺紋表現之一，凸起的皺紋透過擠推皮膚形成隆起，並用小釘固定的方法來表現。

如大猩猩、黑猩猩，臉部變化微妙的豐富皺紋常令最具剝製經驗的高手感到爲難，有時乾脆用其它材料另做一張臉模替換了事。現代剝製工藝的改進，許多新材料被運用到塑造標本形體的流程之中，使得以往難以解決的問題迎刃而解，標本的塑化技術就是解決皺紋難題的有效方法。

塑化技術是由德國海德堡大學塑化技術研究所的哈根斯博士研究成功的，該技術是採用眞空脫脂脫水的手段，用高分子物質滲透到機體組織中取代標本中的水和脂類，從而使標本保留了原有的精細結構並且可以在常態下保存。當要製作臉部有細緻皺紋的標本時，頭臉部的皮張在剝下後不要作太多的抽拉和鏟刮，儘量保持其原貌，然後在有較長體毛覆蓋處將臉部皮膚分離下來進行塑化處理，處理結束後再將臉部與身體拼合起來。經塑化處理後標本質硬而脆，所以不能將整個皮張都進行塑化置換處理，而且目前用於塑化的標本，基本局限於傳統概念上的浸製標本。國內僅有醫科大學等少數單位具有這種設備條件，並且製作成本較高，眞正運用於獸類等大型剝製標本還需有較長的經驗摸索過程。在不具備塑化條件的情況下，我們可以嘗試將皮張在酒精、福爾馬林等常用的防腐固定劑中浸泡後再行製作。

身體上的皺紋經常是透過物理手段來表現的，以下是幾種可供一試的構想：

1. 襯填：在有隆起條狀皺紋的皮下，鋪設條狀的硬質材料，將皮膚被動地撐起，形成皺紋。

2. 緊勒：在有凹溝狀皺紋的部位用尼龍繩或鐵絲進行環繞緊勒，迫使皮張表面出現深溝狀凹陷。（圖一一七）

3. 擠壓：將皮張向需要造皺的部位擠推，使多餘的皮張起皺，並用小釘將起皺部位固定。（圖一一八）

在塑造標本的皺紋時，最好有繪製的效果圖或照片作爲參照，還要避免在本無皺紋的地方形成摺皺。有的皺紋受到皮膚彈性張弛作用的影響，在塑造出皺紋後，要在起皺部位作有效的固定，防止皮膚收縮作用將皺紋重新拉平。

第四節　肢體語言與造型設計

獸類的不同性格，決定了牠們千姿百態的肢體動作。透過肢體的狀態，我們可以或多或少地了解該動物的情緒反應，故稱之爲肢體語言。如果在標本造型設計中，抓住了典型的肢體特徵，製成後的作品，就會顯得眞實生動。鑒於哺乳動物種類繁多，無法一一具體描述，現將幾類常見的陸生獸類最典型的特徵簡單說明一下：

壹、嚙齒類

絕大部份爲小型夜行性種類，性機警，對外界反應敏感，經常有凝神靜聽的神態，沒有太強的好奇心，周圍有異常時往往不作太多的觀望就迅速逃跑，所以很少有扭頭觀察的動作。行走時頭和四肢的位置均較低。耳朵總是豎起的，身體前半部份經常性地抬起作觀望狀，但由於身體依然是前傾的，這種姿態不能長久保持。幾乎所有嚙齒類（個別大型種類除外）均有以前爪捧食的習慣性動作，地棲性種類的尾巴很少高高揚起。在白天活動的許多樹棲種類（如：大多數的松鼠），也有抬身觀望和以前爪捧食的習慣；發達的視力使牠們有較多的觀望動作，爲

了在樹枝上維持平衡，長尾的擺動幅度往往很大。

貳、鼬類和靈貓類

鼬類多在地面活動，靈貓類多棲於樹上，但牠們都具有十分靈活的身手，短小的四肢緊貼於地面或樹枝以接近獵物，修長苗條的軀幹使牠們能很快調整行進方向。地棲的鼬類，也經常抬起身子觀望，以彌補腿短的不足；樹棲的種類則較少豎起身體前部。這兩類動物都以動物性食物為主食；主動出擊的捕獵習性，使牠們有較多的觀望和扭頭轉頸的動作，奔跑時不像嚙齒類那類疾走而是有更多的蹦跳運動，在製作標本時需要體現牠們富有伸縮性而經常躬起的背部。

參、大型貓科

虎、豹和獅是自然界中的強悍者，在休息時常有伸腿側躺，甚至四肢朝天的完全放鬆姿態。但當牠們潛行接近獵物時，四肢和頭部卻儘量貼近地面，使龐大的身軀不致暴露，造成肩和髖部的聳起。這類動物在低吼時嘴並不張得很大，平時也不會無緣無故地顯示其強大的犬齒，只在需要撕咬獵物時才張嘴；更多張嘴的情況是在與強大對手相持時，才作出的一種威脅性的姿態，牠們會刻意地掀起上唇露出最長的上頜犬齒，而在嘴半張的鬆弛狀態下，經常露出的是下頜部的牙齒。人工飼養的虎，經常有雙耳向後貼伏的狀態，這可能是一種表示馴順或戒備的肢體語言。虎和獅在行走時，寬大的前掌是略向內翻的，這種結構特徵有利於牠們用掌擊打獵物或將獵物緊緊地抱住。獵豹是大型貓科中比較獨特的種類，從形體上看長得有些像長腿的獵犬，在蹲坐時，牠可以將前肢伸直，胸部抬起，整個身體呈比較垂直的狀態。大型貓科均有較高的眉脊；所以雙眼有深陷眼窩的貓科均有較高的眉脊，以致雙眼有深陷眼窩的感覺。在塑造眼部時，不應將義眼深植於眼窩下，而是應該將突起眼睛上方的部位表現出來。

肆、犬科

這類動物有著極其豐富的肢體語言，從家養的犬類中我們可以領略到一部份，例如雙耳下塌表示畏懼；尾巴夾於兩後肢之間表示屈服；閉嘴呲牙表示恫嚇；搖頭晃尾表示歡悅等等。這類動物的身體和四肢精幹有力，肌肉富於變化，是比較難做好的類型之一。狼、狐、豺、鬣狗各因其生活習性及兇猛程度的不同，表現出各異的肢體語言和神態，將狼的堅毅、狐的靈敏、豺的勇敢和鬣狗的兇殘，恰如其分地表現出來。

伍、熊類

在貌似笨拙的體表下，潛藏著其靈巧的一面。熊經常能將龐大的身體直立起來，這通常是一種威脅的架勢，伴以前爪的揮動。熊的肩和臀結實而隆起，後肢靠得很緊，前肢因寬闊的胸部而分得較開。熊類的口唇部活動靈活，具有較寬鬆的唇皮，這在製作標本時是個需要小心處理的部位。

體態相似的大貓熊，也可按熊的造型原則處理。

陸、食草有蹄類

草食有蹄動物是哺乳動物中的一個大族群，包括了奇蹄目和偶蹄目的所有種類，這類動物

都善於奔跑，製作標本時，突出肌肉的動感就顯得很重要。很多有蹄類藉十分快速的奔跑逃避敵害。因此，除了躺臥之外，其較前肢長很多的後肢，經常處在肌肉緊張的狀態，隨時準備著將身體蹬向前方，時刻保持高度警覺是牠們的共同特點，瞪大眼睛，豎起耳朵，不斷地扭頭觀察，成了塑造標本動態時常用的姿勢。很多偶蹄目動物頭上有角，特角尖端的朝向，決定了牠們以角防禦時的姿態：低頭收頷，目視前方，前肢刨地，後肢蹬地的意圖明顯。食草有蹄類的口唇均十分靈活，常常突出於前，製作標本時要注意這個部位的準確塑造。其中還有幾種形態特別的種類，在整形時要注意牠們的體型特徵：長頸鹿寬大的頸肩，前高後低的背部；河馬幾乎位於同一平面的五官以及肥胖渾圓的身體；犀牛盔甲狀的皮褶，以及骨骼突出的肩部和背部等等。

柒、猿猴類

　　猿猴類是表情豐富的獸類，塑造生動的臉部是相當不容易的，四肢的高度靈活性也造就了複雜的肢體語言。製作此類標本時，要根據不同種類的性格特點進行造型設計，一方面要體現牠們的機靈和敏捷，另一方面要避免將這些動物過分擬人化和格式化。臉部變形失真和四肢不協調，是猿猴類標本中最常見的毛病。整形時，如有照片和其它相關圖文資料作參考，會有很大幫助。猿猴具有能抓握的指（趾）和兩眼朝前的臉部，四肢關節的活動方向也與人類相似，造型尺度掌握得好的話，可以整理出較其它獸類更多的形態。

第五節　獸類標本的裝置

　　獸類標本的裝置，也採用置檯板和樹樁（棲木）兩種形式。先在樹樁或置檯板的相應部位鑽孔，將由足心穿出的鐵線插入孔中，並在反面將穿出部分的鐵線彎曲後固定住（參見鳥類部分）。四足著地的標本，因為有足夠的穩定性，常常可以不用置檯板。用硬模假體製作的標本，省去底板會更有利於搬動和隨意地布置在各種場景下。至於動態強烈和樹棲的標本，為求站立穩固，或者與習性協調，應使用樹樁和置檯板。體型較大的獸類在裝置時，可以採用人工塑造的岩石和樹枝，以減輕整件標本的重量。在安排獸類的重心支撐點時，要與該動物的真實狀態相符合，譬如食草獸的前肢常向後彎曲，形成人們常稱為〝跪伏〞的樣子；長頸鹿的四肢，在運動時不像一般獸之類左前肢與右後肢，右前肢和左後肢地協調動作，而是同一側的前後肢同時邁進；袋鼠以後肢站立時，跟骨以下部份均作為支撐，粗大的尾也作為輔助的支撐；吼猴、蛛蜘猴與卷尾猴，常用卷曲的長尾將整個身體懸空吊起；狐蝠、樹獺經常有身體倒掛或腹上背下的姿態……。

　　獸類足趾的著地類型也是各不相同的，熊、兔、嚙齒類動物以腳掌著地，稱為蹠行型（圖一一九，C）；食肉動物中的犬科和貓科，以趾著地而腳掌抬起，稱作趾行型（圖一一九，B）；足部有蹄的食草獸（如：偶蹄目）則以相當於趾尖的蹄著地，稱為蹄行型（圖一一九，A）。不過這種著地的趾型不像鳥類那樣容易出錯，因為在獸足著地的部位常有胼胝（厚皮）組織，察看標本的足底就能辨明。

　　由於獸類標本的姿態在製作前或製作中已經決定，所以裝置操作比較簡單。要防止大幅度

地彎曲（充填）標本的肢體狀態，以適應現成的支架，那樣會使肌肉形狀發生變化；應該用改變支架角度或增添支撐物的做法，去適應形態固定的標本。標本在支架上支撐點的選擇，已在前面有關重心確定的內容中談及，本文不再重複贅述。

A B C

A B C

圖——九、獸類的趾型。
A 蹄行型　B 趾行型　C 蹠行型

第二十六章 獸類標本的另類做法

第一節 半剝製標本（研究標本）

獸類的半剝製標本有兩種主要形式，一種是充填的小型標本，大型獸類則往往以皮張的形式進行保存。這兩種半剝製標本雖然形式很不相同，但有個共同點，那就是都有詳細記錄的資料卡片和編號，頭骨也是標本必備的要素之一，通常情況下只保留顱骨，下頜部份的保留與否不作明確要求。當需要將頭骨與皮張分開保管時，頭骨上要標上與皮張標本一致的編號。

獸類皮張半剝製標本的做法是非常簡單的，大型種類的皮張在作防腐和鞣製處理後就算完成；小型種類的充填也是象徵性的，不作刻意的修飾，甚至不安裝支架。為了省略縫合程序，經常採用口裂處的筒狀剝皮，或者後肢或下腹的橫向剖口，防腐處理後用棉花將軀體撐成圓筒形，有時可能只需經剖口處插入一塊木板，或記有原始數據的卡片就算完成；剝下的頭部則要仔細地剔肉和防腐脫脂，妥善保存。在野外作業時，頭骨經常繫上一張以鉛筆記錄的硬紙卡，暫時浸泡在酒精或福爾馬林中保存。

在半剝製標本的記錄中，詳細記錄採集地點和周圍環境是相當重要的，這經常是識別亞種的重要依據。對於研究嚙齒類這類與人類生活密切相關的種類時，性別結構，包括孕胎狀況在內的發育生長情況，以及胃內容物構成，都是很有價值的資料，要儘可能詳細地加以記錄。

第二節 局部剝製標本

局部剝製標本也有兩種形式，一種是整體剝製局部（特別是頭部）充填，另一種是只取獸類的局部進行剝製和充填，其它部份棄之不用。這兩種形式的局部標本，在歐美曾經盛極一時，主要是作為狩獵紀念品陳列在客廳，特別是那些具大角的鹿科動物、熊類和大型貓科的頭部標本，常常作為主人冒險活動的見證。這類裝飾性極強的標本，往往需要有較高的製作技術才能完成。歐美國家在十九世紀末和二十世紀初，因貴族狩獵活動的風靡，而使標本剝製業得到發展，製作技術不斷提高，從業人員也日益增多，為現代標本業打下了堅實的基礎。獸類局部標本，在當初可能純粹是作為貴族向別人炫耀其殺戮〝業績〞的證據，但是在客觀上確實推動了這門在日後成為研究動物學的生物技術的發展。在中國，自標本製作技術傳入起，獸類剝製業一直沒有得到發展的機會，製作技術很大程度上只作為家傳的秘技在少數人之中流傳，由於缺乏具有動物解剖知識的專業人士加入，在近一個世紀中又很少與歐美的標本製作同業進行交流，局部標本的製作技術似乎從未在中國興盛過，獵人只是將剝下的獸皮撐開並風乾，或是將獸類帶角的顱骨作為壁掛裝飾而已。

如今，獸類頭部的標本早已不再成為時尚的裝飾品，人們已經可以運用精確的製模技術很容易地製造出形象逼真的仿真標本，但是在此作者仍要對局部標本的製作技術作一番介紹，一來是由於它在標本業發展中曾起過重要的作用，再者這種特殊的標本製作法在充分利用殘損動物的時候依然有價值，並且隨著國內養鹿規模的擴大，局部標本產品還可以作為一種副產品創造經濟效益。下面以鹿為例，說明一下（頭部）局部標本的製作方法。

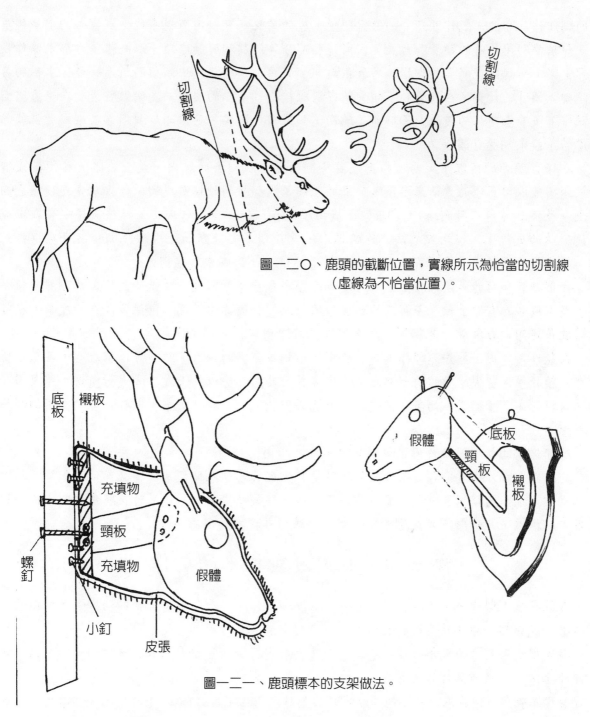

圖一二〇、鹿頭的截斷位置，實線所示為恰當的切割線
（虛線為不恰當位置）。

圖一二一、鹿頭標本的支架做法。

　　將鹿頸在軀幹前端與身體分離。考慮到頸項與垂直牆面應該有一定的角度，以保持頭頸的自然前伸狀態，切割時頸背較頸的腹面更短些。確定斷離部位的最好方法是先在紙上畫出鹿自然站立時頭和頸的草圖，還要將頭上角的形狀和大小按比例畫上，然後在頸的基部劃出垂直於地面的線，要將角最靠後的部分也包括進頭頸部份的那一半之中，通常角叉較大的種類，頸部要適當留長一些。草圖上的角度和位置確定後，在鹿體的相應部位劃線，在劃線稍靠後方的地方，用利刃和鋸子將頭連同頸部一起截下（圖一二〇）。

　　鹿的頭和頸的剝法參見前面第十五章的內容，皮張的防腐處理也與常規的做法相同。用剝

下的胴體作爲參照，製作頭頸部的假體硬模，鹿的角叉也可以用製模手段做成空心的以減輕重量。如果要利用原有的頭骨和角叉，需對這些部分作防腐和脫脂處理。取一根長方形木條作爲頸部支架，一端鋸成斜面，與掛牆的底板釘牢，其角度要與設計中頸項的角度一致。木板的另一端楔入頭骨的枕部，在枕骨和下頜骨基部對聯接處作多點的固定。支架做好後要在垂直牆面上試一下，看看角叉的後端是否碰到了牆面，如果角已觸牆，要透過延長頸部支架或放低頭部角度的手段來調整（圖一二一）。

在保留頭骨的情況下，要用粘土或石膏糊出頭部被剝去的肌肉，裝上義眼，然後蒙皮縫合。頸項可以用充填的方法來塑造。如果頭頸部是用整體的硬模製成的，蒙皮前先在硬模表面刷上一層膠水（角不用刷除），皮張蒙上後用小釘在關鍵部位進行固定，然後直接安裝在做成幾何形狀的底板上。採用充填法製作的標本，要在頸基部的斷面上用鐵紗網和石膏糊進行封閉，再將斷口處的皮毛邊緣嵌入頸與底板的邊縫中，並用膠水粘住固定。

保留頭骨和角的做法比較簡單，但製成後標本自身重量較大；硬模法製作工藝雖然複雜一些，標本成品具有份量輕、不易腐蝕和變形的優點。如果你想在標本中保留真實的鹿角，也可以將鹿角連同部分顱骨一起鋸下，然後與硬模殼體相拼接。

在製作獅、虎、熊等頭部標本時，經常採用張口露齒的神態，頸項可以留短些，甚至不留頸部。頭骨僅保留帶牙齒的前半部分上、下頜骨，其餘部份以粘土或石膏進行塑造，還要用合適的材料（高分子樹脂、油灰、橡皮泥或石膏）做出它的軟腭、齒齦、內唇和舌，並用油彩加以描繪。

局部標本的整形、修飾與常規剝製標本基本相同。

有時候在野外作業中調查某種動物的數量時，也透過割取獸類某一特徵部位（如尾）的方法來進行，就如鳥類調查中鳥翅標本的採集一樣。譬如在檢查滅鼠成果時，將鼠尾割下作爲統計數量的根據，此情形下的鼠尾也可以算是一種局部標本的形式。

第三節　肌肉浸製標本的製作

在獸類標本製作中，了解肌肉的形態、位置和功能顯得十分重要，幫助初學者了解肉的解剖特徵，現介紹一種比較直觀的肌肉形態染色浸製標本的做法：

取體型小於家兔的成年獸類一隻，小心將表皮剝去，在腹膜處開口，將內臟掏空，在流水中漂淨血污，用清淨藥棉填塞體腔。

將標本胴體浸泡在濃度較小的酒精或福爾馬林液中固定，每隔24小時提高一些濃度，（加入少許酒精或甲醛純液），至一星期後完成梯度濃度的浸泡。

完成固定的標本用流水洗去藥液，在空氣中靜置至表面略乾，投入染色液進行著染。染色液的配方爲：碘一克、碘化鉀二克、蒸餾水一百毫升。在常溫下染色十分鐘，至肌肉呈現褐色時撈出，此時筋腱和外露的骨骼輕度著染或不染色，如覺得著染程度不夠，可延長數分鐘染色時間，但不要在染液中浸泡很長時間，以免著色過深而失去層次感。

染色後的標本，先在酒精中浸泡過夜，然後裝入盛有純淨甘油的標本瓶內密封保存，平時要將標本置於避光處。

第二十七章　獸類標本相關問題解答

壹、標本製成後變形的原因是什麼？

情況有多種，但最主要的有以下幾種原因：

1. 充填不當：有些部位充填不足或充填太鬆，標本乾燥後造成該部位皮膚凹癟；具有稜角的充填物也可使標本外觀變形。

2. 支架太細：過細的支架鐵絲不足以支撐標本重量，致使標本由於重力作用慢慢地往下塌，最常見的是四肢彎曲和身體傾斜。

3. 固定措施不當：獸皮在含水時富有彈性，如不採取固定措施（或缺乏有效固定），皮張在乾燥過程中的收縮，會使形體發生變化。

4. 殘留肌肉未剝淨：有些獸類有類似皮膚的皮肌層，極具收縮率，在剝製長有鱗甲和棘刺的種類時，尤其要注意將皮肌除去。

5. 縫合不牢，也會使標本出現後期變形；縫線繃斷、針腳太稀等會使剖口附近的皮張狀況不良。

標本在乾燥過程中要經常檢查，及時解決可能造成變形的各類問題，問題解決得越早，糾正變形的成效就越大。

貳、充填式獸類標本最容易出現的整形失誤有那些？

主要有兩類，一類是過於死板的失實，另一類是違反生理特質過於隨意的失實。舉例說明如下：

第一種情況是在整形時過分地拘謹或者缺乏解剖學基本常識：最典型的是將四肢都處理得筆直，與支撐面完全垂直，整個標本外觀僵直呆板，像一張〝板凳〞的形狀。

第二類情況是過於強調造型的美感，所造成的整形失實，也與解剖知識的功底不紮實有關。以四肢整形為例，常見的是由於隨意性造成的失實有：在不該彎曲或沒有關節存在的部位進行彎曲；肢關節朝不可能的方向彎曲，形成〝脫臼〞現象；肢的動作過分誇張，抬腿、伸腿的幅度太大；四肢動作沒有協調性，不能體現前後肢在行走、奔跑時，有張有弛的配合和交替支持重心的特點，四肢擺動卻無動態感。

參、小型獸類標本用假體法製作有什麼好處？

小型獸類標本通常是用支架加充填的方法完成的。捨易求難，以複染的假體法製作小型獸類標本有以下好處：首先，真正需要用假體法製作的大型標本畢竟不很多，平時較少得到練習的機會。用小型獸類做為提高製作假體技術的實習對象，既可學到實用的解剖學知識，手法也會在多次的實際操作中得到鍛練而日趨熟稔。其次，假體法標本的優勢也是很明顯的，形態真實感強，不易變形，特別是製作力量型的動態標本，標本軀體肌肉狀態的表現是充填法所不及的。

適合試做硬模假體法標本的小獸，有貓、犬、兔等。體毛過長和體型太小的種類用假體法製作效果不顯。

肆、什麼是標本軟模？

所謂軟模其實是用彈性充填物（如稻草、棉花）製作假體，以鐵線作為內部支架的一種形式。基本製作方法是先做好鐵線支架，再將充填物按照軀體的大致形狀和大小進行纏繞，做成軟質的彈性假體。製作標本時將這種假體裝入皮張內，並縫合。這樣的假體能如充填法標本那樣彎曲造型。這種做法現在仍有少數人在採用。但作者用這種方法試著做過一些標本，發現標本主要運動關節部位的凹凸關係不易表達清楚，肌肉的顯現不如硬模假體和充填法那樣容易控制。儘管是另一種形式的假體，但它既沒有硬模假體表現力強，不易變形的特點，也沒有充填的靈活性。軟模法標本屬於剝製標本中的早期做法，西方早已淘汰了這種做法，在國內採用這種做法的人也越來越少了。

還有一種採用後期能硬化的可塑性材料製作假體的方法，但是多用於塑造標本的某些局部（如：頭臉部）、關節部位的細節，由於在標本完成後，這些軟性材料會硬固，起到硬模的作用，因此不能算作是一種軟模的形式。

伍、獸類剝製標本能否改製？

獸類標本的改製很簡單，只需將標本的縫線拆掉，取出標本的內容物，將皮張浸泡在冷水中軟化，一般小型的獸皮在 24 小時就能完成軟化。取出軟化後的皮張，重複鏟皮和防腐的程序，接下去就可以像新鮮皮張那樣重新製作了。

標本皮張的軟化應在氣溫較低時進行，而且軟化後的皮張一定要作重新防腐固定。用充填法製作的標本，在皮張乾透的情況下，不能再試圖作很大幅度的彎曲。改製一定要不厭其煩地先進行軟化，因為隨著標本肢體形態的變化，內部充填也要作相應的調整，重新充填是必要可少的。

陸、獸類在換毛期適合製作標本呢？

實際上獸類的換毛是交替進行的，在舊毛脫落的時候新毛業已長出，冬毛要比夏毛更濃密，有些種類在不同季節毛的顏色也不同，但是牠們的體毛始終布滿皮張表面，所以換毛期對標本製成後外觀質量不會有什麼影響。有人誤將標本的掉毛認為是由於在換毛期製作的緣故，如果體毛局部脫落露出光禿禿的皮板的活，往往不是由生理性換毛造成的，諸如體表受創、昆蟲蛀蝕，機體腐爛（防腐不徹底）均可能引起體毛的成片脫落。換毛期的獸類皮張上有許多換下的浮毛，製成標本後要用毛刷將浮毛刷去。

柒、沒有腿的皮張還有沒有製作標本的價值？

對於半剝製標本而言，皮張形態的作用是次要的，有的皮張標本乾脆只保留局部，因此在得到無腿的皮張時，要考慮它的半剝製標本方面的價值。

有些標本的皮張是透過收購站或獵戶的渠道得利的，獸皮是商業製裘的原料，四足被認為是無用的部份而被剝去。這種皮張基本已不適合製作姿態標本。製作姿態標本的皮張，最好直接從動物體上剝取，不但完整，而且也便於依照胴體製作假體。

捌、為什麼有的標本做好後軀幹又細又長？

　　在剝皮時由於抽拉的動作，會將軀幹部份的皮膚拉長，皮張浸泡在酒精等固定液後，皮膚會有一定程度的收縮，因爲軀幹部份皮膚較厚，面積也大，所以收縮率大於其它部位，以致在製作前要先將皮張作橫向鏟開。

　　有時候軀幹部份或大腿基部充填不足，也會造成軀幹細長的現象。許多獸類軀幹的橫剖面是縱橢圓形的，將具有側扁外形的肚腹撐成圓筒形，是軀體顯得細長最常見的原因。

玖、充填標本表面不該有皺紋的部位為什麼會起皺？

　　這種摺皺如出現在關節部位，說明關節充填過多或者是肢體的彎曲角度和幅度有失眞的情況；如果是尾部起皺，則極可能是尾部未能充分拉出復原，皮膚的套疊所造成的。

拾、有些刺蝟標本為什麼在做成後背部會拱起如球狀？

　　刺蝟標本的這種變形是在乾燥過程中逐漸發生的，檢討製作過程，似無不當之處，令人困惑。

　　其實，刺蝟的背部皮下還有一層纖維縱向的肌肉層，用於控制背部棘刺的活動，在剝皮時，沒有經驗的人常會忽略這層皮肌的存在，在標本乾燥過程中，皮肌纖維作縱向收縮，致使背部皮膚受到牽拉而拱起。所以在剝刺蝟皮時，應將這層類似皮膚的肌肉剝去，或者在皮肌上橫向地劃數刀，將肌肉纖維切斷（但勿劃破外層皮膚），這樣，做出的標本背部就不會再拱起了。

　　在製作豪豬標本時，背部和尾臀部的長刺，常不能像其生活時那樣豎起，主要也是因爲厚實的皮膚肌鎖錮了棘刺基部的板狀皮瓣。剝豪豬的皮肌要十分小心，皮肌下方的板狀皮瓣間之皮膚特別脆嫩，過分用力常導致皮張撕裂。

拾壹、為什麼猴的標本特別難做？

　　首先，猴的臉部，胸部毛少而短，充填不當之處很容易被看出來。其次，猿猴類有著豐富的表情和肢體動作，形象塑造難度大；從身體結構上來看，猴類的五指（趾）需要分別剝出並分別裝支架，製作的程序也要複雜些。

拾貳、人體適合做剝製標本呢？

　　理論上，人體仍可製成剝製標本，但是研究人體已不屬於動物學的範疇，而獨立成爲醫學的研究對象。

　　在醫學上，人體死後的組織器官可以做成浸液標本，但從不將人體的皮膚進行剝製，這是因爲：

1. 我們對人體表面已有相當的了解，也累積了相當多的科學數據，包括膚色、毛髮、性狀、身高、體重、外型結構、族群差異等等，各種外部構造資料都可以透過各種醫學管道獲得，根本沒有必要剝製及貯存人類之外皮標本，且活剝人體製成標本，是違法行爲，更是違反人道的。

2. 人體表面體毛很少，皮膚在機體死亡後極易皺縮、發黑和壞死，製作十分困難，在模型製作技術相當發達的今天，人體模型已能被塑造得極爲逼眞。

3. 在醫學上對遺體的保存，多在隔絕微生物方面採取措施，如真空、充氮、冷凍保存。古代墓葬中對屍體的保存方法是香料浸泡和快速脫水乾燥，即使是標本製作意味很濃的埃及古代木乃伊，也只是除去了內臟，不能算真正意義上的剝製。

4. 從倫理道德和衛生防疫角度出發，人體死後也不適宜做成剝製標本。

5. 縱使能做也獲准剝製，但人體死後再剝製成〝活態標本〞，實質上仍無法讓生活狀態之個別眼神、情緒反應及心思等方面，在剝製標本上完全百分之百的表現出來，頂多只能表現某人的諸多表情之一，並無法將其他表情完全在同一臉譜上表現出來，因此剝製人體標本，並無實質意義。

拾參、精確測量過的假體標本為何在製成後也會與活體之形態不符？

這是由於我們沒有深刻理解動物活體與屍體，屍體與標本之間存在的微妙差異。

動物在活著時，四肢收放，肌肉活動均有比較固定的規律，依種類的不同而反映出特定的個性差異，一旦死亡，肢體的位置可以由標本製作者隨心所欲地安排，如果造型失真，製成的標本不像活體也就不足為奇了。

動物活著時，身體某些部位的肌肉，總是處於一種待機而動的緊張狀態；死亡後全身的肌肉放鬆，在外觀上會有細微的變化。譬如脊椎和後肢的形態，因肌肉放鬆、筋腱收緊等死後的生理變化，而出現長度和彎曲程度的變化。而標本假體的測量，是依照剝下的胴體操作的，即使將胴體的四肢擺成奔跑狀，依樣做出的標本模型，仍會將〝死亡狀態〞下的特徵表現出來。

動物的肌肉和皮張透過結締組織緊密聯繫，肌肉的變化會在皮張的外觀上反映出來，某些部位的肌肉緊縮會使表皮起皺，而標本被剝皮後，肌肉和皮張的聯繫就不復存在了。肌肉對皮張的牽拉作用，變成了假體（或充填物）對皮張的支撐作用，皮張對肌肉活動的表達能力隨之降低。

還有一點不可忽視的是，動物的皮張是濕潤、柔軟而富有彈性的，而標本在製成後，皮張會因脫水而變硬並收縮，在很大程度上對標本的外形產生影響。動物的鼻吻和口唇部皮膚，因收縮而變形的情況經常可以在剝製標本的實例中見到。吻部短闊，下巴後收，耳朵皺摺，體表凹陷部份被繃直的情況，在假體完全依照胴體的形狀和大小製作時仍有可能發生。

要將標本做得很逼真，除了要忠實於動物的測量數據以外，還要將標本製成後可能出現的變化預先考慮到，並採取有效措施抵消造成變形的因素。

拾肆、有些獸類剝製標本在製成後會泛油是怎麼一回事？

這種情況是由於皮板中的油脂未脫淨，在標本乾燥的過程中慢性滲出。獸類的皮張有一定的厚度，如果將剛剝下的皮張直接用於製成標本，皮張的防腐固定措施僅僅是在皮張裡層表面塗抹防腐藥物的話，藥力作用難以滲透到皮張的深層，皮張中的脂肪會經毛囊向毛髮層滲出，沾在毛髮上，使標本容易沾塵和發霉，毛被失去光澤感。除了小型獸類外，建議要對皮張作脫脂處理後才能用來製作標本。最常用的脫脂劑是明礬粉，將明礬粉揉搓在皮板內面，等油脂析出後，用石膏粉吸附，然後重複塗明礬粉和石膏粉的操作，直至用白紙貼在皮張內面不再檢出油脂為止。採用酒精和鹽礬溶液浸泡也有脫脂作用，浸泡時間最短不能少於一星期。

拾伍、獸類剝製標本在今後會不會被精確的模型所取代？

　　純觀賞陳列用的標本，被模型代替是一種必然的趨勢。自然界野生動物的數量日漸減少，用模型取代標本可以減輕向自然索取的壓力，而且，現代的製模技術不但能模仿動物的外形，還能模擬動物的叫聲，有的模型還能動起來，形式比剝製標本更生動。在科學普及宣傳中，透過模型、影像、圖片，完全可以起到與標本同樣的作用。

　　但是標本剝製技術是一種動物學研究的必要手段，是不可能完全被模型所取代的。標本是該種動物客觀存在的最有力證據，在動物生態學、分類學、遺傳學等科學研究領域，剝製標本永遠有其學術價值，剝製技術在今後會向著更真實、更精巧的方向努力，對於剝製的專業要求也更高。

標本可配合棲地生態模擬展示（劉春田　攝於廣州白雲山，鳴春谷鳥園）。

參考文獻

1. 肖方。1994。中國鳥類剝製技術的發展。鳥禽天地雜誌，11: 49 — 55。台灣省立鳳凰谷鳥園。

2. 肖方。1999。野生動植物的標本製作。科學出版社。北京。

3. 陳蘇。1989。標本採集製作技術，pp.94 — 107。華聯出版社。台北市。

4. 浦林寶。1995。鳥類標本的製作法。鳥禽天地雜誌，16: 46～53。台灣省立鳳凰谷鳥園。

5. 鄭生武等。1994。標本製作方法。中國西北地區珍稀瀕危動物志。pp.376 — 388。中國林業出版社。北京。

6. 謝決明。1993。微型鳥類的非剝製標本製作。鳥禽天地雜誌。7:52 — 53。台灣省立鳳凰谷鳥園。

7. 謝決明。1994。鳥類剝製標本的製作(Ⅰ)。鳥禽天地雜誌。10: 20 — 30。台灣省立鳳凰谷鳥園。

8. 謝決明。1994。鳥類剝製標本的製作(Ⅱ)。鳥禽天地雜誌。14: 14 — 30。台灣省立鳳凰谷鳥園。

9. 謝決明。1995。鳥類剝製標本的製作(Ⅲ)。鳥禽天地雜誌。16: 40 — 45。台灣省立鳳凰谷鳥園。

10. 謝決明。1996。鳥類標本羽毛污漬的清除方法。鳥禽天地雜誌，22: 56 — 57。台灣省立鳳凰谷鳥園。

11. 謝決明。1997。鳥類的解剖特徵在標本整形中的應用。鳥禽天地雜誌，23: 50 — 54。台灣省立鳳凰谷鳥園。

12. 謝決明。1997。無依托鳥類姿態標本的製作。鳥禽天地雜誌，23: 54 — 56。台灣省立鳳凰谷鳥園。

13. 謝決明。1997。鳥類的解剖特徵在標本整形中的應用。鳥禽天地雜誌。23: 50 — 54。台灣省立鳳凰谷鳥園。

14. 謝決明。1998。鳥類剝製標本技法的改進。鳥禽天地雜誌，30（增刊 2):121 — 131。台灣省立鳳凰谷鳥園。

獸類標本安裝在置檯板上，可做移動式展示（劉春田　攝於深圳，深圳市野生動物園動物科普館）。

有些市售之剝製標本（如圖中恆河鱷之小鱷），也可加以蒐集做爲教學展示材料（林德豐　攝）。

安裝穿山甲剝製標本之置檯板，也配合穿山甲之外型做造型設計，以節省放置空間（林德豐　攝）。

澤巨蜥剝製標本，採動態姿勢安裝於置檯板上（林德豐　攝）。

大型獸類皮張標本，採用吊掛式蒐藏，以節省保存空間（劉春田　攝於雲南，昆明動物研究所）。

標本可配合圖片及文字說明做生態教育（劉春田　攝於深圳，深圳市野生動物園動物科普館）。

骨骼標本與毛皮剝製標本同時展示，讓遊客更容易了解該種動物之結構
（劉春田　攝於日本，東山動植物園兒童教育館）。

大蟒蛇同時剝製成皮張標本及骨骼標本做教育展示（劉春田　攝於日本，天王寺動物園）。

國家圖書館出版品預行編目資料

鳥獸毛皮標本製作技術／謝決明, 劉春田編著,
　-- 南投縣鹿谷鄉：鳳凰谷鳥園, 2001〔民 90〕
　　面：21×30 公分（菊八開）
　　參考書目：面
　　ISBN　957-02-8465-X（平裝）

　1. 動物 - 標本 - 製作

380.36　　　　　　　　　　　　　90008388

鳥獸毛皮標本製作技術

出版發行機關：國立鳳凰谷鳥園

發行人：江德龍

發行地址：南投縣鹿谷鄉鳳凰村仁義路 1-9 號

電話：049-2753100~2753105

傳眞：049-2753106、049-2753294

編著者：謝決明、劉春田

策劃及執行：劉春田

編輯設計：劉春田

文字校對：劉春田

編輯委員：劉春田、廖添富、關親山、王宏銘、邱作相
　　　　　林柏煌、林暢、陳慶宗、陳本林、林德豐

助理發行：邱振滄

印刷廠商：洪記印刷有限公司

印刷地址：臺中市西區明智街 25 號

電話：04-23140788

出版日期：二〇〇一年五月

售　　價：新台幣 250 元